Performing Arts Yearbook

表 演 藝 術 年 鑑

2012

蓄勢待發，迎接未來挑戰

國立中正文化中心董事長
朱宗慶

國內少數持續出版的《表演藝術年鑑》又有新版問世，年鑑每年記錄國內表演藝術的發展現況，也為未來留下珍貴的史料。身為國家級的表演藝術場館，為稍縱即逝的藝術作品留下紀錄，是無可迴避的責任，我們也與有榮焉。

近年來，世界各國都明顯感受到了全球政經、文化、環境的快速連動與變化，表演藝術的發展亦不例外，新的挑戰及機會，不斷的交疊崛起。作為臺灣最重要的國際藝文櫥窗，以及國家級專業劇場，兩廳院的創新與動能，將帶動表演藝術活力，協助團隊扎根國內、向外拓展，並帶進全球展演創作能量。

剛過二十五歲生日的兩廳院，除持續舉辦「臺灣國際藝術節」、「國際劇場藝術節」等系列演出外。也再次主辦亞太表演藝術中心協會（AAPPAC）第十六屆年會，此為繼2001年第五屆年會後第二次主辦，本屆以「亞太連結」為主題，共十七個國家，一百餘位與會者，活動內容有專題演講、論壇、會員場館現況報告、商業圈代表會議、華山生活藝術節參觀等。

全世界的表演藝術從業者都一樣苦於經費有限，也更積極拓展演出版圖時，兩廳院也不敢鬆懈，讓國內演出團隊有更好的舞台，為觀眾發掘更好的節目，並讓臺灣表演團隊有和世界一流藝術家交流合作的機會，與世界共享臺灣豐美、獨特的創作活力。

除了努力發揮國家場館應有高度的角色外，兩廳院也以國家樂團、售票系統、期刊媒體、出版、圖書影音典藏、完備場館生活機能等各類推廣服務，致力於提升整體國內觀眾的精神生活，引領國家藝術文化發展。

超越四分之一世紀的追求

國立中正文化中心藝術總監
李惠美

2012年是兩廳院25歲的生日，除了由2011年起跑，並於2012年巡迴全臺的「國家兩廳院飛行到我家」特展外，也如常推出各樣節目及演出與全民共享。

第四屆的「臺灣國際藝術節」，推出了來自十二個國家的十九個團隊，演出六十二場。兩廳院與法國卡菲舞團共同製作的《有機體》除在臺灣演出外，更展開世界巡迴。其他的節目中還包括了以「差異與認同」為題的「國際劇場藝術節」，還有法國陽光劇團的《未竟之業》。而「新點子舞展」、「新點子劇展」系列也持續演出。而最特別的是，鄭宗龍《在路上》獲第十屆台新藝術獎之年度表演藝術獎，也是兩廳院節目第一次獲得該項大獎。

NSO音樂總監呂紹嘉同樣為新樂季規劃了精彩的節目，NSO更獲聘為臺灣聯合大學系統駐校樂團，NSO駐團作曲家克里斯蒂安‧佑斯特完成《臺北地平線》，並於國家音樂廳由NSO進行世界首演。NSO也進行東北亞巡演，於上海、無錫、北京日本東京演出。

在推廣及服務方面，持續辦理「表演藝術場地營運」認證課程，並出版《劇場技術及營運管理SOP-以國家兩廳院為主要參考範例》，將兩廳院多年來的經驗與全國場館共享，讓國內的場館經營能夠更上層樓。而其他的推廣服務活動，除定期於暑期舉辦的戲劇表演、舞蹈律動、說唱藝術、青春歌舞及爵士樂團營隊外，並配合二十五週年活動，舉辦「Open House打開劇院神奇戲箱活動」及「瞬息與永恆」劇場設計與技術展。

在二十五週年的活動落幕後，我們明瞭追求進步的路沒有止境，止於至善一直是我們的目標，期待能持續將我們的經驗傳承給即將成立的國家表演中心轄下的場館，以及國內各縣市文化中心，持續推出精彩節目，協助國內團隊成長，打開觀眾眼界，讓臺灣的藝術文化發展日益茁壯。

年度十大事件

十件發生在2012年,對表演藝術界有深遠影響的事件。
並且值得持續觀察與追蹤。

〈十大事件〉的選擇,依下列階段進行:第一、由年鑑編
輯委員及表演藝術聯盟理監事,自2012年新聞大事紀中
初選三十則重要事件。第二、由年鑑編輯委員選出本年
度之〈十大事件〉。

〈十大事件〉的編排以時間先後為序。

1

舞鈴劇場定目劇虧損
引發各界討論

舞鈴劇場從2012年1月起在花博舞蝶館推出全新《奇幻旅程》，以定目劇方式演出三個月，票房不如預期，時間僅過一半就虧損近千萬元，傳出財務危機，引發各界討論。

2011年行政院文化建設委員會推出「補助民間推動文化觀光定目劇作業要點」，定目劇需每週至少演五天、每場四十五分鐘、每齣演三個月，補助上限為一千萬元或計畫總經費三成。2011、2012年分別補助四件與三件。但定目劇時間長達三個月，租用硬體設備、人員演出等經費龐大，兩年的推動結果，團隊多半以虧損退場。以舞鈴劇場為例，三個月要演六十六場，經費至少一千八百萬元。舞鈴劇場雖然得到文建會的補助五百萬元，還有入選扶植團隊一百多萬元，但為顧及節目品質，採用三個大銀幕投影、空中懸吊系統等，一開工就必須先支出四百五十萬元。

臺北市政府為鼓勵藝文團體發展定目劇，除免費提供水源劇場場地，也提出定目劇優惠方案，包括：放寬定目劇申請門檻，演出檔期調降至四週、場次從每週最少四天五場改為三天四場；演出團隊如有公益回饋計畫，舞蝶館場租三折優惠，且可回溯至2012年1月1日；民眾憑市府相關館所票根可享七折優惠。

文建會補助的文化觀光定目劇虧損，經過媒體報導引起社會批評，文化部未再編列2013年「文化觀光定目劇」補助預算。文化部藝術發展司司長許耿修表示，並非文化部不再支持發展「定目劇」，但是整體方向需審慎考量，先找到適合臺灣條件的發展方式。

2

「表演藝術百年史」
維基百科網站上線

由國立中正文化中心建立，以「維基百科」網站模式架構運作的「表演藝術百年史」維基百科網站正式上線，網站網址為wiki.ntch.edu.tw。

網站設立時，運用兩廳院累積廿五年的數萬筆數位資料，以及兩廳院自行出版資料，如歷年的《表演藝術年鑑》、《表演藝術實錄》為基礎，先行建構網站資料，並將兩廳院售票系統、國立中正文化中心網站資料定期匯入系統，期能忠實記錄各類資料，為臺灣表演藝術發展留下珍貴的史料。

網站以維基系統為基礎建構，使用者可註冊帳號自行編修內容，期望全民共同參與，讓臺灣表演藝術史資料蒐集更為完備。

3

新建表演藝術場館將陸續完工
水源劇場、新舞臺整修後開放

國內多個新建表演藝術場館工程均在進行中,臺中大都會歌劇院、高雄衛武營藝術文化中心工程將陸續完工。國立傳統藝術中心的臺灣戲劇藝術中心於2012年4月14日舉行動土典禮,預計2014年底完工。位於臺北市士林區文林路、福國路口的臺灣戲劇藝術中心規劃興建臺灣音樂館、中型表演廳及實驗劇場等三場館,未來將由國立傳統藝術中心所屬的國光劇團、臺灣音樂館、國家國樂團與國立實驗合唱團進駐,為國內首座擁有駐院劇團的傳統戲曲劇場。

除了尚未完工的新建場館,也有既存場館整修啟用。原為臺北市政府兵役處禮堂,整修後定位為全臺首座定目劇劇場的臺北市水源劇場已揭牌啟用。位於大安區水源市場十樓、可容納五百席的水源劇場,觀眾席可安排一至三面,劇場座椅可依需求彈性調整,是用途及形式多元的實驗劇場。

臺灣第一座民營表演廳新舞臺於2011年12月閉館整修,經歷九個月、斥資六千九百萬元,宣告重新開台再出發。因新舞臺整修暫停一年的「新舞風」系列再度舉辦,藝術總監林懷民以「亞太新勢力」為主題,邀請來自北京、越南、韓國、紐西蘭的現代舞團,推出四檔呈現當代亞洲風格的演出。

4

優人神鼓宣布三年不推出新作

優人神鼓創辦人暨藝術總監劉若瑀因身體狀況,及劇團經營面臨危機,宣布2013年起暫停創作三年,停下來思考未來的路。

未來三年,優人神鼓不發表新作,也不申請文化部演藝團體分級獎助計畫。分級獎助雖是劇團重要收入來源,但如果優人神鼓申請補助,就必須推出新作。劉若瑀表示,目前劇團生存都成問題,實在沒有心力創作。優人神鼓將以接受邀演、教學等方式,維持劇團營運。

國內曾經短暫休息再出發的表演藝術團隊,包括:雲門舞集曾在1988年至1991年暫停營運,當時創辦人林懷民提出的理由包括財務問題與表演藝術市場的困境。當代傳奇劇場也曾在1998至2000年暫停。藝文團體除了提案接受補助,更需要能協助其長久經營的政策與環境。

5

文化部掛牌成立

配合中央政府組織改造，文化部揭牌成立。首任部長龍應台於二月接任文建會主委，揭櫫泥土化、國際化、雲端化、產業化等政策方向，希望文化能成為社會、媒體、政治關注的主流，期許讓文化行政回歸文化本位，為國家的永續文化發展扎根，發揮臺灣的文化優勢。各界亦期許龍應台在國際視野的高度之外，也能體察臺灣民間的多元活力與聲音，將臺灣的「軟實力」厚植成為核心國力。

文化部由文建會、新聞局、研考會等單位整併，除涵蓋文建會原有之文化資產、文學、社區營造、文化設施、表演藝術、視覺藝術、文化創意產業、文化交流業務外，並納入新聞局出版產業、流行音樂產業、電影產業、廣播電視事業、兩岸交流等業務、研考會政府出版品相關業務，以及教育部轄下國立歷史博物館、國立國父紀念館、國立中正紀念堂管理處、國立臺灣史前文化博物館及國立中正文化中心等館所。組織由文建會原有的三處、四室、三個任務編組，增加為七個業務司、五個輔助單位、三個任務編組。附屬機關（構）則從十四個增加為十九個。

文化部成立後，自6月28日起舉辦九場「文化國是論壇」，由部長龍應台親自主持，邀請產學界人士與談，針對文創產業策略、獨立書店、公廣媒體、國片輔導金、影視音國際網絡、藝文團隊扶植、7835村落再造、文資法實行三十年檢視等議題深入討論，最後以「2030文化政策的前瞻」作為壓軸結論，論壇意見將作為文化部擬定政策的重要參考。

6

臺北地檢署簽結夢想家案

建國百年國慶晚會音樂劇《夢想家》因花費超過新臺幣二億元，引發爭議，行政院文化建設委員會於2011年11月主動將案件移請檢調偵辦。臺北地檢署調查後，認為前文建會主委盛治仁以限制性招標，將創意設計規劃案發包給賴聲川擔任藝術總監的表演工作坊，於法有據，全案查無不法，簽結《夢想家》音樂劇疑涉圖利案。

但檢方認為，盛治仁無具體規畫逕裁示編列預算，且經費暴增、文建會蒙受損失，盛治仁應負政治責任，檢方指出，《夢想家》案處處可見行政疏失與瑕疵，包括盛治仁僅憑承辦聽奧等經驗與表演工作坊評估，即裁示編列兩億五千萬預算，及台灣技術劇場協會（TATT）提前獲悉標案細節等，將函請權責機關究責。文化部表示，尊重司法，並針對是否涉及行政疏失展開檢討和調查。

另方面，總統馬英九、副總統吳敦義被告發洩密、圖利部分，北檢認為馬、吳僅聽取簡報或給予建議，演出地點選定臺中即是盛治仁聽取吳敦義建議後自行評估決定，實際執行業務、編列預算仍是文建會，與馬、吳職務無關，一併予以簽結。

賴聲川得知結果後透過電話表示，他一直相信時間可以證明一切，很清楚《夢想家》沒有任何違法，所有的一切都可以接受檢驗。他也認為《夢想家》的任何事都能討論，但不能在不理性的狀態下進行討論。他表示，這一切就像一場惡夢，現在終於能得到公道。

7

雲門舞集完成第兩千場演出

9月18日晚上，雲門舞集在臺北國家戲劇院演出重建的《九歌》，也是舞團成立三十九年以來的第兩千場演出。現場一千五百位觀眾留下團體大合照，與雲門舞集共同慶祝這場紀念演出。

2008年雲門舞集八里排練場大火，燒毀《九歌》音樂盤帶與部分道具，舞團克服種種困難，以四年時間重建舞作。8月至香港、澳門演出，9月起由臺南出發，展開全國巡演。

雲門舞集於1973年9月29日在臺中中興堂舉行創團首演。三十九年來，在創辦人林懷民帶領下，舞團從臺中跳到臺北、躍上國際舞臺，走過臺灣大城小鎮及全球三十五個國家，在一百八十五座城市演出。1997年，雲門以舞作《家族合唱》在臺北國家戲劇院完成第一千場演出。

8

第十六屆亞太表演藝術中心協會年會於兩廳院舉行

第十六屆亞太表演藝術中心協會（Association of Aisa Pacific Performing Arts Centers, AAPPAC）年會於10月25日至27日在臺北兩廳院召開，AAPPAC於1996年由澳洲墨爾本維多利亞藝術中心發起，愛知藝術文化中心、首爾藝術中心、菲律賓文化中心及國立中正文化中心等亞太地區場館共同創始。

2012年會以「亞太連結」（The Asia-Pacific Connection）為主題，活動內容包括專題演講、論壇、會員場館現況報告、商業圈代表會議及華山生活藝術節、新舞臺、雲門舞集八里排練場參訪等。為期三天的講座，討論方向包括：架構亞太地區的發展現況與合作網絡，探討區域網絡所扮演角色、藝術中心及創作之間的關聯，以及當今表演藝術產業所面對的關鍵課題等。計有來自中國、日本、韓國、新加坡、澳洲等十七個國家、一百二十八位藝術中心負責人和經紀人參與。

雲門舞集藝術總監林懷民10月25日在年會以「如何在廿一世紀烹飪米食？」（How to Cook Rice in the 21st Century?）為題發表專題演講指出，我們不「定義」亞洲，就會由別人定義我們，亞洲藝術工作者應在充滿瘋狂資訊的二十一世紀，找到自己的定位，也要投資年輕人才，亞洲才能成為主力的表演市場。

9

紙風車368鄉鎮市區
兒童藝術工程宣告啟動

由紙風車文教基金會發起，讓全臺灣所有孩子有戲可看的「368鄉鎮市區兒童藝術工程」宣告啟動，預計七年走遍全臺三百六十八個鄉鎮市區。

2006年，紙風車文教基金會發動「319鄉村兒童藝術工程」，花了五年走完「孩子的第一哩路」，於2011年12月3日在新北市萬里完成最後一場演出。經過一年休養生息，紙風車再度啟動「第二哩路」，繼續將國家劇院級的演出帶到全臺各鄉鎮。

「368鄉鎮市區兒童藝術工程」的運作模式與「319鄉村兒童藝術工程」大致相同。同樣不收受任何政府補助款項，僅接受民間捐款，邀集各地方社區民眾與企業投入參與。民眾可指定自己家鄉，或有特殊意義的地區捐款，也可捐到「不分區行政後勤支援經費」。所有經費的入帳時間、使用狀況，均全程公開於官網。不同之處是因應物價上漲，每場演出經費由三十五萬元調整為四十五萬元。另外，演出現場募得的捐款費用，捐出一半給國內其他兒童劇團，讓他們也一起下鄉巡演。

10

台新藝術獎公布評選新制
不分表演與視覺類

台新藝術獎公布評選新制，自第十二屆起，不再區分表演與視覺類，也捨棄評審團特別獎，改為選出年度入選獎五名，再由評審團隊從中評選出大獎一名，獨得獎金新臺幣一百五十萬元；其餘年度入選四名則各頒贈獎金五十萬元，總獎金提高至三百五十萬。

由台新銀行文化藝術基金會成立的台新藝術獎，十年來以獎勵當年度最具傑出創意表現，或最能突顯專業成就的視覺藝術展覽與表演藝術節目為主，每年評選出表藝活動和視覺展覽兩類首獎，另選出特別獎。隨著臺灣藝術環境變化，越來越多藝術表現以跨界、多元方式呈現，難以歸類。主辦單位經過一年的討論，決定以更大的包容性、可能性與未來性，讓獎項聚焦於「用藝術打造臺灣新價值」的初始理念，希望鼓勵突破現有藝術框架、關注社會人文，以及有利於跨界溝通和跨領域探索的作品。

獎項新制於2013年開始實施並展開全年度觀察與評選，得主預定2014年5月揭曉。因應獎項新制的改變，串接藝術工作者、評審委員與公眾對話的互動網站Art Talks（http://talks.taishinart.org.tw/）亦預計於2013年啟動。

大 事 紀

羅列2012年表演藝術相關之事件，共168則，選取標準
如下：一、重要國外來臺演出節目；二、國內團體重要
出訪紀錄；三、法令編修；四、出版訊息；五、非屬前
述四項之重大事件，如新政策、人事、獎項揭曉等。凡
遇同一事件的新聞分於數日發生，如為演出，集結於首
演日陳述；如為事件，則於最重要之發生日期陳述。

大事紀的編排以口期先後為序，並於書後提供團隊或個
人姓名「索引」，以方便搜尋。

01

09	北市文化局登錄北管為文化資產	臺北市文化局公告登錄「北管」為無形文化資產，從事北管工作六十餘年的資深演奏者朱清松和張金土，被列為資產保存者。希望藉此保存這項逐漸失傳的傳統藝術，並藉由兩位資產保存者推廣北管文化，建構北管歷史。
11	藤田梓回日本賣房推廣蕭邦音樂	鋼琴家藤田梓在臺灣成立蕭邦音樂基金會，2012年辦理第八屆董事會的改選，波蘭、捷克「蕭邦音樂之旅」，及年底邀請日本鋼琴家衡山幸雄來臺進行五場音樂會，彈奏蕭邦全作品二百首。為維持會務運作正常，藤田梓決定回日本賣房子籌措經費。
13	郭春美演出電影《龍飛鳳舞》	春美歌劇團團長郭春美首度躍上大銀幕，於王育麟導演、以歌仔戲為題的電影《龍飛鳳舞》中，一人分飾男、女兩角，並以本片入圍金馬獎最佳新演員獎。
17	臺灣表演團春節出國演出	農曆年節期間，臺灣表演團隊陸續整裝出國表演：莎士比亞的妹妹們的劇團《給普拉斯》、一當代舞團《Loop Me》前進法國，於土魯斯（Toulous）的亞洲文化藝術節（Made in Asia）演出；當代傳奇劇場先至義大利西西里島演出，再前往阿拉伯聯合大公國，在富查伊拉國際獨角戲藝術節（Fujairah International Monodrama Festival）演出《李爾在此》；秀琴歌劇團至新加坡，於韭菜芭城隍廟連演十七日，演出內容包含：《盤絲洞》、《王昭君》、《轅門斬子》及《施公案》等。

02

01	劉維公接任 北市文化局長	臺北市文化局長鄭美華請辭重返學界，新任局長由東吳大學社會系副教授劉維公接任。
02	劉南芳推出 《歌仔戲福音專輯— 上帝的詩歌》	長期以傳統歌仔戲演出聖經故事「福音歌仔戲」為特色的臺灣歌仔戲班劇團，推出專輯《歌仔戲福音專輯—上帝的歌詩》，收錄近十年來新編寫的十多首歌曲。
08	雲門舞集2 首度赴紐約演出	雲門舞集2首度赴紐約，於2月8日到12日在現代舞重鎮喬伊斯劇院（The Joyce Theater）「2012春夏舞季」開幕週擔任演出，呈現臺灣新世代編舞家的作品，包括伍國柱《Tantalus》、布拉瑞揚《山遊》、黃翊《流魚》與《Ta-Ta for Now》，及鄭宗龍《牆》。
10	歌仔戲演員小明明劇藝 人生新書發表	國立臺灣傳統藝術總處籌備處出版《璀璨明霞—歌仔戲影視三棲紅星／小明明劇藝人生》一書，以口述歷史為她在臺灣歌仔戲史上的表演與成就留下見證。本名巫明霞的小明明，是內台歌仔戲、電影與電視連續劇演員，也是製作人及歌仔戲教學薪傳者。書中不僅呈現小明明在不同時期的演藝生活，同時也可以綜覽臺灣歌仔戲的發展史。
13	舞鈴劇場定目劇傳虧 損，引發各界討論 （參見年度十大事件第一 則）	舞鈴劇場在花博舞蝶館推出全新的《奇幻旅程》，以定目劇固定演出三個月，票房不如預期，時間僅過一半就虧損近千萬元，傳出財務危機，引發各界討論。臺北市政府為鼓勵定目劇發展提出優惠方案，包括舞蝶館場租三折優惠，民眾憑市府相關館所票根可享七折優惠。
14	臺灣音樂中心發行 《台灣作曲家樂譜叢輯》	文建會委託臺灣音樂中心規劃出版《台灣作曲家樂譜叢輯》，收錄音樂家蕭泰然、郭芝苑、賴德和和陳泗治的八首作品，除了總譜、分譜，還加入樂曲和作曲家的中英文解說。

02

16　臺灣國際藝術節

2012臺灣國際藝術節（TIFA），自2月16日至4月1日，推出十九檔節目六十二場演出，其中包含八檔世界首演、三檔亞洲首演。共邀請十二個國家、二十一團隊參與。平均票房93%，參與觀眾總計約五萬人。

16　「表演藝術百年史」維基百科網站上線（參見年度十大事件第二則）

由國立中正文化中心建立，以「維基百科」網站模式架構運作的「表演藝術百年史」維基百科網站正式上線，運用兩廳院累積廿五年的數萬筆數位典藏資料為基礎，紀錄表演藝術發展，同時開放全民共同參與編修，讓臺灣表演藝術史資料蒐集更為完備。網站網址：wiki.ntch.edu.tw。

17　國光劇團受邀法國巴黎演出

巴黎音樂城（Cité de la Musique）透過文建會巴黎臺灣文化中心邀請國光劇團，於法國巴黎國立音樂城演出經典劇目《美猴王》，獲得巴黎Time Out雜誌五顆星推薦的高度評價。

18　莎妹劇團出版《Be Wild：不良》

莎士比亞的妹妹們的劇團集結1995年至2010年間的四十一齣劇作，邀集四十七位創作者，以文章、詩作、影像、拼貼設計等方式，賦予劇場作品全新的解讀。參與的創作者包括旅歐攝影師鄭婷、拼貼藝術家三色井、平面設計師聶永真、作家李維菁、駱以軍、陳俊志與詩人夏宇等人。

22　兩廳院樂典及NSO Live於NAXOS Classics Online銷售

兩廳院樂典及NSO Live共十一張專輯，於NAXOS Classics Online網路銷售。

25　首屆臺南藝術節登場

由臺南市政府主辦，大臺南地區首屆「臺南藝術節」於2月25日至6月17日舉行，以「國際經典藝術」、「臺灣精湛藝術」、「城市‧舞台」三大主題，共邀請三十九個表演團隊，進行七十二場演出。節目類型橫跨戲劇、舞蹈、傳統藝術及親子；表演空間包含臺南、新營、歸仁文化中心，及古蹟、老屋和文化園區。

02

27　下一波藝術節總監梅里諾獲頒「文化親善大使獎」

為獎勵對推廣臺灣文化及促進文化交流有功之國內外人士，文建會駐紐約臺北經濟文化辦事處頒贈「文化親善大使獎」給予布魯克林音樂學院下一波藝術節（Next Wave Festival, Brooklyn Academy of Music, BAM）總監（Executive Producer）喬瑟夫・梅里諾（Joseph V. Melillo），感謝梅里諾先生引薦臺灣表演團隊登上國際舞台的貢獻。

28　圖博文化節登場

臺灣圖博之友會與黑眼睛跨劇團聯合策畫「圖博（Tibet）文化節」，於2月28日起到3月11日舉行，活動包括圖博電影及紀錄片影展、圖博傳統樂舞表演與工作坊、圖博文化面面觀系列深度講座、圖博新生代搖滾樂團演唱會、圖博「9-10-3」流亡劇場展演等，從文化與生活視角，展現全方位的圖博世界。

02　周書毅香港藝術節演出

周書毅應香港亞太舞蹈平台邀請，在葵青劇院黑盒劇場，演出第四十屆香港藝術節委託創作作品《關於活著這件事》。此作品不但是藝術節「亞太舞蹈平台」系列唯一委託創作，也是本屆藝術節五十四個團體、一百七十場節目中唯一的臺灣作品。

03

06 北科大與華山攜手打造「臺北科技大學城」

臺北科技大學與華山1914文創園區簽訂產學合作意向書，以綠能、永續、科技及文創為合作指標，結合周圍的捷運站、光華商場，打造人文與科技結合的「臺北科技大學城」。未來雙方的合作包括藝文展演、文創研討會、互動媒體、老建築的保存與再生，及文創課程與實習交流，以培養更多文創人才。

09 巧宛然紀錄片重現李天祿珍貴畫面

臺北市陽明山平等國小傳統掌中劇團巧宛然廿五週年紀錄片《山頂囝仔。搬戲》，由影像工作者陳樂人拍攝，透過歷任帶團老師與學生的訪談、練習與演出畫面，記錄巧宛然從創始到闖出名號的過程。片中包含布袋戲大師李天祿、李傳燦及陳錫煌早年在課堂上教授學生的珍貴畫面。

10 施振榮：藝文活動導入企業，拓展新市場

國家文化藝術基金會董事長施振榮在兩岸第一屆EMBA菁英論壇中發表專題演講，表示藝術要受到消費者認同，才有價值，藝文團體的經營也需建立創新商業模式，才有機會創造出臺灣藝文消費市場。面對臺灣藝文消費市場不足，可透過企業經營機制建立，將藝文活動與精神導入企業，拓展新市場。

11 愛爾蘭踢踏舞賽我國奪十五金

臺北愛爾蘭踢踏舞蹈學院在愛爾蘭首都都柏林舉行的愛爾蘭舞錦標賽（City of Dublin Irish Dance Championships）成人組中，獲得十五面金牌、九面銀牌和八面銅牌。

14 許芳宜紐約演出瑪莎葛蘭姆舞作

許芳宜應瑪莎葛蘭姆舞團（Martha Graham Dance Company）之邀，以客座首席舞者身分，率領舞團於紐約曼哈頓City Center演出編舞家瑪莎葛蘭姆的作品《Chronicle》。

20 台開集團花蓮打造土樓劇院

台開集團與美國劇院商倪德倫環球娛樂（Nederlander Organization）簽約合作，在花蓮吉安鄉光華樂活創意園區興建客家土樓人文會館，共同打造國際級劇院，預定2014年完工。這是臺灣第一家以百老匯音樂劇院為目標的劇院，雙方共同設計規劃土樓劇院，並將引進百老匯劇院營運模式。

03

21	**絲竹空爵士樂團 多倫多演出**	絲竹空爵士樂團獲邀於3月21、24日晚間在加拿大音樂週（Canadian Musical Week）演出，與來自世界各地九百個樂團在多倫多同台表演。2012年適逢加拿大音樂週三十週年，主辦單位特地開設爵士專區，邀請全世界爵士好手聚集，絲竹空爵士樂團為首次受邀的臺灣爵士樂團，也是唯一代表臺灣出席之樂團。
24	**朱宗慶打擊樂團 小巨蛋演出**	朱宗慶打擊樂團於臺北小巨蛋演出擊樂劇場《擊度震撼》，總統夫人周美青以特別嘉賓身分受邀上台與團員合奏。
25	**單簧管演奏家蔡佩倫 獲日音樂新人獎**	單簧管演奏家蔡佩倫參加於沖繩舉行的日本音樂新人獎（The 18th Okiden Sugarhall Competition, Japan），以美國作曲家史考特・麥艾利斯特（Scott McAllister）作品《X協奏曲》（X Concerto for Clarinet）獲得木管組最高分，並與管樂、弦樂、鋼琴、聲樂組選手跨組競爭，以一票之差獲得二獎。

04

| 01 | 國家交響樂團受聘為臺灣聯合大學系統駐校樂團 | 國家交響樂團受聘為臺灣聯合大學系統（中央大學、交通大學、清華大學、陽明大學）駐校樂團，駐校期間舉辦四場音樂會、三次音樂廳導覽與開放彩排活動、四場講座及兩場音樂社團指導。 |

**01　國家交響樂團受聘為
臺灣聯合大學系統駐
校樂團**

國家交響樂團受聘為臺灣聯合大學系統（中央大學、交通大學、清華大學、陽明大學）駐校樂團，駐校期間舉辦四場音樂會、三次音樂廳導覽與開放彩排活動、四場講座及兩場音樂社團指導。

05　傳統表演藝術節揭幕

由國立臺灣傳統藝術總處籌備處舉辦的傳統表演藝術節，以「傳藝・獻丑」為主題，國內外十三個團隊自4月5日至5月5日在全國展開四十六場演出、講座及工作坊。而中國豫劇第一丑金不換首度率領河南省鶴壁市豫劇團來臺演出《捲蓆筒》，並與臺灣豫劇團聯合演出《七品芝麻官》。

**06　姚一葦九十冥誕展開
多項紀念活動**

已故戲劇大師姚一葦九十冥誕，國立中正文化中心、臺北藝術大學與中國國家話劇院共同製作其代表作《孫飛虎搶親》，於國家戲劇院首演。臺北藝術大學亦於3月12日至4月16日假國家音樂廳文化藝廊舉辦「姚一葦九十冥誕紀念特展」，展出其親筆手稿、歷史照片，及經典劇作之影片、道具與舞台模型。國立臺灣文學館亦舉行「我們一同走走看－姚一葦捐贈展」開幕暨捐贈感謝儀式，自10月17日至2013年2月14日展出其劇作手稿、圖書與相關器物近百件。

**10　立委質疑文建會投資文
創產業黑箱作業，文建
會表示於法有據**

國發基金編列一百億元，由文建會結合民間投資管理公司成立信託專戶，透過「共同投資」、「委託評管」兩種方式，投資文創產業。立法委員認為「加強投資文化創意產業實施方案作業要點」有諸多疑點，招標過程問題重重，有黑箱作業之嫌，要求文建會公開所有相關資料。文建會以書面聲明稿表示，文創投各項作業均於法有據，絕無圖利。

**14　DV8肢體劇場
首度於高雄演出**

英國DV8肢體劇場應2012高雄春天藝術節之邀首次在高雄演出，於高雄至德堂演出《Can We Talk About This?》。

04

14	臺灣戲劇藝術中心動土 （參見年度十大事件第三則）	臺灣戲劇藝術中心舉行動土典禮，預計2014年底完工。位於臺北市士林區文林路、福國路口的臺灣戲劇藝術中心規劃興建臺灣音樂館、中型表演廳及實驗劇場等三場館，未來將由國立臺灣傳統藝術總處籌備處所屬的國光劇團、臺灣音樂中心、國家國樂團與國立實驗合唱團進駐，為國內首座擁有駐院劇團的劇場。
19	金士傑接連獲上海 白玉蘭獎、壹戲劇大賞	演員金士傑以果陀劇場《最後14堂星期二的課》漸凍人老教授莫利一角，奪得第廿二屆上海白玉蘭戲劇獎最佳主角獎，為繼八年前魏海敏之後第二位來自臺灣的獲獎者。4月25日再以同一角色，獲得有中國東尼獎之稱的第三屆壹戲劇大賞最佳戲劇男主角。
25	鄭蓓欣獲莫斯科 鋼琴大賽亞軍	鄭蓓欣於莫斯科舉行的第二屆國際青年業餘鋼琴家大賽（Claviarium International Youth Competition for Amateur Pianists）獲得專業組亞軍。
30	文化中心推手 陳千武辭世	在臺中推動全臺首座文化中心的詩人陳千武逝世，享壽九十一歲。本名陳武雄的陳千武，1976年擔任臺中市第一任文英館館長，在詩界與文化領域有開創的地位。曾多次獲先總統蔣經國召見，暢談對臺灣文化軟硬體的建言。

05

01	臺灣國家國樂團 改隸國立傳統藝術中心	原隸屬行政院文化建設委員會之臺灣國家國樂團（NCO），因應文化部成立，更名為「臺灣國樂團」，成為國立傳統藝術中心下轄之表演團隊。
01	首座定目劇劇場 水源劇場揭牌 （參見年度十大事件第三則）	定位為全臺首座定目劇劇場的臺北市水源劇場揭牌啟用。水源劇場位於大安區水源市場十樓，可容納五百席的三面式劇場，觀眾席及座椅可依需求彈性調整，是用途及形式多元的實驗劇場。
02	西本智實指揮北市交 於日本演出	現任俄羅斯國家交響樂團客座首席指揮西本智實指揮臺北市立交響樂團，5月2至3日在日本富山縣民會館、石川縣立音樂堂演出柴可夫斯基《悲愴》交響曲。
04	秀琴歌劇團首度 國家劇院演出	來自臺南、以外台演出為主的秀琴歌劇團首度登上國家戲劇院，於5月4至6日演出新編的現代歌仔新調《安平追想曲》。
04	「青世代劇展」北京篇 開啟兩岸小劇場交流	由廣藝基金會規劃主辦「青世代劇展」北京篇，以「鬥夢去」為名，邀請歷屆北京國際青年戲劇節經典創作《鬥地主》、《黃粱一夢》及《在變老之前遠去》來臺，於5月4至19日在華山烏梅酒廠共演出九場。廣藝基金會則推出三部臺灣小劇場製作《賊變》、《春眠》及《黑白過》，九月赴北京青戲節演出，作為首部臺灣篇。
07	《蘭陵劇坊》 紀錄片首播	由李中擔任導演，作家小野擔任總策劃的紀錄片《蘭陵劇坊》，在公共電視台《紀錄觀點》節目首播。紀錄片訪問當年蘭陵創辦人吳靜吉及團員，回顧當年影響自己最重要的時期，在蘭陵劇坊排演、練習的珍貴影像，以及當年演出《荷珠新配》、《貓的天堂》等戲碼的片段。

05

| 09 | 動見体劇團韓國演出 | 動見体劇團首度受邀參與韓國釜山藝術節,演出作品《1:0》。 |

09　百老匯音樂劇《貓》中文版來臺招募人才

百老匯音樂劇《貓》中文版訂於8月17日在上海大劇院首演,製作單位來臺招募演出及技術人才跨海參與,錄取兩位臺灣演員達姆拉及簡道恩,分別飾演劇中的「火車貓」史金柏旋克斯與龐斯沃;此外音樂劇的舞蹈編導郭禎容和技術總監楊琇惠亦來自臺灣。

10　優人神鼓三年不推出新作（參見年度十大事件第四則）

優人神鼓創辦人暨藝術總監劉若瑀因身體狀況,及劇團經營面臨危機,宣布2013年起暫停創作三年,停下來思考未來的路。未來三年,優人神鼓不會發表新作,也不申請文建會扶植團隊補助。僅以接受邀演、教學等方式,維持劇團營運。

11　兩廳院第六屆國際劇場藝術節揭幕

由兩廳院舉辦、兩年一度的第六屆國際劇場藝術節,以「差異與認同」為系列主題,邀請英、法及臺灣的表演團隊,從角色認同、性別、血緣或社會文化等角度,推出五齣戲劇作品,於5月11日至6月3日在國家戲劇院及實驗劇場演出二十場。

12　鄭宗龍《在路上》獲台新藝術獎年度表演藝術獎

第十屆台新藝術獎「年度表演藝術獎」由鄭宗龍作品《在路上》獲得。評審認為,《在路上》呈現前所未見的現代感和劇場氛圍,將東方廟會或民間俗藝動作更精緻化乃至於藝術化,包容個人氣質及異國色彩的獨特舞句,創造出鮮活靈跳的新世代舞蹈語彙。編舞、表演及設計皆具極高水準,是清新且獨特的傑作。

16　《臺灣原住民聲樂選粹》合輯法國出版

法國第四大唱片公司Buda Music發行《臺灣原住民聲樂選粹》合輯,透過所屬環球唱片體系行銷全球。由「臺灣音符」(Taiwan Note)協會創辦人艾立亞頓(Ali Alizadeh)策劃的《臺灣原住民聲樂選粹》合輯,全長一百廿七分鐘,內容包括臺灣九個原住民族的七十八首曲目,並附有三十頁介紹各族群的英、法文摺頁。

05

18 綠光「世界劇場」十週年

綠光劇團「世界劇場」系列十週年，除重製經典戲碼《求證》（Proof），亦推出劇本獲得2002年東尼獎的全新製作《外遇，遇見羊》（The Goat, or Who Is Sylvia?）。綠光劇團「世界劇場」系列翻譯搬演近年東尼獎、普立茲獎最佳劇本獎作品，希望藉由引進當代劇壇新作，讓專業演員發揮所長，開拓國內觀眾的戲劇視野。

20 文化部掛牌成立（參見年度十大事件第五則）

文化部舉辦成立暨揭牌典禮，由文建會、新聞局、研考會等單位整併，設七個司，二個局、十五個場館。首任部長龍應台於二月接任文建會主委，揭櫫泥土化、國際化、雲端化、產業化等政策方向，希望文化能成為社會、媒體、政治關注的主流，期許讓文化行政回歸文化本位，為國家的永續文化發展扎根，發揮臺灣的文化優勢。各界亦期許龍應台在國際視野的高度之外，也能體察臺灣民間的多元活力與聲音，將臺灣的「軟實力」厚植成為核心國力。

20 傳藝中心主任方芷絮佈達

國立傳統藝術中心新任主任方芷絮正式上任，由文化部次長張雲程親臨佈達。因應文化部成立，原國立傳統藝術總處籌備處更名為國立傳統藝術中心，方芷絮為首任主任，將致力傳統藝術的傳承、與現代生活及國際接軌，提升傳統藝術的能見度。

21 崑劇版《荊釵記》故宮登場

卅多年不曾演出的崑劇版《荊釵記》，在臺灣崑劇團團長洪惟助與崑劇名角溫宇航的修整重編下重現，由溫宇航、郭勝芳、趙揚強、劉海苑等主演，於5月21、26日及6月3日在故宮博物院行政大樓文會堂演出。

27 北市文化局頒發傳統藝術藝師獎

臺北市文化局頒發第三屆「傳統藝術藝師獎」，五位得主包括京劇演員戴綺霞及曹復永、北管樂師朱清松、掌中戲後場樂師張金土和大龍峒金獅團。

05

29	曾宇謙獲比利時 伊莉莎白小提琴 音樂大賽第五獎	曾獲「文化部音樂人才庫」培訓、現年十七歲的曾宇謙,獲2012年比利時「伊莉莎白小提琴音樂大賽」(Queen Elisabeth Music Competition)第五獎及觀眾票選第一名,也是這項音樂大賽最年輕的得獎者。

06

01 02
03 04 05 06 07 08 09
10 11 12 13 14 15 16
17 18 19 20 21 22 23
24 25 26 27 28 29 30

04　新古典舞團俄羅斯演出

應俄羅斯第九屆莫斯科現代舞國際劇場節（Moscow Footlights, International Festival of Contemporary Dance）之邀，新古典舞團前往莫斯科及聖彼得堡，演出劉鳳學以臺灣原住民文化素材創作的新作《感恩之歌》及《春之祭》。

06　立委質疑衛武營特殊工程標案綁標

衛武營藝術文化中心特殊設備工程採購案，經過六次公告、兩次招標內容修正和兩次流標，最後讓原本被評為「不符合資格」的亞翔團隊得標，且採購案評選委員有四位是亞翔團隊代表人張翼宇創辦的台灣技術劇場協會的會員，因此立委質疑有綁標之嫌。衛武營藝術文化中心籌備處主任陳善報表示，亞翔公司第一次不合格是因招標文件不符，亞翔之後再次投標，其資格符合，得標過程亦無瑕疵。台灣技術劇場協會成員為劇場工作者、場館、表演團隊、相關器材廠商，協會固定活動僅有每年一次會員大會。

06　兩廳院廿五週年特展

兩廳院慶祝廿五週年，規劃「25載文物啟航─國家兩廳院‧飛行到我家」文物巡迴展，自6月6日至11月7日，在高雄衛武營藝術文化中心、臺南市立臺南文化中心、國立傳統藝術中心、國立臺中圖書館及臺北國家圖書館巡迴展出。並於國家戲劇院及音樂廳舉辦兩廳院「建築資訊展」，以及「瞬息與永恆─國家兩廳院劇場設計與技術展」。

08　柏林愛樂巴洛克獨奏家合奏團赴臺灣偏鄉演奏

柏林愛樂巴洛克獨奏家合奏團6月8至13日在國內巡演五場，演出地點包括臺北、臺中、臺南、屏東及臺東等地。樂團來臺之前特別錄製示範演出及導聆影片，免費提供臺南、臺東、屏東等地各級學校播放。

13　西田社舉辦《哈哈笑布袋戲尪仔理想社區》虛擬戲偶社區特展

西田社於士林異響空間舉辦《哈哈笑布袋戲尪仔理想社區》特展，以已故布袋戲藝師王炎的哈哈笑戲班團命名，以人相、殺手頭、憨童、缺嘴、臭頭、黑賊仔與大頭等布袋戲七丑的戲偶為主角，讓觀眾理解戲偶製作與維修的過程，及認識各種戲偶的角色行當。特展於八月轉至士林公民會館，九月在臺北城市大學展出。

06

15	老生葉復潤「臺灣鬚生專場」告別演出	臺灣戲曲學院附設京劇團團長、京劇老生演員葉復潤屆齡退休，6月15至17日在臺北城市舞台以「臺灣鬚生專場」作為告別演出，主演《三家店》、《一戰成功》、《空城計》等三段經典老生折子戲碼，向唱了四十多年的舞台告別。
19	長榮交響樂團赴義大利音樂節演出	長榮交響樂團首次受義大利拉維納（Ravenna Festival）及拉維羅（Ravello Festival）兩大知名音樂節邀請，6月19日在第里雅斯特（Trieste）羅塞提歌劇院（Teatro Rossetti）、6月21日於拉維納（Ravenna）音樂廳，及6月23日在拉維羅（Ravello）的魯菲洛別墅（Villa Rufolo）演出。
24	台北愛樂管弦樂團舉行梅哲逝世十週年紀念音樂會	台北愛樂管弦樂團為紀念創團總監亨利・梅哲（Henry Simon Mazer）逝世十週年，舉辦「聲耕臺灣，音樂傳教士梅哲逝世十週年紀念音樂會」，重現與梅哲共同詮釋過的經典之作。同時亦於國家音樂廳文化藝廊舉行「亨利梅哲—聲耕臺灣二十年」特展，展出梅哲生前手稿、註記總譜、黑膠唱片、音樂會實況錄影及照片。
25	文化部「創業圓夢補助計畫」協助文創圓夢	文化部「創業圓夢補助計畫」公告收件。文化部扶植文創的預算，主要用在微型文創的輔導與市場拓展融資，包括創業圓夢計畫、育成補助計畫、文創聚落補助計畫等，協助原創工作者初期創業階段的發展所需。
28	當代傳奇劇場《李爾在此》美國演出	當代傳奇劇場應美國康乃狄克州新海芬市（New Haven）國際藝術知識藝術節（International Festival of Arts & Ideas）之邀，6月28至29日在耶魯大學劇院（Yale Repertory Theatre）演出兩場《李爾在此》。這是該藝術節首度邀請臺灣表演團體前往演出。

06

28	文化部舉辦 「文化國是論壇」 （參見年度十大事件第五則）	文化部自6月28日起舉辦九場「文化國是論壇」，由文化部長龍應台親自主持，邀請產學界人士與談，針對文創策略、人文出版、公共媒體、國片振興、臺流國際網絡、藝文扶植、村落文化再造、文資活化、政策前瞻等議題深入討論，論壇結論將作為文化部擬定文化政策的重要參考。
29	林威震獲休士頓交響樂團伊瑪霍格協奏曲大賽銀牌獎	旅美擊樂家林威震獲得第三十七屆休士頓交響樂團伊瑪霍格協奏曲大賽（2012 Houston Symphony Ima Hogg Competition）銀牌。

07

01 文化部訂定「藝文表演票券定型化契約範本暨應記載及不得記載事項」

為健全藝文表演產業發展,合理保障消費者權益,文化部針對藝文表演票券消費上所涉重要事宜,訂定「藝文表演票券定型化契約範本暨應記載及不得記載事項」,自7月1日起施行,作為企業經營者與消費者雙方訂立契約之參考依循。其內容包含退、換票機制,票券毀損、滅失及遺失時之入場機制,表演內容變動通知,說明票券銷售相關資訊及其他消費者保護措施。

01 臺灣傳統音樂參與義大利「第十九屆國際音樂學學會」

自7月1至7日在羅馬舉行的「第十九屆國際音樂學學會」(International Musicological Society Congress)音樂文獻影音展,國立傳統藝術中心臺灣音樂館透過數位化影音的傳送與展示,將臺灣傳統音樂介紹給參加與會的學者專家。臺灣音樂館亦將展示的音樂CD及書籍,於展後贈予當地教廷宗座傳信大學(Pontificia Università Urbaniana)之漢學研究單位。

07 外亞維儂臺灣小劇場藝術節登場

文化部駐巴黎臺灣文化中心再度策辦外亞維儂臺灣小劇場藝術節,以「臺灣號召」(Taiwan Calling)為主題,遴選三缺一劇團、自由擊、莫比斯圓環創作公社、水影舞集及毛梯劇團等五個表演團隊,於7月7至28日在亞維儂絲品劇院演出。

07 紙風車「恐龍藝術探索館」落腳宜蘭

在全國展演多次的紙風車文教基金會「恐龍藝術探索館」,落腳宜蘭縣冬山河親水公園。搭配冬山河親水公園童玩節規劃的「恐龍藝術區」,五十隻恐龍於7月7日童玩節開幕後與遊客見面。

09 舞工廠紐約首度登台

舞工廠舞團於7月12至15日首度登上紐約舞台,於紐約長島大學(Long Island University)布魯克林校區Kumble Theater演出四場經典舞作《異響+》(Daydreamer+)。

10 台中室內合唱團於世界合唱大賽奪冠

台中市室內合唱團前往美國辛辛那提參加「2012世界合唱大賽」(World Choir Games)民謠組,以排灣族民謠〈來甦〉以及宜蘭民謠〈丟丟銅仔〉,打敗全球四百多個對手拿下金牌。

07

12	美國芭蕾舞團訪臺，《舞姬》臺灣首演	美國芭蕾舞團（American Ballet Theatre）7月12至15日在國家戲劇院演出，除了12日開幕之夜的經典舞碼，並推出臺灣首度演出的全本芭蕾舞劇《舞姬》（La Bayadere）。
14	臺北藝術大學舉行「2012世界舞蹈論壇及國際舞蹈節」	隸屬於聯合國國際教科文組織的國際舞蹈與兒童聯盟（Dance and the Child International）及世界舞蹈聯盟（World Dance Alliance），7月14至21日共同在臺北藝術大學舉行「2012世界舞蹈論壇暨國際舞蹈節」，活動內容包括演講、研討會、工作坊、展演、各類課程、示範講座及「2012國際舞蹈節」。計有來自世界近三十國，上千位相關學者、藝術家及表演團體共襄盛舉。
20	紙風車劇團北京演出《紙風車幻想曲》	紙風車劇團參加「第五屆北京兒童戲劇季」，於7月20至22日在北京國家大劇院演出五場《紙風車幻想曲》，這是紙風車劇團第三度登上北京國家大劇院。
23	許博允與好萊塢電影公司合作	曾製作《蝴蝶效應》、《醉後型男日記》的好萊塢電影公司Film Engine，與新象藝術創辦人許博允合作，在臺灣簽約成立影擎控股公司，計畫拍攝鄭成功傳奇故事《美麗島·國姓爺》，及3D動畫《糖國演義》、《我是蟀哥》等十二部電影。
23	幕聲合唱團日本摘雙金	幕聲合唱團赴日本參加寶塚國際室內合唱大賽（Takarazuka International Chamber Chorus Contest），獲得戲劇組及浪漫組雙料冠軍。幕聲合唱團於戲劇組比賽中，選擇臺灣作曲家許雅民的現代作品〈春歸何處〉，結合臺灣傳統南管戲曲、打擊樂及歌仔戲唸白藝術，令評審印象深刻。
26	爵諾Voco Novo人聲樂團獲奧地利三大獎	Voco Novo爵諾人聲樂團在奧地利格拉茨（Graz）vokal.total國際阿卡貝拉大賽（vokal.total International A Cappella Competition），贏得三項大獎，包括爵士組及流行組的金牌獎，及改編自客家歌曲的〈花樹下〉贏得最佳編曲獎。

07

28	台北國際合唱音樂節登場	台北愛樂文教基金會主辦的台北國際合唱音樂節揭幕,邀請世界各地著名音樂合唱團隊來臺演出,國家文藝獎得主錢南章結合國樂與人聲的新作《十二生肖》亦於開幕音樂會舉行世界首演。
28	嘉義正明龍歌劇團打造3D歌仔戲	嘉義縣正明龍歌劇團推出改編自《狸貓換太子》的新編歌仔戲《偷天換日之法外青天》,顛覆歷史詮釋,並且首度融入3D技術,以3D紗幕和音效、舞台,吸引年輕觀眾進劇場。
30	工程會、龍應台關心衛武營藝術文化中心工程進度 (參見年度十大事件第三則)	行政院政務委員兼工程會主委陳振川訪查「衛武營藝術文化中心興建計畫」,期勉營建團隊全力合作分工,務必加強工程介面協調,掌握發包程序,以順利達成103年完工啟用目標。文化部長龍應台亦於10月24日前往視察工程。龍應台表示,藝術文化可以讓臺灣走進國際社會,衛武營完工後將是表演藝術團隊與國際接軌的專業舞台,文化投資一點都不浪費。

08

02 　臺北藝術節開幕

由臺北市政府主辦的第十四屆臺北藝術節，於8月2日至9月9日展開。本屆臺北藝術節以喜劇為策展方向，共策劃十二檔節目，呈現來自瑞士、德國、香港、日本、英國、法國、威爾斯及臺灣等多元文化脈絡下各種喜劇類型之樣貌。

03 　九天民俗技藝團登上
　　紐約林肯中心

九天民俗技藝團獲邀前往美國紐約林肯中心，於「夏日戶外藝術節」（Lincoln Center Out of Doors）演出臺灣陣頭，包括鼓陣、家將、神童等臺灣廟會演藝的內容，將臺灣文化推向國際舞台。

10 　「星期五護照－臺灣之
　　夜」紐約皇后區美術館
　　登場

紐約市皇后區美術館（Queens Museum of Art）於每年7至8月，以不同國家文化為主題辦理「星期五護照」系列活動。8月10日晚間為「2012星期五護照－臺灣之夜」（Target Passport Fridays 2012: Taiwan），以臺灣文化藝術為主題舉行舞蹈、音樂演出及電影放映活動，呈現多元的臺灣文化。

12 　李應平出任香港光華文
　　化中心主任

原任香港光華文化中心主任的作家張曼娟於六月底辭職，文化部宣布由原文化部部長辦公室主任李應平接任。

13 　李天祿法國弟子
　　返臺演出

掌中戲大師李天祿的弟子班任旅（Jean Luc Penso）的法國小宛然（Le Théâtre du Petit Miroir）劇團於臺北藝術節演出《莫伊傳說》（Maui）。並應國立臺東生活美學館之邀，於太麻里大王國小及臺東縣立文化中心演出。

15 　中正文化中心出版品獲
　　國家出版獎

國立中正文化中心出版品《PAR表演藝術》雜誌、《很久沒有敬我了你》DVD，分別獲得第四屆國家出版獎「連續性出版品」及「非書及電子出版品類」佳作獎。

15 　《個人之夢－
　　當代德國劇作選》出版

耿一偉與歌德學院、書林出版社合作，出版收錄德國當代五位作家、五部劇本的《個人之夢－當代德國劇作選》中譯本，呈現近代德國戲劇多元風貌。

08

18	蒂摩爾古薪舞集 加拿大演出	臺灣首支排灣族現代舞團「蒂摩爾古薪舞集」，應加拿大多倫多湖濱中心（Harbourfront Centre）之邀，於國際原住民藝術節（Planet IndigenUS）演出《kurakuraw·戀羽》。
22	龍應台出訪美加 拓展文化	文化部長龍應台應亞洲協會（Asia Society）、喬治華盛頓大學（GWU）、英屬哥倫比亞大學（UBC）等邀約，展開任內首度出訪，前往紐約、華府、溫哥華等地發表專題演講，針對文化部成立後所擘劃的願景，廣泛與國際藝文界及相關政策部門進行交流，並洽談臺灣與各國文化機構進行交流的可能方向。
23	林秋芳接任宜蘭縣政府 文化局長	宜蘭縣政府文化局長鄭文堂於三月份請辭，轉任縣府秘書，局長之職由文化局副局長宋隆全代理。宜蘭縣長林聰賢於8月14日宣布文化局長由林秋芳接任，8月23日宣誓就職。
25	兩廳院夏日爵士派對 十週年慶	2012兩廳院夏日爵士派對十週年慶，於兩廳院藝文廣場與國家音樂廳進行六場演出，分別為《2012兩廳院夏日爵士戶外派對》、《喬·洛瓦諾Us Five爵士五重奏》、《明格斯爵士大樂團》、《佩蒂·奧斯汀演唱會》，及國內樂團首度參與演出的《兩廳院夏日爵士節慶樂團》。
29	太陽劇團高雄首演 《藝界人生》邀偏鄉 學子欣賞	太陽劇團首次在高雄登場，於高雄巨蛋推出《藝界人生》（Saltimbanco）。高雄市政府特別安排一場公益藝術教育場次，邀請茂林、那瑪夏、桃源、六龜、杉林等十一個偏遠行政區，共四十九所學校、約五千名師生，到高雄巨蛋觀賞演出。
29	王墨林受邀赴港指導 藝術評論	王墨林應邀赴港參加香港藝術地圖策劃的「藝術評論青苗駐村計畫」，活動為期一週，帶領學員看表演，看展覽，舉辦藝評沙龍，並發表《藝評人在當今社會可發揮的功能與位置》，傳遞藝術評論的精神與意義。王墨林為該計畫首位獲邀的藝評人。

08

29 | **無垢舞蹈劇場、雲門舞集2應邀「杜塞朵夫國際舞蹈雙年博覽會」演出** | 全球規模最大、兩年一度的現代舞博覽會「杜塞朵夫國際舞蹈雙年博覽會」(Internationale Tanzmesse NRW, Düsseldorf)於8月29至9月1日在德國展開,無垢舞蹈劇場及雲門舞集2皆於8月29日《開幕之夜》及9月1日《臺灣之夜》演出。

31 | **威爾斯同志音樂劇場《懺情夜》首度走出英國於臺北登場** | 威爾斯雪曼劇團與威爾斯民族劇院(Sherman Cymru & Theatr Genedlaethol Cymru)首度訪臺,應臺北藝術節邀請帶來同志音樂劇場《懺情夜》(Llwyth[Tribe]),從同志族群的慾望與認同出發,探究國族認同問題。這是《懺情夜》首度走出英國到外地演出。

09

02　林芳宜、呂景民於歐盟
　　　藝術網路年會發表新曲

作曲家林芳宜與指揮家呂景民，在奧地利歐斯利浦（Oslip）舉行的「歐盟藝術網路年會」（EU Art Network），以華格納為主題發表新曲。林芳宜以《山海經》為靈感，發表聲樂《一縷氣息，神話》；呂景民以愛情主題出發，發表弦樂七重奏《毀滅與救贖》。這是臺灣音樂家首度在這個年會發表作品。

04　臺北地檢署簽結
　　　夢想家案
　　　（參見年度十大事件第六
　　　則）

建國百年國慶晚會音樂劇《夢想家》因花費超過新臺幣二億元，引發爭議，行政院文化建設委員會於2011年11月初主動將案件移請檢調偵辦。臺北地檢署因查無實證，簽結《夢想家》音樂劇疑涉圖利案。文化部表示，尊重司法，並針對是否涉及行政疏失展開檢討和調查。

05　林美虹二度入圍
　　　德國浮士德獎

現任德國達姆國家劇院（Darmstadt Staatstheater）舞蹈總監的旅德編舞家林美虹，以作品《羅密歐與朱麗葉》（Romeo und Julia）再度入圍德國最高藝術榮譽浮士德獎（Deutscher Theaterpreis Der Faust）。評審團表示，林美虹的《羅密歐與茱麗葉》以「極度的壓縮和驚人的爆發力深度撼動人心」。

07　雲門重建《九歌》
　　　（參見年度十大事件第七
　　　則）

雲門舞集2008年八里排練場大火後，歷時四年完成《九歌》重建，9月7、8日從臺南出發，巡演全臺廿六場，並展開港、澳、莫斯科等國際巡演。浴火後重建的《九歌》應兩廳院「2012舞蹈秋天」之邀，9月13至23日在國家戲劇院演出，18日是舞團成立三十九年以來的第兩千場演出。現場一千五百位觀眾留下團體大合照，與雲門舞集共同慶祝這場紀念性十足的演出。

13　兩廳院年度跨國製作
　　　《有機體》法國里昂雙
　　　年舞蹈節演出

2012兩廳院年度跨國製作《有機體》（Yogee Ti），於法國里昂雙年舞蹈節（La Biennale de Lyon / Danse）演出十四場，觀眾反應熱烈。《有機體》是兩廳院與法國卡菲舞團（Käfig Company）合作的年度製作，邀請編舞家穆哈．莫蘇奇（Mourad Merzouki）編作，由臺灣現代舞舞者與法國新街舞舞者共同演出。

09

14 第二屆國家文化資產保存獎頒獎

文化部主辦的第二屆國家文化資產保存獎於臺北西門紅樓劇場舉行頒獎典禮，十三位獲獎者中，包括廖瓊枝、陳錫煌、梨春園北管樂團以及義大利籍神父秘克琳，肯定其對傳統藝術傳承推廣的貢獻。

14 旅歐舞蹈家蔡慧貞返臺創「匯舞集」

擔任瑞士伯恩芭蕾舞團客席獨舞者與教師的旅歐舞蹈家蔡慧貞回臺創立舞團「匯舞集」，與義大利編舞家達斯堤切（Francesco D'Astici）共同編創的創團作品《門》，於9月14至15日在臺南市立臺南文化中心原生劇場首演。

15 心心南管樂坊應邀法國演出

心心南管樂坊應駐巴黎臺灣文化中心邀請，於第十一屆巴黎外國文化週（Semaine des Cultures Etrangères）在世界文化館（Maison des Cultures du Monde）演出。9月26日應邀於法國參議院的「臺灣文化之夜」（Soiree Culturelle de Taiwan）演出。心心南管樂坊另將參加由巴黎索邦大學（Université Paris-Sorbonne）與臺灣文化中心合作辦理的南管樂國際學術研討會及在吉美博物館（Musée National des Arts Asiatiques - Guime）演出。

15 教習劇場《彩虹橋》臺文館首演

由臺灣戲劇教育與應用學會及臺灣文學館合作的《彩虹橋》教習劇場（Theatre in Education, TIE），該劇以日治時期原住民生活為背景，是臺灣歷史博物館規劃的博物館劇場展演劇目，於9月15日在臺灣文學館首演。源自英國的教習劇場，是讓參與者透過劇場經驗進行各種議題學習，觀眾可在戲劇進行間與角色互動，參與劇中的事件，引發自覺性的行動力。

20 紙風車二十年成立子團

紙風車劇團經過多年醞釀，於成立二十年之際創立二團「風兒兒童劇團」，由紙風車資深編導林于竣出任團長。二團將以小而美的規模，強調原創與實驗性的演出來推出精緻小戲，深入全臺各地校園演出。

09

045

01
02 03 04 05 06 07 08
09 10 11 12 13 14 15
16 17 18 19 20 21 **22**
23 **24** 25 **26** 27 **28** 29
30

大事紀 | 2012 | **10**

22 文化部啟動「藝術席捲
空間」

文化部「藝術席捲空間」活動自9月22日至12月16日，一連三個月的
週六和週日下午在臺北車站大廳進行創意表演，將公共空間轉變為
表演場所。

24 新舞臺重新開台，
「新舞風」再出發
（參見年度十大事件第三
則）

臺灣第一座民營表演廳新舞臺於2011年12月閉館整修，經歷九個
月、斥資六千九百萬元，宣告重新開台再出發。因新舞臺整修暫停
一年的「新舞風」系列再度舉辦，藝術總監林懷民以「亞太新勢力」
為主題，邀請來自北京、越南、韓國及紐西蘭的現代舞團，推出四
檔呈現當代風格的演出。

26 雲門舞集《水月》
獲選為墨西哥藝術節
紀念郵票

為慶祝墨西哥塞萬提斯國際藝術節（Festival Internacional
Cervantino）四十週年，雲門舞集2010年在墨國演出的《水月》表演
照片，獲選為藝術節四十週年唯一代表性紀念郵票，這是墨國郵政
史上首次以臺灣表演藝術圖像發行的郵票。郵票面額13.5披索，9
月26日起在墨西哥全國的郵局集郵窗口販售，發行量二十萬張。

28 臺中歌劇院爭取納入
國家表演藝術中心，
文化部審慎評估

由日本建築大師伊東豐雄設計、造價四十三億的臺中大都會歌劇
院，面臨計畫延後、預算不斷增加的情況，臺中市政府積極爭取將
臺中歌劇院納入文化部國家表演藝術中心，由中央接手臺中大都會
歌劇院後續的營運及管理。文化部表示會審慎考慮。

10

03	北藝大卅週年校慶	臺北藝術大學歡慶三十週年校慶，以「藝術就是力量」為校慶宣言，關渡藝術節將主題定為「A. C. T」（Action, Creation, Transformation），與之呼應，並擴大開幕踩街活動，由校長朱宗慶親自率領八百餘位教職員與學生到西門町踩街遊行。關渡藝術節於10月3日起在北藝大開跑，邀集十五個國家的藝術表演團隊，推出上百場展演活動。
04	國臺交與法務部推動收容人音樂教育	法務部所屬明陽中學與桃園少年輔育院兩處矯治機構，分別設立有管樂隊及管樂班。國立臺灣交響樂團與法務部矯正署共同推動專業樂團進駐輔導計畫，將兩校樂隊以樂團排練的型態進行集訓，自2012年3至9月實施管樂演奏輔導。10月6日在國臺交霧峰演奏廳，與國臺交管樂團共同舉行三團聯合音樂會。
06	臺灣國際重唱藝術節揭幕	由台灣合唱音樂中心舉辦的「臺灣國際重唱藝術節」於10月6日起展開。活動包括創新合唱比賽、學術交流研討會、大師班、世界盃現代阿卡貝拉大賽及國際人聲樂團演出。
06	亞太傳統藝術節登場	2012亞太傳統藝術節以「穿越時空‧FUN‧絲路」為主題，於10月6至14日在國立傳統藝術中心登場，邀請位於古絲路要道上的中、西亞國家文化團體來臺灣參與工藝展演與傳統樂舞演出。
06	華山藝術生活節登場	文化部主辦的第三屆華山藝術生活節，自10月6日至11月4日於華山1914文化創意園區安排近四百場次的演出。華山藝術生活節將劇場活動節慶化，利用華山園區作為創作發表舞台，結合展覽、論壇、工作坊等活動內容，展現臺灣表演藝術的多樣面貌。
07	白先勇青春版《牡丹亭》於紐約登場	作家白先勇製作的青春版崑曲《牡丹亭》，在紐約亨特學院（Hunter College）丹尼肯劇院（Kaye Playhouse）演出折子精華，演出的段落包括〈遊園驚夢〉、〈尋夢〉、〈寫真〉、〈拾畫叫畫〉、〈幽媾〉等五個段落，由沈豐英、俞玖林擔綱演出。

10

08	吳念真《人間條件》系列授權改編漫畫	吳念真《人間條件》系列授權無限出版社改編為漫畫版，由漫畫家阮光民、李鴻欽、袁燕華與卓宜彬操刀詮釋。《人間條件》第一、二集於12月出版，第三、四集預計於2013年1月出版。
08	衛武營完成亞洲最大型管風琴採購招標	衛武營藝術文化中心籌備處完成管風琴採購招標，以新臺幣1.2億元打造全亞洲規模最大的管風琴，預計2014年完工。管風琴由德國克萊斯公司打造，擁有五層鍵盤、一百廿六根音栓、近萬支發音管，同時擁有電子控制設備。
09	舞躍大地舞蹈創作比賽頒獎	2012舞躍大地舞蹈創作比賽頒獎典禮於基隆市文化中心演藝廳舉行。獲得年度大獎的舞作為簡智偉的《Dreams》、張堅貴的《Red Idea》及陳宗喬的《云鬥》。陳宗喬已連續兩年獲得年度大獎，張堅貴則是連續兩年同時獲得年度大獎與優選。
12	香港「2012臺灣月」開幕	香港「2012臺灣月」以「臺灣創意好事」揭開序幕，展開長達兩個月的活動，除電影、表演藝術、數位藝術展，並擴及小農哲學、獨立書店、草根音樂等範疇，呈現多元的臺灣文化與生活面貌。同時跳脫單向的文化輸出，進入雙向文化交流，邀請香港大學舞隊、亞洲電影節、香港獨立書店／獨立樂團、K11購物中心等跨界合作，與香港在地對話。
13	四兄弟組「長弓舞蹈劇場」推出創團作《開弓》	長弓舞蹈劇場在基隆市文化中心演藝廳推出創團作品《開弓》。由張堅豪、張堅志、張堅貴與張鶴千四兄弟組成的長弓舞蹈劇場，是臺灣第一個由親兄弟共組的舞團。
13	澳洲現代舞大師伊麗莎白·陶曼來臺	澳洲國寶級現代舞大師、Mirramu舞團暨藝術創意中心藝術總監伊麗莎白·陶曼（Elizabeth Dalman）來臺，於10月13日主持在臺北市自來水園區水霧花園登場的2012國際水舞蹈節（Global Water Dance）活動，並與舞蹈生態系創意團隊表演《水之舞》。11月應邀參與蔡瑞月舞蹈節，帶來作品《彩虹》（Rainbow）與《車諾比的悲鳴》（Voices from Chernobyl）。

10

01 02 03 04 05 06
07 08 09 10 11 12 13
14 15 16 **17 18 19** 20
21 **22** 23 24 25 26 27
28 29 30 31

17 **臺灣藝術家西班牙巡演**

攝影家陳長志、編舞家董怡芬、王靖惇與安娜琪舞蹈劇場,在西班牙南部巡迴展演,呈現臺灣表演藝術。擅長以影像紀錄舞蹈的陳長志應Malaga舞蹈節(Festival Danza Malaga)邀請,於10月17日至11月7日在當地舉辦「在/身體之外」攝影展;董怡芬、王靖惇與安娜琪舞蹈劇場,於10月19、20日在穆西亞(Murcia)巴拉加藝文中心(Parraga Center)演出《我沒有說》與《第七感官》。陳長志攝影展亦同時獲Nerja市政府邀請至當地展出;董怡芬等人接續前往Malaga、Ronda及Nerja等地巡演。

18 **古典崑曲《南柯夢》首次全本演出**

由兩廳院及建國工程文化藝術基金會共同製作,導演王嘉明首度跨界執導,江蘇省崑劇院施夏明、單雯等人主演的古典崑曲《南柯夢》,於國家戲劇院進行世界首演,為本劇首度以連台本戲規模於當代舞台重現。

19 **AAPPAC年會於兩廳院舉行**
（參見年度十大事件第八則）

第十六屆亞太表演藝術中心協會年會(AAPPAC)以「亞太連結」為主題,在兩廳院召開,計有來自中國、日本、韓國、新加坡、澳洲等十七個國家、一百二十八位藝術中心負責人和經紀人參與,互相交流場館經營之道。年會活動內容包括專題演講、論壇、會員場館現況報告、商業圈代表會議及華山生活藝術節參觀等。

19 **臺灣表演團隊香港新視野藝術節演出**

由香港政府康樂及文化事務署主辦的第六屆新視野藝術節(New Vision Arts Festival),開幕節目由優人神鼓演出《時間之外》。其他受邀演出的臺灣節目尚有《吳蠻與臺灣原住民朋友》及編舞家周書毅與香港小交響樂團、編舞家伍宇烈合作的《拉威爾1875 vs 拉威爾2012》。

22 **臺南市文化局推出「321藝術進駐計畫」**

臺南市文化局針對市定古蹟「原日軍步兵第二聯隊官舍群」(321巷宿舍區)進行活化再利用,推出「321藝術進駐計畫」,公開徵選藝術家及藝術團隊進駐。由台南人劇團、蔚龍藝術有限公司、林玉婷與林岱璇、那個劇團、風景好創意文化有限公司、影響‧新劇場、聚拙聯合工作室等七團隊獲選。321巷宿舍區訂於2013年3月正式對外開放,供民眾參觀。

10

23	**臺灣演員胡世恩首登外百老匯舞台**	臺灣舞台劇演員胡世恩（Lesley Hu）站上紐約外百老匯舞台，參與劇作家黃哲倫（David Henry Hwang）代表作《金童》（Golden Child）的演出，成為首位站上外百老匯舞台的臺灣女演員。
26	**許芳宜與國際知名藝術家合作演出**	許芳宜推出全新製作《生身不息》，與英國編舞家阿喀郎（Akram Khan）、美國紐約市立芭蕾舞團首席舞者威倫（Wendy Whelan）、獨舞者霍爾（Craig Hall）與安格（Tyler Angle），搭檔演出。《生身不息》舞碼包括阿喀郎的《靈知》（Gnosis）、前紐約市芭蕾舞團編舞家惠爾敦（Christopher Wheeldon）為許芳宜打造的《Five Movements, Three Repeats》，及許芳宜作品《出口》。
26	**余隆率領廣州交響樂團首度來臺**	中國三大交樂樂團之一的廣州交響樂團，在指揮家余隆帶領下首度來臺，10月26日於國家音樂廳、28日於臺中中興堂演出。
27	**衛武營玩劇節登場**	2012衛武營玩劇節於10月27日至11月17日在衛武營藝術文化中心281展演場登場。281展演場為「黑盒子」實驗劇場，玩劇節邀請Ex-亞洲劇團、沙丁龐客劇團、阮劇團及莫比斯圓環創作公社等團隊打破傳統鏡框式舞台，從「玩」的角度切入，不僅玩「劇本」、更可以玩「劇場」。
27	**法國前文化部長賈克朗與龍應台對談**	文化部「2012國際大師人文講座」邀請法國前文化部長賈克朗（Jack Lang）博士來臺，以「願景與實踐：兩位文化部長的對話」為題，與文化部長龍應台進行對談，深入交換文化政策推動的理念與心得。
30	**國立中正文化中心出版《20×25表演藝術攝影集》**	國立中正文化中心《PAR表演藝術》雜誌推出《20×25表演藝術攝影集》，集結劉振祥、林敬原、許斌三位資深攝影師的作品，共一百三十五幀照片，帶領讀者從幕前走到幕後，從劇場走到外台，透視臺灣表演藝術的發展進程。

10

31 　雲門2中國巡演，參與
　　北京國家大劇院首屆國
　　際舞蹈節演出

雲門舞集2赴北京國家大劇院參與首屆國際舞蹈節演出，推出布拉瑞揚的《出遊》，伍國柱的《Tantalus》，鄭宗龍的《牆》，黃翊的《流魚》、《Ta-Ta for Now》，隨後轉往天津、上海、杭州、蘭州等地公演。在國泰金融集團的贊助下，也於北京清華大學、上海復旦大學、杭州浙江大學、廣州中山大學，推出示範演講演出。

31 　國家文藝獎頒獎

國家文化藝術基金會主辦的第十六屆國家文藝獎，由藝術家李錫奇、作家子敏、表演藝術家唐美雲、客家歌謠演唱家賴碧霞（賴鸞櫻）與建築師謝英俊獲獎。10月31日在華山1914文創園區舉辦贈獎典禮。

31 　四個生活美學基金會
　　完成整併

原文建會轄下之臺灣（原新竹生活美學基金會）、彰化、臺南、臺東四個生活美學基金會，已於7月完成整併及清算解散作業，以臺灣生活美學基金會為存續基金會，並於10月變更組織章程及財產總額，四地之生活美學業務由單一基金會運作。

11

01　基洛夫芭蕾舞團首度臺南演出

俄國馬林斯基劇院（基洛夫）芭蕾舞團暨交響樂團首度赴臺南，於臺南文化中心演藝廳演出全本《天鵝湖》。

01　福建文化交流計畫，福建省梨園戲實驗劇團打頭陣

中國福建省閩臺文化交流中心擬定五年福建文化交流計畫，透過示範展演、交流座談等形式，介紹福建省的傳統戲曲與民間藝術。福建省梨園戲實驗劇團自11月1日起巡迴大專院校、高中進行示範講演與劇藝展演，11月3、4日在國立傳統藝術中心蔣渭水演藝廳演出折子戲。

03　台北民族舞團廿五年，蔡麗華退休

台北民族舞團創團廿五年，在城市舞台推出《經典綻放》，也是舞團創辦人蔡麗華退休前的最後一檔製作，其代表作《香火》、《跳神祭》重現舞台。

05　朱宗慶、汪其楣合辦音樂會呈現外籍移工音樂文化

朱宗慶打擊樂團與劇作家汪其楣合作推出《聆聽‧微笑》音樂會，取材自泰國、越南、菲律賓、印尼最具代表性的傳統及當代音樂，並穿插朗讀國際移工在臺的詩文創作，透過專業打擊樂演奏呈現四國的音樂文化特色。

06　NSO首度在北京國家大劇院演出

國家交響樂團（NSO）以「音樂壯遊」計畫為名，展開中國三城市巡演，首次在北京國家大劇院登台演出。

09　無垢舞蹈劇場巴西演出

無垢舞蹈劇場應邀赴巴西聖保羅，11月9至11日於阿爾法劇場（Teatro Alfa）2012年舞蹈季（Temporada de Dança）演出《觀》，這是無垢舞蹈劇場首次在南美洲演出。

11

09　朱宗慶打擊樂團中國巡演

朱宗慶打擊樂團展開為期兩週的中國巡演，造訪北京清華大學、北京大學、上海復旦大學及上海交通大學，推廣打擊樂藝術。樂團創辦人朱宗慶並於11月12日在北京大學藝術學院，以「藝術是力量：文化創意的新契機」為題進行講座。

10　2012新人新視野，戲劇、舞蹈、音樂六位新銳創作者發表作品

國藝會與兩廳院合辦「新人新視野」創作演出計畫，邁入第五年。戲劇篇黎映辰的《媽媽我還要》、姜睿明《約瑟夫‧維特杰》，分別探討「人與家」及「人與國」的議題；音樂舞蹈篇推出四個作品，有結合音樂與舞蹈的王雅平《諷刺詩文》以及張堅豪《合體》、田孝慈《旅人》、林素蓮《細草微風》等舞作。11月10日至25日於國家劇院實驗劇場演出。

11　「FUN糖‧劇樂廊」登場

明華園於臺北萬華的糖廍文化園區舉辦「FUN糖‧劇樂廊」活動，邀請小西園掌中戲、如果兒童劇團、慶和館醒獅團等二十個在地表演團體，於11月11日至12月16日的每週六、日演出。園區同時規劃「台前幕後–戲劇藝術展」展出歌仔戲文物、3D舞台布景，明華園服裝倉庫亦首度開放參觀。

15　臺灣表演團隊首次進軍東京國際劇場藝術節

臺灣表演團隊首次進軍日本東京國際劇場藝術節（Festival/Tokyo）。再拒劇團與林文中舞團入選東京劇場藝術節「新銳公募」節目（Emerging Artists Program），在東京池袋Theater Green演出《美國夢工廠》與《小南管》。東京國際劇場藝術節是日本最具代表性的劇場藝術節，邀請亞洲地區四十歲以下的新銳表演團隊、工作者參與。

19　黃翊與機器人庫卡共舞

編舞家黃翊與德國庫卡工業機器人合作，編創與機器人共舞的作品《黃翊與庫卡》，於11月19至21日在水源劇場演出。《黃翊與庫卡》於6月獲得台北數位藝術中心的數位表演百萬首獎。

11

01 02 03
04 05 06 07 08 09 10
11 12 13 14 15 16 17
18 19 20 21 22 23 24
25 26 27 28 29 30

21 《承啟－臺灣南管》專輯發表

國立傳統藝術中心臺灣音樂館為保存與傳承南管音樂，委託臺北藝術大學傳統音樂系林珀姬教授錄製出版《承啟－臺灣南管》專輯，收錄六首臺灣老、中、青三代二十餘位南管演奏家錄音曲目，以南管演奏的形式：起指、落曲、煞譜方式呈現，保存臺灣南管音樂的曲目及特色，提供後人欣賞與學習。

22 國藝會公佈「海外藝遊專案」補助辦法

國藝會在光泉牧場股份有限公司贊助下，啟動「海外藝遊專案」，鼓勵三十五歲以下、從事音樂、舞蹈、戲劇、視覺藝術、文學、視聽媒體等領域青年藝術工作者，透過海外藝術遊歷經驗，增廣視野，吸收新知，以充實自我並累積能量。補助金額依前往之地區、期程不同，最高可達三十萬元。

23 「香港週2012」首度在臺舉辦

首次在臺灣舉行，以香港為主題的大型藝文活動「香港週2012」，於11月23日至12月2日推出十八場不同形式的表演。開幕節目包括香港話劇團的《我和秋天有個約會》和進念・二十面體多媒體劇《萬曆十五年》，該劇由胡恩威改編黃仁宇同名原著，拼接成六段獨角戲。閉幕式由香港中樂團帶來《樂自香江來》音樂會。

24 臺灣三位少年扯鈴高手加入太陽劇團

太陽劇團首度徵選臺灣扯鈴高手，禮聘國立臺灣戲曲學院民俗技藝學系大四休學生廖奕捷、臺北教育大學肄業的林韋良及銘傳大學大一休學生林宗穎三人加入，未來一年在美國和歐洲巡演《Quidam》劇碼中參與團體扯鈴。

29 龍應台赴港考察西九文化區

文化部長龍應台赴港考察西九文化區，與西九文化區管理局總裁連納智（Michael Lynch）晤談，提出與廣州、上海等城市籌組「南方聯盟」藝術合作平台構想，希望臺灣與香港針對藝文場館的策展、營運、推廣，進行密切合作。

11

30	**花蓮101表演藝術節 開跑**	由國立傳統藝術中心主辦的「花蓮101表演藝術節」，以「藝享天開文創發芽」為主題，於11月30日至12月9日在花蓮文化創意產業園區舉行，規劃「藝享劇場」、「大師講堂」、「文化論壇」、「團隊競演」、「星光劇院」、「藝動工坊」六大主題，並邀請花蓮藝文團隊共同參與。
30	**臺灣國樂之父 董榕森病逝**	創作《陽明春曉》、《踏青》等膾炙人口曲目、被尊稱為「臺灣國樂之父」的音樂家董榕森，於11月30日病逝於署立雙和醫院，享壽八十歲。新北市政府文化局10月15日為董榕森出版口述歷史《漂泊生涯－奕宣的音樂之路》一書，儼然為一部臺灣現代國樂發展史。

12

01 | 北市交團長黃維明
任期屆滿未獲續聘

臺北市立交響樂團團長黃維明，三年任期屆滿，臺北市政府文化局召開評鑑委員會，確定不再續聘，遺缺在未遴選遞補前，由林慧芬兼代。黃維明對此結果批評文化局行政體制凌駕音樂專業。

04 | 文化部二度修訂「補助
國內表演藝術經典作品
大陸巡演」作業要點

為使「補助國內表演藝術經典作品大陸巡演」作業要點更貼近實務需求，文化部設計問卷、邀請團隊提供相關建議，併同審查委員意見及歷年實施情形，據以精進修正，修正內容包括巡演場次由五場修改調整為三場、機票費補助項目、收件及巡演之期間規定。新的作業要點於12月4日發布。

05 | 鄭宗龍擔任雲門舞集2
首任助理藝術總監

雲門舞集創辦人林懷民宣佈，雲門舞集2的首任助理藝術總監由編舞家鄭宗龍擔任，負責雲門2的內部運作、人員任用與工作分配。鄭宗龍表示，未來將邀集更多領域的藝術家合作，為舞團帶來更豐富多元的可能。

06 | 紙風車「368鄉鎮市區
兒童藝術工程」宣告
啟動
（參見年度十大事件第九
則）

由紙風車文教基金會發起，讓全臺灣所有孩子有戲可看的「368鄉鎮市區兒童藝術工程」宣告啟動，預計七年走遍全臺三百六十八個鄉鎮市區。「368鄉鎮市區兒童藝術工程」同樣不收受任何政府補助款項，僅接受民間捐款，邀集各地方社區民眾與企業投入參與。

07 | 新點子劇展新銳導演
重詮舊經典

由兩廳院主辦的新點子劇展，以「回頭看」為主題，由戲劇學者于善祿擔任策展人，以十年為分界，邀請楊景翔、陳仕瑛、陳家祥等三位新銳導演，分別重新詮釋三部劇場代表作品：賴聲川《變奏巴哈》、田啟元《瑪莉瑪蓮》與紀蔚然《無可奉告》，12月7日起於國家戲劇院實驗劇場演出。

07 | 陸愛玲復出創達達劇團
推新作

睽違劇場九年的旅法編導陸愛玲，復出創立達達劇團，推出改編自莎士比亞《李爾王》的新作《名叫李爾》，12月7至9日在臺北藝術大學展演中心戲劇廳演出。

12

11	台新藝術獎公布新制評選辦法 （參見年度十大事件第十則）	台新藝術獎公布評選新制，自第十二屆（2014年頒獎）起，不再區分表演與視覺類，也捨棄評審團特別獎，改為選出年度入選獎五名，再由評審團隊從中評選出大獎一名，獨得獎金新臺幣一百五十萬元；其餘年度入選四名則各頒贈獎金五十萬元，總獎金提高至三百五十萬元。
12	紙風車劇團推出反毒劇《少年浮士德》	紙風車文教基金會以教育劇場的方式，推出《少年浮士德》反毒舞台劇，在元大文教基金會的支持下，展開「拯救浮士德計畫」，12月起從高雄英明國中與陽明國中出發，於全臺國中校園巡演。
16	NSO委託德國作曲家克里斯蒂安·佑斯特創作《臺北地平線》	國家交響樂團（NSO）邀請德國作曲家克里斯蒂安·佑斯特（Christian Jost）擔任駐團作曲家，來臺進行為期四十三天的臺灣采風創作之行，完成NSO與荷蘭愛樂共同委託，詮釋臺北風情的交響樂曲《臺北地平線》（Taipei Horizon）。12月16日由指揮呂紹嘉帶領NSO在國家音樂廳首演。
19	國藝會公布「布袋戲製作及發表專案」補助辦法	國家文化藝術基金會為提升布袋戲劇團的創作及演出品質，首度規劃布袋戲專案，鼓勵布袋戲劇團邀請外聘編劇或導演，結合音樂設計、舞台美術人才共同創作，發表展現劇團特色，挹注現代思維，並適合戶外或廟埕廣場演出的全新作品。專案將於102年3月1日至3月20日收件。
28	文化部公布「臺灣品牌團隊計畫補助」作業要點	為建立優質演藝團隊品牌，形塑臺灣文化形象，鼓勵國內民間藝文團隊從事國際交流，並進行國內偏遠地區及離島巡演，文化部公布「文化部臺灣品牌團隊計畫補助作業要點」。此補助係「演藝團隊分級獎助團隊」之進階版配套措施，透過挹注團隊較豐沛資源，以協助拓展優質團隊發展空間，強化其競爭力。

12

29　　**再現劇團「藝術工場」**
　　　結束營運

位於臺北市南昌路的再現劇團「藝術工場」結束營運，以推出新作
《我用力大叫，但沒有聲音》及舉辦「藝術工場休眠晚安曲」回顧
展，劃下營運句點。再現劇團在此經營「藝術工場」已逾五年，每
年固定推出「地下劇會」策展式演出，亦提供其他表演團隊進行排
練演出、教學、工作坊等活動，是罕見的自有排練場也同時對外經
營場地的團隊。

全 新 製 作

全新製作之收錄，旨在保存新創作之演出紀錄，呈現團隊之旺盛創造力。其定義為：一、舞蹈：全新編創；二、現代戲劇：全新編創；三、傳統戲曲：全新編創或老戲新編；四、音樂：世界或臺灣首演曲目，以新曲標示；新的演出型態或團隊組合以音標示。音樂類新製作分為「全新製作」及「新曲發表」兩大類別。「全新製作」為新的演出型態或跨界團隊組合，「新曲發表」為世界首演或臺灣首演曲目發表。全新製作的編排依首演日期分月排序，呈現各月份新製作演出之密度。內容力求完整揭露與該演出創作直接相關之資料。本年度收錄舞蹈類78檔，戲劇類173檔，傳統類33檔，音樂類87檔。

符號說明：舞蹈 舞
　　　　　現代戲劇 戲
　　　　　傳統戲曲 傳
　　　　　音樂 音 新曲

01

新曲《弓情、弦音、共舞》 共1場

01/01 國家音樂廳演奏廳｜300 400 500元

指導單位｜行政院文化建設委員會

主辦・演出單位｜小巨人絲竹樂團

贊助單位｜臺北市政府文化局　廣藝基金會
　　　　　林臣英服飾公司　臺中銀行　景泰科技

演出者｜二胡：楊　雪　施妮君　宋紫金　王璐遠　石　冰
　　　　劉秋岑　小巨人絲竹樂團

曲目｜楊　雪　楊春甲/移植改編：《花兒為什麼這樣紅》
　　　楊春甲：《如夢令》
　　　熊　曉：《臉譜》
　　　趙俊毅：《幻想曲》
　　　劉天華/曲・楊　雪/改編：《良宵》
　　　（以上曲目均為臺灣首演）

新曲《大音希聲》2012新臺灣音樂鋼琴作品發表會 共1場

01/05 國家音樂廳演奏廳｜200元

主辦・演出單位｜台灣璇音雅集

演出者｜鋼琴：王大維　林怡瑩　林慧君　林玉淳　葉奕菁
　　　　林瑋祺　陳姿穎　葉孟儒

曲目｜高振剛：《步態》
　　　羅世榮：《鋼琴奏鳴曲》第一樂章
　　　鄭雅芬：《「軟橋」故事－印象I》
　　　林思貝：《小芝麻》
　　　林進祐：《鋼琴奏鳴曲》
　　　黎國鋒：《嵐》
　　　胡宇君：《客家》
　　　謝隆廣：《瓜爾尼卡》旅行者卷九
　　　（以上曲目均為世界首演）

傳《梁山伯與祝英台》共4場

01/05-07 城市舞台 | 400 600 900 1200 1500 2000元

指導單位 | 行政院文化建設委員會　臺北市政府文化局
主辦單位 | 國立臺灣傳統藝術總處籌備處
合辦單位 | 臺北市立社會教育館
演出單位 | 國光劇團
藝術總監 | 王安祈
編劇 | 曾永義
導演 | 李小平
編腔 | 周雪華（編曲配器）
文武場 | 文場領導：李經元　武場領導：蔡永清
作曲 | 周秦
編舞 | 劉嘉玉
舞台設計 | 傅寯
燈光設計 | 任懷民
服裝設計 | 蔡毓芬
演員 | 魏春榮　溫宇航　唐文華　陳元鴻　蔣孟純 等16人
內容簡介 |

2004年國光劇團推出首部臺灣自製崑劇《梁祝》。2012年重新編製此劇，由李小平擔任導演，邀請崑曲名旦魏春榮來臺與溫宇航同挑大樑，並特別情商唐文華共同演出。

舞《2012戀 海洋宇宙之戀》共4場

01/06-08 臺北市立社會教育館文山劇場 | 500元

主辦・演出單位 | 羊喚劇場工作室
協辦單位 | 琦景科技股份有限公司　國立海洋生物博物館
　　　　　　金磊　黑潮海洋文教基金會
贊助單位 | 台灣樂蘭企業股份有限公司　台北數位藝術中心
　　　　　　琉璃奧圖碼科技公司
製作人・編劇 | 陳惠晴
導演 | 陳惠晴　林耀華
編舞 | 李國治
舞台設計 | 詹子嵐
人機介面設計 | 謝孟剛
道具設計 | 詹雨樹
燈光設計 | 王天宏
服裝設計 | 羅安琍
影像設計 | 歐佳瑞　陳長志
音效設計 | 葉柏岑
演出者 | 邱鈺雯　黃彥文　張烜瑋
內容簡介 |

結合波西畫作《享樂花園》與《海洋戀曲》詩篇的現代舞劇，為結合音樂、舞蹈、戲劇、影像科技和美術的跨領域創作。

舞《南方山水》共2場

01/15 臺南市立臺南文化中心原生劇場 | 250元

指導單位 | 行政院文化建設委員會
主辦・演出單位 | 飛揚民族舞團
舞碼 | 《綠萍迎風荷》《水影泛紅菱》《翔飛天地間》
　　　《輕舞風鈴季》《綠帶楚風》《煙雨江南》
　　　《草原姑娘》《夢回西藏》《鑼鼓情懷》《女兒花》
　　　《輕舞水間》
編舞 | 許慧貞　劉冬　楊紫儀　卓詩婷　郭怡欣
燈光設計 | 陳俊利
服裝設計 | 韓冰冰
舞者 | 楊紫儀　郭怡欣　董紅妏　黃士容　蔡逸慧 等55人
內容簡介 |

擷取南臺灣的景色風貌為舞蹈創作主題，包括官田菱角、白河蓮花、墾丁風鈴及七股黑面琵鷺，展現南臺灣的風景特色。

02

戲《天上的星星》共15場

02/02-05, 09-12, 17-19 浼莎永華館 | 450元

指導單位｜行政院文化建設委員會
主辦單位｜浼莎室內樂團
演出單位｜洗把臉兒童劇團
編劇‧導演｜許寶蓮
作曲｜蔡宜珊
舞台‧燈光設計｜李維睦
音效設計｜吳幸如　許寶蓮
演員｜張育菁　謝旻諺　柯姿含　劉雅雁　莊雅涵 等6人
內容簡介｜
英國民間故事。每天看著星星的小女孩，有一天終於離家出門去尋找「摸得到」的星星。旅途中有人漠不關心，也有人熱心指點，雖然屢遭挫敗，小女孩卻堅持前進，最後她終於完成了夢想。

新曲《李慧玫豎笛獨奏會－當代臺灣豎笛作品展演》共1場

02/09 國家音樂廳演奏廳 | 200元

主辦‧演出單位｜豎笛之家
演出者｜豎笛：李慧玫　鋼琴：廖皎含
曲目｜李和莆：《兒時記趣》為單簧管與鋼琴（世界首演）

戲《身體平台》共5場

02/10-12, 17-19 忠泰廢墟建築學院 | 300元

主辦‧演出單位｜莫比斯圓環創作公社
策展人｜謝東寧
演員｜陳柏廷　陳祈伶　吳伊婷　林宜瑾　陳韻如 等7人
內容簡介｜
有感於長期習慣使用手機、電腦的現代人，不再重視身體的存在，號召了三位創作者，刻意透過橫跨戲劇、舞蹈和默劇的表演方式，呈現身體多樣面貌。

新曲《心星之火花》共1場

02/11 國立臺灣交響樂團演奏廳｜300 500 800 元

指導單位｜行政院文化建設委員會

主辦‧演出單位｜國立臺灣交響樂團

指揮｜李心草

演出者｜長笛：馬克‧史巴克斯　國立臺灣交響樂團

曲目｜克里斯多夫‧羅斯：《長笛協奏曲》（臺灣首演）

戲《Sit Down》共3場

02/11, 18, 25 華山1914文化創意產業園區｜350元

主辦單位｜匯川聚場

協辦單位｜華山1914文化創意產業園區

演出單位｜逗點創意劇團

藝術總監｜江國生

製作人‧導演｜陳嬿靜

編劇｜共同即興創作

道具設計｜林仕倫

燈光設計｜謝政達

音效設計｜曾琬翎

演員｜陳嬿靜　王恩詠　陳虹汶　張晏塵

內容簡介｜

椅子是人類生活中的最好工具，人類在不同場合起立坐下，在椅子上發生喜怒哀樂各種狀況。四張椅子的組合，變化多組不同場景：瘋狂的計程車、恐怖的醫院等待區、老人院的麻將桌、捷運的車廂等等。上演一段又一段既熟悉又有趣的故事。

新曲《風采》共1場

02/15 國家音樂廳演奏廳｜300 400 500 800 1200元

指導單位｜行政院文化建設委員會

主辦單位｜小巨人絲竹樂團

協辦單位｜天鼓擊樂團

贊助單位｜臺北市政府文化局　廣藝基金會　林臣英服飾公
　　　　　司　臺中銀行　景泰科技

演出單位｜小巨人絲竹樂團　天鼓擊樂團　韓國wHOOL樂團

指揮｜陳志昇

演出者｜琵琶：張沛翎　二胡：葉維仁
　　　　天鼓擊樂團　韓國wHOOL樂團　小巨人絲竹樂團

曲目｜金姬廷（Cecilia Heejeong Kim）：擊樂與樂隊《水路夫人》（臺灣首演）

戲《人間影》2012 TIFA 臺灣國際藝術節
　　　　共6場

02/16-19 國家戲劇院實驗劇場｜600元

請參閱第158頁臺灣國際藝術節專題

戲《春眠》共14場

02/17-26 外表坊時驗團363小劇場｜500元

10/04-07 華山1914文化創意產業園區｜500元

主辦單位｜外表坊時驗團

製作人｜李建常

編劇｜簡莉穎

導演｜黃郁晴

舞台設計｜陳佳慧

燈光設計｜曾彥婷

服裝設計｜廖治強　姜睿明

聲響設計｜蔣韜

演員｜林如萍　安原良　鄭莉穎　林文尹

內容簡介｜

編劇簡莉穎從加拿大小說家艾莉絲‧孟若（Alice Munro）的短篇小說〈熊過山來了〉出發，描述徐美心與林正陽這一對夫妻數十年的婚姻生活，娓娓道出兩人的生命故事。

音NSO青少年音樂會《畫黑豆豆的人》
　　　　共2場

02/18 國家音樂廳｜400 600 800元

主辦單位｜國立中正文化中心

演出單位｜國家交響樂團（NSO）

指揮｜張尹芳

動畫導演｜張恩光

服裝設計｜眼球先生

演出者｜說書人：范德騰　國家交響樂團

曲目｜布萊恩‧寇蘭特（B. Current）：《新音樂的青少年管絃
　　　　樂入門》（A Young Person's Guide to New Music for
　　　　Symphony Orchestra）
　　　　納森尼爾‧史圖基 / 雷蒙尼‧斯尼特克（L.Snicket）：
　　　　《誰殺了作曲家！？》（The Composer Is Dead）

內容簡介｜

當代作曲家寇蘭特的《新音樂的青少年管絃樂入門》以故事帶入管絃樂器介紹，從音樂創作元素：形式、和聲、結構、色彩等入門。斯尼克特的《誰殺了作曲家！？》融合Carson Ellis的繪本，為孩子們以現代的幽默語彙加一點黑色喜劇成分，帶來新的音樂概念。

戲《泛YAPONIA民間故事－摸彩比丘尼譚》共2場

02/18-19 新北市新店區溪州部落廣場｜400 450元

主辦・演出單位｜台灣海筆子
共同製作｜日本野戰之月海筆子
編劇・導演｜櫻井大造
編舞｜秦Kanoko
舞台設計｜春山惠美　若　濱　李　彥　陳芯宜
音樂設計｜野 の月　原田依幸
演員｜ばらちづこ　森美音子　つくしのりこ　阿花女
　　　　　許雅紅 等13人
內容簡介｜
謠傳在蒙受巨大災害的土地深處存在著名為YAPONIA的樂園。不管是國家還是行政機關都對這個被泥濘掩埋的地區毫不關心。名為大烏鴉的土木建築業者將這個地區的土地全都買了下來，計畫在此建設叫做「YAPONIA」的新樂園（譬如健康樂園）。可是，有人懷疑他們用來填地的材料是FUKUSHIMA的瓦礫。大烏鴉利用污染土獲取鉅額資金，打算創造自己的烏鴉邦。

舞《2012點子鞋Dance Shoe》系列九 共5場

02/18-19 高雄文化中心至善廳｜350元
04/07-08 國家戲劇院實驗劇場｜450元

指導單位｜行政院文化建設委員會
主辦・演出單位｜高雄城市芭蕾舞團
贊助單位｜大田精密　愛智圖書　國家文化藝術基金會
藝術總監｜張秀如
舞碼｜顏鳳曦：《對話》　柯姿君：《幻鏡》　李治達：《Reset》
　　　張堅貴：《Red idea》　賴翃中：《重》　吳承恩：《旋木》
燈光設計｜關雲翔
舞者｜張菀凌　張菀真　潘婉宜　曾郁婷　林詩婕 等18人
內容簡介｜
為了讓國內年輕芭蕾創作者能有創作與展演機會，持續第九年舉辦《2012點子鞋》創作芭蕾。所有編舞者創作一定需為獨立的新創作並以芭蕾為創作主要元素，融入現代與跨界創作概念。

戲《小七爆炸事件二》共6場

02/23-26 牯嶺街小劇場｜480元

主辦單位｜1911劇團
製作人｜田珈仔
導演｜陳大任
舞台設計｜陳冠霖
燈光設計｜郭欣怡
服裝設計｜陳弘興
音樂設計｜吉尼　張靖英
演員｜張仰瑄　陳彥鈞　黃如琦　黃庭熾　朱育宏 等11人
內容簡介｜
凌晨一點四十七分，爆炸前最後一分鐘，我聽見有人在笑。我相信每個人都是一個小世界，改變髮型就可以改變你的小世界。對不起，我不是要說笑話。我只是想說話，想和你說話。城市，吞噬土地。城市吞噬養活人們的土地。你覺得我是不是該果決一點？

戲《當白目充斥戲劇這行業之車輪戰才是王道》共5場

02/23-26 慕哲咖啡｜350元

主辦單位｜給我報報睜眼社
演出單位｜給我報報睜眼社　綠光表演學堂
編劇｜馮光遠　洪浩唐　邱昱翔
導演｜劉長灝
演員｜吳柏甫　梁皓嵐　Q毛　阿花　姜ㄅㄟ 等6人
內容簡介｜
給我報報睜眼社與綠光劇團表演學堂首度合作，以一人或兩人的形式，進行多齣極短劇，包括機場安全門警衛以及通關客人之間的互動；黑道小弟清理冰箱內陳年儲物；補習老師教大家最常用的旅遊英文；民調專家進行滾動式民調。

舞《明天的這裡會有黎明嗎？》共4場

02/24-26 國家戲劇院實驗劇場｜600 元

請參閱第159頁臺灣國際藝術節專題

（戲）《這是真的》共3場

02/24-26 城市舞台｜600 900 1200 1800 2500元

指導單位｜行政院文化建設委員會
主辦・演出單位｜表演工作坊
協辦單位｜群聲出版
贊助單位｜國家文化藝術基金會　國泰航空公司　港龍航空
藝術總監｜賴聲川
監製｜丁乃竺
製作人｜謝明昌
編劇・導演｜丁乃箏
編舞｜陳武康　蘇威嘉　葉名樺
舞台設計｜王孟超
燈光設計｜簡立人
服裝設計｜鈴鹿玉鈴
影像設計｜周東彥
演員｜時一修　謝盈萱　劉美鈺　陳武康　蘇威嘉 等6人
內容簡介｜
這是一個關於許多人的愛情故事。「愛情」是人類文明世界
永遠不會缺席的課題。透過戲劇與舞蹈表演藝術結合，以不
同的肢體動作演繹愛情的各種表情、樣貌，捕捉我們生命中
每個瞬間的畫面，重現鐫刻在心底的那些片段，喚起觀眾心
中對愛情的甜美記憶。

（戲）《臺北爸爸 紐約媽媽》共7場

02/24-26 國家戲劇院｜500 800 1200 1600 2000 2500元
　　　　（2012 臺灣國際藝術節）

03/03-04 高雄文化中心至德堂｜500 800 1200 1600 2000
　　　　2500元（2012高雄春天藝術節）

03/08 臺中市中山堂｜500 800 1200 1600 2000 2500元

03/31 臺南市立臺南文化中心演藝廳｜
　　　　500 800 1200 1600 2000 2500元

請參閱第158頁臺灣國際藝術節專題

（傳）《萬事不求人》共1場

02/24 國立傳統藝術中心文昌祠戲台｜免費觀賞

主辦單位｜臺灣傳統藝術推廣基金會
演出單位｜海山戲館
編劇｜高靜惠
文場｜周以謙　呂冠儀　張肇麟
武場｜王清松　劉堯淵
演員｜吳純瑜　童婕渝　潘麗君　李明俞　鄭斐文 等9人
內容簡介｜
七旬老翁張古老將持家重擔傳給三媳婦後，開心寫下「萬事
不求人」字句張貼於門楣之上，卻引來愛作弄人的縣老爺的
不滿，出題刁難張古老，所幸最後被聰明的三媳婦一一化
解，縣老爺也樂得成全張古老的「萬事不求人」。

（傳）《國王與馬戲團》共1場

02/25 臺北市立社會教育館大稻埕戲苑｜100元

主辦單位｜臺北市立社會教育館
演出單位｜幸運草偶劇團
藝術總監・編劇・導演｜楊宗樺
作曲・文場・服裝設計｜紀淑玲
舞台・道具設計｜陳志蘭
演員｜楊宗樺　游佩蓉　徐淳耕　李奕賢　陳志蘭
內容簡介｜
阿班帶著馬戲團成員獅子OnLi、白馬Mary、鸚鵡小飛飛搭
乘歡樂號環遊世界旅行表演，航海中迷失方向，遇上暴風雨
被沖到不知的國家。這裡的百姓在自私的國王統治之下，變
成一個不會笑的國家，在阿班馬戲團的努力下，國王變成為
一位關心老百姓的好君王，人民也重拾歡笑。

03

新曲《二二八安魂曲－柯芳隆樂展》 共1場

03/01 國家音樂廳｜200 300 500元

主辦單位｜台灣師友愛樂協會　臺灣師範大學音樂系系友會
演出單位｜師大音樂系交響樂團暨合唱團　台北醫學大學合
　　　　　唱團
指揮｜許瀞心
演出者｜聲樂：陳允宜　楊艾琳　薛映東　師大音樂系交響
　　　　樂團暨合唱團　台北醫學大學合唱團
曲目｜柯芳隆：《阿里山交響曲》（世界首演）

新曲《Nalakuvara－宜錦 電音 三太子》

共2場

03/01 桃園廣藝廳｜（廣達員工專場）
03/06 國家音樂廳｜300 400 600 800 1000 1200 1500元

主辦單位｜廣藝基金會
贊助單位｜廣達電腦股份有限公司
演出單位｜廣藝愛樂管弦樂團
藝術總監・製作人｜楊忠衡
指揮｜黃東漢
演出者｜小提琴：李宜錦　廣藝愛樂管弦樂團
曲目｜李哲藝：《風火電音三太子》雙小提琴協奏曲
　　　　　　 《前世今生貝多芬》
　　　　　　 （以上曲目均為委託創作，世界首演）

舞 孫佳瑩個展 共3場

03/02-04 牯嶺街小劇場｜400元

指導單位｜行政院文化建設委員會
主辦・演出單位｜孫佳瑩
贊助單位｜國家文化藝術基金會創作補助（《紅蟻》）
　　　　　羅曼菲舞蹈獎助（《通往創作的異地》）
製作人・編舞・服裝設計・舞者｜孫佳瑩
舞碼｜《紅蟻》《通往創作的異地》
燈光設計｜江佶洋
影像設計｜孫佳瑩　林祐萱
內容簡介｜
以行為舞蹈和實驗電影手法、體現自撰詩作意涵的《紅蟻》
，舞者柔韌的肢體於舞台強烈意象的籠罩下，反襯出人性
的脆弱。《通往創作的異地》的編創著重於思考「創作」的本
質，擘劃出醞釀、激發、塑造、生成、抉擇及確立六個階
段，以油彩調和舞蹈，描繪出創作當下的心境轉變。

戲《降靈會》共3場

03/02-04 國家戲劇院 實驗劇場 | 600元

請參閱第158頁臺灣國際藝術節專題

新曲 臺灣現代音樂論壇（35）蔡文綺
《MUSHI－暗夜裡的微光》共1場

03/03 十方樂集音樂劇場 | 150元

指導單位 | 行政院文化建設委員會

主辦・演出單位 | 十方樂集

贊助單位 | 臺北市政府文化局　國家文化藝術基金會

藝術總監・製作人 | 徐伯年

製作群 | 李子聲　蕭慶瑜　馬定一

論壇來賓 | 徐伯年　陳宜貞　蔡文綺

演出者 | 鐵琴：廖韋旭

曲目 | 蔡文綺《MUSHI－暗夜裡的微光》給鐵琴的獨奏作品

內容簡介 |

這首作品分五個塊狀，分別代表五種不同的原型體生物，作
曲者利用不同的動機及開展方式來呈現這些生物的樣貌，使
五個主題分別有自己的獨立性和延展的空間。

新曲《逸致室內樂集－2012三重奏音樂
會》共3場

03/04 浥莎古典音樂沙龍東門館 | 250元

03/10 新竹市政府文化局國際會議廳 | 200元

03/15 國家音樂廳演奏廳 | 300 400 500元

主辦・演出單位 | 逸致室內樂集

贊助單位 | 臺北市政府文化局　新竹市政府文化局
　　　　　奇美文化基金會

演出者 | 長笛：簡志先　中提琴：魏欣儀　鋼琴：陳怡安

曲目 | 魏志真：《山歌》為長笛、中提琴、鋼琴（世界首演）

戲《無路可出》《請往逃生方向移動》共4場

03/09-11 牯嶺街小劇場 | 500元

《請往逃生方向移動》（加演場）共4場

06/01-03 外表坊時驗團363劇場 | 200元

主辦・演出單位 | 好幽默劇團

製作人 | 李婷婷

《無路可出》

導演 | 吳韋婷

演員 | 何　駿　彭　芩　陳千英　賴麗婷

內容簡介 |

一個封閉的空間，擁擠著三個靈魂。這不是一個生存遊戲，
沒有呼吸脈搏體溫心跳，何必討論生存就這樣，沒有人會再
來了。

《請往逃生方向移動》

導演 | 趙欣怡

演員 | 鄭依婷　林珣甄　賴麗婷

內容簡介 |

提醒我迷失我阻止我毀滅我，謝謝（妳），親愛的我。在愛
情裡顯得渺小的我們，只好用力膨脹自己。當自我壯大某一
個腐敗的小黑點開始擴張到令人疼痛的同時，毀滅的時刻來
臨，我該往何處移動？

戲《與榮格密談》臺大杜鵑花節 共4場

03/09-11 臺大劇場 | 免費觀賞

主辦單位 | 臺灣大學

協辦單位 | 臺灣大學戲劇學系

演出單位 | 動見体

藝術總監・導演 | 符宏征

製作人 | 林人中

編劇 | 克里斯多福・漢普頓（Christopher Hampton）

作曲・音效設計 | 許向豪（Jeff）

舞台設計 | 許曉宜

燈光設計 | 黃祖延

服裝設計 | 廖冠堯

演員 | 吳定謙　邱安忱　劉亭妤　王靖惇　齊子涵

內容簡介 |

譯自英國劇作家Christopher Hampton的劇作 The Talking Cure。
透過史實上鮮為人所提的莎賓娜一角，再現精神分析學家佛
洛伊德與榮格身為學術先驅的堅毅、執著，及隱藏其背後的
脆弱。本劇透過醫病關係的鋪陳，揭示心理治療起步的過
程，及不同派別之間的觀點衝突，進一步點出種族、人性、
醫病關係等議題。

戲《黑夜給了我黑色的眼睛》2012圖博 文化節 共6場

03/10-11 牯嶺街小劇場 | 300元

主辦單位 | 黑眼睛跨劇團
協辦單位 | 牯嶺街小劇場
贊助單位 | 國家文化藝術基金會
演出單位 | Gu-chu-sum 9-10-3 前政治犯劇團
藝術指導 | 鴻鴻
編劇 | Gu-chu-sum 9-10-3 前政治犯劇團集體創作
導演 | NGAWANG WOEBER（阿旺維巴）
內容簡介 |
以中國境內藏人遭受的待遇為背景，講述藏人因反抗中國高
壓統治，變成政治犯，出獄後在國內遭受歧視，決心流亡海
外的故事。為Gu-chu-sum劇團收集成員經歷彙整之作品。

舞 第二屆《非關舞蹈》藝術節－舞塾 Not dance 2 共6場

03/15-18 牯嶺街小劇場 | 450元

指導單位 | 行政院文化建設委員會
主辦‧演出單位 | 8213肢體舞蹈劇場
贊助單位 | 國家文化藝術基金會　臺北市政府文化局
　　　　　　菁霖文化藝術基金會
藝術總監 | 孫梲泰
藝術指導 | 楊銘隆(舞蹈顧問)　樊光耀(表演顧問)
　　　　　　陳世興(音樂顧問)
舞碼 |《穿上美麗的長睡袍》《舞塾陸講》
　　　　《你離開我的空間》《Perhaps. (here, Elsinore)》
　　　　《王紫稼》《沒有人在乎你在乎的事》
編舞‧舞者 | 詹天甄　朱星朗　Casey Avaunt　Mauro Sacchi
　　　　　　兆　欣　李治達
舞台設計 | 陳威光
燈光設計 | 黃申全
作曲 | 陳世興
內容簡介 |
提供多元化舞蹈創作平台的《非關舞蹈》藝術節，本次由六
位各具不同背景、特色，來自美國、義大利及臺灣的的舞者
創作演出。藉由編舞家與觀眾直接對話，分享創作過程和對
世界的想法，讓觀眾更深入了解舞作。

舞《關係》（Relation） 共4場

03/16-18 臺南市立臺南文化中心國際廳原生劇場 | 400元

主辦‧演出單位 | 風乎舞雩跨領域創作聚團
協辦單位 | 臺南市立臺南文化中心
贊助單位 | 國家文化藝術基金會
藝術總監‧製作人‧編舞 | 顏鳳曦
燈光設計 | 李智翔
服裝設計 | 梁若珊
作曲 | 陳明澤
影像設計 | Jiou Lee
舞者 | 葉珮怡　洪貴香　張菀真　潘婉宜　劉孟婷　等7人
內容簡介 |
在創作上打破藝術和生活的界線，將舞台打造成一個家，結
合舞蹈、戲劇、燈光、音樂、影像與服裝設計，引發關係的
寫實與想像空間，藉由不同的關係狀態以表達人與人、人與
自我的關係。

戲《熱氣球上跳舞》 共19場

03/17-18 高雄文化中心至善廳 | 400 500元
04/07 新竹市政府文化局演藝廳 | 400 500元
04/14 臺南生活美學館 | 400 500元
05/18-19 臺中市立葫蘆墩文化中心演奏廳 | 400 500元
06/01-02 臺北市立社會教育館親子劇場 | 400 500元
06/29-30 屏東藝術館演藝廳 | 400 500元

指導單位 | 高雄市政府文化局　國家文化藝術基金會
主辦單位 | 豆子劇團
協辦單位 | 臺中市立葫蘆墩文化中心　屏東縣中正藝術館
　　　　　　新竹市政府文化局
贊助單位 | 皇邑建設股份有限公司　譜威科技顧問股份有限
　　　　　　公司　興勤教育基金會　聚和文化藝術基金會
　　　　　　大林真工
演出單位 | 豆子劇團
藝術總監‧導演 | 曾秀玲
製作人 | 葉俊伸
編劇 | 葉俊伸　歐鎧維
作曲 | 許晉嘉
編舞 | 王國權
舞台設計 | 李維睦
道具設計 | 蔡嘉雯
燈光設計 | 林育誠
服裝設計 | 陳如麟
音效設計 | 許晉嘉
演員 | 柯旭恩　胡純萍　簡廷羽
舞者 | 林品宏　林維仁　林麗櫻

內容簡介｜

結合「都會科技感」與「鄉村田園風」的差異驚喜，營造大異其趣的故事風格，熱愛科技產品的父親角色，探討人與人之間幸福感與科技的衝突；突顯虛擬電子世界與真實生活的差距；了解無奈的工作負荷該怎麼在與家人相處間相互取捨。運用兒童劇的趣味擬人表演模式，將議題以輕鬆的方式帶給觀眾。

戲《誰治療誰？》共9場

03/17-18, 24-25, 31 蓮德品素天地｜400元

主辦・演出單位｜why not 劇團工作室
編劇｜Christopher Durang
導演｜許倩華
舞台・燈光設計｜游文綺　羅林軒
配樂設計｜杜元立
演員｜任萬寧　楊雯淇　劉航昱　郭建麟　杜元立 等7人
內容簡介｜

男孩和女孩在交友網站互相吸引，真正見了面卻又是另一回事，男孩坦承自己有個同性小情人，女孩氣炸，向喜歡她的男心理醫生傾訴，男孩覺得委屈，也找健忘的女心理醫生懇談，在治療的過程中，男心理醫師顯露出他的色胚無能，女心理醫師卻意外打開了大家的心鎖。

新曲《湯沐海與臺灣國家國樂團》共1場

03/17 國家音樂廳｜300 500 800 1000 1200元

主辦單位｜國立傳統藝術中心
演出單位｜臺灣國樂團
指揮｜湯沐海
演出者｜琵琶：王世榮　大提琴：朱亦兵　臺灣國樂團
曲目｜張宜蓁：《飛天》（世界首演）

新曲《弦魂》共1場

03/17 臺北市中山堂中正廳｜300 500 800 1000元

指導單位｜行政院文化建設委員會
主辦・演出單位｜國立臺灣交響樂團
指揮｜梶間聰夫（Fusao Kajima）
演出者｜津輕三味線：木乃下真市（Shinichi Kinoshita）
　　　　國立臺灣交響樂團
曲目｜和田薰（Kaoru Wada）：津輕三味線協奏曲《弦魂》（臺灣首演）

傳《天子翻江龍》共2場

03/17-18 臺北市立社會教育館大稻埕戲苑｜
300 500 800 1000 1200元

主辦單位｜臺北市立社會教育館大稻埕戲苑
演出單位｜明華園日團歌仔戲
藝術總監・編劇｜孫富叡
製作人・編劇・導演｜陳勝在
編腔｜陳建誠
文場｜陳孟亮　陳建誠　何玉光　簡靜如
武場｜陳劭竑　陳子楓
身段｜陳昭薇
編舞｜蔡羽謙
燈光設計｜吳沛穎
服裝設計｜秦家班　郭子瑩　乾隆坊
演員｜鄭雅升　陳麗巧　陳昭薇　賴貴珠　陳勝發 等35人
內容簡介｜

黃沙浪、襲捲無端，白骨相撐莫名寒，血海沉冤…
雙龍會、把酒言歡，掀起塵封命懸膽，昭雪焚丹！

傳《玄武雙驕》共3場

03/17-18 宜蘭縣政府文化局演藝廳｜200 500 800 1200 2000元

主辦・演出單位｜悟遠劇坊
協辦單位｜宜蘭縣政府文化局　吳沙國中　宜蘭高商
　　　　　花蓮勝安宮　喜互惠
藝術總監｜林紋守
製作人｜簡育琳
編劇｜林紋守　陳雅玲
導演｜蔣建元
服裝設計｜邱聖峰
音樂設計｜周以謙
演員｜簡育琳　林紋守　李照禎　沈東生　謝玉如 等10人
內容簡介｜

東青龍、西白虎、南朱雀、北玄武。兩個守護神靈承載著不可思議的超自然界神秘力量，一場驚天動地的邂逅，背後究竟藏有什麼秘密？揭開海島傳奇的歌仔戲創編神話。

新曲《李子聲鋼琴與箏樂作品展》共2場

03/18 國家音樂廳演奏廳｜300 500元

03/25 高雄文化中心至善廳｜300 500元

主辦單位｜台灣鈴木樂團　對位室內樂團

演出單位｜對位室內樂團

演出者｜鋼琴：陳秀名　箏：葉娟礽　單簧管：葉明和
　　　　小提琴：林佳霖　大提琴：孫小媚

曲目｜李子聲：鋼琴組曲《五指山之墓》
　　　箏與鋼琴二重奏新作
　　　（以上曲目均為世界首演）

傳《殷商王后》2012臺灣國際藝術節 共4場

03/23-25 國家戲劇院｜500 800 1200 1600 2000 2500元

請參閱第159頁臺灣國際藝術節專題

戲《新月傳奇》共32場

03/23-25 大東文化藝術中心｜400 700 900 1200元（2012高雄春天藝術節）

04/13-15, 20-22 城市舞台｜400 600 700 900 1000 1100 1200 1400 1500元

04/28-29 臺南市立臺南文化中心演藝廳｜300 500 650 800 1000 1200元

05/12-13 新北市板橋藝文中心｜400 600 800 1000 1200元

05/26 臺中市中山堂｜300 500 650 800 1000 1200元

06/16 桃園縣政府文化局中壢藝術館｜400 600 800 1000 1200元

指導單位｜文化部　高雄市政府文化局　臺北市政府文化局

主辦單位｜高雄市愛樂文化藝術基金會（高雄場）
　　　　　紙風車劇團　臺北市立社會教育館（臺北場）

協辦單位｜紙風車文教基金會　新北市政府文化局　桃園縣政府文化局　臺中市政府文化局　臺南市立臺南文化中心

演出單位｜紙風車劇團

藝術總監｜李永豐

製作人｜任建誠

編劇｜林于竣

導演｜李永豐　林于竣　莊瓊如　鄒宜忠

戲偶設計｜崔永嶠　陳盈志　劉佑珣

作曲｜黑豆工作室

舞台・道具設計｜謝莘誼

燈光設計｜鐘崇仁

服裝設計｜黃莉莉

影像設計｜黃威凱

音效設計｜黑豆工作室

演員｜鄒宜忠　田瑄瑄　魏嘉玉　林聖加　吳聞修 等19人

內容簡介｜

主角小妹妹為了說服爸爸接受黑熊當她的寵物，不斷的要求爸爸講故事：從阿姆斯壯講到嫦娥奔月，從黑熊的生活講到了臺灣黑熊胸口的月亮印記。本劇共分為兩大片段〈熊與月亮〉、〈新月傳奇〉，且看在家只想休息的爸爸，如何面對孩子充滿想像的「挑戰」。

戲《寂靜時刻－Inllungan na Kneril》共5場

03/24 新竹縣尖石鄉文化館｜免費觀賞

03/30-04/01 牯嶺街小劇場｜500元

指導單位｜行政院文化建設委員會

主辦單位｜UTUX泛靈樂舞劇會所

協辦單位｜原住民族電視台　新竹縣尖石鄉伊萬沙布曾氏宗親會

贊助單位｜國家文化藝術基金會　臺北市政府文化局　原住民族文化事業基金會　新竹縣政府　新竹縣尖石鄉公所

泰雅族文化顧問｜曾榮和　李新光　陳麗娟

導演｜碧斯蔚・梓佑

編劇｜姜富琴　碧斯蔚・梓佑

音樂總監｜陳主惠

音樂設計｜子　龍　王榆鈞

編舞蹈｜蔡明娟　碧斯蔚・梓佑

裝置藝術｜峨冷・魯魯安

燈光設計｜徐福君

演員｜碧斯蔚・梓佑　瓦旦・督喜　陳麗娟　蔡明娟　周美蒂 等10人

內容簡介｜

Inlungan ta Tayal yan na qsya llyung plkuy sa , mqluy hminas Hogan ru myuq squtux qu bsilung

「我們泰雅爾的心，像河水一般地清澈；從高山湧流，穿行過平原，奔入大海，匯聚成一。」～泰雅爾先祖精神領袖Kbuta（娃利斯・羅干 泰雅語編譯）

伊萬沙布家族Hemuy Malay祖母，最後一代歷經泰雅傳統部落生活、日治後期、乃至現代資本社會的劇烈變化，她的逝去，宣告一個已逝的年代，也宣告著泰雅後代對於祖靈信仰中靈魂回歸的神靈之橋Hongu UTUX註定的鄉愁。

新曲《浮生若夢－王瀅絜二胡獨奏會》
共1場

03/24 臺北市中山堂光復廳｜300元
主辦・演出單位｜臺北市立國樂團
演出者｜二胡：王瀅絜　王乙聿　鋼琴：吳思慧　揚琴：簡
　　　　如君
曲目｜廖琳妮：《浮生III－WE》為二胡與預錄電子音樂所作
　　　（委託創作，世界首演）

新曲《劉聖文大提琴獨奏會》共2場

03/25 浣莎古典音樂沙龍東門館｜250元
03/30 國家音樂廳演奏廳｜200 300 500元
主辦單位｜玩家部落
演出單位｜劉聖文
演出者｜大提琴：劉聖文　鋼琴：藍充盈
曲目｜張俊彥：第二號大提琴奏鳴曲《肖像畫》
　　　（委託創作，世界首演）

戲《你可以愛我嗎?》共12場

03/27-30 華山1914文化創意產業園區｜600元
主辦單位｜水面上與水面下劇場　林芳瑾社會福利慈善事業
　　　　　基金會
協辦單位｜臺北市自閉兒社會福利基金會
贊助單位｜臺北市政府文化局　家樂福文教基金會
演出單位｜水面上與水面下劇場
藝術總監・製作人・編劇・導演｜張嘉容
舞台・服裝設計｜賴宣吾
燈光設計｜鄭國揚
影像設計｜黃仁君
音效設計｜陳世興
演員｜劉素娥　張家敏　劉儀雯　林盈瑋　楊靜芳 等28人
內容簡介｜
透過對「自閉」主題的創作，呈現人性深處對「愛」的渴求，
以及人被家庭、被社會制度規範的衝突和自省。演出以戲劇
為主軸，穿插各種形式的觀眾互動。演出由三位專業演員和
二十五位民眾演員共同演出，現場觀眾和演出者從頭到尾都
在劇場當中流動。

戲《夜深了，Level請拉低》共5場

03/30-04/01 不萊梅工作室｜300元
主辦・演出單位｜不萊梅樂隊
導演｜黃凱群　吳邦駿　吳欣員　詹凱安　馬翊淳
設計｜劉伊婷
內容簡介｜
歡迎光臨我家。讓蚊子告訴你一個故事，成群的螞蟻帶領你
們，千萬別再APP，蟑螂會不高興。泡麵、遙控器、碳烤、
鹹酥雞拜託、請保持輕聲細語，否則鄰居受不了，房東就報
警。最好把該死的電視機也關掉。客廳小戲＋房間小戲＋廚
房小戲＋一頓宵夜，吃完宵夜還有公車捷運回家。

戲《海鷗》共10場

03/30-31 高雄文化中心至德堂｜500 800 1000 1200 1500 2000
　　　　　2400元 (2012高雄春天藝術節)
05/04-06 臺南市立臺南文化中心｜500 800 1000 1200 1500 2000
　　　　　2400元
05/18 臺中市中山堂｜500 800 1000 1200 1500 2000 2400元
06/02-03 城市舞台｜500 800 1000 1200 1500 2000 2400元
06/14 桃園廣藝廳｜500 800 1000 1200 1500 2000 2400元
主辦單位｜高雄春天藝術節　台南人劇團
演出單位｜台南人劇團
藝術總監｜呂柏伸　蔡柏璋
藝術指導｜呂柏伸
製作人｜李維睦　呂柏伸
原著劇本｜契訶夫（Anton Chekhov）
劇本翻譯修編｜許正平
導演｜呂柏伸
作曲｜羅恩妮
舞台設計｜劉達倫
道具設計｜劉達倫　李維睦
燈光設計｜魏立婷
服裝設計｜林恆正
音效設計｜楊川逸
演員｜李劭婕　魏雋展　黃怡琳　李易修　林子恆 等11人
內容簡介｜
台南人劇團備受讚譽的「西方經典臺語翻譯演出計畫」，繼
希臘悲劇《安蒂岡妮》和喜劇《利西翠妲》、莎劇《馬克白》
以及貝克特的《終局》之後，首次挑戰契訶夫經典名作《海
鷗》，將俄羅斯長日無盡的夏夜，移轉至日治時期的臺灣。
以清淡纖麗的臺語，並透過看似平淡的故事，激起觀眾心中
的波瀾。

戲《女僕》春放2012 共2場

03/30-04/01 城中藝術街區UrbanCore Cafe三樓｜免費觀賞

主辦單位｜小劇場學校
贊助單位｜忠泰建築文化藝術基金會
製作人｜溫吉興
製作總監｜張吉米
編劇｜尚・惹內
導演｜王瑋廉
服裝設計｜吳偉銘
演員｜王奕傑　黃煒翔　楊禮榕
內容簡介｜

呈現二十世紀法國作家惹內的自賤與下賤之作。展現人類錯誤自我追尋下的耀眼光輝。

傳《艷后和她的小丑們》 共6場

03/30-04/01 國家戲劇院｜400 600 900 1200 1500 2000 2500元
　　　　　（2012臺灣國際藝術節）

04/07 臺中市中山堂｜300 500 800 1000 1200 1500 2000元

05/05 大東文化藝術中心｜300 500 800 1000 1200 1500 2000元

請參閱第159頁臺灣國際藝術節專題

傳《楊老五與小泡菜》 共4場

03/30-04/01 臺南市立臺南文化中心國際廳原生劇場｜300元

主辦・演出單位｜元和劇子
導演｜李珞晴
舞蹈設計｜林朝緒
舞台設計｜陳瓊珠
燈光設計｜黃祖延
服裝設計｜謝建國
音樂設計｜李奇霖
演員｜李珞晴　林朝緒　周岑頤
內容簡介｜

改編自滿清四大奇案《楊乃武與小白菜》，借用歐美荒謬劇形式，以類喜劇的「酷型」態來反諷眾生的悲苦，扣住生命的苦楚與無奈，直探靈魂深處的本質，帶動全新型態藝術表演風格浪潮。

舞《加官晉爵》 共4場

03/30-04/01 國家戲劇院實驗劇場｜600元

指導單位｜行政院文化建設委員會
主辦・演出單位｜爵代舞蹈劇場
贊助單位｜國家文化藝術基金會　臺北市政府文化局
藝術總監｜潘鈺楨
製作人｜林志斌
舞碼｜《美人痛》《對句》《"O"》《桶仔雞》《新煙花
　　　十二樓》
編舞｜林志斌　潘鈺楨　簡華葆　李國治　林春輝
舞台設計｜陳威光
燈光設計｜林立羣
影像設計｜林勝發
舞者｜潘鈺楨　簡瑞萍　許瑋玲　林妤樺　梁晏樺 等14人
內容簡介｜

邀請三位編舞者以現代舞和爵士舞訴說這衝擊世代之文化觀感，同時也顯現幽默纖細的一面。舞作與肢體展現對所處環境與特殊文化的細膩體會，釋放出最直接而純粹的東方觀點和創意。

新曲《世界之旅》2012蔡佳芬長笛獨奏會
　　　　　　 共3場

03/31 高雄文化中心至善廳｜200 300 500元

04/08 宜蘭縣政府文化局演藝廳｜200 300 500元

04/29 國家音樂廳演奏廳｜300 500 800元

主辦・演出單位｜蔡佳芬
演出者｜長笛：蔡佳芬　鋼琴：陳宜蓁
曲目｜李和莆：《品仔歇大戲－源自臺灣北管戲曲》為長笛
　　　與鋼琴（委託創作，世界首演）

04

新曲《愛就在前方～黃湲娟與她的朋友》
共1場

04/01 國家音樂廳演奏廳 │ 300 500元
主辦單位 │ 綺響室內樂團
製作人・鋼琴 │ 黃湲娟
主持人 │ 楊怡珊
繪畫 │ 林仁信
動畫 │ 陳偉斌
演出者 │ 薩克管：蔡佳修
　　　　　二胡：王乙聿　古箏：郭岷勤　笛・蕭：任　重
　　　　　打擊樂：簡任廷
　　　　　合成樂：郭宗翰　女高音：翁若珮　張謙惠
　　　　　男高音：施宣煌　蕭殖全　童聲：盧禹瀚
曲目 │ 黃湲娟：《愛就在前方》（世界首演）

新曲《生命無境》共1場

04/02 國家音樂廳 │ 400 600 800 1000 1200 1500元
主辦單位 │ 粉月亮音樂劇場
演出單位 │ 小愛樂管弦樂團
指揮 │ 鄭立彬
編舞 │ 吳易珊
攝影 │ 風間聰
舞台設計 │ 王孟超
影像設計 │ 陳建蓉
互動影像設計 │ 張永達　馬丁・賈米克（Martin Jarmick）
演出者 │ 豎琴：伊莎貝爾・裴琳（Isabelle Perrin）　解　瑄
　　　　　舞者：余宛倫
曲目 │ 納特拉（Sergiu Natra）：《歌調奏鳴曲》
　　　羅仕偉：《意嚮之際》
　　　（以上曲目均為委託創作，世界首演）

戲《人魚》春放2012 共2場

04/03-05 城中藝術街區UrbanCore Cafe三樓 | 免費觀賞

主辦單位 | 小劇場學校

贊助單位 | 忠泰建築文化藝術基金會

製作人·道具設計 | 溫吉興

製作總監 | 張吉米

編劇·導演 | 林文尹

演員 | 杜文賦　陳香夷

音樂設計 | Peter W. Submen　好兒童聯盟

內容簡介 |

發想自安徒生童話故事之人魚公主。表演者在場上並非飾演「人魚公主」故事中的角色，而是代表某種哀淒的，滯、繞於空間中的「聲音」，亦是漂無所依的魂魄。魂魄的背後，是巨大的崩塌，是實體的絕滅，在這崩塌絕滅之下，縱然漂無所依，但是他們將永不毀滅。

舞《三太子－哪吒》 共8場

04/04-05 大東文化藝術中心 | 450 600 800 1000元

04/14 苗北藝文中心演藝廳 | 300 500 800元

05/06 臺東文化處演藝廳 | 免費觀賞

05/12 屏東縣中正藝術館 | 350 500 800元

05/26 新竹市政府文化局演藝廳 | 400 600 800 1000元

07/07 桃園縣政府文化局中壢藝術館 | 免費觀賞

09/16 佛光山佛陀紀念館 | 免費觀賞

指導單位 | 行政院文化建設委員會

主辦單位 | 高雄市政府文化局（高雄場）　高雄市愛樂文化藝術基金會（高雄場）　行政院文化建設委員會－藝傳千里（臺東場）　高雄城市芭蕾舞團（屏東、新竹、中壢、苗北、佛光山）

贊助單位 | 大田精密　愛智圖書　國家文化藝術基金會

演出單位 | 高雄城市芭蕾舞團　高雄市國樂團（高雄場）

藝術總監 | 張秀如

編舞 | 張秀如　袁福倡

舞台設計 | 王金福

燈光設計 | 林育誠

服裝設計 | 鈴屋　全國舞蹈服裝　潮騷工作室　繪竹

作曲 | 黃振南

舞者 | 劉淑玲　張菀凌　陳寶玉　潘柔　黃晨喻 等30人

內容簡介 |

這齣邀請任教於國光戲曲學院的袁福倡老師共同創作的四幕芭蕾舞劇，以古典芭蕾技巧融合民族身段與國劇武功，賦予家喻戶曉的神話人物哪吒新風貌，再創芭蕾演出的更多可能。

戲《白雪公主3D版》春放2012 共3場

04/06-08 城中藝術街區UrbanCore Cafe三樓 | 免費觀賞

主辦單位 | 小劇場學校

贊助單位 | 忠泰建築文化藝術基金會

製作人 | 溫吉興

製作總監 | 張吉米

創作·演員 | 龔萬祥　黃佩蔚　陳姵如　吳中平　李奕瑋　莊郁芳　劉峻豪　李松霖　祁蘊文　戴若梅

內容簡介 |

當家喻戶曉的白雪公主童話延伸之後，會發生什麼事？劇本由學員共同發想，對比現今社會部份隱而未顯的問題。三部短劇，十個角色，邀請觀眾一起幫角色們解決問題。

音NCO童心系列 親子音樂會《武松打WHO?!親子音樂會》 共1場

04/07 國家音樂廳 | 300 500 800 1000 1200元

主辦單位 | 國立傳統藝術中心

演出單位 | 臺灣國樂團　紙風車兒童劇團

指揮 | 蘇文慶

作曲 | 劉至軒

演出者 | 臺灣國樂團　紙風車兒童劇團

內容簡介 |

從古典文學《水滸傳》故事，擷取適合小朋友的人物與情節，運用兒童戲劇表演搭配音樂創作，傳達現代社會中漸被人遺忘的「善」、「捨己救人」、「仗義相助」等精神，更進一步強調動物保育的精神。

新曲《傾聽 寧靜》共1場

04/07 臺北市中山堂光復廳 | 500元

主辦·演出單位 | 張琳琳美聲劇坊
藝術總監·導演 | 張琳琳
舞台·燈光設計 | 許大維
演出者 | 女高音：張琳琳　鋼琴：周美君　陳廣揚(Alan Chan)
　　　　泛音詠唱：呂啟仲　詩人·吟詩者：黃力奎
　　　　塔布拉鼓：若池敏弘
曲目 | 陳廣揚：《漂泊》（世界首演）
　　　黃力奎：《跨域即興》（世界首演）
內容簡介 |
一位以吐納藝術創造音樂生命的歌唱行者，藉由人生旅途終
站的歷程，探索處在尋常呼吸的生命狀態時，能夠清明的活
在當下的存在。在音樂靈魂的牽引下，期盼讓每個生命都找
到讓自己走向目的地的輝煌姿態。

戲《強力斷電》共6場

04/12-15 牯嶺街小劇場 | 500元

指導單位 | 行政院文化建設委員會
主辦·演出單位 | 動見体
贊助單位 | Asialink　國家文化藝術基金會
　　　　　臺北市政府文化局　澳大利亞商工辦事處
　　　　　凱德森樂器有限公司
藝術總監·導演 | 符宏征
製作人 | 林人中
作曲·音效設計 | 林桂如　克里斯庫柏（Chris Cobilis）
編舞 | 董怡芬
舞台設計 | 譚　天
燈光設計 | 黃申全
演員 | 董怡芬　王靖惇　廖根甫
內容簡介 |
以「科技」與「溫度」（自然）為探討議題核心，表達對「科
技」與「溫度」的觀察和省思。以簡約但富含深意的科技概
念，結合聲音藝術及演員與舞者的肢體，描繪這個看似井然
有序，實則暗潮洶湧的便利世代崩裂實景。

戲《東區卡門》共5場

04/13-15 臺北國父紀念館 | 500 800 1200 1500 2000 2500 3000元

主辦·演出單位 | 音樂時代劇場
藝術總監·編劇 | 楊忠衡
製作人 | 房樹孝
導演·編舞 | 伍錦濤
作曲·編曲 | 王倩婷
作詞 | Bayz
舞台設計 | 劉達倫
燈光設計 | 黃祖延
服裝設計 | 林恆正
歌唱詮釋指導 | 魏世芬
演員 | 高蕾雅　江翊睿　葉文豪　陳何家　陳家達 等8人
舞者 | 流浪舞蹈劇場
內容簡介 |
當卡門愛上你，你敢不敢愛？男人對卡門又愛又恨，一邊咒
罵她敗德放蕩，一邊爭相拜倒她的石榴裙下。卡門究竟是天
使還是魔鬼？過去人們誇大對卡門的不解與迷惑，現代人則
從卡門身上，看到男性本位觀點外的世界。

戲《驚悚鬼屋－火車頭》共16場

04/14-15, 20-22, 27-29, 05/04-06, 11-12　20號倉庫21號實驗劇
　　　　　　　　　　　　　　　　　　場 | 300元

指導單位 | 文化部文化資產局
主辦·演出單位 | 上劇場
協辦單位 | 20號倉庫鐵道藝術網絡臺中站
贊助單位 | 日光咖啡
藝術總監 | 陳尚筠
製作人·舞台設計 | 田家樺
編劇 | 田家樺　陳尚筠
導演 | 陳尚筠
作曲 | 曾威傑
編舞 | 吳濬緁
演員 | 甘幼瑄　張原境　羅雅馨　劉映秀　戴郁仁 等15人
內容簡介 |
以鬼屋活動的形式，結合近身劇場演出，不但讓觀眾感受表
演內容近在咫尺之間，也讓觀眾彷彿置身於故事當中。

新曲《現‧新‧藝－2012十方新樂展》
共2場

04/14、12/16十方樂集音樂劇場｜300元

指導單位｜文化部
主辦‧演出單位｜十方樂集
協辦單位｜十方樂集音樂劇場
贊助單位｜國家文化藝術基金會
藝術總監‧製作人｜徐伯年
曲目｜
04/14
劉光芸：《擊樂四重奏》
陳怡：《古舞》（為琵琶與打擊樂而作）
蔡文綺：《Ombre》
游丹綾：《轉山》
李綺恬：《杳冥－擊樂二重奏》
（以上曲目均為委託創作，世界首演）
Jeroen Speak：《Percussion Concerto》
Brett Dietz：《Barely Breathing》
（以上曲目均為臺灣首演）

12/16
羅仕偉：《在距離之外，於靈魂之間》
高振剛：《蛻變》
（以上曲目均為委託創作，世界首演）
Cort Lippe：《Music for Snare Drum & Computer》
《Music for Hi-Hat & Computer》
James Roming：《The Frame Problem》
（以上曲目均為臺灣首演）
內容簡介｜
《現‧新‧藝-2012十方新樂展》是年輕作曲人的「新舞台」，
為鼓勵國人音樂創作、推展國人優秀的作曲新秀作品演出而
舉辦，同時介紹國外傑出的現代室內樂作品。

舞《兩男關係》共11場

04/19-22、26-29 國家戲劇院實驗劇場｜600元
05/25-27 衛武營藝術文化中心281棟｜400元

主辦‧演出單位｜驫舞劇場
贊助單位｜國家文化藝術基金會　臺北市政府文化局　衛武
營藝術文化中心籌備處
導演｜林奕華
編舞‧舞者｜陳武康　蘇威嘉
鋼琴演奏｜李世揚
內容簡介｜
從兩個最熟悉彼此的男人出發，作品探討男性之間形而下的
姿態，亦深究兩男之間最形而上的幽微情感。

戲《啊！臺北，人》共5場

04/19-22 華山1914文化創意產業園區｜500元

主辦‧演出單位｜第四人稱表演域
製作人｜陳娜娜
編劇‧導演｜謝孟璁
舞台設計｜莫克
燈光設計｜楊懿慈
服裝設計｜徐靖雯
影像設計｜謝華璟
音樂設計｜宋圭璋
舞蹈設計｜李名正
演員｜黃馨君　湯漢杰　韓荷麗　黃克敬　高琊勝 等10人
內容簡介｜
七個臺北人在臺北捷運上相遇，在大安森林公園分開；在誠
品書店裡偶遇，又在東區的街頭錯身；在一棟棟的高樓間穿
梭，又在各自的房間裡孤獨；那天，在他們獨白的背後，竟
有個共通的觀點。

戲《當白目充斥戲劇這行業之愛情的數
種面貌》共5場

04/19-22 慕哲咖啡｜400元

主辦單位｜給我報報睜眼社
演出單位｜給我報報睜眼社　綠光表演學堂
編劇｜馮光遠　洪浩唐　邱昱翔
導演｜劉長灝
演員｜吳柏甫　梁皓嵐　賴玟君　曹媄渝　芬　達 等6人
內容簡介｜
給我報報睜眼社與綠光表演學堂再度合作，推出愛情喜劇，
內容包括愛情裡常見的背叛、作假、浮誇等，可是在不同的
愛情發展裡，有一個元素卻是共通的，就是幽默。維持報報
一貫的短劇風格，看白目們如何在十五至二十分鐘裡，用不
同的表現情境來敘述愛情。

戲《蘿莉控公路》 共10場

04/20-4/22, 26-29 牯嶺街小劇場 | 600元

主辦·演出單位 | 演摩莎劇團
贊助單位 | 國家文化藝術基金會　臺北市政府文化局
製作人 | 陳汗青　盧崇瑋
導演 | 傅裕惠
編劇 | Paula Vogel
劇本翻譯 | 陳佳穗
燈光設計 | 馮祺甯
服裝設計 | 張義宗
舞台設計 | 高豪杰
音樂設計 | 李常磊
動作設計 | 莫嵐蘭
演員 | 邱安忱　洪珮菁　陳佳穗　竺定誼　卓香君
內容簡介 |
以駕駛隱喻成長過程男性權力的控制與操縱。從四十歲回溯
十一歲開始的一段關於愛與侵犯的追憶。女孩和姨丈之間挑
戰人性與社會價值的秘密關係,是該猛踩油門,還是該緊急
剎車?

戲《第1次的親密接觸》 共14場

04/20-22 高雄文化中心至德堂 | 500 800 1200 1600 2000 2500元
　　　（2012高雄春天藝術節）
05/10 嘉義縣表演藝術中心 | 500 800 1200 1600 2000 2500元
05/19 板橋多功能集會堂 | 500 800 1200 1600 2000 2500元
06/02 員林演藝廳 | 500 800 1200 1600 2000 2500元
06/23 臺中市中山堂 | 500 800 1200 1600 2000 2500元
06/30 新竹縣政府文化局演藝廳 | 500 800 1200 1600 2000 2500元
07/06 -07 臺南市立臺南文化中心 | 500 800 1200 1600 2000 2500元
07/10 臺北國父紀念館 | 500 800 1200 1600 2000 2500元
指導單位 | 行政院文化建設委員會　高雄市政府文化局
主辦·演出單位 | 臺灣戲劇表演家
共同主辦 | 高雄市政府文化局　高雄市文化基金會
協辦單位 | 嘉義縣表演藝術中心　彰化縣文化局　新竹市政
　　　府文化局
編劇·導演 | 李宗熹
原著小說 | 蔡智恆
舞台設計 | 黎仕祺
燈光設計 | 曹安徽
服裝設計 | 王義鈞
影像設計 | 周東彥
音樂設計 | 工藤仁志
演員 | 梁正群　房思瑜　李沛旭　楊 琪　梁家銘 等6人

內容簡介 |
改編自蔡智恆（痞子蔡）的同名小說。她,表面上活潑可
愛,卻在泛紅的雙頰下顯露傷感網路上的相遇,是他們生命
中的好久不見一段純粹的時光、一場單純的愛戀。然而,當
生命突然轉彎,他與她的愛情故事才正要開始。

戲《暴風雨》 共27場

04/20-21 新北市板橋藝文中心演藝廳 | 300 500 700 900 1100元
05/05 臺中市立葫蘆墩文化中心演奏廳 | 300 500 700 900 1100元
05/19 大東文化藝術中心 | 300 500 700 900 1100元
05/26 苗栗縣政府國際文化觀光局中正堂 | 300 500 700 900 1100元
06/02 基隆文化中心演藝廳 | 300 500 700 900 1100元
06/10 宜蘭縣政府文化局演藝廳 | 300 500 700 900 1100元
06/16 新竹市政府文化局演藝廳 | 300 500 700 900 1100元
10/06 南投縣政府文化局演藝廳 | 300 500 700 900 1100元
10/13 桃園縣政府文化局桃園館演藝廳 | 300 500 700 900 1100元
10/27 嘉義市政府文化局音樂廳 | 300 500 700 900 1100元
11/03 雲林縣政府文化處音樂廳 | 300 500 700 900 1100元
11/18 屏東縣中正藝術館 | 300 500 700 900 1100元
11/24 臺南生活美學館 | 300 500 700 900 1100元
12/01 臺東縣政府文化處藝文中心演藝廳 | 300 500 700 900 1100元
12/08 臺中市中山堂 | 300 500 700 900 1100元
2013/01/04-06 城市舞台 | 300 500 700 900 1100元
指導單位 | 文化部
主辦單位 | 高雄市政府文化局（高雄場）　高雄市文化基金會
　　　（高雄場）　高雄市愛樂文化藝術基金會（高雄場）
　　　九歌兒童劇團
協辦單位 | 新北市政府文化局　臺中市立葫蘆墩文化中心
　　　苗栗縣政府國際文化觀光局　基隆市文化局　宜
　　　蘭縣政府文化局　新竹市政府文化局　南投縣政
　　　府文化局　桃園縣政府文化局　嘉義市政府文化
　　　局　雲林縣政府　屏東縣政府　臺南生活美學館
　　　臺東縣政府　臺中市政府文化局　臺北市立社會
　　　教育館
贊助單位 | 國家文化藝術基金會　臺北市政府文化局
演出單位 | 九歌兒童劇團
藝術總監 | 朱曙明
製作人 | 黃翠華
編劇·導演 | Ivica Šimi
作曲 | 吳心午
編舞 | 陳貝瑜

舞台‧道具設計｜Dinka Jeri evi
燈光設計｜許文賢
服裝設計｜高育伯
演員｜朱曙明　孫克薇　謝絢如　羅國強　盧侑典 等9人
內容簡介｜
普洛斯波揮動手裡的魔法棒，天空傳來轟隆隆的雷聲，狂風暴雨橫掃平靜海洋，海浪就像張開大嘴的怪獸，一口吞下安東尼和阿隆索國王的大船，船上所有人全部被帶到普洛斯波的島上…。魔法師普洛斯波到底是誰？為什麼要用魔法掀起一場暴風雨？

音 NSO永遠的童話《神箭》 共3場

04/21-22 國家戲劇院｜400 600 800 1000 1200 1500元
主辦單位｜國立中正文化中心
演出單位｜國家交響樂團（NSO）　國立實驗合唱團
　　　　　無獨有偶工作室劇團
指揮｜張尹芳
編劇｜林孟寰
導演｜鄭嘉音
編舞｜陳鴻秋
戲偶設計｜梁夢涵
舞臺設計｜聶先聞
燈光設計｜王天宏
服裝設計｜林璟如
演出者｜女高音：林孟君　女中音：范婷玉
　　　　男高音：王　典　男低音：蔡文浩
　　　　鋼琴：陳丹怡　許惠品　謝欣容　楊千瑩
　　　　演員：杜逸帆　李書樵　周佳吟　周浚鵬　洪健藏
　　　　等15人
內容簡介｜
以四台鋼琴搭配打擊樂器與合唱團，創造出質樸而強悍的生命活力，加上帶有浪漫氛圍的芭蕾音樂，一段以神話色彩包裝生命啟蒙的冒險故事於是展開。無獨有偶劇團與NSO聯手製作的「永遠的童話」，以大型懸吊偶戲、人偶同台的方式，運用光影戲共同塑造出一個充滿奇想的世界。

新曲《絲弦情XX》 共1場

04/21 國家音樂廳演奏廳｜300 400 500元
指導單位｜行政院文化建設委員會
主辦‧演出單位｜小巨人絲竹樂團
贊助單位｜臺北市政府文化局　廣藝基金會　林臣英服飾公
　　　　　司　臺中銀行　景泰科技
指揮｜陳志昇
演出者｜笙：朱樂寧　古箏：謝岱霖　笛：巫致廷

二胡：葉維仁　莊佩瑾
柳琴：歐思妤　中阮：徐珮庭　揚琴：官楹晏
大提琴：周祐瑄
曲目｜陳錦標：《麗人行》
　　　郭文景：《飄進天堂的花朵》
　　　（以上曲目均為臺灣首演）
　　　魏志真：《在山與水之間 III》（委託創作，世界首演）

舞《城市密碼‧201914114》2012臺南藝術節 共3場

04/21-22 臺南市吳園藝文中心｜免費觀賞
指導單位｜臺南市政府
主辦‧贊助單位｜臺南市政府文化局
協辦單位｜文化人舞蹈劇場
演出單位｜靈龍舞蹈團
藝術總監｜黃麗華
製作人｜林錦彰
舞碼｜《百變風情》《白羽‧傳情》《婆姐傳奇》
　　　《幻蓮‧變奏》《城市‧key》
編舞｜黃麗華　張雅婷　張瓊月　周宜均
舞台設計｜張式奇
燈光設計｜林德成
服裝設計｜黃麗蓉
影像設計｜林修平
舞者｜王慧筑　吳亦汝　周宜均　鄭詠心　謝譯平 等16人
內容簡介｜
以臺南西海岸線為創作主軸，以鯤喜灣延伸而出的美麗黃金海岸、安平廟會藝陣、七股溼地白鷺鷥到白河出水蓮花等為素材，融入經典老歌，演繹這片土地古往今來的美麗傳奇與庶民點滴。

音《擊‧舞》 共1場

04/27 新北市藝文中心演藝廳｜300 500 800元
主辦單位｜連雅文打擊樂團
演出單位｜連雅文打擊樂團　林文中舞團
演出者｜舞者：彭英倫　連雅文打擊樂團　林文中舞團
曲目｜J. S. Bach：《Goldberg Variation》BWV. 988（現代舞）
　　　Toshinari Iilima：〈Illusion in Snow〉（現代舞）
　　　Christopher Rouse：〈Boham〉（街舞）
　　　Andrew Beall：〈Rancho Jubilee-Cajon Trio〉（街舞與
　　　Body percussion）
內容簡介｜
連雅文打擊樂團邀請林文中舞團與街舞舞者彭英倫，與演奏者一同用肢體演繹音符。

新曲《陳秀名當代低音提琴作品獨奏會》 共2場

04/27 衛武營藝術文化中心281展演場｜免費觀賞
05/03 國家音樂廳演奏廳｜300 500元
主辦·演出單位｜台灣鈴木樂團
演出者｜低音提琴：陳秀名
曲目｜趙菁文：《落葉片刻》為低音提琴與電子音樂
　　　　（委託創作，世界首演）
　　　李子聲：低音提琴獨奏曲《卅二》（世界首演）

戲《一、二、三，枕頭人》 共8場

04/27-29, 05/04-06 再現劇團藝術工廠｜400元
主辦·演出單位｜路崎門Rookiemen
協辦單位｜再現劇團
贊助單位｜國家文化藝術基金會
製作人｜黃冠傑
編劇｜馬丁麥多納Martin McDonagh
導演｜林一泓
舞台設計｜吳明軒
燈光設計｜王冠翔
服裝設計｜張綺仁
動畫設計｜陳昱伶
音樂設計｜王捷任
演員｜尹仲敏　周書正　翁詮偉　黃冠傑
內容簡介｜
改編自Martin McDonagh的 *The Pillowman*。一篇篇嚇人的黑
色恐怖童話，一連串駭人的殺害孩童案件。是意外？是巧
合？或是有什麼碎心斷腸的祕密藏在地底？

戲《畫外‧離去又將再來》 共3場

04/27-29 郭柏川紀念館｜免費觀賞
指導單位｜臺南市政府文化局　臺南生活美學館
主辦·演出單位｜那個劇團
協辦單位｜郭柏川念紀念館　高雄師範大學跨領域藝術研究
　　　　　　所　臺南市社區大學　月夜luna舞團
藝術總監｜楊美英
製作人｜黃郁雯　方秀芬
編劇·導演·舞台·道具設計｜吳思優
作曲·音效設計｜林威廷
編舞｜吳佩芬
燈光設計｜王江舜
服裝設計·演員｜吳思優　吳佩芬
影像設計｜戴吉賢
內容簡介｜
故事由郭夫人朱婉華女士出發，透過當時代女性的角度，以
其對生命意義的追尋與思考，掀開畫家郭柏川的層層畫布。
作品以意識流之跳接形式貫穿，並透過蒙太奇式的敘事，將
回憶逐步地，拼貼、追尋。

戲《傻子的一生》 共4場

04/28-29　Mad L替代空間（臺北市文山區羅斯福路五段241-1
　　　　　號1樓）｜150元
主辦·演出單位｜破空間
製作人｜李孟祐
編劇·導演｜江源祥　李承寓　謝因安
編舞｜張雅為　陳逸恩
舞台設計｜王彥翔
音效設計｜李承叡
演員｜江源祥　陳思妤　汪禹丞　陳逸恩　林書緯 等6人
劇碼｜《小手槍》《暗中對話》《地獄變》《努力結束》《洞》
　　　《最後的遺作》
內容簡介｜
芥川龍之介的遺作《傻子的一生》將自己稱為一個傻子。總
結他三十五年的短暫人生，藉由串連他的短篇作品，從文字
中解剖芥川眼中的善與惡。

新曲《琵琶大賽優勝者音樂會》 共1場

04/28 臺北市中山堂中正廳｜200 300 500 800 1000 1200元

主辦・演出單位｜臺北市立國樂團

指揮｜陳俊憲

演出者｜琵琶：吳　蠻　章紅豔　陳　音　琵琶大賽優勝者
　　　　臺北市立國樂團

曲目｜陳永華：《關山渡若飛》（世界首演）

舞獻舞給音樂大師史擷詠《夢土（一）當
　　太陽升起－山海戀》共7場

04/29 基隆文化中心演藝廳｜100 200 300元

05/10 新竹市政府文化局音樂廳｜200 300 400元

05/17-18 天主教臺北聖家堂｜500元

05/20 屏東縣立中正藝術館｜100 200 300元

06/02 臺中市立港區藝術中心｜200 300 400元

06/03 桃園縣政府多功能展演中心｜200 300 400元

主辦・演出單位｜谷慕特舞蹈劇場

協辦單位｜新竹市政府文化局

贊助單位｜國家文化藝術基金會　基隆市文化局　臺北市政
　　　　府文化局　桃園縣政府文化局　臺中市立港區藝
　　　　術中心　屏東縣政府文化處

藝術顧問｜饒志成　劉麗雲

編舞｜谷慕特・法拉（魏光慶）

舞者｜陳達亨　陳　韜　初培榕　森欣諺　高維浬 等15人

內容簡介｜

陽光與大地對原住民來說，是一種可貴的信仰，一種永遠不
能失去的愛戀。這支作品舞出大自然的原始風格新視野，展
現原住民對山海依戀的新感受，是百年不變的愛情故事，跨
過千萬年與世長存的白色戀曲。

05

舞《器官感__性》（Dangerous Breath）共5場

05/02-06 華山1914文化創意產業園區紅磚區A棟｜600 900 1200元

指導單位｜行政院文化建設委員會
主辦・演出單位｜世紀當代舞團
協辦單位｜傑仕伯設計有限公司
贊助單位｜國家文化藝術基金會　臺北市政府文化局
　　　　　菁霖文化藝術基金會　家樂福股份有限公司
　　　　　X-RATED艾絲芮德　MAKE UP FOR EVER
　　　　　Hair Culture　氣味圖書館　皇家傑藝娛樂時尚
藝術總監・編舞・舞台設計｜姚淑芬
燈光設計｜王天宏
服裝設計｜黃嘉祥
影像設計｜姚淑芬　黃嘉祥
舞者｜許倩瑜　李蕙雯　陳維寧　田孝慈　李姿穎 等10人
內容簡介｜
編舞者姚淑芬與服裝設計師黃嘉祥，顛覆東西方身體美學的當代語彙，融入時尚氛圍的設計元素，共同打造一場舞蹈與服裝共生，軀體與鋼管共舞的作品，以五感的極致享受解放高級時尚與表演藝術的曖昧疆界。

戲《懶惰》共6場

05/03-06 牯嶺街小劇場｜500元
08/16 桃園廣藝廳｜（廣達員工專場）

主辦・演出單位｜禾劇場
委託創作｜廣藝基金會
製作人｜羅淵德
編劇・小說原著｜黃碧雲
劇本改編｜簡莉穎
導演｜高俊耀
舞台設計｜吳修和
燈光設計｜劉柏欣
音樂設計｜張又升
演員｜王肇陽　黃民安　彭子玲
內容簡介｜
改編自香港作家黃碧雲小說《七宗罪》。呈現都會男女在辦公室裡的愛慾糾葛背後，隱含著面對人生空洞的強大無力感與自我放逐。

戲《慾望・佐・耽奴》共4場

05/04-06 水源劇場｜600元

主辦・演出單位｜台灣藝人館
贊助單位｜國家文化藝術基金會
編劇｜田納西・威廉斯
導演｜吳洛纓
舞台・燈光設計｜劉達倫
音樂設計｜米拉拉
演員｜藍文希　江謝保　梅若穎　陳家祥
內容簡介｜
改編自田納西・威廉斯的《慾望街車》。上演我們對愛和慾望熱烈的渴望。不知從何時起，各式各樣的慾望以她放肆的想像力，變形成各種可能，出現在日常生活的小小細節。漸漸的，我們匍匐在它之下，成為它的奴隸，隨即，愛上這樣的身分。飲食 男女 性，我們模仿著主僕的雙重身分，且愛上這樣的遊戲。

戲《美麗的殘酷》共5場

05/04-06 國家戲劇院實驗劇場｜500元

指導單位｜行政院文化建設委員會
主辦・演出單位｜河床劇團
贊助單位｜國家文化藝術基金會　臺北市政府文化局
製作人｜葉素伶
編劇・導演｜郭文泰
作曲｜柯智豪
舞台設計｜郭文泰　何采柔
燈光設計｜徐福君
服裝設計｜覃康寧老師暨實踐大學服裝設計系進修二A造型
　　　　　設計
影像設計｜藍元宏　林建文
演員｜吳宗恩　林子寧　陳歆淇　許家玲　陳偲君 等8人
內容簡介｜
渴求創新，與古典思考和表現形式決裂，再也不向語言和理性思維的霸權低頭。亞陶以其前瞻性的宣言拉開革命的序幕，從意象劇場的概念出發，以柯智豪的弦樂四重奏為文本，繼續亞陶對劇場形式的探索，劃破人工的現實主義表象，抓住脆弱的生命核心。

新曲《絲路～華沙》共1場

05/05 臺北市中山堂中正廳｜200 300 500 800 1000 1200元

主辦・演出單位｜臺北市立國樂團
指揮｜陳澄雄
演出者｜二胡：陳慧君　臺北市立國樂團
曲目｜劉文金：《二胡協奏曲》（世界首演）

戲《秀秀出嫁的那一天》共4場

05/05-06 臺南市吳園藝文中心｜300元

指導單位｜臺南市政府文化局
主辦・演出單位｜魅登峰劇團
贊助單位｜歡喜扮戲團
藝術總監｜廖慶泉
編劇｜李鑫益
導演｜吳煥文
舞台設計｜莊唯家
燈光設計｜郭姝伶
音效設計｜徐銘志
演員｜吳煥文　陳麗容　徐 秀　廖慶泉　陳玉治 等7人
內容簡介｜
以戲中戲的架構來闡述親情倫理，並探討人性。花心導演方信嘉的新戲上演之際，女主角卻落跑了，他只好硬著頭皮，百般不願的去找他的前妻朱麗華出來代理演出，因而吃盡前妻的苦頭。

舞《春暖翠戀》共1場

05/05 臺南市立臺南文化中心國際廳原生劇場｜300元

主辦・演出單位｜大唐民族舞團
舞碼｜《天喚》《藝・戀》《紅豔鼓童》《臨界點》《奇幻世界》
　　　《絕對交響之芭蕾版》《心訴心溯》《sweet box》
　　　《水波粼粼》
編舞｜方士允　蔡馨瑩　林宜頻
內容簡介｜
結合年輕新銳教師，共同呈現傳統而創新的演出。希望藉此力促本地年輕新銳編舞家洄游為舞團編創出新的舞碼，同時培訓種子團員，長期培植新生代舞者與優秀之藝術工作者。

舞《桃花緣》(An Encounter in Time) 共5場

05/05 新竹縣政府文化局演藝廳｜250 350 500元

05/11 臺北市中山堂中正廳｜200 300 500 800 1000元

06/08 宜蘭縣政府文化局演藝廳｜250 350 500元

08/10 桃園縣政府文化局中壢藝術館｜免費觀賞

08/18 新北市藝文中心演藝廳｜300 500 800元

指導單位｜行政院文化建設委員會

主辦‧演出單位｜肢體音符舞團

協辦單位｜宜蘭縣政府文化局　新北市政府文化局　桃園縣
　　　　　藝文設施管理中心

贊助單位｜國家文化藝術基金會　臺北市政府文化局
　　　　　上海商業銀行儲蓄文教基金會　日盛藝術基金會
　　　　　新光人壽保險股份有限公司　吳尊賢文教公益基
　　　　　金會

藝術總監‧編舞｜華碧玉

舞碼｜《前世》《驀然》《今生》

舞台‧燈光設計｜何定宗

服裝設計｜翁孟晴

作曲｜林隆璇

影像設計｜葉蔭龍

聲音演唱｜宋妍甄

大提琴演奏｜沙比亞特‧世安　顏瑋廷

舞者｜林春輝　黃子芸　梁晏樺　陳思銘　陳逸茹 等5人

內容簡介｜

以六世達賴喇嘛倉央嘉措的情詩入舞，以大提琴演奏伴隨歌
手現場演唱，結合影像，在舞蹈中傳遞人與人之間的情感，
訴說浪漫愛情故事。

新曲《擊現》 共3場

05/11 國家音樂廳｜500 700 900 1100 1300 1500元

05/13 臺中市中興堂｜400 600 800 1000 1200元

05/20 高雄文化中心至德堂｜400 600 800 1000 1200元

主辦單位｜國立中正文化中心（臺北場）　擊樂文教基金會

演出單位｜朱宗慶打擊樂團

曲目｜Brian.S.Mason：《羅斯威爾1947》
　　　張鈞量（Pius Cheung）：《長平》
　　　張瓊櫻：《百戲》，
　　　劉韋志：《存在》
　　　（以上曲目均為委託創作，世界首演）

舞《拜訪小孔丘》 共3場

05/11-12 臺北市立社會教育館文山劇場｜500元

主辦‧演出單位｜六藝劇團

協辦單位｜中華民國表演藝術教育推廣協會

贊助單位｜輝駿車業股份有限公司（彪馬自行車）　聯經出版
　　　　　社

製作人｜陳雨青

編劇‧導演｜劉克華

作曲｜邱芷玲

編舞｜柯佩妤

舞台設計｜傅寯

燈光設計｜魏匡正

服裝設計｜林秉豪

演員｜柯佩妤　王博玄　徐紹騏　薛儒豪　羅裕盛 等12人

內容簡介｜

古代的春秋戰國大軍，抓住了誤闖魯國太廟的小威。小威要
如何逃出佈下天羅地網的追兵？少年的至聖先師孔丘，又要
如何幫助小威打贏春秋戰國的大軍？

傳《西遊記之黃風嶺》 共1場

05/12 臺北市立社會教育館大稻埕戲苑｜100 150元

指導單位｜臺北市政府文化局

主辦單位｜臺北市立社會教育館大稻埕戲苑

演出單位｜鳳舞奇觀布袋戲團

藝術總監｜陳江海

編劇‧導演｜陳正雄

文場｜蕭任能　藍春城　張游益　張瑞德

演員｜陳正雄　陳韋佑　蕭永勝

內容簡介｜

擇演經典小說名著《西遊記》之〈黃風嶺〉。唐三藏一行人到
了黃風嶺，發現黃風大王危害地方，使百姓民不聊生，更捉
走唐三藏。孫悟空與豬八戒打敗黃風大王之部下虎怪，卻非
黃風大王之三昧神風對手，孫悟空受太白金星指點，至小須
彌山找尋靈吉菩薩相助。

新曲《游昌發樂展》 共2場

05/12 臺中市中興堂 | 300 500 800 1000元

05/13 國家音樂廳 | 300 500 800 1000元

指導單位 | 行政院文化建設計委員會
主辦・演出單位 | 國立臺灣交響樂團
指揮 | 梶間聰夫（Fusao Kajima）
演出者 | 小提琴：謝佩殷　旦角：朱民玲　丑角：臧其亮
　　　　次女高音：翁若珮　男中音：巫白玉璽
　　　　合唱指揮：洪綺玲　大地合唱團
　　　　國立臺灣交響樂團
曲目 | 游昌發：《酒歌》（世界首演）

戲《猴賽雷》 共5場

05/17-20 西門紅樓二樓八角樓劇場 | 600元

主辦・演出單位 | EX-亞洲劇團
藝術總監・導演・編劇 | 江譚佳彥（Chongtham Jayanta Meetei）
製作人 | 林浿安
舞台設計 | 王孟超
燈光設計 | 江佶洋
服裝設計 | 李育昇
面具設計 | 陳昭淵
音樂設計 | 鄭捷任
現場樂師 | 鄭捷任　李常磊
演員 | Jayanta　王世緯　高丞賢　陳彥斌　阮少泓　等7人
內容簡介 |
達爾文說，物競天擇，於是從叢林到都市，小猴子隻身闖蕩
人類都市，一步步變裝、模仿，
學習做一個「現代人」，展開一段顛覆「猴子變成人」的奇幻
旅程。

新曲《八面風－2012彭景與謝味蒨箏樂演奏會》 共1場

05/18 國家音樂廳演奏廳 | 300 400 500元

指導單位 | 行政院文化建設委員會
主辦・演出單位 | 小巨人絲竹樂團
贊助單位 | 臺北市政府文化局　廣藝基金會
　　　　　林臣英服飾公司　臺中銀行　景泰科技
演出者 | 箏：彭　景　謝味蒨
曲目 | 樊慰慈：《稍縱即逝》（世界首演）

新曲 臺灣現代音樂論壇（36）楊聰賢《含悲調》 共1場

05/19 十方樂集音樂劇場 | 150元

指導單位 | 行政院文化建設委員會
主辦・演出單位 | 十方樂集
贊助單位 | 臺北市政府文化局　國家文化藝術基金會
藝術總監・製作人 | 徐伯年
製作群 | 李子聲　蕭慶瑜　馬定一
論壇來賓 | 陳樹熙　蕭慶瑜　楊聰賢　謝宛臻
演出者 | 雙簧管：謝宛臻
曲目 | 楊聰賢《含悲調》
內容簡介 |
這是一首器樂的安魂曲，寫作始於初聞父親健康傳出警訊之
時。雙簧管演奏者於音樂會中是和一預先已錄製好的另一聲
部一同演出，現場演奏勢必要在時間上具有高度的精準性或
靈敏度方能達到理想的演出。正如每個人的生命是一段早已
被決定的時間，而每一個人都試著在這個「預定時段」裡尋
求一次最理想的演出。

新曲《箏樂東南西北》 共1場

05/19 國家音樂廳演奏廳 | 200 300 500元

主辦單位 | 臺北市立國樂團
演出單位 | 四象箏樂團　樂享室內樂團
製作人 | 陳伊瑜
指揮 | 梶間聰夫（Fusao Kajima）
演出者 | 聲樂：林玉卿　箏：陳伊瑜　黃俊錫　葉娟礽
　　　　四象箏樂團　樂享室內樂團
曲目 | 潘皇龍：《東西南北VI》為長笛、單簧管、人聲、
　　　　　　　26絃箏與絃樂四重奏的音樂
　　　　李哲藝：《箏舞第二號》為箏與弦樂四重奏
　　　　王思雅：《數位訊號》為兩台古箏、小提琴與影像
　　　　梁啟慧：《後山丘的丟丟銅》為兩台古箏與弦樂
　　　　　　　　四重奏
　　　　Michael Sidney Timpson：《箏與弦樂四重奏的五重
　　　　　　　　奏曲》
　　　　（以上曲目均為世界首演）

舞《府城舞逗箏～詩畫山水弄》 共4場

05/19 臺南市吳園藝文中心戶外庭園舞台｜免費觀賞

10/06 臺南市立臺南文化中心國際廳原生劇場｜300元

12/01 衛武營藝術文化中心281展演場｜300元

12/02 臺南市南西區北極殿｜免費觀賞

主辦單位｜臺南市立臺南文化中心　安琪藝術舞蹈團

協辦單位｜臺南市議會　臺南應用科技大學音樂系傳統樂組
　　　　　臻禾箏樂團

演出單位｜安琪藝術舞蹈團　臺南應用科技大學音樂系傳統
　　　　　樂組

藝術總監・製作人｜楊安琪

藝術指導｜黃芝純

舞碼｜《萬紫千紅總是春》《呼吸》《离弦》《千尋》

編舞｜楊安琪　黃瓊瑤　洪伊蕾　何立莉

舞台設計｜林育誠

燈光設計｜蔡馨瑩

服裝設計｜廣東藝海

影像設計｜張良信

舞者｜卓宛蓁　馬駿逸　蔡宗涵　黃俐維　葉　昀 等7人

內容簡介｜

與臻禾箏樂團、秉冠燈光科技公司合作，以多面向創意手
法、跨領域的藝術結合演出，將「曲」與「舞」結合聲光科技
創造獨特的美感，期盼在脫掉厚重古裝的束縛之下，締造更
具有代表府城特色之現代新民族舞風格。

戲《Bushiban》 共15場

05/23-06/03 再現劇團藝術工場｜280元

主辦單位｜再現劇團

贊助單位｜國家文化藝術基金會　臺北市政府文化局

協辦單位｜藝文費斯簿

策展人｜葉志偉

製作人｜王永宏

創作・表演者｜黃民安　黃兆嶔　黃如琦　陳彥鈞　張哲豪
　　　　　　　朱安如　白靜宜　羅香菱　唐健哲

空間設計｜王永宏

內容簡介｜

以補習班的變相拼音為命題，採取異化的言喻，檢視臺灣補
教現象帶給民族自身的記憶、價值、青春年華，至身處一個
亞洲島國，在全球化中，戮力向上攀爬、或迷失浮載的人生
拉鋸戰。

戲《不可兒戲》 共5場

05/24-26 國家戲劇院｜500 800 1200 1600 2000 2500元

主辦單位｜國立中正文化中心

演出・製作單位｜環境文創

導演｜楊世彭

文本翻譯｜余光中

舞台・道具・服裝設計｜Donato Moreno

燈光設計｜簡立人

演員｜盧　燕　楊謹華　楊千霈　黃士偉　段旭明 等人

內容簡介｜

紳士與淑女的愛情究竟是盲目的假面？還是真誠的情感傾
訴？本製作在機智風趣的語言當中諷刺社會風俗，重現英國
戲劇鬼才王爾德登峰造極喜劇名作《不可兒戲》。

新曲《反景入深林－向周文中致敬I》 共1場

05/25 臺北市中山堂光復廳｜300元

主辦單位｜臺北市立國樂團

演出單位｜臺北市立國樂團絲竹小組

指揮｜張尹芳

演出者｜臺北市立國樂團絲竹小組

作曲｜趙菁文　陳玠如　張世中　王　璐　中野浩二　謝多明

戲《雪蝶》 共4場

05/25-5/27 臺南市吳園藝文中心｜350 600元

主辦單位｜臺南市政府

協辦單位｜大唐民族舞團　裕農里活動中心

演出單位｜鐵支路邊創作體

藝術總監｜林信宏

藝術指導｜林于竝

製作人｜方秀嫆

編劇｜柯勃臣

導演｜林信宏

作曲｜馮士哲

編舞｜蕭秋雲　方士允

舞台・服裝設計｜郭俞禕

燈光設計｜郭卉恩

音效設計｜馮士哲

演員｜葉蓓苓　周庭語　黃鼎益　劉　曄　洪子儔 等15人

內容簡介｜

脫胎自日本室町幕府時的大事件「應仁之亂」。幕府將軍麾
下兩位大名：細川勝元與山名宗全所引發的戰事。兩人本是
相互敬重彼此的將領，但各自所著眼的價值觀，截然不同。
前者渴望天下昇平，後者只求風花雪月。原不該衝突的兩
人，卻因一名女子雪姬的出現，而讓雙方的命運交纏。

舞《情‧奇遇記》2012臺南藝術節 共8場

05/25-26 赤崁樓一樓廣場右側及二樓前廣場｜免費觀賞

指導單位｜文化部
主辦單位｜臺南市政府
贊助單位｜臺南市政府文化局
演出單位｜迪迪舞蹈劇場
藝術總監‧編舞｜王儷娟
燈光設計｜蔡馨瑩
舞者｜黃雅芳　陳曉柔
內容簡介｜
與詩人謝安通合作，融入臺語詩文學、音樂與舞蹈，用舞蹈詮釋文學的意涵，與古蹟對話。

戲《亂紅》 共7場

05/25-27 國家戲劇院實驗劇場｜600元（國際劇場藝術節）
05/30-31 中央大學黑盒子劇場｜300元（中央大學黑盒子劇場開幕藝術節）

主辦單位｜國立中正文化中心　中央大學黑盒子表演藝術中心
演出單位｜二分之一Q劇場
委託創作｜國立中正文化中心
藝術總監｜楊汗如
製作人｜盧崇瑋
崑曲改編｜沈惠如　朱挈儂
歌仔編劇｜施如芳
導演｜戴君芳
舞台設計｜高豪杰
燈光設計｜王天宏
服裝設計｜徐秋宜
影像設計｜陳萬仁
編腔設計｜楊汗如（崑曲）　何玉光（歌仔戲）
音樂設計｜林桂如
舞蹈設計｜莫嵐蘭
演員｜楊汗如　李佩穎　吳　雙　凌嘉臨　陳元鴻 等7人
內容簡介｜
改編自清代孔尚任《桃花扇》。原著「藉離合之情，寓興亡之感」，以明末復社文人侯方域與秦淮名妓李香君的愛情故事，反映明朝覆滅的過程。《亂紅》著力最深的卻不是家國興亡之嘆或愛情，而是深入侯方域的內心，以兩個小生演員共同飾演侯方域，一明一清打扮，一崑曲一歌仔戲，探討改朝換代的文人，面對時代巨變的精神處境。

戲《失去的夜晚你沒有名稱》 共8場

05/25-27 臺中拾光机壹號｜350元
11/30-12/02 竹圍工作室｜395元

主辦‧演出單位｜景向劇團
協辦單位｜約莫劇團
藝術總監‧編劇‧導演‧舞台設計｜陳元棠
製作人｜梁淨閔
作曲｜陳元棠　杜文賦
道具設計｜陳振宗
燈光設計｜許龍生　黃秋容
服裝設計｜黃曦婷　陳樂芹
影像設計｜林俞希　黃詩惠
音效設計｜陳元棠　杜文賦
演員｜杜文賦　林俞希　許龍生　黃秋容　陳振宗
內容簡介｜
這夜裡，當作家再也不願如他人所願時，他的角色們紛紛不請自來。進入作家的房間裡，找尋失去的語言，找尋真實的所在。

戲《外遇，遇見羊》（The Goat, or Who is Sylvia?） 共4場

05/25-27 城市舞台｜600 900 1200 1500 1800 2000元

主辦單位｜臺北市立社會教育館　綠光劇團
協辦單位｜紙風車文教基金會
演出單位｜綠光劇團
編劇｜Edward Albee
導演｜李明澤
舞台設計｜曾蘇銘
燈光設計｜張豐苗
服裝設計｜林恆正
音樂設計｜聶　琳
演員｜劉亮佐　陳竹昇　謝盈萱　佘啟銘
內容簡介｜
Martin是一位成功的建築師。在他五十歲生日的那一天，他獲得了一個建築界的大獎和一筆很好的案子，他的前途顯然是一片光明。但Martin最好的朋友Ross卻揭露一項驚人的秘密：Martin有婚外情，婚外情的主角是一隻山羊！他愛上了一隻山羊！Martin的妻子Stevie和他的同志兒子Billy知道之後，究竟會引爆什麼風波？

新曲《反景入深林－向周文中致敬II》
共1場

05/26 臺北市中山堂光復廳｜300元

主辦單位｜臺北市立國樂團
演出單位｜十方樂集　臺北市立國樂團絲竹小組
指揮｜張尹芳
演出者｜韓國伽倻琴：李知玲　十方樂集
　　　　臺北市立國樂團絲竹小組
曲目｜周文中：《蒼松》寫給中國絲竹樂
　　　（委託創作，世界首演）

戲《四美圖1210》2012臺南藝術節 共4場

05/26-27 總爺藝文中心｜免費觀賞

指導單位｜文化部
主辦單位｜臺南市政府
協辦單位｜總爺藝文中心　臺南市社區大學　WeArt表演藝術
平台
演出單位｜那個劇團
委託創作｜臺南市政府文化局
藝術總監・導演｜楊美英
製作人｜方秀芬
編劇｜楊美英　張婷詠
作曲｜周慶岳
編舞｜董桂汝
舞台設計｜黃郁雯
燈光設計｜王江舜
服裝設計｜林書柔
演員｜魏麗珍　郭冠妙　陳怡彤　董桂汝　張婷詠
內容簡介｜
以總爺藝文中心「社長宿舍」的一幅壁畫為發想點，透過不
同時空的「漂浪之女」的詩情衷曲，運用環境現有景觀，打
破傳統劇場的舞台框架，結合舞蹈與戲劇、敘事與意象、詩
歌詠唱的環境故事劇場，透過戲劇訴說日籍社長的思鄉，不
同時代女人的生命故事。

舞《洄游舞集－嫁》共5場

05/26-27 臺南市立臺南文化中心國際廳原生劇場｜300元
06/16 西門紅樓八角樓二樓劇場｜350元

指導單位｜文化部
主辦・演出單位｜廖末喜舞蹈劇場
協辦單位｜臺南市政府　臺南市立臺南文化中心　西門紅樓
　　　　　廖末喜舞蹈教學中心
贊助單位｜國家文化藝術基金會
藝術總監・製作人｜廖末喜
舞碼｜《雙棲》《Without her》《速食愛情》
編舞｜林宜頻　蔡馨瑩　謝杰樺
舞者｜謝杰樺　林宜頻　蔡馨瑩　林貝霓　陳憲宏 等8人
內容簡介｜
2012年洄游舞集持續從女性題材出發，延伸至探討兩性共通
話題－婚姻，分別從傳統制度、生命事件與情感經營三個面
向著手，藉由舞者、影像、裝置藝術的運用，營造出時間、
空間交錯流轉的氛圍，呈現「嫁」在人一生中所帶來的生命
轉折與悸動。

傳《愛河戀夢》共2場

05/26-27 大東文化藝術中心｜300 500 700 900 1200 1500元

指導單位｜文化部
主辦單位｜高雄市政府文化局　明華園天字戲劇團
演出單位｜明華園天字戲劇團
製作人｜陳進興
編劇｜孫富叡
導演｜賴正杰
文場｜呂冠儀　姬禹丞　江品儀　李咨英　陳歆翰
武場｜陳劭弦　劉志忠
作曲｜呂冠儀
編舞｜孫伊芬
舞台設計｜張哲龍
燈光設計｜陳昭郡
服裝設計｜秦明禮
演員｜陳昭香　陳麗巧　陳進興　孫詩雯　陳昭婷 等19人
內容簡介｜
融合現代表演風格於傳統歌仔戲，她與他，一個綽約多姿，
絕代佳人；一個英俊瀟灑，翩翩少年，上天的安排，讓不同
世界的兩人相識、相知、相戀，但在懸殊的背景、親情的阻
撓、人性的貪婪層層考驗之下，他們是否仍能堅守純真美麗
的戀情，還是終究無法抗拒命運的捉弄？

新曲 2012兩廳院傳統器樂新秀《郭岷勤、潘宜彤音樂會》 共1場

05/27 國家音樂廳演奏廳 | 300元

主辦單位 | 國立中正文化中心

演出者 | 箏：郭岷勤　中阮：潘宜彤　卓司雅
　　　　大提琴：王薰巧

曲目 | 劉　星：《西皮》（中阮二重奏）
　　　江賜良：《琴趣》（中阮大提琴二重奏）
　　　（以上曲目均為臺灣首演）

內容簡介 |

《西皮》採用京劇曲牌元素進行創作，是首展現高難度技巧以及雙中阮默契配合的作品。中阮與大提琴的音色互補，在樂器的結構外型上，亦相映成趣，作曲者因此而獲得靈感，命題為《琴趣》。

新曲 《大手牽小手－英雄出少年》2012臺北國樂節 共1場

05/28 臺北市中山堂中正廳 | 200 300 500 800元

主辦・演出單位 | 臺北市立國樂團

指揮 | 陳澄雄

演出者 | 鋼琴：藤田梓　蔡旻澔　笛：陳中申　郭柏丁
　　　　胡琴：吳榮燦　李威逸
　　　　揚琴：李庭耀　王品涵
　　　　打擊：李　慧　謝從馨　陳盈均
　　　　臺北市立國樂團

曲目 | 吳榮燦/採譜・朱雲嵩/作曲：《歌仔調暢想雙胡協奏曲》（委託創作，世界首演）

新曲 《梶間的音樂盛宴》共1場

05/30 國立臺灣交響樂團演奏廳 | 300 500 800元

指導單位 | 文化部

主辦・演出單位 | 國立臺灣交響樂團

指揮 | 梶間聰夫（Fusao Kajima）

演出者 | 小提琴：康珠美（Clara Jumi Kang）
　　　　國立臺灣交響樂團

曲目 | 阿渥・帕爾特（Arvo Part）：《紀念班傑明・布利頓之歌》（臺灣首演）

06

新曲 2012兩廳院傳統器樂新秀《孫衍詳、陳柏元音樂會》共1場

06/01 國家音樂廳演奏廳 | 300元

主辦單位｜國立中正文化中心

演出者｜笙：孫衍詳　笛：陳柏元　施美鈺　簫：陳柏元
　　　　擊樂：黃郁孜

曲目｜劉　一：《影的告別》雙笛與擊樂（臺灣首演）

內容簡介｜

《影的告別》（雙笛與擊樂）一曲根據魯迅《野草》中的第二篇文章《影的告別》而作，體現一種殘酷的現實與美好的憧憬之間的交織碰撞，思緒的跳躍與複雜的心緒是全曲的中心。

戲《時間與房間》共4場

06/01-03 竹圍工作室十二柱空間 | 500元

主辦‧演出單位｜不畏虎

協辦單位｜臺北藝術大學戲劇學系

製作人｜王林鈞

編劇｜Botho Strauss

導演｜陳彥竹

舞台設計｜朱玉頎

燈光設計｜鄒雅荃

服裝設計｜黃　婕

音樂顧問｜周莉婷

演員｜賴澔哲　楊登鈞　曾歆雁　張　甯　陳昭瑞 等9人

內容簡介｜

一些人走進來，一些人走出去。有人把錶遺失在昨天晚上，有人錯過在機場的接機，有人吃藥吃到變成回音。有人被救出失火的旅館，口袋裡寫了一張這裡的地址，有人以一種陌生的姿態衝進來。門開門關，關門開門。時間易容成一位任性的小孩，將所有回憶撕成一地亂七八糟的紙屑。他們以一種弔詭的意圖撿起關於彼此的蛛絲馬跡。

戲《在天台上冥想的蜘蛛》2012國際劇場藝術節 共5場

06/01-03 國家戲劇院實驗劇場 | 600元

主辦單位｜國立中正文化中心

演出單位｜莫比斯圓環創作公社

製作人｜鄭博仁

編劇｜潘惠森

導演｜張藝生

舞台設計｜曾文通
音樂設計｜董昭民
燈光設計｜李建常
服裝設計｜林秉豪
演員｜朱宏章　姚淳耀　陳信伶　戴若梅
內容簡介｜
四個擠在天台上的小人物，幻想著到達無法到達的「那邊」。他們用無法完成的夢想，去行動出希望、苦悶、絕望、樂趣、堅持、勇敢……透過蜘蛛織網引發聯想，揉合現實與超現實的手法，帶有荒誕味道、趣味十足的對白，刻劃出城市小人物的生活和心態。

戲《Kuso小孩！壞不壞？！》 共3場

06/02-03 基隆文化中心島嶼實驗劇場｜150元

主辦單位｜基隆市文化局
演出單位｜大榔頭兒童劇團
內容簡介｜
糟糕！彬彬又在亂畫了！已經沒有學校要讓他去念書了，怎麼辦？這時小丑波波突然出現！他帶彬彬去了壞學校，壞學校裡面好漂亮喔！有好多好神奇的東西，好多好多長得好奇怪的人！到底這是什麼樣的地方？彬彬到了壞學校又會變成什麼樣呢？

新曲《音樂大不同－聲東擊西音樂會》 共1場

06/03 國家音樂廳｜300 500 800 1000元

主辦單位｜國立傳統藝術中心
演出單位｜臺灣國樂團
製作人｜黃馨慧
指揮｜蘇文慶
演出者｜手鼓：Glen Velez　人聲擊樂：Lori Cotler
　　　　台北So Good手鼓樂團　NCO打擊組　臺灣國樂團
曲目｜張瓊瓔：《平安祭》（世界首演）

舞《重演－在記得以前》 共7場

06/07-10 臺北市中山堂光復廳｜600元
06/15-16 衛武營藝術文化中心281展演場｜350元

主辦單位｜周先生　衛武營藝術文化中心籌備處（高雄場）
協辦單位｜事件工作室
贊助單位｜國家文化藝術基金會　臺北市政府文化局

演出單位｜周先生與舞者們
藝術總監·編舞｜周書毅
舞台空間｜廖笠安
美術設計｜陳佳慧
燈光設計｜高一華
服裝視覺｜林璟如
聲音｜許雁婷
舞者｜林祐如　田孝慈　廖苡晴　潘柏伶　鄭　皓 等10人
內容簡介｜
雕塑身體成詩、以光與聲音帶動時空，提出關於「時間」的論述。思考生命的演化，思索那些無法重來的事。想像那些過去，留下的、遺失的、舊的記憶，新的和現在的事件。生命不會重來，卻能在生活中轉變，在進化和退化之間，選擇前進的方式。

舞《首映會－Premiere 2.0》 共5場

06/08-10 國家戲劇院｜600 800元
06/29 新北市藝文中心演藝廳｜600元

主辦·演出單位｜組合語言舞團
編舞｜賴翠霜
內容簡介｜
起初，水像氧氣，孕育著萬物；水如土壤，滋養著生命。然而，人類和地球發展出變調的親密關係。人們需要她，卻不再傾聽她，在匱乏感的驅策下，人類不斷掠奪，地球變得既沈默又瘋狂……

戲《2012·MDMA·莎樂美》 共5場

06/07-10 竹圍工作室十二柱空間｜600元

主辦單位｜1911劇團
導演｜朱育宏
編劇｜洪儀庭　朱育宏
舞台設計｜郭家伶
燈光設計｜郭欣怡
服裝設計｜林景豪
音樂設計｜黃如琦
多媒體設計｜陳盈達（Denny）
演員｜王宏元　施宣卉　朱安如　高丞賢　朱芳儀 等9人
內容簡介｜
她，在月光下起舞；她，讓玫瑰刺穿胸膛；她，渴求君王砍下他的頭顱，只為擁有他的一吻……「我愛你，是這世界上最最暴力的語言。」從一世紀的小亞美尼亞宮廷，到六十年代的草地劇場，乃至2012的豪宅轟趴；如果愛情是墜落的開始，何妨以死亡留下僅有的永恆。

戲《黑色嘉年華冒險之旅》 共4場

06/08-10 臺北市立社會教育館文山劇場｜200元

主辦單位｜臺北市立社會教育館

演出單位｜小丑默劇團

編劇‧導演｜黃浩洸

演員｜廖圓融　梁弘志　陳長君　莊恩靈　吳鎮宗 等7人

內容簡介｜

主角保羅與死去的姐姐相遇，交換人與靈魂身分後，各自展開一段奇遇歷險。希望讓孩子們學習認識這個無形的世界，無需害怕面對，同時了解到珍惜自己生命的重要性。

戲《奠酒人》 共4場

06/08-10 牯嶺街小劇場｜500元

主辦‧演出單位｜同黨劇團

編劇｜埃斯庫羅斯Aeschylus

導演‧面具設計‧演員｜邱安忱

動作設計｜楊維真

舞台設計｜林仕倫

燈光設計｜黃申全

服裝設計｜洪靜珊

音樂設計｜蔣韜

演員｜陳柏廷　王榆丹　詹慧玲　陳祈伶　方岫嵐 等6人

內容簡介｜

讓我張開嘴巴吸著餵過我的乳頭，將母親的血漿和奶汁混在一處，當她在夢中發出尖叫，鐵劍將刺進她的子宮！有時候越親密的人，越是水火不容！

戲《躍！四季之歌》 共6場

06/08-10 臺南武德殿｜400元

主辦單位｜臺南市政府

演出單位｜影響‧新劇場

藝術總監‧製作人｜呂毅新

編劇｜Irina Niculescu　呂毅新

導演｜Irina Niculescu

作曲｜呂毅倫

舞台‧服裝設計｜角八惠（趙虹惠）

燈光設計｜晁瑞光

影像設計｜張以佳　潘軍沅

音效設計｜呂毅倫

演員｜董淑貞　林禹緒　李佶霖　劉胤含　陳韋龍

內容簡介｜

靈感來自俄國寓言故事，由國際偶戲大師Irina Niculescu與呂毅新共同創作。透過小野馬的生命旅程，呈現在成長之際，所遭遇形形色色艱險古怪的誘惑及考驗，和伴隨而來種種可以相互扶持關懷的助人機會。

戲《舊愛前男友》 共3場

06/08-10 口袋咖啡｜250元

主辦單位｜口袋咖啡

製作人｜舒偉傑

編劇｜陳音潔　張偉玫　舒偉傑　楊儒強

導演｜陳音潔

作曲｜陳威誌

舞台‧道具‧燈光服裝‧設計‧演員｜陳音潔　張偉玫　舒偉傑

影像設計｜艾瑞克輕電影

音效設計｜陳威誌

內容簡介｜

忘不了前男友的奧莉薇，意外得知男友要結婚的噩耗，決心要阻止這場婚禮，此時新娘Asia卻突然出現。兩個女人各懷鬼胎，究竟奧莉薇是如何千方百計地搶回「舊愛」，而Asia又如何見招拆招保住老公呢？

傳《濟公傳－玉佛緣》 共1場

06/08 臺北市立社會教育館大稻埕戲苑｜100 200 300元

指導單位｜高雄市政府文化局

主辦單位｜臺北市立社會教育館

演出單位｜淑芬歌劇團

製作人｜蔡淑芬

編劇｜葉家得　張家鳳

導演｜葉家得

編腔‧作曲｜王秀誼

文場｜王秀誼　陳翊庭　林維勤

武場｜陳宏明　張秀雅

燈光設計｜林明德

演員｜蔡淑芬　葉家得　周奕芳　李嘉欣　王雅鈴

內容簡介｜

玉皇天尊的兩位兒子為爭奪皇儲手足相殘，大皇子金易被如來佛祖囚禁地陰山面壁思過，卻不思悔改。濟顛受如來佛祖指示收服魔君金易，路程中，不但與女媧娘娘狹路相逢，且順著因緣幫忙了結樹精金樹郎與卓如君這段人妖戀的因緣，妙趣橫生。

傳《量・度》 共6場

06/08-10 國家戲劇院	400 600 800 1000 1200 1600 2000元
06/16 員林演藝廳	免費觀賞
6/22-23 高雄文化中心至德堂	400 600 800 1000 1200元

指導單位 | 文化部
主辦單位 | 國立傳統藝術中心　國立中正文化中心　高雄市
　　　　　政府文化局
演出單位 | 臺灣豫劇團　春之聲管弦樂團
藝術總監 | 韋國泰
製作人 | 蘇桂枝
編劇 | 彭鏡禧　陳　芳
導演 | 呂柏伸
編腔 | 耿玉卿
文場 | 范揚賢　林揚明　林進財　施恆如　朱育賢　黃泳憲
　　　林麗秋　黃郁嵐
武場 | 高揚民　鄔青鋆　鄒任堂　楊　光　丁一雷
作曲 | 耿玉卿
舞台設計 | 張哲龍
道具設計 | 張富強　楊秉儒
燈光設計 | Jack
服裝設計 | 李育昇
音效設計 | 黃文重
演員 | 王海玲　殷青群　朱海珊　蕭揚玲　劉建華 等24人
內容簡介 |
南平王因故離城，請安其樂暫代攝政，權世可協理政務。安
其樂執法嚴峻，下令逮捕讓未婚妻懷孕的慕容白，並在遊街
示眾後處死，目的是殺雞儆猴。慕容白遊街途中遇到朋友盧
逑，託他趕往修真觀，請見其姊慕容青去向安其樂求情。慕
容青往見安其樂，二人在「法、理、情」間有了一場精采的
激辯。而慕容青的美貌與機智，也驀然喚醒安其樂潛藏的情
慾。安其樂乃要求慕容青以自己的貞操來換取弟弟的性命。

傳《情鎖碧山橋》 共1場

06/09 臺北市立社會教育館大稻埕戲苑	100 200 300元

主辦單位 | 臺北市立社會教育館
演出單位 | 淑芬歌劇團
製作人 | 蔡淑芬
編劇・導演 | 葉家得
編腔・作曲 | 王秀誼
文場 | 王秀誼　陳翊庭　林維勤
武場 | 陳宏明　張秀雅
燈光設計 | 林明德
演員 | 蔡淑芬　王雅鈴　李嘉欣　周奕芳
內容簡介 |
意外失明的王必卿為迎娶未婚妻伍賽玉進門，建造一條「碧
山橋」作為成親的禮物，想方便讓妻子時常隱密回娘家，不
用招人非議，豈知「碧山橋」卻變成兩人「斷情橋」。命運的
鎖鍊，往往令人意想不到，伍賽玉因為丈夫被安耀輝陷害誣
告竊取「鎮家金鎖匙」而被判死刑，意外滾雪球般，牽扯出
五年前的恩恩怨怨是是非非。

戲《長壽王》 共2場

06/09-10 基隆文化中心演藝廳	400 600 800元

主辦單位 | 福智文教基金會
協辦單位 | 基隆市文化局
編劇 | 吳祖忞　陳佩華
導演 | 朱之祥
舞台・燈光設計 | 藍俊鵬
演員 | 張復建　李　璇　杜滿生　翁銓偉　夏治世 等7人
內容簡介 |
此劇改編自佛教經典《長壽王經》，為佛陀於舍衛國祇樹給
孤獨園為諸比丘所講本生故事。希望透由佛陀本生故事的示
現，教化世人「深信因果、捨自利他」的無上正理，進而生
起崇仰效學之心，為現代社會注入祥和慈愛的動能。

戲《**2012無門之門**》共5場

06/14-17 表演36房房頂小劇場 | 500元

指導單位 | 文化部
主辦・演出單位 | 莫比斯圓環創作公社
贊助單位 | 臺北市政府文化局
製作人 | 鄭博仁
編劇・導演 | 李子建
面具設計 | 談獻華
舞台設計 | 曾文通
燈光設計 | 曾彥婷
服裝設計 | 曾文通　黃姵嘉
影像設計 | 張博智
音效設計 | 裡小海
演員 | 李子建　鄭博仁　張藝生　梁菲倚　黃子翎 等6人
內容簡介 |
《2012》第四部曲。是對靈性提升過程的反思分享，回歸至
簡約的劇場表現形式，單純地再多一點生活、多貼近人心。

戲《**那一段在杜鵑窩裡的日子**》共5場

06/14-17 牯嶺街小劇場 | 600元

指導單位 | 文化部
主辦・演出單位 | 劇樂部劇團
贊助單位 | 臺北市政府文化局　中國醫藥大學附設醫院手外
　　　　　科主任　林茂仁醫師　永達保險經紀人公司協理
　　　　　宦里俊　永達保險經紀人公司處經理宦里美
製作人 | 邱瓊瑤
編劇・導演 | 顧湘萍
編舞 | 許世緯　林佑檀
舞台設計 | 王奐竹
燈光設計 | 蔡文哲
平面設計 | 鄭秀芳
演員 | 陳慶昇　劉郁岑　林　翰　張昌緬　胡祐銘 等7人
現場演奏 | Moky Gibson-Lane　Antti Myllyoja
內容簡介 |
在網路發達的時代，傳統的報業已逐漸沒落。國民日報主編
為了要挽救報社的業績，指派社會線記者孫莉到精神病院當
臥底，希望她能挖出一些不為人知的故事，更希望她能寫出
一些聳動的新聞。孫莉是一個年紀剛過三十卻已經跑社會線
三年的記者，她正感覺到職場生活上的貧乏，她非常期待著
主編給她的這個新任務。

戲《**LAB系列：土地計畫首部曲**》共2場

06/15-16 臺北・好所在 | 免費觀賞

指導單位 | 文化部　臺北市政府文化局
主辦・演出單位 | 三缺一劇團
藝術總監 | 魏雋展
製作人 | 鄭成功
編劇・導演・演員 | 魏雋展　賀湘儀　江寶琳　李玉嵐
　　　　　　　　　周佳吟　洪譜棋　洪健藏　黃志勇
內容簡介 |
以臺灣地方的人事物出發，透過在地經驗的交換，以戲劇和
觀眾進行一場思辯之旅。也是三缺一劇團決定以三年的時間
結合實地考察發展的全新製作，今年將是第一階段的呈現。

戲《**爸爸抱我，不要爆肝！**》共3場

06/16-17 台灣應用劇場發展中心 | 免費觀賞

主辦・演出單位 | 台灣應用劇場發展中心
協辦單位 | OD表演工作室
編劇・導演 | 蔡朋霖
演員 | 江國生　陳姵如　曾令羚　李宣漢　汪英達
內容簡介 |
上班打卡制、下班責任制，沒訂單時又放無薪假！科技新貴
小王面對家庭、事業兩頭燒，還想為工廠勞工爭取應有的權
益、共同抵抗資方！可是，家中妻兒聲聲喚、年邁老爸捎心
肝，引頸期盼小王回來拍一張全家福。父親節這一天，勞工
要包圍工廠抗議裁員，小王該回家嗎？運用「論壇劇場」的
互動模式，邀請觀眾起身介入、取代演員，一起表達想法與
行動。

新曲《**臥虎藏龍－情與劍的霹靂交響曲**》
　　　　共1場

06/19 國家音樂廳 | 300 600 1000 1500 2000 2500元

主辦單位 | 廣藝基金會
贊助單位 | 廣達電腦股份有限公司
演出單位 | 廣藝愛樂管弦樂團
藝術總監・製作人 | 楊忠衡
指揮 | 黃東漢
演出者 | 大提琴：黃盈媛　廣藝愛樂管弦樂團
曲目 | 王乙聿：《英雄路之戰雲》
　　　　林心蘋：《念》
　　　　巨彥博：《劍》
　　　　（以上曲目均為委託創作，世界首演）

戲《當白目充斥戲劇這行業之廣播製作
　手冊》共5場

06/21-24 慕哲咖啡｜400元

主辦單位｜給我報報睜眼社
演出單位｜給我報報睜眼社　綠光表演學堂
編劇｜馮光遠　洪浩唐
導演｜劉長灝
演員｜吳柏甫　梁皓嵐　賴玟君　芬　達　格　子 等6人
內容簡介｜

廣播，一向是表演藝術裡頭較被忽略的一種形式，這次表演想要挑戰的就是這種形式。其實在國外，上個世紀三零年代，Orson Welles就曾經以廣播的形式，玩了一齣震驚美國人的The War of the Worlds廣播。睜眼社這次以廣播為其中表演的一個概念，希望在劇場的觀眾，目睹一個廣播劇的製作與實踐。

戲《你傷不起的腐女》共5場

06/22-24 牯嶺街小劇場｜500元

主辦・演出單位｜人力飛行劇團
編劇・導演｜姜富琴
舞台設計・影像設計｜顧　軒
燈光設計｜歐衍穀
演員｜張昌緬　陳家達
內容簡介｜

傷我！也請愛我！十年戀情終結的那天，她崩潰了。八年進出療養院，直到卅五歲，再次出院。所有人都以為她只能在家腐爛的時刻，她得到一份助理的工作，一間封閉的工作室，一不小心，他和她激起奇異的虐愛遊戲。

戲《豬探長祕密檔案 II ─蘇東坡密碼》
　　　共20場

06/22-24, 29-30, 07/01 城市舞台｜350 500 650 800 1000 1200元
07/07 桃園縣政府多功能展演中心｜350 500 650 800 1000
　　　1200元
07/14-15 新竹縣政府文化局演藝廳｜350 500 650 800 1000
　　　1200元
09/15 臺中市中山堂｜350 500 650 800 1000 1200元
主辦・演出單位・編劇｜如果兒童劇團
協辦單位｜臺北市社會教育館

製作人｜趙自強
導演｜徐琬瑩
作曲｜洪予彤
編舞｜譚惠貞　黃智宏
舞台設計｜黎仕祺
燈光設計｜方淥芸
服裝設計｜蔡毓芬
影像設計｜范宜善
演員｜王鏡冠　朱芊蓉　李辰翔　沈　航　呂曼茵 等26人
內容簡介｜

豬探長在《蘇東坡密碼》中再度辦案，博物館名畫、蘇東坡古詩、拍賣會場景，帶孩子在圖像與文字的視覺藝術中揭開密碼。相傳獅子王朝的寶藏之謎，藏在名畫「一粒沙」裡，一場世紀拍賣會揭開序幕，各方勢力你爭我奪，看豬探長如何用縝密的推理找到解碼線索，帶孩子學習「會問好問題，才有好答案」。

戲《菜市場名：雅婷的美麗與哀愁》共10場

06/22-24, 29-30, 07/01 影思念宗劇場｜399元

演出單位｜黑門山上的劇團
藝術總監・製作人｜顏美珍
編劇・導演｜侯念青
作曲・音效設計｜張惠妮
編舞｜傅德揚
舞台設計｜吳修和
燈光設計｜許哲銘
服裝設計｜吳禾稼
影像設計｜侯念青
演員｜黃兆嶔　吳柔萱　王慕天　賴孟君　侯念青
內容簡介｜

隨著「淑芬」的沒落，「雅婷」成為近十年來臺灣最多人取的名字。但她們真的可以名副其實地坐上菜市場名的寶座嗎？想要在兩百萬菜市場名當中稱霸，「靠爸媽」只是不夠的！三位選手即將在黑門冠軍秀中，憑藉著身為雅婷的美麗與哀愁，突破重重關卡，爭取菜市場名王者的榮耀。

舞《金小姐》（Miss Jin）　共6場

06/23 臺南市立臺南文化中心演藝廳｜500 800 1000元

指導單位｜文化部
主辦・演出單位｜稻草人現代舞蹈團
協辦單位｜臺南市立臺南文化中心
贊助單位｜國家文化藝術基金會　臺南市政府文化局　教育
　　　　　部　朵拉星球（服裝贊助）
藝術總監｜羅文瑾
製作人｜羅文君
編舞｜羅文瑾　左涵潔
燈光設計｜關雲翔
服裝設計｜翁孟晴
編曲｜謝銘祐　石恩明　吳南穎　沈蝶衣
音樂｜謝銘祐
影像設計｜徐志銘
演唱・念白｜吳南穎　謝銘祐
舞者｜李佩珊　李侑儀　林羿汎　許惠婷　蘇鈺婷 等8人
內容簡介｜
結合臺語創作音樂與舞蹈劇場，共同刻劃出臺南安平金小姐
糾結的一生與時空錯置的美麗與哀愁。

音《海洋樂章》　共2場

06/24 國家戲劇院實驗劇場｜500元

指導單位｜文化部
主辦單位｜十方樂集
贊助單位｜臺北市政府文化局
演出單位｜十方樂集　精靈幻舞舞團
藝術總監｜汪雅婷
製作人｜徐伯年
舞台設計｜張哲龍
燈光設計｜黃祖延
服裝設計｜王倩如
影像設計｜林婉玉
演出者｜十方樂集　假聲男高音・中阮：莊承穎
　　　　　　舞者：王倩如　賀連華　官苑芬　蔡佩玲　彭穎君
內容簡介｜
以音樂舞蹈劇場形式，讓舞台上的樂手、舞者、影像與燈
光，呈現海洋美麗又神祕的面貌，及今日遭人類破壞、慘不
忍睹之命運。

新曲《絲弦情XXI》　共1場

06/24 國家音樂廳演奏廳｜300 400 500元

指導單位｜文化部
主辦・演出單位｜小巨人絲竹樂團
贊助單位｜臺北市政府文化局　廣藝基金會　林臣英服飾公
　　　　　司　臺中銀行　景泰科技
指揮｜陳志昇
演出者｜擊樂：魏溫嫻　柳琴：陳崇青　笛子：施美鈺
　　　　二胡：彭紹榕
曲目｜Joël Bons：《Green Dragon》
　　　王丹紅：《邂逅－為南管琵琶與琵琶四重奏而作》
　　　（以上曲目均為臺灣首演）
　　　Claude Bolling/曲・陳崇青/編曲：《Javanaise》（彈撥樂
　　　版首演）
　　　王乙聿：《台北樂響》（委託創作，世界首演）

傳《八寶湯》　共2場

06/24 員林演藝廳小劇場｜免費觀賞
11/25 彰化縣福興鄉麥厝村鎮安宮｜免費觀賞

指導單位｜彰化縣政府
主辦單位｜彰化縣文化局
協辦單位｜鎮安宮管理委員會
演出單位｜新和興總團
編劇・導演｜江陳咏蓁
編曲｜江金龍
演員｜江陳咏蓁　江怡璇
內容簡介｜
山西平陽郡的張文達，與尚、周二家互為好友，欲上京赴考
卻因家貧，其妻瑞娘向尚、周各借二十兩銀。文達未返家，
平陽地區遭逢饑荒，尚、周帶走兩名幼子，造成一家四散局
面。瑞娘流浪天涯找尋兩名幼子與夫君，卻因無錢支付房
租，淪落街頭賣身為僕償還房租，遇上尚府管家要買會煮八
寶湯的廚娘，陰錯陽差賣入尚府。尚夫人嬌嬌因懷孕性情大
變，不知瑞娘是自己的婆婆，竟百般苛責虐待，為了八寶湯
衍生有趣的橋段。

🎭《橋上的人們》 共3場

06/26-28 豆皮文藝咖啡館井底實驗室 | 200元

主辦・演出單位 | 人舞界劇團
藝術總監・編劇 | 林文尹
製作人 | 喬色分
導演 | 王瑋廉
作曲・音效設計 | 王榆鈞
燈光設計 | 林聖加
服裝設計 | 禤思敏
演員 | 王瑋廉　林文尹
內容簡介 |
發想自波蘭詩人辛波絲卡（Wislawa Szymborska）的同名詩，並詩中所提的日本浮世繪畫家歌川廣重的版畫《大橋安宅之夕立》。兩位創作者在排練過程中一路拾取詩、畫與空間的意象，並由表演者的精神與身體，簡潔的語言、動作，呈現存在，以及存在的信念。

💃《2012種子－LEAF葉》 共3場

06/27 高雄文化中心至善廳 | 300 500元
06/28 臺南市立臺南文化中心原生劇場 | 350元
07/06 屏東縣中正藝術館 | 300 400 500元

主辦單位 | 種子舞團　屏東縣政府文化處
演出單位 | 種子舞團
內容簡介 |
編舞家黃文人邀請日本編舞家合作編創，以及盛邀臺日音樂家同台譜出旋律，讓熟知的劇場空間激盪出音樂與舞蹈的相容及反差的叛逆表演風格，柔美的古典旋律穿插著瘋狂藝術血液的軀體將碰撞什麼樣的激盪。

💃《女書》 共4場

06/29-07/01 國家戲劇院實驗劇場 | 500元

主辦・演出單位 | 水影舞集
協辦單位 | 水影舞集舞蹈教室
贊助單位 | 國家文化藝術基金會　臺北市政府文化局　教育部　菁霖文化藝術基金會
藝術總監・編舞 | 譚惠貞
女書顧問 | 胡美月
燈光設計 | 林怡潔
服裝設計 | 蔡毓芬
道具設計 | 黎婉玲
舞者 | 水影舞集

內容簡介 |
女書文字是獨立短篇的詩歌，可藉由一篇篇寫下的短篇，構築女性的人生四季。女書浸潤女人生命中的每一個細節，也見證女人的快樂與悲傷，成為女人生命中最溫暖的慰藉。編舞家譚惠貞走訪湖南的女書發源地，實地生活及學習女書，醞釀成舞作《女書》。

💃《彼岸・我聽得見》林芷嫻創作現代舞展 共1場

06/29 牯嶺街小劇場 | 350 450元

主辦・演出單位 | 林芷嫻
贊助單位 | 牯嶺街小劇場　林文中舞團　三十舞蹈劇場　精舞門
藝術總監・製作人・編舞・舞台設計・服裝設計 | 林芷嫻
燈光設計 | 四季整合行銷有限公司
影像設計 | 林芷嫻　林慧明　林奕廷
舞者 | 林芷嫻　林俊余　陳奕涵　劉俊德
內容簡介 |
人們總是一再相聚分離，無論是形體上實際的空間感，或是心靈上的。我們好像總反應式地回說「聽到了」，但我們真的「聽見了」嗎？或許我們奔忙煩躁到忘了細思彼此的話語，但每一個小小的貼心舉動，其實都有可能是在說著：「我們，聽見了。」

🎭《做臉不輪－小美容藝術節》 共8場

06/29-07/08 南海藝廊 | 600元

主辦・演出單位 | 莎士比亞的妹妹們的劇團
協辦單位 | 南海藝廊　國立臺北教育大學
藝術總監 | 魏瑛娟
製作人 | 徐雅婷
編劇・導演・演員 | 余彥芳　許哲彬　蔣韜　李銘宸　陶維均　簡莉穎
舞台設計 | 鄭培絢
燈光設計 | 徐福君
內容簡介 |
從BBS，明日報新聞台，部落格，噗浪，推特到臉書，網路世代表述自我的書寫媒介與社交場域不斷演進。世界正在訓練我們，朝生暮死的變化才是常態，而劇場將如何捕捉，反映與思辨虛構才是真實，稍縱即逝的網路生態學？六位新世代劇場創作者共同以臉書為題，發表戲劇，舞蹈，行為藝術與音樂等風格形式不同的六齣跨界作品。

07

傳《安咕的奇幻冒險：香朵拉秘寶》臺北兒童藝術節 共6場

07/03-05　新光三越臺北信義新天地A9館展演館｜免費觀賞

主辦單位｜臺北市政府
演出單位｜台北木偶劇團
製作人｜謝琼崎
編劇｜吳聲杰　黃僑偉
導演｜黃僑偉
作曲｜樂之翼錄音室
演員｜黃僑偉　陳思廷　吳聲杰　王祥亮
內容簡介｜
故事以主角安咕在森林裡的冒險為主軸，劇中情節刺激、有趣，充滿想像力，透過故事引導，教導孩子勇敢面對自己的失敗與錯誤，學習與他人合作。

戲《粘家好日子》共4場

07/06-08 糖廍藝文倉庫｜300元

指導單位｜文化部
主辦・演出單位｜曉劇場
贊助單位｜臺北市政府文化局
藝術總監・導演｜鍾博淵
製作人・舞台設計｜李孟融
編劇｜周紘立
燈光設計｜馮祺畬
服裝設計｜吳政哲
音樂音效設計｜陳以軒
演員｜Mayo　辜泳妍　曾　珮　徐啟康　王叡哲
內容簡介｜
所託非人的心碎瘋狂，為人母者的無盡牽掛，時代遷移的惆悵狂想，交織出一段關於女人、關於女兒、關於母親的萬華在地故事日曆一張撕過一張，女人們如何撫平命運無情捉弄所刻下的殘忍痕跡？身心俱疲的潰堤邊緣，這些女人又是怎樣淡定以對？

舞《一窩蜂》 共4場

07/06-08 國家戲劇院實驗劇場｜600元

主辦‧演出單位｜流浪舞蹈劇場
協辦單位｜波羅蜜舞蹈中心
藝術總監‧編舞｜伍錦濤
音樂總監｜櫻井弘二（Koji Sakurai）
燈光設計｜黃祖延
服裝設計｜陳逸婷
主視覺設計｜洪芳琦
舞者｜流浪舞蹈劇場
內容簡介｜
透過追求名牌、美食、偶像、整形等一窩蜂現象，探討臺灣人集體意識背後的焦慮與不安，希望從中尋找健康自信的價值與信仰。

舞《精彩臺南》台積心築藝術季－春豔舞系列 共2場

07/06-07 臺南市立臺南文化中心原生劇場｜250元

指導單位｜文化部
主辦單位｜台積電文教基金會
協辦單位｜臺南市政府文化局
演出單位｜飛揚民族舞團
舞碼｜《養蚵人家》《金黃色稻穗》《打竹筍》《三炷香》《香濃的記憶》《阿婆的天堂》《夜市的回憶》《鳳凰花城》《美麗新城市》《未來起飛》
編舞｜許慧貞 楊紫儀 卓詩婷 郭怡欣 楊紫瑤 黃小妮 馮培甄 黃真鳳
燈光設計｜陳俊利
服裝設計｜韓冰冰
舞者｜董虹妏 黃士容 蔡逸慧 陳姿吟 王怡婷 等52人
內容簡介｜
以臺南府城的四大歷史背景為主軸，擷取臺南府城的經典特色風貌、信仰文化為題材，呈現臺南府城的發展歷史與未來展望。

舞《蓮潭藝陣憶萬年》 共1場

07/08 大東文化藝術中心演藝廳｜300 400 500元

指導‧協辦‧贊助單位｜高雄市政府文化局
主辦‧演出單位｜雲之彩民族舞蹈團
藝術總監‧藝術指導‧製作人｜蘇玉雯
編舞｜蘇玉雯 黃詩評 蕭鈺庭 蕭凱元
舞台‧燈光設計｜宏欣傳播有限公司
服裝設計｜羅庭舞蹈工作室 藝海舞蹈服飾
舞者｜趙芳妤 許詔怡 陳人瑀 顏嘉儀 黃彥傑 等20人
內容簡介｜
以舞劇分四幕呈現高雄左營萬年季，描述左營的地方特色以及文化背景。

戲 第二屆《開房間戲劇節》 共28場

07/12-15 八方美學商旅（臺北市中正區金山南路一段8號）｜600元

主辦單位｜河床劇團
贊助單位｜國家文化藝術基金會 台新銀行文化藝術基金會 八方美學商旅（場地贊助）
內容簡介｜
「開房間」戲劇節是個只為一位觀眾而做的演出，一個開啟戲劇可能性的實驗。

《入口》
演出單位｜河床劇團
導演｜郭文泰
演員｜許家玲 吳宗恩 劉郁岑 陳歆淇 林珮茹

《外人》
導演｜顏亦慈
演員｜薛儔豪 賴舒勤

《周先生的最後一天》
演員｜周先生

《梔子花與馬》
導演｜李建隆
演員｜林文尹 吳威德 李建隆

舞《內心獨白》（Voices of the Heart）共2場

07/13 臺南市立臺南文化中心國際廳原生劇場 | 200元

指導單位 | 文化部
主辦・演出單位 | 稻草人現代舞蹈團
贊助單位 | 臺南市立臺南文化中心
藝術總監 | 羅文瑾
製作人 | 羅文君
舞碼 | 杜碧桃：《蛻變 Metamorphosis》
　　　左涵潔：《04:33》
　　　李侑儀：《讀灰 Reading Gray》
　　　蘇鈺婷：《反/正是我 Either I or Me》
　　　陳瑩芸：《將沉重蒸發 Vaporing the Heaviness》
燈光設計 | 蔡馨瑩
舞者 | 羅文瑾　李佩珊　左涵潔　李侑儀　林羿汎 等8人
內容簡介 |
以存在主義大師卡夫卡的超寫實作品及日記內容為題材，以
其寓言式的故事及內心自白，用感性的舞蹈肢體與理性的戲
劇結構來為人性的脆弱與無力發聲，呈現介於荒誕夢境、飄
渺現實之間的矛盾世界裡的內心掙扎。

戲《頭殼有動》共5場

07/13-15　20號倉庫21號實驗劇場 | 250元

指導單位 | 文化部文化資產局
主辦・演出單位 | 上劇場
協辦單位 | 20號倉庫鐵道藝術網絡臺中站
藝術總監・導演 | 陳尚筠
製作人・舞台設計 | 田家樺
編劇 | 夢想之鷹團隊
編舞 | 戴毓其
演員 | 羅培瑞　林娛妨　陳漢彣　郭子榕　沈裕詩 等15人
內容簡介 |
以八段精彩的綜藝短劇，結合成一齣完整的爆笑故事，劇中
不但結合時事、大眾生活經驗，也包含了對社會現狀的嘲諷
與關懷。

戲《淘氣小親親》共10場

07/14-15 臺北國父紀念館 | 500 800 1200 1800 2200 2500元
09/15 新竹市政府文化局演藝廳 | 500 800 1200 1600 1800 2200
　　元
09/22 臺南市立臺南文化中心演藝廳 | 500 800 1200 1600 1800
　　2200元
09/29 高雄文化中心至德堂 | 500 800 1200 1600 1800 2200元
10/13 中興大學惠蓀堂 | 500 800 1200 1600 1800 2200元

演出單位 | 台灣戲劇表演家
編劇・導演 | 李宗熹
舞台設計 | 黎仕祺
燈光設計 | 高一華
音樂設計 | 工藤仁志
服裝設計 | 陳佳敏
演員 | 黃騰浩　魏　蔓　朱陸豪　郭彥均
內容簡介 |
改編自電視劇《惡作劇之吻》。他們，來自不同世界。一個
突如其來的惡作劇之吻，從此，生命中擦出意想不到的火
花。

新曲《第七樂章與台北青年管樂團》共1場

07/15 國家音樂廳 | 300 500 800 1000元

主辦・演出單位 | 台北青年管樂團
指揮 | 侯宇彪
演出者 | 第七樂章薩克斯風四重奏　台北青年管樂團
曲目 | Michael Colgrass：《Urban Requiem》（臺灣首演）

舞《誕生》共1場

07/15 臺南市立臺南文化中心原生劇場 | 500元

主辦單位 | 臺南市立臺南文化中心　好芊肚皮舞團
演出單位 | 好芊肚皮舞團
內容簡介 |
地球，人類賴以生存的家園，萬物生靈共同的母親。故事從
最初的生命，經歷各種演化，地球的慷慨和寬容，更是縱容
了人類毀滅性的貪婪，環境改變使生物的生存出現危機，若
地球凋零了，我們將面對的是……

戲《大宅門・月光光》 共5場

07/19-21 國光劇場 | 400元

指導單位 | 文化部
主辦單位 | 國光劇團
演出單位 | 三缺一劇團
藝術總監 | 魏雋展
製作人 | 李玉嵐
編劇 | 魏雋展　賀湘儀　李玉嵐　鄭成功
導演 | 魏雋展　賀湘儀
演員 | 楊雯涵　江寶琳　杜逸帆　黃志勇
內容簡介 |

試著探尋，在傳統與現代之間，有沒有一條路？先引你入
「大宅門」看現代劇場演員如何提取傳統戲曲中的演員身段，
以疏離幽默的方式來述說這家家有本難念的經！

戲《伯公伯婆》臺北兒童藝術節 共6場

07/25-27 京華城Living Mall地下三樓地心引力表演場 | 免費
觀賞

指導單位 | 文化部
主辦單位 | 臺北市政府
承辦單位 | 臺北市政府文化局　臺北市文化基金會
協辦單位 | 京華城股份有限公司
贊助・演出單位 | 偶偶偶劇團
藝術總監 | 孫成傑
製作人 | 陳應隆
編劇・導演 | 張若慈
戲偶設計 | 李采瀠
作曲・音效設計 | 周建勳
舞台設計 | 鄭琴如
燈光設計 | 許文賢
服裝設計 | 任淑琴
演員 | 林信佑　張若慈　黃凱益　涂雅惠　呂宗憲
內容簡介 |

書生阿福的個性害羞內向又軟弱。土地公想幫助他，給他一
些勇氣與膽識，但每一次都被土地婆阻止了。她認為太容易
得到的東西，人們常常不懂得珍惜與感激，不應該什麼都有
求必應。其實土地婆心裡也想幫助這些善良的老百姓，只是
做法不同。她只提點而不給與、不干預，用無為而治式的循
循善誘，促使人們變得主動，變得積極。

舞《2009年8月的某一個晚上...》 共4場

07/25 高雄文化中心至善廳 | 300 500 800 1000元
09/19 新北市藝文中心演藝廳 | 300 500 800 1000元
11/13 嘉義市政府文化局音樂廳 | 300 500 800 1000元
2013/01/26 新竹縣政府文化局演藝廳 | 300 500 800 1000元

指導單位 | 文化部　高雄市政府文化局
主辦・演出單位 | 高雄市爵士芭蕾舞團
協辦單位 | 嘉義市政府文化局　樹德科技大學表演藝術系
　　　　　 樹德科技大學藝術管理與藝術經紀學士學位學程
　　　　　 新竹縣政府文化局
贊助單位 | 國家文化藝術基金會（高雄場）　新北市政府文化
　　　　　 局（臺北場）
藝術總監 | 林怡君
藝術指導 | 莊佳卉
製作人 | 蘇啟仁
編舞 | 蘇啟仁　林怡君
舞台・影像設計 | 吳維緯
燈光設計 | 郭卉恩
服裝設計 | 李鈺玲
舞者 | 莊佳卉　陳加惠　林憶圻　林羽庭　林方方 等15人
內容簡介 |

以莫拉克風災為創作靈感，是一齣描述風災情景、災區居民
樂天知命、不懼困難的精神與韌性的舞蹈劇。

戲《我記得，那些世界遺忘的事》 共4場

07/26-29 竹圍工作室土基舍 | 400元

主辦・演出單位 | 床編人劇團
製作人 | 李憶銖
編劇・導演 | 王又禾
舞台設計 | 盧紀帆
燈光設計 | 李昭德
服裝設計 | 鄒佳津
影像設計 | 陳可涵　徐曼淳
音樂概念 | CICADA樂團
演員 | 陳韋云　楊凱鈞　鮑奕安　舒偉傑　莊馥嫣 等9人
內容簡介 |

手工動畫多媒體。夏卡爾：「在我的內心世界裡，一切都是
真實的，比眼睛所見的世界更真實。」尋覓內心的女孩，靜
默甜蜜的男孩，神秘街頭魔術師，拼湊一張關於真實的地
圖，展開一趟拒絕落幕的冒險。無論如何，就算全世界都忘
記你的樣貌，我仍然記得。

新曲 錢南章《十二生肖》2012台北國際 合唱音樂節 共2場

07/28-29 國家音樂廳｜400 600 900 1200 1500 2000 2500元

指導單位｜文化部

主辦單位｜台北愛樂文教基金會

合辦單位｜臺灣國樂團

贊助單位｜國泰金融集團　永真教育基金會

演出單位｜台北愛樂合唱團　臺灣國樂團

藝術總監｜杜　黑

指揮｜鄭立彬

演出者｜女高音：陳美玲　男高音：湯發凱
　　　　　台北愛樂合唱團

曲目｜錢南章：《十二生肖》(委託創作，世界首演)

傳《偷天換日之法外青天》 共1場

07/28 嘉義縣表演藝術中心｜300 500 800 1200 2000元

指導單位｜文化部

主辦‧演出單位｜正明龍歌劇團

協辦單位｜嘉義縣政府　嘉義縣文化觀光局　嘉義縣表演藝
　　　　　術中心　民雄鄉公所　嘉義縣農會　嘉義大學　南
　　　　　華大學協志高級工商職業學校　新港文教基金會
　　　　　民雄文教基金會　天主教敏道社會福利慈善事業
　　　　　基金會　嘉義縣影劇歌舞服務職業工會　日安社
　　　　　區發展協會　世新電視台吉隆電視台　中國廣播
　　　　　公司嘉義廣播電台　中國時報　自由時報　草屯
　　　　　中興廣播電台　正聲嘉義電台　緣戲坊江揚活動
　　　　　企劃　大稻廣告行銷

贊助單位｜鉉弘科技　吉笠科技　國泰人壽　民雄七星藥局
　　　　　三鷹食品有限公司(黑龍蔭油)　打狗亂歌團嚴詠能

藝術總監｜江俊賢

製作人｜江明龍

編劇｜江俊賢　蔡逸璇　邱佳玉

導演｜江俊賢

編腔｜周煌翔　呂雪鳳　黃美珠

文場｜柯銘峰　周煌翔　張肇麟　邱千溢　黃　安　王壢甄
　　　陳清歡

武場｜王珊姍　黃建銘　唐昀詳

武術設計｜張聖宗

音樂設計｜周煌翔

舞蹈設計｜許明玉

舞台設計｜江明龍

燈光設計｜鄭國揚

服裝設計｜邱聖峰

動畫設計｜長德影視

演員｜呂雪鳳　江明龍　江俊賢　黃宇璨　童婕渝 等35人

內容簡介｜

歌仔戲版的包青天傳奇，包公辦案牽動關係最高，足以動搖大宋國本的一章：到陳州，審奇案，進寒窯，皆非偶然，是椿天大的懸案，看誰敢檢驗天子DNA，揭露皇室不能說的秘密？

08

戲《金龍》臺北藝術節 共13場

08/03-11 松山文創園區｜600 800 1000元（臺北藝術節）
10/17-21 臺南市吳園藝文中心｜600 800 1000元

主辦單位｜臺北市政府文化局　臺北市文化基金會　台南人劇團
協辦單位｜臺北歌德學院
演出單位｜台南人劇團
委託創作｜臺北藝術節
藝術總監｜呂柏伸　蔡柏璋
製作人｜李維睦　呂柏伸
編劇｜Roland Schimmelpfennig
導演｜Tilmann Koehler
作曲｜李承宗
舞台・燈光設計｜Karoly Risz
服裝設計｜李育昇
演員｜朱宏章　黃怡琳　李劭婕　林子恆　陳彥斌
內容簡介｜
《金龍》是德國當代劇作家羅蘭・希梅芬尼的作品，曾榮獲2010年德國最佳劇本獎，是一齣穿梭現實與超現實之間的黑色寓言。2012年亞洲地區首演，特邀德勒斯登國家劇院首席導演提爾曼・寇勒來臺與台南人劇團合作，共同演繹這齣以多元視角描繪的非法移民超現實劇。

戲《風之豎琴手》共6場

08/03-05 臺北市中山堂中正廳｜150 200元

指導單位｜文化部　臺北市政府文化局
主辦單位｜臺北市政府
演出單位｜抓馬合作社劇團
製作人｜趙自強
編劇｜吳維祥
導演｜抓馬合作社劇團編導組
作曲｜卓士堯
編舞｜王靉天　許淳欽　林聖倫
舞台設計｜吳修和
燈光設計｜魏匡正
服裝設計｜鄭意嫻
演員｜王靉天　林姿吟　林聖倫　林信宇　周浚鵬 等10人
內容簡介｜
奇幻的想像力，訴說心底最深刻的願望。神奇的風之豎琴手，在美麗的月夜裡，奏出一個關於「夢想」的故事。《風之豎琴手》是2011年臺北兒童藝術節金劇獎第三名的兒童劇本，鼓勵大家別輕易放棄夢想，更提醒孩子們要感謝父母，因為有他們的辛苦付出，自己才能朝著夢想勇敢前進。

舞《奇想河圳》 共5場

08/03-05 國家戲劇院實驗劇場｜500元

10/13 嘉義縣表演藝術中心演藝廳｜200 300 400元

主辦・演出單位｜光環舞集舞蹈團

編舞｜劉紹爐

舞碼｜《水入石》《客家風情》《八音》

作曲｜克林・歐佛（Colin Offord） 陳樹熙 劉學軒

內容簡介｜

臺灣鄉間的水圳通常以混凝土和磚塊砌成。渠道裏的水始終維持一定的深度。水圳兩岸即鄉民來往田間的通路，長滿了茄冬、扶桑等各式各樣的陸生、水生植物。水圳貫穿了山丘、樹林、村莊，在鄉野間蔓延，所到之處都帶來了欣欣向榮的生命奇蹟。《奇想河圳》在嬰兒油上用現代舞來捕捉臺灣河川的美麗與芳香。

舞《天際線》(Skyline) 共1場

08/04 新北市新莊文化藝術中心演藝廳｜400 600 800元

主辦・演出單位｜精靈幻舞舞團

協辦單位｜新北市新莊文化藝術中心

贊助單位｜國家文化藝術基金會 新北市政府文化局

藝術總監・服裝設計｜王倩如

製作人・編舞｜賀連華

藝術總監｜王倩如

舞台・影像設計｜李樹明

燈光設計｜謝政達

舞者｜賀連華 王倩如 Alberto Ruiz Iglesias 林志遠 等23人

內容簡介｜

舞劇《天際線》以淡水為空間背景，訴說前世今生、穿梭近四百年時光的浪漫故事。

舞《羅曼史～柴可夫斯基的音樂與人生》
共6場

08/04 臺中市中山堂｜400 600 800 1000 1200 1500元

08/10-12 城市舞台｜400 600 800 1000 1200 1500元

08/18-19 臺南市立臺南文化中心｜400 600 800 1000 1200 1500元

主辦單位｜台北室內芭蕾 臺北市立社會教育館

演出單位｜臺北市立交響樂團（臺北場）

　　　　　台灣獨奏家交響樂團（臺南場）

編舞｜余能盛

演出者｜指揮：安東尼・海爾慕斯（臺北場） 蕭邦享（臺南場）

　　　　小提琴：曾宇謙（臺北場） 蔡承翰（臺南場）

　　　　台北市室內芭蕾 臺北市立交響樂團

內容簡介｜

柴可夫斯基的音樂給予人無限的幻想，促使編舞家想用肢體將那種特殊的感覺在舞台上表現。柴氏的音樂中，經常蕩漾著深深的哀愁與浪漫，肢體和音符的對話將有著極大的想像空間！

新曲《汐說那米哥－舊情新意國樂演奏會》共1場

08/06 國家音樂廳｜200 300 500 1000元

主辦・演出單位｜Lamigo（那米哥）國樂團

指揮｜朱文賓

演出者｜Lamigo（那米哥）國樂團

曲目｜Damien Bernard：《Aracaju》（委託創作，世界首演）

戲《長大的那一天》共13場

08/09-19 牯嶺街小劇場｜400元

主辦單位｜飛人集社劇團

演出單位｜飛人集社劇團 東西社

編劇｜周蓉詩

導演・戲偶設計｜石佩玉

燈光設計｜曾彥婷

服裝設計｜陳麗珠

音樂設計・現場音樂｜王榆鈞

演員｜Fa 周蓉詩 于明珠 許乃馨

內容簡介｜

飛人集社「小孩也可以看系列【一睡一醒之間】二部曲」。人一生下來後，立刻面臨的就是「老」，在孩子的世界裡，應該就是「成長」。隨著時間過去，人開始長大、改變，面對身心無法掌控的未知變化，編劇採用冒險故事述說這個主題，導演運用偶戲元素搭配現場音樂完成這個作品，彎下腰來跟孩子說這些大人也不見得理解的生命課題，藉由說故事的方式提出問題，讓疑問成為親子間的討論。

舞《早餐時刻》臺北藝術節 共3場

08/10-12 水源劇場｜700元

主辦單位｜臺北市政府
演出單位｜崎動力舞蹈劇場　孫尚綺
編舞｜孫尚綺
舞者｜安娜寶拉·雷索　魯本·黑尼雅思
　　　費爾南多·巴爾賽拉·皮塔
內容簡介｜
英文「早餐」一詞由「break」與「fast」組成，作為每日生活的
起始，竟是一種斷裂嗎？早餐是一天的希望，還是無法掙脫
的循環？早餐桌上是否殘留著昨夜的思慮夢魘？

戲《摩托計程車CYH-279》 共33場

08/10-2013/01/31　CYH-279｜180元

主辦·演出單位｜梗劇場
贊助單位｜臺北市政府文化局
藝術總監·製作人·編劇·導演·演員｜張騎米
內容簡介｜
每天只有一場演出，演出場地就在車號CYH-279的摩托車
上。觀眾購買門票後，在指定地點上車。在不同的路線以及
遇見不同的人，結束之後，再相互書寫當天的記憶於部落格
上，私密記憶化為公眾的深刻文字，讓每個人重新看見不一
樣的臺北市。

戲《雪后》共6場

08/17-19 松山文創園區1號倉庫｜600 800 1000元

主辦單位｜彎的音樂　如果兒童劇團
協辦單位｜臺北市文化基金會　廣藝基金會　松山文化創意
　　　　　園區　藝文費斯簿
贊助單位｜文化部影視及流行音樂產業局
演出單位｜如果兒童劇團
製作人｜王品仁　許雅婷
編劇·導演｜徐琬瑩
作曲｜許哲珮
編舞｜蔡晴丞
舞台設計｜黎仕祺
燈光設計｜莊知恆
服裝設計｜蔡毓芬
影像設計｜龔爱　施昭羽
演員｜許哲珮　凱爾　徐浩忠　張稜　鄭一慧 等11人

內容簡介｜
以安徒生的《雪后》童話故事搭配歌手許哲珮的創作歌曲，
為觀眾呈現特別的音樂舞台劇，是具有獨特性、紀念性與童
趣浪漫的一場表演，並以舞台設計與服裝設計，從觀眾席至
舞台營造一體的冰天雪地氛圍。

舞《踮腳尖的女孩》共4場

08/17-19 臺南市立臺南文化中心國際廳原生劇場｜400元
09/02 衛武營藝術文化中心281展演場｜300元

指導單位｜文化部　臺南市政府文化局
主辦·演出單位｜蘭陵芭蕾舞團
協辦單位｜臺南市立臺南文化中心　衛武營藝術文化中心籌
　　　　　備處　天籟之音室內樂團
藝術總監·製作人｜崔洲鳳
舞碼｜《初學芭蕾》《我抓到了》《感覺像飛》《心情衣架》
　　　《滴咁廣場》《內心獨白》《腳尖天堂》《水族箱》
編舞｜崔洲鳳　Ronen Koresh　周芳如　顏佳玫　李侑儀
　　　謝志沛
舞台設計｜吳秀月
燈光設計｜吳文揚
影像設計｜黃宥棻
舞者｜呂貞儀　陳詩雲　毛奕棻　郭珮珮　王俞涵 等11人
內容簡介｜
以影像及新詩銜接八個段落，包含夢想、愛戀、工作、家
庭、死亡等，表現人一生中不同時期的不同心情，對夢想的
追求、對愛情的渴望、對生命傳承的期待，以及在生活中拚
搏的衝撞或感動，呈現生命的起承轉合與生生不息。

戲《小心！2012……》共1場

08/18 臺中市立港區藝術中心演藝廳｜50元

指導單位｜文化部　臺中市政府文化局　清水區公所
主辦單位｜清水劇團　臺中市海線社區大學
協辦單位｜臺中市立港區藝術中心　弘光科技大學
　　　　　立法委員楊瓊瓔　立法委員紀國棟
贊助單位｜雙鴻文化藝術基金會　臺中李幗華小姐
　　　　　沙鹿日大服飾　清水來來自助餐　新國隆汽車
演出單位｜清水劇團
藝術總監·編劇·導演·舞台·服裝·音效設計｜黃顯庭
製作人｜周美孌
道具設計｜周信翰　蔡漢棠

燈光設計｜劉文平　黃顯庭
影像設計｜洪申讀　蔡宗訓
演員｜陳信夫　周信翰　楊秀貞　洪莉莉　王駿逸 等18人
內容簡介｜
2011年三月，日本一場世紀大地震不僅震醒了人們的春夢，強震所引起的大海嘯更是讓全世界的人們親眼目睹一場彷彿末日般的世紀浩劫。緊接而來的是核電廠爆炸，輻射外洩的恐慌。許多人們不禁要問，難道所謂的2012世界末日真的要到了嗎？清水劇團透過戲劇演出，希望能呈現出人們在面對不可期的未來，無法預知的未知，所表現出的各種人性。

特效｜陳柏屏
音樂｜吳坤龍
操偶師｜邱士哲　周瑞進　林銘偉　楊清泰　曾嘉民
　　　　陳嘉華　蔡政弘　何佳煜　蘇佳宏
內容簡介｜
傳統藝術結合現代科技，打造3D布袋戲。天下恆傳，三大神秘佛門消失於武林中無人所知聖域空間，僅擁有涅盤般若的智者，才能開啟天堂之路，為遭受陰山惡靈塚殺戮兵燹的蒼生帶來希望曙光。關鍵之戰，海外凌仙島五劍仙一舉攻入魔教禁地，逼出邪惡女魔閻姬，引起驚天駭地的慘烈決鬥；同時惡靈塚邪靈擾亂蒼生，神州龍首玉筆鈴聲世外醫，要如何遏阻魔禍護蒼生？

戲《都更誰的家？》共3場

08/18-19 台灣應用劇場發展中心｜免費觀賞

主辦單位｜台灣應用劇場發展中心
編劇・導演｜周力德
演員｜王于菁　蕭於勤　尹仲敏
內容簡介｜
王媽家住四十年的老公寓要都更了！這起帶著美好願景的都更案，卻使王媽未蒙其利，先受其害！她必須面對來自於鄰居和建商的施壓，誰叫她站在少數不同意者的一方！但王媽並不想就這麼算了，她問道：「你們在都更誰的家？」她想挺身而出，有所行動。運用「論壇劇場」的互動模式，邀請觀眾一起起身介入、取代演員，表達想法與行動。

戲《罐頭躲不了一隻貓》共7場

08/23-26 136藝文空間｜350元

主辦・演出單位｜鬼娃株式會社劇團
贊助單位｜鈺瀚科技股份有限公司　泰國李昌煥先生
製作人・編劇・導演・舞台・道具・服裝設計｜狗　比
作曲｜魏以恩
燈光設計｜饒駿頌
演員｜饒駿頌　王品芋
內容簡介｜
利用「鬼」的議題傳達我們想對「人」說的話。結合在地文化，選擇1947年228事件作為故事背景，透過現代化的觀點及創意，形成了一齣宣揚人道精神與族群融合的歷史舞台劇。

傳《玉筆鈴聲之魔鬼空門3D魔幻版》共2場

08/23-24 大東文化藝術中心｜500 700 900元

指導單位｜文化部　高雄市政府文化局
主辦・演出單位｜金鷹閣電視木偶劇團
協辦單位｜臺灣豫劇團
贊助單位｜聯達燈光音響　鴻順印刷公司　灰姑娘音樂製作
　　　　　有限公司
藝術總監｜陳錦海
口白主演｜陳皇寶
編劇｜三　弦　金鷹閣編劇小組
燈光設計｜關雲翔
造型設計｜潘春德　陳皇寶
服裝設計｜皇寶電視木偶工作室
戲偶雕師｜樂政　陳文龍　丘山
道具設計｜金鷹閣道具小組

新曲《那擊樂夜，那娜瘋琴》共1場

08/24 國家音樂廳演奏廳｜400 500 600元

主辦單位｜1002打擊樂團
演出單位｜NanaFormosa擊樂二重奏
演出者｜打擊：張育瑛　鄭雅心
曲目｜吳馬丁：《螞蟻社會》二重奏版
　　　陳廷銓：《康士坦丁》二重奏版
　　　（以上曲目均為世界首演）
　　　維那歐：《藤蔓無限》（臺灣首演）

戲《啟夢》共5場

08/24-26　20號倉庫21號實驗劇場｜250元

指導單位｜文化部文化資產局
主辦‧演出單位｜上劇場
協辦單位｜20號倉庫鐵道藝術網絡臺中站
藝術總監｜陳尚筠
製作人｜田家樺
編劇｜周可晶
導演｜陳尚筠
作曲｜劉品君　許琍琍　田家樺
編舞｜甘幼瑄　羅雅馨
舞台設計｜張原境　戴郁仁　羅培瑞　羅雅馨
服裝設計｜甘幼瑄
影像設計｜梁瑋婷
音效設計｜劉映秀
演員｜甘幼瑄　梁瑋婷　謝佳華　劉映秀　郭子榕 等15人
內容簡介｜

「真善美公園裡，每天都有好事情會發生！」這是公園裡的阿珠婆婆的口頭禪，她每天都在公園裡照顧著花草樹木。阿美姐拎著醬油瓶氣呼呼的來到公園裡找阿珠婆婆。遠處，米妮正在晨跑，幾個打鬧的高中生和她撞在一起，而許願樹後面，探出頭的方瑋君正好看見她。這是真善美公園一天的開始，請你一起進入真善美公園吧！

戲《孟遊記》共5場

08/24-25 新北市藝文中心演藝廳｜300 500 800元
12/15 臺南市立臺南文化中心國際廳原生劇場｜300元

指導單位｜新北市政府文化局　臺南市立臺南文化中心
主辦‧演出單位｜六藝劇團
協辦單位｜中華民國表演藝術教育推廣協會
贊助單位｜國語日報社　168幼福文化出版社
製作人｜陳雨青
編劇‧導演｜劉克華
作曲｜邱芷玲
編舞｜柯佩妤
舞台設計｜傅寯
道具設計｜陳家宏
燈光設計｜周佳儀
服裝設計｜林秉豪
演員｜柯佩妤　薛僑豪（新北場）　劉思佑（臺南場）
　　　王博玄　方佳琳 等14人
內容簡介｜

鬼靈精怪的小孟子一天到晚只愛玩耍，成為街頭小霸王。某

天在路上撿到一本《論語》，翻開竟跑出一位自稱「孔子」的老爺爺，幫助小孟子鬥智贏了瞧不起他的富家少爺小商策，大肆炫耀。懊惱不已的小商策，便向小孟子下戰帖辯論比賽，一較高下。小孟子信心滿滿，想著「有孔爺爺在旁邊，一定不會輸！」

戲《那些花兒》共3場

08/24-26 牯嶺街小劇場｜400元

主辦‧演出單位｜當事人劇團
製作人‧編劇｜黃春靜
導演｜褚又豪
舞台設計｜謝以覺
燈光設計｜廖冠捷
服裝設計｜陳家珺
音效設計｜林松樺
演員｜陳家珺　趙敏樺　劉朔瑋　黃春靜　紀品好 等7人
內容簡介｜

「在杜鵑的窩裡，我們掙扎著企圖飛翔；卻不知道，哪裡才是淨土。」在嘶吼、掙扎、糾纏的情緒之外，我們的精神是否生了病？究竟，生病的是我們，還是這個社會？在你我的身邊，總有著情緒脆弱一點的朋友，非常可能是精神疾病。在病友、醫療團隊與旁人之間三角環繞出無數種角度。

戲《草迷宮之夢》共4場

08/24-26 浣莎永華館｜350元

演出單位｜南島十八劇場
導演｜吳幸秋
舞蹈設計｜羅文瑾
燈光設計｜晃瑞光
音樂設計｜謝至欣　菅野英紀
演員｜邱書峰　林白瑩　羅文瑾　古小十　李佩珊
大提琴樂手｜謝至欣
內容簡介｜

改編自日本文學家泉鏡花作品《草迷宮》。敘述由迷途走唱旅人開啟尋人和被尋者之間的記憶旅程，在時間的逝去與記憶的尋找中形成一座迷宮，迷宮是城也是島。

戲《路人開根號》共5場

08/24 滴咖啡（臺大綜合體育館2樓）｜350元

08/25 鳳城燒臘（臺北市大安區新生南路三段58號）｜350元

09/01 書林書店（臺北市新生南路三段88號2樓之5）｜350元

09/02 專線公車（捷運港墘站）｜350元

09/02 CONTINUED Taipei Flagship Store（臺北市武昌街二段85號之3）｜350元

指導單位｜文化部

主辦・演出單位｜黑眼睛跨劇團

協辦單位｜杰威爾音樂

贊助單位｜臺北市政府文化局

藝術總監｜鴻　鴻（閻鴻亞）

製作人・劇本統籌・導演｜陳雅柔

共同創作・演員｜賴玟君　梁皓嵐　鄭絜真　吳政勳　楊瑞代

作曲｜楊瑞代

內容簡介｜

以同一個劇本，在都市中數個不同場所演出。讓劇場觀眾感受走出劇場空間，演出內容會因應各場地的營業項目、性質調整。以演員互換角色的形式，傳達「路人就是我們」的概念；觀眾散場時會收到一盆小盆栽（馬齒牡丹），呼應劇中討論的「人與人的連結」。

戲《帽似真愛》臺北藝術節 共4場

08/24-26 城市舞台｜500 700 900 1200 1500 1800元

指導單位｜臺北市政府文化局

主辦單位｜沙丁龐客劇團

贊助單位｜法國在臺協會

製作人｜貢幼穎

原著劇本｜尤金・拉比什（Eugène Labiche）

劇本改編｜王友輝

導演｜馬照琪

作曲｜添翼文創事業

編舞｜魏沁如

舞台設計｜希爾凡・法爾（Sylvain Faye）

燈光設計｜李俊傑

服裝設計｜何明哲

演員｜朱德剛　朱宏章　劉大瑋　王詩淳　王靖惇 等13人

內容簡介｜

一連串的荒謬誤會與巧合、驚險的閃避與化險為夷，好萊塢喜劇中常見的橋段，都來自十九世紀喜劇大師尤金・拉比什的經典作品《義大利草帽》。編劇王友輝打造「新臺式面具音樂喜劇」。結合歐洲面具喜劇、默劇、雜耍，小丑、歌舞與情境喜劇。

戲《愛液蜜蜜女娃》共3場

08/25-26 衛武營藝術文化中心281展演場｜300元

主辦・演出單位｜螢火蟲劇團

藝術指導｜韓　江

編劇・導演｜廖文正

演員｜畢　寶　陳昶嬌　蘇妘芸

內容簡介｜

明祥用網路購物買了一個充氣娃娃，興奮又期待的拆開包裹，精心將充氣娃娃打扮一番，隨後與之愛愛。明祥出門上班，充氣娃娃不明原因有了生命，從衣櫥中爬了出來。

舞《Mr.R》數位舞蹈創作第2號 2012表演藝術團隊創作科技跨界作品 共8場

08/25 水源劇場｜500元

08/31-09/02 國家戲劇院實驗劇場｜500元

09/26 南投縣政府文化局演藝廳｜200 400元

12/18-19 新北市藝文中心演藝廳｜350元

指導單位｜文化部

主辦・演出單位｜體相舞蹈劇場BodyEDT

贊助單位｜文化部　臺北市政府文化局　新北市政府文化局

藝術總監・編舞｜李名正

製作人｜吳品儀

舞碼｜《記憶》《失落、遺忘》《回歸》

新媒體劇場設計｜李名正　宋方瑜

燈光設計｜宋方瑜

服裝設計｜小李子細活兒團隊

音樂｜李哲藝

影像設計｜林祺政　韓采容　李霈恩

動力系統設計｜孫仕勳

數位科技團隊｜臺北藝術大學舞蹈學院表演科技實驗室

舞者｜李名正　吳品儀　沈勇志　楊欣瑋

內容簡介｜

結合動力機械、浮空投影與紅外線互動感應影像，上演一場舞蹈媒合數位科技、視覺藝術、音樂原創的跨領域演出。舞作探討人性議題，描繪多重關係的轉換與自我省思。

舞《紅樓》共2場

08/25, 12/15 西門紅樓八角樓二樓劇場 | 600元

主辦單位 | 爵代舞蹈劇場　臺北市文化基金會
　　　　　西門紅樓劇場
贊助單位 | 新竹生活美學館
演出單位 | 爵代舞蹈劇場
藝術總監 | 潘鈺楨
製作人 | 林志斌
舞碼 | 《慢慢快》《Like us》《下午茶》《雜菜歌、雜菜舞》
編舞 | 林志斌　潘鈺楨　黃蘭惠　許瑋玲
燈光設計 | 張俊斌
舞者 | 林志斌　潘鈺楨　黃蘭惠　簡瑞萍　許瑋玲 等19人
內容簡介 |
以舞蹈點綴「紅樓」這個浪漫美麗的劇場，藉舞蹈傳達這個風格獨具的聚落之創意美學，展現百年紅磚建築之美。

傳《千塘之歌》共2場

08/26 桃園縣政府多功能展演中心 | 免費觀賞

指導單位 | 文化部　桃園縣政府文化局
主辦‧演出單位 | 頑石劇團
協辦單位 | 桃園縣政府藝文設施管理中心　大溪藝文之家
　　　　　海思貝藝術有限公司　鄧南光影像紀念館
藝術總監‧導演‧舞台設計 | 郎亞玲
製作人 | 陳炳臣
編劇 | 劉小菲
編舞 | 卓庭竹
燈光設計 | 周雅文
服裝設計 | 黃俞嘉　陳姵璇
音效設計 | 費鏵萱
演員 | 陳韋龍　劉小菲　姜勝峰　莊偉志　蔡佩燊 等16人
內容簡介 |
水利工程師張凱泓與好友阿騰奉公司之命，到偏遠鄉鎮的進行填平水塘及河道加蓋的工程。同時，由於月潭村長年久旱不雨，村人將「北河」堵住做為儲水之用，此舉觸怒了南北河神，威脅淹沒整個村莊。村長的孫女雨萍該如何拯救月潭村？而她與凱泓之間又有著怎樣的關聯與羈絆？

傳《宋禪三俠》共1場

08/28 新北市板橋435藝文特區 | 300元

指導單位 | 文化部
主辦‧演出單位 | 舞樂藝劇表演藝術團
製作人‧編劇‧導演 | 施政良
武術指導 | 林欣欣
舞蹈設計 | 董雅琳
燈光設計 | 趙中澄
內容簡介 |
一群東廠的衛士追趕著逃亡的靈獅，由京都回莊的宋禪堂弟子出手相助，擊退衛士，但並不知所搭救的正是一隻東廠所逃脫的凶殘靈獅，東廠為求斬草除根以絕後患，便下令暗中將莊內所有人等一舉殲滅，又向朝廷晉見誣害其逃亡人等為叛國之賊，全國通緝。

戲《死亡陷阱》共4場

08/31-09 臺北市立社會教育館文山劇場 | 450元

主辦單位 | 臺灣藝術大學戲劇學系
演出單位 | 鴉語社
製作人 | 蘇昱綸
編劇 | 艾拉‧雷文（Ira Levin）
導演 | 蘇昱綸
舞台設計 | 郭嘉穎　鍾晉華
道具設計 | 王苡禎
燈光設計 | 陳正華
服裝設計 | 高雋雅
演員 | 曾紫庭　莊濬瑋　張晏菱　廖語辰　安　威
內容簡介 |
百老匯著名驚悚劇作家希尼‧布爾現已風光不再，江郎才盡的他，正利欲薰心地窺視自己的學生克里夫‧安德森所創作的新劇本《死亡陷阱》，滿心期待將此劇署上自己的名字，以在百老匯重振雄風。為達目的，他將克里夫誘至家中並設計將其殺死，妻子麥拉目睹了一切，驚恐萬分。但事情的發展卻完全出乎意料，究竟誰會踩入真正的「死亡陷阱」？

戲《擺渡艋舺》共4場

08/31-09/02 糖廍藝文倉庫｜300元

指導單位｜文化部

主辦‧演出單位｜曉劇場

贊助單位｜臺北市政府文化局

藝術總監‧導演｜鍾博淵

製作人｜李孟融

編劇｜導演及全體演員集體創作

燈光設計｜馮祺畬

音樂音效設計｜郭朝瑋

演員｜曾　珮　徐啟康　王姿茜　林佳楠　邱映哲 等7人

內容簡介｜

說到萬華，你會想到什麼？新聞中遊民占據的龍山寺廣場、小時候爸媽警告你千萬不要涉足的華西街？曉劇場費時近半年演員探訪萬華在地的人物故事，選擇以遊民、性工作者作為訪談對象，記錄他們的生命經驗，讓生活在這塊土地的他們及我們，一起說萬華的故事。

09

新曲《星空下的舞會》共2場

| 09/01 基隆文化中心演藝廳｜免費觀賞 |
| 10/01 國家音樂廳｜200 300 500 800 1000元 |

主辦單位｜台北世紀合唱團　基隆市文化局
演出單位｜台北世紀合唱團
指揮｜陳麗芬
演出者｜小提琴：謝宜君　鋼琴：陳佳慧　台北世紀合唱團
曲目｜張惠妮：《星空下的舞會》（世界首演）

戲《將你的手放在我的手心》共4場

09/01-02 牯嶺街小劇場｜400元

主辦單位｜台北小花劇團
演出單位｜台北小花劇團　臺北藝術大學戲劇系
製作人｜莊菀萍
編劇｜Carol Rocamora
劇本翻譯｜陳大任
導演｜劉又菱
動作設計｜余彥芳
空間設計｜蘇元琦
燈光設計｜呂惠惠
服裝設計｜郭本皓
音樂設計｜黃如琦
演員｜張仰瑄　洪健藏
內容簡介｜
初識時，他三十八歲，她二十九歲；他是劇作家契訶夫，她是女演員奧爾嘉。契訶夫與妻子短短的六年愛情，卻有四年分隔兩地，他們在不同的時空地點寫下他們的情書，近八百封書信往返的情感流動。劇作家Carol Rocamora在2000年，將兩人六年的戀情組合成一部《將你的手放在我的手心》，詮釋契訶夫夫婦在「等待與告別」間的深情世界。

戲《孫仔笑一笑》共16場

09/01 臺北市立社會教育館親子劇場 | 500 600 800元

09/08 高雄市立文化中心至善廳 | 500 600元

10/06 臺中市中興堂 | 500 600 800元

10/20 成功大學成功廳 | 500 600元

12/23 屏東縣中正藝術館 | 500 600元

2013/01/05 大東文化藝術中心 | 400 500元

2013/02/02 高雄市岡山文化中心 | 300 400元

指導單位 | 高雄市政府文化局
贊助單位 | 國家文化藝術基金會
主辦‧演出單位 | 豆子劇團
藝術總監 | 曾秀玲
製作人 | 葉俊伸
編劇 | 張永杰
導演 | 楊士平
作曲 | 陳長勇
編舞 | 張雅婷
舞台設計 | 朱芸青
燈光設計 | 郭卉恩
服裝設計 | 謝宜彣
演員 | 魏子斌　胡純萍　簡廷羽　洪仙姿　林麗櫻 等8人
內容簡介 |
阿奇總是覺得不夠！他覺得爸爸、媽媽陪他的時間不夠，覺得好玩的時間不夠，覺得朋友不夠，覺得獲得的「愛」不夠。所以他很不快樂。為了讓孫仔笑一笑，於是阿公、阿嬤拿出十八般武藝，彈月琴、跳街舞、抓田雞、說故事。

傳《MACKIE踹共沒?》臺北藝術節 共2場

09/01-02 臺北市立社會教育館大稻埕戲苑 | 300 500 800 1000 1200元

指導單位 | 文化部
主辦單位 | 臺北市政府
承辦單位 | 臺北市政府文化局　臺北市文化基金會　臺北市立社會教育館大稻埕戲苑
贊助單位 | 欣葉國際餐飲集團　天成飯店　加州國際股份有限公司
演出單位 | 一心戲劇團
藝術總監 | 耿一偉
團長 | 孫榮輝
製作人 | 孫富叡
藝術顧問 | 張啟豐
編劇 | 劉建幗
導演 | 劉守曜

音樂編腔設計作曲 | 何玉光
文場樂師 | 何玉光　陳玉環　陳建誠　潘樺葶
武場樂師 | 王伊汎　姜建興　陳清猷
身段指導 | 孫詩珮
武術指導 | 孫榮輝　張聖宗
編舞 | 陳昭賢
舞台設計 | 黃日俊
道具設計 | 黃建達
燈光設計 | 吳沛穎
服裝設計 | 謝建國
演員 | 孫詩珮　孫詩詠　孫麗惠　陳子強　陳昭薇 等20人
內容簡介 |
改編自德國劇作家布萊希特名著《三便士歌劇》。龍城官員為了皇帝親臨而打造繁盛假象，錢老闆用假乞丐營造假象騙取人們同情、召集假乞丐製造貧苦要脅官府。最終，爆料和輿論讓皇帝釋放莫浩然，事實終究是如何？皇帝始終不曾看到真相。透過這樣充斥假象的王朝，來暗示現今臺灣社會的社會亂象、真相難明、公道難求！

新曲《葵藿》共1場

09/02 國家音樂廳演奏廳 | 400 500 600元

主辦‧演出單位 | 古悅室內樂團
演出者 | 黃文玲　古悅室內樂團
曲目 | 黃文玲：《Libertango》
　　　黃文玲：《Tico Tico》
　　　Laura Shigihara/曲‧宋心馨　夏金甌/改編：《葵藿》
　　　（以上曲目均為世界首演）

舞《浮生‧畫魂》共2場

09/02 新北市藝文中心演藝廳 | 200 300 400元

主辦單位 | 新北市政府文化局　歐陽慧珍舞蹈團
演出單位 | 歐陽慧珍舞蹈團
內容簡介 |
身為50年代白色恐怖時期的受難者家屬，將塵封六十年的真實故事搬上舞台，融入音樂、多媒體及戲劇，以現代劇場的手法結合舞劇的形式，透過跨領域的合作，栩栩如生地呈現歐陽家族血淚交織、感人至深的人生故事。

戲 《一夜J情》 共6場

09/02-06 華山1914文化創意產業園區 | 250元

10/13 苗栗縣政府國際文化觀光局中正堂 | 200元

指導單位 | 文化部

主辦單位 | 臺北市政府　EX-亞洲劇團（臺北場）　苗栗縣政府國際文化觀光局（苗栗場）

承辦單位 | 臺北市政府文化局　臺北市文化基金會（臺北場）

演出單位 | EX-亞洲劇團

藝術總監 | 江譚佳彥（Chongtham Jayanta Meetei）

製作人 | 林淇安

編劇 | 史特林堡（August Strindberg）

導演 | 江源祥

舞台設計 | 鍾柏賢

燈光設計 | 許俞苓

服裝設計 | 羅品婷　林韵芝

音樂設計 | 李承叡　李承寯　陳俊任

化妝設計 | 林書緯

演員 | 汪禹丞　林煜雯　邱莉舒　張雅為（苗栗場）

內容簡介 |

以史特林堡劇作《Miss Julie》為創作來源，主題是關於奴役和被奴役，社會角色的升降，地位的高低，謊言與真實，男與女，資產階級與勞動階級，好與壞等。

舞 《舞｜台》 共6場

09/07-09 國家戲劇院實驗劇場 | 500元

09/21 高雄市左營高中舞蹈劇場 | 300元

09/29 桃園縣政府文化局演藝廳 | 免費觀賞

主辦・演出單位 | 三十舞蹈劇場

藝術總監・編舞 | 吳碧容

舞者 | 吳義芳　蘇安莉　三十舞蹈劇場

內容簡介 |

生命是一場盡情的演出，高潮迭起；世界正是我們的舞台，無所不在。特邀舞蹈家吳義芳與蘇安莉，以結合不同的數位科技，展現其成熟豐潤的舞台魅力。透過現場網路視訊，call out曾經活躍舞台的舞蹈家們互動演出，藉以打破舞台的現場框架，結合不同的場域空間，呈現藝術家生命歷程之一隅風景。

戲 《快樂孤獨秀》臺北藝術節 共4場

09/07-09 臺北市立社會教育館文山劇場 | 660元

主辦單位 | 臺北市政府

演出單位 | 夾子電動大樂隊

製作人 | 劉柏珊

編劇・導演・影像・音樂設計・演員・歌手 | 應蔚民

肢體表演・舞台設計 | 大塚麻子

燈光設計 | 王天宏

服裝設計 | 謝岱汝　林永宸

現場音樂演出 | 夾子電動大樂隊

演員 | 王世緯　雷煦光　朱安如

舞者 | 葉宜珍　簡涵庭

內容簡介 |

在綜藝節目的熱鬧氛圍中，翻轉「孤獨」的思考角度。旅臺德國人沃爾夫岡・史瓦畢（Wolfgang Schwabe）的生活3D紀錄片貫穿演出，在夾子電動大樂隊歡頌孤獨的音樂中，演員演繹都市生存戰役的孤獨面向，現場表演與預錄影像並置對話。

舞 《方向・方相20+1》101年新北市傑出演藝團隊創作展 共2場

09/08 新北市藝文中心演藝廳 | 200 300 500元

11/18 基隆文化中心演藝廳 | 免費觀賞

指導單位 | 文化部

主辦單位 | 新北市政府

演出單位 | 方相舞蹈團

藝術總監 | 燕樹豪

藝術指導 | 楊敬明

製作人 | 羅媖芳

舞碼 | 《餯》《Color night》《驚夢》

編舞 | 燕樹豪　楊敬明　賴玥蓉

燈光・影像設計 | 翁俊明

舞者 | 黃筱雲　韋捷雲　韋紫翎　楊雅晴　郭加誼 等42人

內容簡介 |

以現代、芭蕾、民族三種舞蹈形式，透過舞蹈肢體語言敘事，展現《驚夢》、《Color night》、《餯》等三段舞形與概念的舞蹈作品，向過往的青春歲月告別與致敬。

新曲 《葉娟礽當代箏樂作品獨奏會》 共1場

09/09 國家音樂廳演奏廳 | 300 400 500元

主辦單位 | 四象箏樂團
演出單位 | 樂享室內樂團
指揮 | 邱君強
演出者 | 箏：葉娟礽　小提琴：徐錫隆　許淑婷
　　　　中提琴：陳瑞賢　大提琴：陳建安
曲目 | 王怡雯：《水彩素描》為箏、小提琴與大提琴（委託創
　　　作，世界首演）

新曲 《熱情巴西》2012台灣國際世界音樂
　　　節 共1場

09/09 國家音樂廳 | 500 800 1000 1200元

指導單位 | 臺北市政府文化局
主辦單位 | 美麗的島音樂家聯盟樂團
贊助單位 | 國家文化藝術基金會
演出單位 | 美麗的島音樂家聯盟樂團　巴西Novato樂團
　　　　　森巴鼓隊和舞團
演出者 | 揚琴：林錦蘋　卡法兒笛：唐　明　歌手：林姿吟
　　　　巴西烏克麗麗：Dudu Reis　擊樂：王盈惠
　　　　巴西七弦吉他：Gilson Verde　巴西鈴鼓：Cacau
曲目 | 唐　明：《金色油漆》巴西烏克麗麗二重奏
　　　林錦蘋：《客家‧戲調》
　　　（以上曲目均為世界首演）

舞 《風起雲湧～七腳川事件紀念演出》
　　　共6場

09/10 臺東縣立文化中心 | 免費觀賞
09/22-23 新北市新莊文化藝術中心演藝廳 | 300 500 700元
10/02-03 花蓮縣文化局演藝廳 | 200元
10/20 高雄市政府勞工局勞工教育生活中心 | 免費觀賞
主辦單位 | 原舞者文化藝術基金會
演出單位 | 原舞者舞團
內容簡介 |
被遺忘的遺孤，七腳川史詩。在事件發生的一百年以後，花
蓮阿美族七腳川部落的遺老依然這樣地述說著：「如果不是
這個事件，我們還是在原來的地方。我們原先一個年齡層有
三百人，八個年齡層至少有兩千五百人。因為這個事件，子
孫流離，分散到各地。

戲 《接下來 / 是一些些消亡（包括我自己
　　　的）》 共8場

09/13-15 Mad L替代空間 | 500元

贊助單位 | 國家文化藝術基金會　外交部
演出單位 | 再一次拒絕長大劇團
策展人 | 黃思農
製作人 | 林岱蓉
導演 | 王詩琪　何采柔　林人中　曾彥婷　蔣　韜
演員 | 辜永妍
內容簡介 |
部分啟發自小說家吳爾芙的意識流書寫，是涵概聲音藝術
（Sound Art）、動態裝置、物件劇場（Object Theater）和現場
藝術（Live Art）的另類展演。而透過不斷變化的物件流動，
聲音事件與裝置，交織出一個（或多個）「不在場」的女人留
下的生命痕跡與印記，見證這些生命刻痕和角色意識的流
轉、消亡，一如肉身。

戲 《孤島效應過客滑倒傳說》 共6場

09/14 南投縣仁愛鄉互助村清流部落 | 自由贊助
09/16 南投縣仁愛鄉精英村盧山部落 | 自由贊助
09/20-23 新北市新店區溪州部落廣場 | 400 450元
主辦‧演出單位 | 台灣海筆子
製作人 | 許雅紅　黃雅慧
編劇‧導演 | 段惠民
舞台設計 | 高琇慧　蔡奉瑾
燈光設計 | 朱家聖
音樂設計 | 鄭各均　李　昀
演員 | 朱正明　許雅紅　段惠民　李　昀　林欣怡 等7人
內容簡介 |
以原住民洪水神話作為開端預言，透過一群企圖躲避洪水而
異鄉滑倒的過客們與山谷部落不老少女的交錯相遇，進入糧
食與「舊根」的爭奪戰、「白皮膚黑面具」的激辯，企圖與部
落交換故事來重新挖掘臺灣歷史的特殊性與族群之間文化密
語。

戲《破廟裡的莫札特》 共6場

09/14-16 城市舞台｜350 500 650 800 1000 1200元

指導單位｜文化部　臺北市政府文化局
主辦・演出單位・編劇・導演｜如果兒童劇團
協辦單位｜臺北市社會教育館
製作人｜趙自強
作曲｜張大偉
編舞｜黃智宏
舞台設計｜張一成
燈光設計｜江怡君
服裝設計｜陳靖婷
影像設計｜范宜善　吳哲瑋
演員｜王靉天　王怡雯　朱品怡　吳尚謙　李思緯 等18人
內容簡介｜

一個終日遊手好閒的小子，遊蕩在夜市的喧嘩中，一把破廟
裡搶來的小提琴，讓他意外發掘自己的音樂天分。因故退隱
的小提琴老師、洗手作羹湯的伴奏高手、為生活打拚的母
親、擁有冒險基因的父親，讓平凡小子走上一段音樂傳奇
之路。本劇結合小提琴古典樂，在樂章中觸發觀眾深思「天
才」的涵義，讓孩子勇於自我肯定。

戲《麗翠－畢普》 共4場

09/14-16 國家戲劇院實驗劇場｜800元

主辦・演出單位｜上默劇團
編劇・導演｜孫麗翠
燈光設計｜貝律得
服裝設計｜陳紹麒
演員｜孫麗翠　陳紹麒
劇目｜〈序幕〉〈遊園〉〈尋夢〉〈水菓餐〉〈月〉〈賣火柴的女
　　　孩〉〈旅程〉〈地水火風〉
內容簡介｜

紀念默劇大師馬歇馬叟逝世五周年，以麗翠－東方女子的身
形演繹馬歇・馬叟創造的經典人物畢普（Bip），藉虛幻以入
虛境，卻真實以示，無更真實如斯。

舞《門》(The Door) 共6場

09/14-15 臺南市立臺南文化中心國際廳原生劇場｜350元
10/06-07 衛武營藝術文化中心281展演場｜350元
10/20-21 臺北藝術大學展演藝術中心舞蹈廳｜450元

指導單位｜高雄市政府文化局
主辦單位｜HuiDance匯舞集
　　　　　衛武營藝術文化中心籌備處（高雄場）
協辦單位｜臺南市立臺南文化中心
贊助單位｜國家文化藝術基金會　臺北市政府文化局　傑勝
　　　　　科技股份有限公司　恒威企業有限公司　華台科
　　　　　技　可成基金會
演出單位｜HuiDance匯舞集
藝術總監｜蔡慧貞
藝術指導｜Francesco D'Astici
編舞｜蔡慧貞　Francesco D'Astici
舞台設計｜李維睦
燈光設計｜郭卉恩
服裝設計｜林秉豪
影像設計｜張博智
舞者｜蔡慧貞　王維銘　劉志國（臺北場）　潘潔尹
　　　黃依涵　勞舞祖・達布拉卡斯 等7人
內容簡介｜

「門」後藏著你我的秘密及未知的人生，連結所有獨立空間，
甚至超越空間。等待回家的靈魂，遊走在現實與虛幻之間，
要開幾扇門，才能找到生命的出口與夢想的階梯。

舞 舞黑盒子獨立創作系列三閱讀《舞蹈×戲劇 雙重感官》 共3場

09/14 嘉義市政府文化局音樂廳｜350元
09/22-23 衛武營藝術文化中心281展演場｜350元

指導單位｜文化部
主辦・演出單位｜樓閣舞蹈劇場
贊助單位｜嘉義市政府文化局　高雄市政府文化局　衛武營
　　　　　藝術文化中心籌備處
演出單位｜樓閣舞蹈劇場　南新劇團
藝術總監・製作人｜石志如
舞碼｜
《字裡行間》
編舞者｜石志如

《房間裡的月桂樹》
編舞者｜江映慧

《心媳婦》
劇本・導演｜張文忠

《Steps in the streets》
編舞者‧影像設計｜吳柏翰
服裝設計｜李育昇

舞者｜吳柏翰　張文忠　林卓儀　梁津津　陳喻虹 等8人
內容簡介｜
四段演出分別描述文字、城市、性別顛倒、外籍新娘的故
事，用肢體、用自己熟悉的語言，搬演、訴說、閱讀著平凡
的或不平凡的人生。

舞《「偶」發奇想》共1場
09/15 桃園縣政府文化局中壢藝術館｜免費觀賞
演出單位｜敦青舞蹈團　敦煌舞蹈團
編舞｜張永煜　程偉彥　許程崴　郭秋妙　董雅琳
　　　張筱楓　陳宗喬　王若宛
內容簡介｜
舞作中嘗試在芭蕾舞、現代創作、中國舞蹈之間，找到共通
的精神與風格，以呈現編舞者的創意與思考。

新曲《2012繆沁琳、劉苪華聯合音樂會》
共1場
09/18 國家音樂廳演奏廳｜300 400 500元
指導單位｜文化部
主辦‧演出單位｜小巨人絲竹樂團
贊助單位｜臺北市政府文化局　廣藝基金會　林臣英服飾公
　　　　　司　臺中銀行　景泰科技
演出者｜笛：繆沁琳　琵琶：劉苪華
曲目｜何立仁　劉苪華：《影》（世界首演）

舞《2012鈕扣New Choreographer計畫》
共1場
09/21 誠品信義店6F展演廳｜650元
主辦單位｜何曉玫　MEIMAGE舞團
舞碼｜《呼吸》《under frame》《前行》《天圓地方》
編舞｜陳韻如　林立川　羅瑋君　張逸軍
舞者｜沈怡彣　林立川　劉彥成　陳韻如　羅瑋君 等6人
內容簡介｜
「鈕扣 *New Choreographer 計畫」是給浪跡天涯的舞者的回家
計畫。以旅外舞者為主要邀請對象，回國逐年創作與演出，
並交換國際經驗，透過交叉養成，培養兼具職業經驗與獨立
性格的編舞人才，就像是鈕扣與母土的接縫計畫。

傳《夜王子》共2場
09/22-23 城市舞台｜500 800 1200 1600 2000 2500元
主辦單位｜臺北市立社會教育館　春美歌劇團
演出單位｜春美歌劇團
製作人｜郭春美
編劇｜許芳慈
導演｜曾憲壽
舞台設計｜陳瓊珠
燈光設計｜李俊傑
服裝設計｜城市生活舞蹈服裝公司　杜蕙芬　謝建國
造型設計｜謝建國
音樂設計｜周以謙
演員｜郭春美　簡嘉誼　陳禹安　王台玲　林佩儀
內容簡介｜
遙遠的出雲國因巫毒教瀰漫著一股不祥之氣，冷傲自負的大
王子巴萊卻只顧對外征戰。國王欲傳位於巴萊，即位當天巴
萊卻失蹤了，原來是二王子巴丹長期壓抑對巴萊的不滿和妒
意，在女巫伊拉的煽動下爆發，與伊拉訂下契約：巫女對巴
萊下咒…

新曲《水月狂想》共1 場
09/23 成功大學成杏廳｜300元
主辦‧演出單位｜台灣揚琴樂團
演出者｜廖依專　劉嘉琪　彭品昕　台灣揚琴樂團
曲目｜王　瑟：《鏡花水月》（世界首演）

戲《兔兔找幸福》共23場

09/24-12/15 全臺偏鄉育幼院、幼稚園及小學｜免費觀賞

11/02-04 臺北市立社會教育館文山劇場｜200元

指導單位｜文化部
演出單位｜Be!劇團
製作人｜吳敬軒
編劇・導演｜廖苙安
戲偶設計｜陳玉琦
作曲｜林弼達
編舞｜李潔欣
舞台・道具設計｜周芳聿　沈致成
服裝設計｜Emi Chen
燈光設計｜周准竹
演員｜蘇育玄　陳虹汶　黃　歆　邱雅君　黃美華
內容簡介｜
「幸福是什麼？」不管是孩子或是大人都在建構一個屬於自
己幸福的模樣。於是幸福用各種不同的顏色與面貌，與我們
一起呼吸在這個城市之中。但是幸福又往往不是我們想像與
預期的，所以我們常常手握幸福還要懷疑，「這真的是我要
的幸福嗎？」或是閉上眼睛假裝看不見。

新曲《競箏－樊慰慈、王中山箏樂演奏會》共1場

09/25 國家音樂廳｜350 500 800 1000 1500元

主辦單位｜琴園國樂團
演出者｜樊慰慈　王中山
曲目｜王中山：《水墨禪韻》《遠去的達甫》
　　　（以上曲目均為臺灣首演）
　　　樊慰慈/改編：古琴曲《流水》（世界首演）

舞《世界末日這天，你會愛誰？》共3場

09/28-29 臺北藝術大學舞蹈廳｜450元

主辦單位｜文化部　舞蹈空間舞蹈團
演出單位｜舞蹈空間舞蹈團
藝術總監｜平　珩
導演｜劉守曜
編舞｜董怡芬　鄭伊雯
服裝設計｜覃康寧
音樂設計｜林桂如
內容簡介｜
便利的科技生態，是人類曾經的美夢成真？抑或當下的浮空
投影？舞作運用自動控制系統、機械移動裝置、浮空投影技
術，呈現一則舞蹈科幻文學。

新曲《手牽手的力量》共1場

09/28 臺北市中山堂中正廳｜400 600 900 1200元

主辦・演出單位｜絲竹空爵士樂團
委託創作｜廣藝基金會
燈光設計｜歐衍穀
演出者｜鋼琴：彭郁雯　歌唱：以莉高露
　　　　鋼琴・歌唱・打擊・音效：余佳倫
　　　　小提琴：黃偉駿　王詩涵
　　　　電貝斯：藤井俊充
　　　　爵士鼓：林冠良
　　　　中提琴：江忻薇
　　　　大提琴：張道文
　　　　中阮：陳芷翎　笛・簫：黃治評
　　　　二胡・打擊・歌唱：吳政君
曲目｜《無止無休》《項鍊不見了》《流光傳奇》
　　　《當漢人遇上小米酒》《蹄印》《林雨》《千聲千生》
　　　《阿嬤的呢喃》《手牽手》
　　　（以上曲目均為世界首演，除《流光傳奇》外，皆由廣
　　　藝基金會委託創作）
內容簡介｜
這場音樂會主要運用阿美族的音樂元素創作，並從布農族音
樂和鄒族傳說汲取靈感，希望藉由音樂串連多位作曲家與演
奏家手牽手，表達對人、環境與土地的關懷。

舞《靈動運河》共3場

09/28-29 臺南市立臺南文化中心演藝廳｜300 500 1000元

10/06 新北市新莊文化藝術中心演藝廳｜300元

指導單位｜文化部
主辦單位｜臺南市立臺南文化中心（臺南場）
　　　　　廖末喜舞蹈劇場
協辦單位｜臺南市政府　臺南市立臺南文化中心
　　　　　廖末喜舞蹈教學中心
贊助單位｜國家文化藝術基金會
演出單位｜廖末喜舞蹈劇場
藝術總監・製作人｜廖末喜
舞碼｜廖末喜：《序—生命之河》　王國權：《老河・野樹・
　　　宴》　林郁晶：《浪漫青春》　賴翠霜：《靈動運河》
內容簡介｜
以臺南運河歷史為發展背景，搬演其中悲歡離合的故事，生
離死別的記憶，呈現臺南人的整體記憶與共同情感。

戲《人間條件5－男性本是漂泊心情》

共27場

09/28-30 國家戲劇院｜600 1000 1500 2000 2500 3000 4000元

10/04-07, 11-14 城市舞台｜600 1000 1500 2000 2500 3000 3500元

10/26-27 高雄文化中心至德堂｜500 800 1200 1500 2000 2500 3000元

11/09-10 臺中市中山堂｜500 800 1200 1500 2000 2500 3000元

11/17 臺南市立臺南文化中心演藝廳｜500 800 1200 1500 2000 2500 3000元

12/08 桃園縣政府多功能展演中心｜500 800 1200 1500 2000 2500 3000元

12/22 新竹市政府文化局演藝廳｜500 800 1200 1500 2000 2500 3000元

主辦・演出單位｜綠光劇團

編劇・導演｜吳念真

舞台設計｜曾蘇銘

燈光設計｜李俊餘

服裝設計｜任淑琴

音樂設計｜聶 琳

演員｜柯一正　林美秀　羅北安　李永豐　陳希聖 等9人

內容簡介｜

一場中年夫妻的離婚談判，一對事不關己等著看戲的兒女。韌性媽媽氣急敗壞，任性爸爸從此踏上離家自由之旅。沒有人約束的生活就此展開，讓他得以窺視那些表面幸福的友人們，真實的生活面貌，一連串男人瀟灑、天真與荒謬的故事，即將一一揭露。

戲《TELEE曼丁之歌首部曲－初昇太暘》

共2場

09/29-30 臺南市立臺南文化中心原生劇場｜350元

主辦・演出單位｜TELEE非洲太暘鼓舞劇團

協辦單位｜臺南市立臺南文化中心

贊助單位｜全亞國際非洲鼓推廣中心

藝術總監・編劇｜李啟全

導演｜鄭琇如

編舞｜李芳伶

舞台・道具・影像設計｜李建亨

服裝設計｜李建亨　李芳伶

演員｜李啟全　李建亨　李芳伶　張敏薇　張敏潔 等18人

內容簡介｜

TELEE，西非曼丁族的語言，意思為：初昇的太陽。非洲太暘鼓舞劇團創團首演，把來自非洲曼丁族的歌唱、舞蹈、鼓動節拍，將「生活，就是節奏！」的部落意識形態具體呈現。

舞《雙黃線》2012舞蹈秋天 共5場

09/29-30 國家戲劇院實驗劇場｜500元

主辦單位｜國立中正文化中心

演出單位｜黃翊工作室

編舞・演出｜黃 翊

共同創作・演出者｜胡 鑑

燈光科技｜歐衍穀

作曲・演奏｜孫仕安（An Ton That）

內容簡介｜

雙黃線象徵兩個平行的抽象主題，在同一時間軸中各自發展至相互碰撞。在看似冰冷的主題與人物互動下，編織出深刻的生命體驗，透過純粹的雙人舞，帶給觀眾豐富的感受。

舞《莎替之夜》共6場

09/29 新竹市政府文化局演藝廳｜300 500元

10/06 嘉義縣表演藝術中心演藝廳｜250 300 400元

10/16-17 城市舞台｜400 600 800 1000元

10/20 南投縣政府文化局演藝廳｜200 300元

11/04 苗栗縣政府國際文化觀光局中正堂｜200 300元

主辦・演出單位｜台北首督芭蕾舞團

協辦單位｜南投縣政府文化局　新竹市政府文化局　嘉義縣表演藝術中心

贊助單位｜國家文化藝術基金會　臺北市政府文化局

藝術總監・藝術指導｜李淑惠

編舞｜徐進豐

舞者・共同編創者｜時雅玲　王俐文　黃思華　蔡雅鈞　林詠真 等8人

內容簡介｜

終於，九扇門開了…往裡一瞧：有美麗的大地、絢爛晚霞、污雜後巷、闃黑暗室、夢境流逝，也有…，門後又是一扇扇門！或許，你看的跟我不一樣。

10

新曲《愛，也許是……Perhaps Love》
　　2012廣藝節 共1場

10/03 國家音樂廳演奏廳｜400 600 1000 1200 2000元

主辦單位｜廣藝基金會

贊助單位｜廣達電腦股份有限公司

演出單位｜廣藝愛樂管弦樂團

藝術總監‧製作人｜楊忠衡

指揮｜黃東漢

演出者｜小提琴：蔡耿銘　吳宏哲　中提琴：趙怡雯
　　　　大提琴：黃盈媛　廣藝愛樂管弦樂團

曲目｜王倩婷：《Karma》鋼琴五重奏
　　　陳樹熙：《小玩意》三重奏：袁先生與葉大嫂
　　　阮丹青：《愛與美的詩篇》鋼琴三重奏
　　　Veronica維若妮卡：《Verona幻想曲》給鋼琴三重奏與
　　　　　　　　　　　　彩光鋼琴三重奏
　　　張世儫：《相思三部曲》弦樂合奏
　　　黃凱南：《L'Amore per l'Amore 為愛而愛》混編室內樂
　　　謝世嫻：《愛情四季》鋼琴二重奏+女聲
　　　何真真：《愛情旋轉木馬》爵士三重奏+弦樂五重奏
　　　米拉拉：《愛的三件事》《鳶尾花》混編室內樂
　　　V. K克：《花水月》混編室內樂
　　　（以上曲目均為委託創作，世界首演）

內容簡介｜

以「愛」為主題，邀請多位跨界作曲家分別譜寫「關於愛情的面貌」。

戲《王子徹夜未眠》共15場

10/03-14 浣莎永華館｜350 600元

指導單位｜文化部　臺南市政府文化局

主辦‧演出單位｜鐵支路邊創作體

協辦單位｜臺南市環境保護局　裕農里活動中心

藝術總監‧導演‧舞台設計｜林信宏

藝術指導｜林于竝

編劇｜柯勃臣

舞台監督｜陳雅琳

燈光設計｜郭卉恩

服裝設計｜陳盈帆

音效設計｜藝院學生不是人

演員｜辛采樺　江姿穎　唐易　林怡萱　林昂儒

內容簡介｜

失眠的王子徹夜未眠，昏睡的公主在城堡做起一段一段如童話的夢境，有小矮人與毒蘋果；有玻璃鞋與舞會；也有黃金球與總是在挑戰公主病的囉嗦嘮叨醜青蛙。王子究竟為何徹夜未眠呢？

傳《燕歌行》 共4場

10/04-07 國家戲劇院｜500 800 1200 1600 2000 2500 3000元

指導單位｜文化部

主辦單位｜國立中正文化中心

協助演出單位｜臺灣戲曲學院

演出單位｜唐美雲歌仔戲團　廣藝愛樂管弦樂團

藝術總監‧製作人｜唐美雲

編劇｜施如芳

導演｜戴君芳

編腔｜劉文亮

文場｜劉文亮　姬禹丞　江品儀　姬沛瑩　許瑜恬　連薇鈞
　　　郭珍妤

武場｜李怡安　王清松　莊步超　劉堯淵

音樂｜賴德和

編舞｜莫嵐蘭

舞台設計｜王世信

燈光設計｜邱逸昕

服裝設計｜蔡桂霖

影像設計｜王奕盛

演員｜唐美雲　許秀年　小　咪　呂瓊珬　許仙姬 等33人

內容簡介｜

曹操死後，曹丕登基，將曹植貶至邊地、甄宓打入冷宮。後
宮又盛傳其子曹睿並非曹丕親生，甄宓不堪受辱，自我了
斷。曹丕夢見甄宓前來惜別，引領他重返純真的初心。司馬
懿取得曹植所作的《洛神賦》，力諫處死曹植，銷毀賦文。
但曹丕決定不殺曹植，任《洛神賦》流傳，期使甄美人的絕
世風流，因文學而不朽。

戲《遠方－蕭芸安的城市音樂故事》 共4場

10/05-07 牯嶺街小劇場｜450元

原創故事‧導演‧音樂｜蕭芸安

編劇｜劉珮如

燈光設計｜江怡君

舞台設計｜王信瑜

服裝設計｜張傳婕

影像設計｜蕭芸安　馮鵬安

現場音樂｜蕭芸安　城市聲音樂團

演員｜蕭芸安　溫寒卉　王郁慈　邱逢樟　邢懷碩

內容簡介｜

前往香港、上海、無錫的追尋之旅，關於香港、上海、無
錫、臺北的思念日記。來自臺北的旅人，四個身處不同城市
的迷惘靈魂，在旅程中擦肩而過，彼此交錯，不停尋找關於
旅行與生命的意義。融合電影、戲劇、小說概念的音樂故事
作品。

舞《轉身》（Tangle） 共5場

10/05-06 大東文化藝術中心演藝廳｜300 450 650 850 1000 1200
　　　元

11/17-18 新北市新莊文化藝術中心演藝廳｜300 450 650 850
　　　1000 1200元

11/24 嘉義市政府文化局音樂廳｜300 450 650 850 1000 1200元

指導單位｜文化部

主辦‧演出單位｜爵劇影色舞團

協辦單位｜嘉義市政府文化局

贊助單位｜法務部　教育局　新北市政府文化局　偉日豐企
　　　業股份有限公司

藝術總監‧編舞｜王儷陵

製作人｜吳宜樺

舞台設計｜李維睦

燈光設計｜林育誠

舞者｜王儷陵　李欣怡　黃郁珉　曹淑佩　顧右存 等17人

內容簡介｜

以舞劇方式呈現毒品如何侵蝕人心，對於身心的嚴重危害，
利用舞蹈語彙，表達出友誼之間的拉扯、毒癮的痛苦、求助
無門的悲傷、背叛的無奈感，期望年輕學子及民眾藉此作品
感知毒品的危害性。

舞《海底歷險記》 共8場

10/05-06 高雄文化中心至德堂｜600 900 1200 1600元

10/12-14 臺北國父紀念館｜600 900 1200 1600元

主辦‧演出單位｜影舞集表演印象團

內容簡介｜

奇幻3D動畫影像特效，俏皮人偶載歌載舞，帶著你的好奇
心和小博士法蘭茲一同去海底冒險！海神與大海龜、華麗的
海神宮究竟暗藏什麼不為人知的秘密？

戲《美味人生》 共1場

10/06 慕哲咖啡館｜400元

主辦‧演出單位｜一一擬爾劇團

內容簡介｜

美味佳餚在人生中帶來能量、帶來滿滿的回憶與故事。帶來
愉悅，有時也帶來哀傷。

戲《珍妮鳥生活》共2場

10/06 新竹市政府文化局演藝廳 | 200 300 500 800 1000元

主辦·演出單位 | 玉米雞劇團

協辦單位 | 新竹市政府文化局　新竹教育大學　玉米雞創意
　　　　　學院

贊助單位 | 文化部　新竹生活美學館　六角工房
　　　　　葛瑞絲的家　海島咖啡　姬璃鷗手創食研
　　　　　竹萱翊　Prof.TK 臺灣No.1創新保養品牌
　　　　　林志成建築師事務所

藝術總監·編劇·導演 | 涂也斐

藝術指導 | 蔡釗雯

製作人 | 陳柏丞　涂雅惠

作曲 | Andy

編舞 | 劉津玉

舞台設計 | 邱娟娟

道具設計 | 陳庭安

燈光設計 | 郭建豪

服裝設計 | 楊瀅玉　涂雅惠

音效設計 | Dorina

演員 | 仇　泠　Adam　王瓊玲　王崇誌　張惟翔

內容簡介 |

不太成功的女畫家珍妮，嫁給了一個隨便都可以活得很好的
男人。雖然她愛這個男人，但這個男人比不上她的夢想，她
必須有所選擇！該如何用天衣無縫的方式化解他們之間的矛
盾呢？

新曲《Richard Galliano 與北市國－手風琴的魅力》共1場

10/08 國家音樂廳 | 300 500 800 1000 1200元

主辦·演出單位 | 臺北市立國樂團

指揮 | 陳澄雄

演出者 | 手風琴：理查·蓋利安諾（Richard Galliano）
　　　　小提琴：姜智譯　臺北市立國樂團

曲目 | 劉長遠：《憶》（委託創作，世界首演）

戲《當柯博文遇見班德瑞的驚奇旅程》共14場

10/08, 15-16, 22-23, 11/05-06, 11/12-13 新北市文化國小
　　竹圍國小　八里國小　米倉國小　興華國小
　　淡水國小　免費觀賞

主辦單位 | 新北市淡水古蹟博物館

演出單位 | 黑門山上的劇團

藝術總監·製作人·編劇·導演 | 顏美珍

編舞 | 傅德揚

舞台設計 | 黃證丰

道具設計 | 林育全

服裝設計 | 王萱軒

音效設計 | 黃伯沂

演員 | 黃兆嶔　傅德揚　吳嘉川　張哲豪

內容簡介 |

新北市淡水古蹟博物館教育校園巡演。英國領事官班德瑞自
滬尾砲台甬道，穿越時空回到2012年的淡水，他循著街道回
到他以為的英國領事館，遇見2012年的臺灣替代役男柯博
文，於是一趟紅毛城，滬尾砲台和小白宮的驚奇旅程便展開
了！

新曲《弦上飛音－沈非與台北柳琴室內樂團音樂會》共1場

10/09 國家音樂廳演奏廳 | 300 500 800元

主辦·演出單位 | 台北柳琴室內樂團

指揮 | 劉至軒

演出者 | 中阮：沈　非　柳琴：戴佩瑤　台北柳琴室內樂團

曲目 | 劉至軒：《透視》（委託創作，世界首演）

戲《阿瘦愛睡覺》2012華山藝術生活節 共9場

10/10-14 華山1914文化創意產業園區 | 600元

主辦單位 | 文化部　中華民國表演藝術協會

協辦單位 | 華山1914文化創意產業園區

演出單位 | 紙風車劇團

藝術總監 | 李永豐

製作人 | 任建誠

編劇 | 林于竣

導演 | 李永豐　林于竣　鄒宜忠

戲偶設計 | 崔永雋

編舞 | 王怡湘

燈光設計 | 鐘崇仁

服裝設計 | 黃莉莉

影像設計 | 蔡卓翰

演員 | 鄒宜忠　林啟誠　林子稜　邱靜儀　莊佳卉 等7人

內容簡介 |

以創意、多變的表現手法取代華麗布景與道具。共分為三個
片段〈身體練習曲〉、〈淺海嘻遊記〉、〈黃金羽毛的故事〉，
帶孩子從不同的角度認識生態環境及臺灣。

新曲《喜悅人聲》共1場

10/11 國家音樂廳演奏廳｜300 500元

主辦·演出單位｜台北喜悅女聲合唱團
演出者｜指揮：蘇慶俊　鋼琴：林育伶　喜悅女聲合唱團
曲目｜林育伶／詞曲：《We Are Sisters》《快樂囝仔兄》《阿母織
　　　的膨紗衫》《溪邊的風》
　　　（以上曲目均為臺灣首演）

戲《羞昂App》共11場

10/11-14 國家戲劇院實驗劇場｜800元
10/19-21 華山1914文化創意產業園區｜800元

主辦·演出單位｜莎士比亞的妹妹們的劇團
製作人｜陳汗青
編劇｜簡莉穎
導演｜Baboo
作曲·音效設計｜王希文
舞台設計｜曾文通
燈光設計｜王天宏
服裝設計｜李育昇
影像設計｜趙豫中
演員｜謝盈萱　Fa
內容簡介｜
以超人氣作家「宅女小紅」（羞昂）的戲謔、自嘲，言不及義
的都會生活觀察雜文為起點，是以「新女性主義的日常生活
觀察報告」為題的單人全民開講，從身體推衍到身體與周遭
的關係--職場、人際、情事、房事，甚至國家大事，從食衣
住行育樂的狗屁倒灶，切入日常的荒謬。

舞《LONE離》共4場

10/11-13 牯嶺街小劇場｜300元

主辦·演出單位｜Crash舞團
編舞｜張　哲
舞者｜張　哲　胡僑倪　鄭　筠
內容簡介｜
一個人要習慣一群人，走進一群人，接觸、陌生、排斥、掙
扎、與自身奮鬥，只看見自己，看不見……。

新曲《蒼穹的祈禱》共2場

10/12 臺中市中興堂｜200元
10/13 南投縣日月潭伊達邵碼頭｜免費觀賞

指導單位｜文化部
主辦·演出單位｜國立臺灣交響樂團
指揮｜道格拉斯·柏史特（Douglas Bostock）
演出者｜國立臺灣交響樂團附設管樂團
曲目｜松下功（Iso Matsushita）：《蒼穹的祈禱》（臺灣首演）

戲《2012第三屆超親密小戲節》共15場

10/12-14 臺北永康區：Yaboo鴉埠咖啡、咖啡小自由、東家
　　　　畫廊｜500元
10/16-20 臺北民生社區：日光大道富錦廚坊、6636創意生活
　　　　空間、邀月酒坊｜500元
10/19-21 臺北仁愛圓環：日升月鴻畫廊、新畫廊、Abby Rose
　　　　Learning Studio｜500元

主辦單位｜飛人集社劇團
共同主辦｜台新銀行文化藝術基金會
贊助單位｜台新銀行　台新保代　國家文化藝術基金會
　　　　　臺北市政府文化局　外交部
策展人｜石佩玉
創作者｜
永康區：
徘徊月光與無盡旅程劇團《黃色的O》（泰國）
許向豪《麻煩夫人：思い出小舘香椎子（回憶小館）》
魏雋展《白》
民生社區：
雙重影像實驗工作室《偶然二部曲：費德利可·加爾西亞·
羅卡》（美國）
薛美華　柯德峰《24hr營業》
林人中《醉後的晚餐》
仁愛圓環：
黎歐菈·懷茲（Leora Wise）　丹尼斯·索伯洛夫（Denis
Sobolov）
《愛麗絲的茶會》（以色列）
羅斌　伍姍姍《我有名字》
曾彥婷　陳佳慧《麵包以後》
內容簡介｜
由石佩玉策展，在臺北的三個區域九個場地，邀請三個國外
演出，媒合國內的六個創作，2010年舉辦至今，更進一步整
理出三大核心方向作為未來發展的依據：迷你藝術節的形式
（觀賞方式／創作媒合）、巷弄中的微居角落（特色演出空間
的）、表演與物件的關係（偶元素定義再探索）。

戲《十八》 共4場

10/12-14 臺南市立臺南文化中心國際廳原生劇場 | 400元

主辦‧演出單位 | 台南人劇團
藝術總監 | 呂柏伸　蔡柏璋
製作人 | 李維睦　呂柏伸
導演 | 莫家豪
作曲 | 曾韻方
編舞 | 董淑貞
舞台設計 | 陳昱璇
燈光設計 | 魏立婷
服裝設計 | 周翊誠
演員 | 李海寧　林純君　邱忠裕　連筱筠　曾楚涵 等6人
內容簡介 |

小雪，今天十八歲，帶著行李，從臺南搬到臺北，準備拋開過去，忘記惡夢，然而，一個又一個陌生人闖進她家，還一直對她問東問西，特別對她的生活和往事有強烈興趣。當她急著把這群怪人趕出去時，那段旋律突然浮現在她的腦海中，伴隨遺忘已久的記憶再次閃現，她再次發現自己和這群陌生人之間不可割捨的生命連繫。

新曲 臺灣現代音樂論壇（37）謝昀倫《Etwas》 共1場

10/13 十方樂集音樂劇場 | 150元

指導單位 | 文化部
主辦‧演出單位 | 十方樂集
贊助單位 | 臺北市政府文化局　國家文化藝術基金會
藝術總監‧製作人 | 徐伯年
製作群 | 李子聲　蕭慶瑜　馬定一
論壇來賓 | 楊聰賢　李子聲　謝昀倫
演出者 | 長笛：劉芸如　鋼琴：陳昭惠
曲目 | 謝昀倫：《Etwas》
內容簡介 |

《Etwas》是一首給長笛與鋼琴二重奏的樂曲。德文Etwas與英文的Something意義相似。由於憶起幼時的一次經驗，回憶時的心情是複雜、難以釐清的，故欲以音符呈現如此難以言喻之心境。

新曲 臺灣音樂館－2012國際作曲大賽獲選作品音樂會》 共2場

10/13-14 東吳大學表演藝術中心松怡廳 | 免費觀賞

指導單位 | 文化部
主辦單位 | 國立傳統藝術中心臺灣音樂館
協辦單位 | 東吳大學音樂系
演出單位 | 十方樂集
藝術總監‧製作人 | 徐伯年
指揮 | 邱君強　顏名秀
曲目 | 李其昌：《溶III》　許揚寧：《山語》
　　　林格維：《獨角戲》　林育平：《撈月》
　　　劉　暢：《絲雨》　趙立瑋：《憶流》
　　　李俊緯：《一場空》
　　　（以上曲目均為委託創作，世界首演）
內容簡介 |

《2012國際作曲大賽獲選作品音樂會》涵蓋獨奏與室內樂合奏作品。不局限於傳統絲竹樂器，也包涵西洋樂器的演奏與運用，呈現華人現代音樂創作的新風貌。

舞《空的記憶》2012數位表演藝術節 共3場

10/13-14 松山文創園區多功能展演廳 | 350元

主辦單位 | 文化部
承辦單位 | 廣藝基金會
贊助單位 | 文化部　廣藝基金會
演出單位 | 狠主流多媒體
導演‧概念 | 周東彥
製作人 | 北藝風創新育成中心
編舞‧舞者 | 周書毅
空間視覺設計 | 陳友榮
美術設計 | 陳佳慧
舞台設計 | 楊金源
燈光設計 | 高至謙　楊懿慈
服裝設計 | 姜睿明
音樂設計 | 王榆鈞
影像設計 | 陳品辰　孫瑞鴻
環景互動發想與設計 | 何理互動設計有限公司
裝置程式設計 | 迎傑發電
內容簡介 |

導演周東彥與編舞家周書毅共同創作，以「空」和「記憶」為主軸，運用環景攝影、即時影像處理、感測器與無線舞台裝置等技術之整合，創造出虛實並存之「空的空間」。藉由表演者驅動外在物質世界的變形，呼應其內在抽象的心理狀態，呈現一幅幅心靈景觀的有機流動。

傳《土地公與隱身花》 共4場

10/13 新竹縣內灣鄉劉興欽漫畫館	免費觀賞
10/14 苗北藝文中心戶外廣場	免費觀賞
11/03 新北市板橋區圖書館演講廳	免費觀賞
11/18 新北市淡水區圖書館演藝廳	免費觀賞

指導單位｜行政院客家委員會　新北市政府文化局
主辦單位｜山宛然劇團
協辦單位｜新竹縣內灣鄉劉興欽漫畫館　苗北藝文中心戶外廣
　　　　　場　新北市板橋區圖書館　新北市淡水區圖書館
演出單位｜山宛然劇團
藝術總監‧編劇｜黃武山
製作人｜李維屏
導演‧影像設計｜鄭沛民
編腔｜劉尚航
文場｜儲見智
武場｜洪碩韓
作曲｜黃珮舒
音效設計｜林恬安
內容簡介｜
以逗趣的土地公之民間傳說作為基礎題材，藉由傳統故事能
吸引小朋友對民間信仰的更進一步認識；同時也創作改編與
當代社會價值結合，讓一般民眾了解到客家文學之美與客家
文化之韻涵。

舞《車站空間‧慢漫行－鐵路記事》 共2場

10/13-14 花蓮鐵道文化園區二館戶外空間	免費觀賞

主辦‧演出單位｜婆娑舞集

舞碼｜
第一站：《光隧效應》
編舞‧舞者｜何欣潔

第二站：《流》
編舞‧舞者｜陳怡錚

第三站：《我在街角拉著巴哈》
編舞‧舞者｜廖欣瑤　姚譯婷

第四站：《想你的旅程》
編舞‧舞者｜陳淑卿

舞《開弓》 共8場

10/13 基隆文化中心演藝廳	200 250元
10/20-21 高雄市左營高中舞蹈班劇場	250元
12/08 臺北藝術大學展演藝術中心舞蹈廳	300元

指導單位｜臺北市政府文化局
主辦‧演出單位｜長弓舞蹈劇場
協辦單位｜基隆市文化局　臺北藝術大學　高雄市左營高中
贊助單位｜國家文化藝術基金會
藝術總監｜張堅豪
製作人｜張堅貴
舞台‧燈光設計｜李建常
舞者｜張堅豪　張堅志　張堅貴　鄭伊涵　黃郁翔 等6人
內容簡介｜
相對在忙碌的現代社會中，舞者也如同長期勞工一般用體力
來換取舞台上的點滴，更因此思考該如何區分出這之間的差
異，展現出人性特有魅力展現；發想的同時，更希望以作品
與觀眾互動連結，一同創造出屬於這個世代獨特的感性經
驗。

傳《媽祖護眾生》 共3場

10/13-14 宜蘭縣政府文化局演藝廳	200 300元
12/08 宜蘭縣羅東文化工場	100元

指導單位｜宜蘭縣政府
主辦單位｜宜蘭縣政府文化局
協辦單位｜宜蘭青少年國樂團　蘭陽舞蹈團　群藝意象
　　　　　臺灣戲曲學院　員山結頭份社區
演出單位｜蘭陽戲劇團
原創劇本｜羅文惜
劇本修編｜蔡逸璇
導演｜鄭文堂
文場｜周以謙
武場｜朱作民
身段｜江俊賢
作曲｜呂冠儀
編舞｜陳玉茹
舞台‧道具設計｜李信學
燈光設計｜林啟龍
服裝設計｜許豔玲
影像設計｜李逢儒
演員｜呂雪鳳　石惠君　廖欣慈　李碧華　童婕渝 等12人
內容簡介｜
四百年來，媽祖以「母親的形象」庇佑臺灣水路平安，扮演
人民心靈最重要的依靠。循著媽祖的足跡，歌仔戲悠悠唱出
這片土地的故事，及島嶼與宗教之間的深深切切。

戲《宇宙星球歷險記》 共17場

10/14 高雄文化中心至善廳｜300 500 700 900元

10/19 嘉義縣表演藝術中心演藝廳｜300 500 700元

10/20 高雄市岡山文化中心演藝廳｜300 500 700 900元

10/27 臺中市立港區藝術中心演藝廳｜300 500 700 900元

11/09 臺北市中山堂｜300 500 700 900元

11/11 臺中市葫蘆墩文化中心｜300 500 700 900元

12/01 花蓮縣文化局演藝廳｜300 500 700元

12/08 苗栗縣國際文化觀光局中正堂｜300 500 700元

12/14 新竹縣政府文化局音樂廳｜300 500 700元

12/15 桃園縣政府文化局中壢藝術館｜300 500 700元

2013/01/05 屏東縣中正藝術館｜300 500 700元

2013/01/18-20 新北市藝文中心演藝廳｜300 500 700 900元

指導單位｜文化部　高雄市政府文化局

主辦‧演出單位｜蘋果劇團

協辦單位｜蘋果市集藝文整合行銷有限公司

贊助單位｜Mister donut　成功體育文具股份有限公司
　　　　　儀大股份有限公司

藝術總監‧製作人｜方國光

編劇｜楊子葦

導演｜林耀華

作曲｜周建勳

編舞｜林燁君

舞台設計｜陳佳霙

道具設計｜李品慢

燈光設計｜徐吉雄

服裝設計｜林俞伶

影像設計｜橙宏設計有限公司

音效設計｜周建勳

演員｜王　為　吳聞修　聶巧蓓　賈祥國　高瑋圻 等11人

內容簡介｜

流星石星球每年都會在流星雨中舉起許願王冠為星球祈福。流星即將來臨之際，竟遭受黑洞魔王的恐怖突擊，搶走了王冠！膽小王子亞伯、淘氣小兵阿丹與來自地球的太空人吉恩，必須通過重重考驗，才能擊敗黑洞魔王。三人能不能打敗黑洞魔王搶回許願王冠呢？

新曲《音聲相合》2012新臺灣音樂聲樂作品發表會 共1場

10/17 國家音樂廳演奏廳｜200元

主辦‧演出單位｜台灣璇音雅集

演出者｜女高音：高永顗　藍麗秋　洪郁菁　鄭琪樺
　　　　　　　　謝佳蓉　吳佳蕾　陳心瑩
　　　　次女高音：詹喆君　林依潔　男高音：陳培瑋
　　　　小提琴：余道昌
　　　　鋼琴：葉奕菁　王秀婷　丁心茹　陳姿穎　劉忠欣
　　　　　　　蔡孟慈　陳威婷

曲目｜陳宜貞：《燦爛 瞬間綻放I》
　　　潘家琳：《夜‧思》
　　　胡宇君：《傳樂者》
　　　羅珮尹：《原諒我，如果我眼中》
　　　嚴琲玟：《若言》
　　　（以上曲目均為世界首演）

戲《第11號星球》 共5場

10/18-21 西門紅樓八角樓二樓劇場｜600元

主辦‧演出單位｜萬華劇團

贊助單位｜國家文化藝術基金會　臺北市政府文化局
　　　　　外交部

藝術總監‧製作人‧導演｜鍾得凡

編劇｜伊沃德‧費里沙

劇本翻譯｜丁　凡

舞台設計｜陳威光

燈光設計｜趙中澄

服裝設計｜林俞伶

音效設計｜蔣　韜

演員｜王世緯　尹仲敏　胡祐銘

內容簡介｜

來自東歐明珠斯洛維尼亞（Slovenia）的劇本，由該國文化巨擘伊沃德‧費里沙（Evald Flisar）著作。三名具有哲思的流浪漢，探討人類在現代文明中的現況 – 我們內心所嚮往的生活模式與生命歸宿 – 是一齣荒謬得好笑，同時觸及每個人內在的真實。

戲《想要跟你飛》共5場

10/18-21 牯嶺街小劇場 | 600元

指導單位 | 教育部
主辦‧演出單位 | 劇樂部劇團
贊助單位 | 中國醫藥大學附設醫院手外科主任林茂仁醫師
　　　　　永達保險經紀人公司協理宦里俊永達保險經紀人
　　　　　公司處經理宦里美
藝術總監‧編劇 | 顧湘萍
製作人 | 邱瓊瑤
導演 | 林木榮
編舞 | 李冠毅　吳蓉婷
舞台設計 | 莊凱程
燈光設計 | 蔡文哲
演員 | 陳慶昇　張昌緬　林育賢　盛克誠
現場演奏 | 顧鈞豪　陳宥諺
內容簡介 |
發想自鳳飛飛的名曲。敘述一對年輕夫妻前往屏東準備搭直
昇機，遇見了一位抱著骨灰罈的老先生。這對夫妻一開始覺
得不吉利，又覺得老先生抱著自己最愛的人上直昇機很浪
漫。當發現老先生抱著的骨灰竟是維持數十年關係的小三，
這對夫妻不能諒解，卻開始檢視自己的婚姻與相處之道。

戲《下一個故事》共4場

10/19-21 淡江大學外語學院實驗劇場（文學館L209）| 300元

主辦‧演出單位 | 紅貳柒劇團
協辦單位 | 淡江大學實驗劇團
製作人 | 許雅婷
原著劇本 | 劉依依
編劇‧導演‧舞台‧燈光設計 | 廖晨志
編舞 | 林念頻
演員 | 李其穎　徐秋雯　陳立國　陳昱芳　許雅婷　等11人
內容簡介 |
改編自《第十個故事》。華燈初上，黑暗之中窺見七彩帳
蓬，女孩佇足，望著綻放的煙火炸裂的片段，順著餘燼的溫
度，帶出更多的迴響。高低明滅，直到黑色取代光芒期待著
下一個故事的開場。

舞《身體輿圖》共4場

10/19-21 國家戲劇院實驗劇場 | 500元（2012舞蹈秋天）

11/03-04 高雄駁二藝術特區自行車倉庫 | 350元（2012數位表
演藝術節）

主辦單位 | 國立中正文化中心（臺北場）　文化部（高雄場）
合辦單位 | 高雄市政府文化局（高雄場）
演出單位 | 一當代舞團
編舞‧舞者 | 蘇文琪
舞台設計 | 吳季璁
燈光設計 | Jan Maertens
聲音創作 | 王福瑞
內容簡介 |
蘇文琪與聲音創作藝術家王福瑞，視覺藝術家吳季璁共同創
作，企圖面對當代生命樣態中，自然與人工空間、真實存在
與虛擬幻象、時間記憶與感官經驗的對映，及身體在這些轉
變之間的相互消長關係。

舞《Kavulungan‧會呼吸的森林》共7場

10/19-20 衛武營藝術文化中心281展演場 | 400元

11/02-03 國家戲劇院實驗劇場 | 500元

12/01 屏東縣立中正藝術館 | 350元

指導單位 | 文化部
主辦‧演出單位 | 蒂摩爾古薪舞集
協辦單位 | 屏東縣政府文化處　衛武營藝術文化中心籌備處
　　　　　國立中正文化中心
贊助單位 | 國家文化藝術基金會
藝術總監‧製作人 | 廖怡馨
編舞 | 瑪迪霖‧巴魯
舞台‧服裝設計 | 蒂摩爾古薪舞集
燈光設計 | 郭卉恩
作曲 | 海馬樂團　徐灝翔
舞者 | 廖怡馨　瑪迪霖‧巴魯　許筑媛　桑梅絹
　　　葉麗娟 等7人
內容簡介 |
以部落生命起源－森林為舞蹈創作概念，森林裡的每棵樹都
是部落文化的記憶體，森林的消長與墾伐，如同部落文化在
時間與空間裡的轉移。舞者以如古老靈魂般的肢體舞動，帶
領觀眾一窺部落起源的生命意義，作品不僅呈現排灣族的古
老精神，也呈現文明人在叢林裡頭的惰性、宣洩與傲慢。

舞《"離"生活近一點》 共5場

10/20 新北市立淡水圖書分館演藝廳｜免費觀賞

11/03 高雄文化中心至善廳｜300 400 500元

12/01 臺南市立臺南文化中心原生劇場｜300元

指導單位｜文化部　高雄市政府文化局

主辦‧演出單位｜索拉舞蹈空間舞團

協辦單位｜新北市立圖書館淡水分館　臺南市立臺南文化中
心　崑山科技大學空間設計系

贊助單位｜國家文化藝術基金會　高雄市政府文化局
新北市立圖書館

藝術總監｜程曉嵐

藝術指導‧製作人‧舞台設計｜潘大謙

舞碼｜《出入之間》《LO失ST》《喧囂的孤獨》
《無足輕重的反抗》

編舞｜潘大謙　張崇富　郭芳伶　許慧玲

燈光設計｜蔡馨瑩

舞者｜胡馨尹　陳幸妙　蘇育芳　沈佳縈　蔣于莉 等12人

內容簡介｜

訊息爆炸失序但接近完全自由的時代，人們被過剩的事物填
滿。過剩的修辭使藝術消散，也使生活變得零散空虛。在這
裡我們與我們的愛可以沐浴在虛無之中，我們的心冷靜而溫
暖，娓娓道出：「哪兒都可以，只要再離生活近一些」。

舞《爵鬥》 共2場

10/20-21 城市舞台｜600 900元

指導單位｜文化部

主辦‧演出單位｜爵代舞蹈劇場

贊助單位｜國家文化藝術基金會　臺北市政府文化局　兆豐
金控　兆豐慈善基金會　新光保全文化藝術基金
會　宜欣舞苑　瑪儷髮型創意團隊　吳尊賢文教
公益基金會

藝術總監｜潘鈺楨

製作人｜林志斌

舞碼｜《經典百老匯》《拉丁風情歌與舞》《Unchain my
heart》《Disco 嘉年華》《全「麗」以赴》《貧vs.富》
《魔》《爵鬥》

編舞｜金　澎　許仁上　吳佩倩　李丹尼　蔡麗珠　薛英娜
林志斌

燈光設計｜李忠貞

服裝設計｜劉美芬

影像設計｜林勝發　賴俊明

鋼琴演奏｜彭樂天　閻亭如

舞者｜林志斌　潘鈺楨　簡瑞萍　林妤樺　梁晏樺 等40人

內容簡介｜

集結臺灣不同年代、各具風格特色的爵士舞者與代表作，新
舊世代在舞台上以舞蹈互相交流、描述自身世代的故事與經
歷。

新曲《別名浪漫》 共2場

10/20 國家音樂廳｜400 600 800 1000 1200元

11/11 高雄文化中心至德堂｜400 600 800 1000 1200元

指導單位｜文化部

主辦‧演出單位｜對位室內樂團

編舞｜蔡慧貞

演出者｜鋼琴：梁孔玲　男高音：林健吉　單簧管：葉明和
低音提琴：武　崢
小提琴：林佳霖　杜明錫　林子平　李純欣
中提琴：王怡蓁　蘇哲弘
大提琴：高炳坤　孫小媚

曲目｜張俊彥：為男高音與室內樂的詩篇O'remadiway no
Sikawasay《唱歌的巫婆》（委託創作，世界首演）

內容簡介｜

《唱歌的巫婆》取材自阿美族神話，曲中以阿美族母語特有
聲韻，融合西方曲式，唱出巫女跨越時空的浪漫愛情詩篇。

新曲《新世代的聲音－20、30、40》 共4場

10/20 新北市新莊文化藝術中心演藝廳廳｜300 500 800元

10/27 臺南市立臺南文化中心演藝廳｜300 500 800元

10/28 高雄市岡山文化中心演藝廳｜300 500 800元

11/03 國家音樂廳｜400 600 900 1200 1500 2000元

指導單位｜文化部

主辦單位｜台北愛樂文教基金會　台北愛樂合唱團

協辦單位｜臺南市立臺南文化中心演藝廳

贊助單位｜臺北市政府文化局　林伯奏文教基金會

演出單位｜台北愛樂室內合唱團

藝術總監｜杜　黑

指揮｜吳尚倫

演出者｜台北愛樂室內合唱團

曲目｜冉天豪：蔣勳詩三首《寂寞如夜》《我祝飲山》《願》
（以上曲目均為委託創作，世界首演）
蕭育霆：《白鷺鷥》
（以上曲目均為世界首演）

戲《喜羊羊與灰太狼之記憶大盜》共14場

10/20 桃園縣政府文化局中壢藝術館｜350 500 650 800 1000元

11/24 中興大學惠蓀堂｜350 500 650 800 1000元

12/21-23 新北市政府多功能集會堂｜400 600 800 1000 1200元

12/29 中山大學逸仙館｜350 500 650 800 1000元

主辦單位｜精靈劇團　精合傳播事業有限公司

演出單位·戲偶設計｜精靈劇團

藝術總監｜李燿瑄

藝術指導｜黃國修

製作人｜李燿瑄　郎祖明

編劇｜顧慶嫻

導演｜李燿瑄　郎祖明　李佳欣

編舞｜王建超　吳冠群

舞台設計｜謝莘誼

道具·服裝設計｜黃國修

燈光設計｜林鴻昌

影像設計｜李燿瑄

演員｜王建超　吳冠群　王子華　謝葆鎮　羅　毅

內容簡介｜

灰太狼為了完成妻子紅太狼享用全羊大餐的夢想，找來記憶大盜，施展魔法，瞬間就偷走小羊們的記憶。聰明的大小朋友們，快一起和喜羊羊用智慧和勇氣打敗記憶大盜！

新曲《陳伊瑜古箏演奏會》共1場

10/21 國家音樂廳演奏廳｜300 400 500元

主辦·演出單位｜四象箏樂團

演出者｜箏：陳伊瑜　葉娟礽　打擊：林雅雪
　　　　樂享室內樂團

曲目｜藤井俊充：《聽浪花》箏與大提琴（世界首演）

新曲《絲弦情 XXII》共1場

10/24 國家音樂廳演奏廳｜300 400 500元

指導單位｜行政院文化建設委員會

主辦·演出單位｜小巨人絲竹樂團

贊助單位｜國家文化藝術基金會　臺北市政府文化局　廣藝
　　　　　基金會　林臣英服飾公司　臺中銀行　景泰科技

指揮｜陳志昇

導聆｜陳裕剛

演出者｜琵琶：張沛翎　揚琴：張雅淳　箏：郭岷勤
　　　　中阮：潘宜彤　大阮：卓司雅
　　　　二胡：鍾宜珊　笙：何尹捷

曲目｜李濱揚：《呼吸 II》
　　　朱　毅：《梅花引－觀百梅圖有感》
　　　（以上曲目均為臺灣首演）

舞《生命是條漫長的河》共2場

10/24-25 大東文化藝術中心演藝廳｜400 600元

指導單位｜高雄市政府文化局

主辦·演出單位｜人體舞蹈劇場

協辦單位｜樹德科技大學

贊助單位｜國家文化藝術基金會

藝術總監·編舞｜俞秀青

舞碼｜《籠子》《打卡》《戶外》《繩子》《NO藝術》

舞台設計｜吳維緯

燈光設計｜郭卉恩

服裝設計｜李鈺玲

作曲｜Kevin Romanski

音樂｜Michael Eckolt　Kevin Romanski

影像設計｜囍字輩工作室

舞者｜王維銘　左涵潔　杜思慧　Kevin Romanski 等13人

內容簡介｜

創作靈感源自行為藝術家謝德慶的《一年計畫One Year Performance》，以舞蹈、戲劇、音樂、影像與裝置藝術的跨界合作，透過五個主題，探索生命的禁錮、約制、放逐、關係與藝術，思考生命存在的意義與人類生存狀況的荒謬性。在視覺、聽覺與心靈的衝擊下，探討漫長河流般的生命議題。

舞《生身不息》共3場

10/26-28 國家戲劇院｜600 900 1200 1600 2000 2500 3000元

主辦單位｜許芳宜&藝術家　國立中正文化中心

演出單位｜許芳宜&藝術家

舞碼｜《Five Movements, Three Repeats》《出口》《靈知》
　　　（Gnosis）

編舞｜克里斯多福·惠爾敦（Christopher Wheeldon）　許芳宜
　　　阿喀郎·汗（Akram Khan）

舞者｜許芳宜　阿喀郎·汗　溫蒂·威倫（Wendy Whelan）
　　　泰勒·安格（Tyler Angle）　克雷格·霍爾（Craig Hall）

內容簡介｜

許芳宜與倫敦奧運編舞家阿喀郎·汗及克里斯多福·惠爾敦為許芳宜和臺灣打造一個不一樣的夜晚。國際知名編舞家克里斯多福·惠爾敦將為許芳宜及紐約市立芭蕾舞團首席舞星溫蒂·威倫（Wendy Whelan）量身訂作作品。

戲《巫婆不見了》共4場

10/26-28 臺北市立社會教育館文山劇場 | 350元

指導單位 | 文化部　臺北市政府文化局
主辦單位 | 臺北市立社會教育館　如果兒童劇團
演出單位‧編劇‧導演 | 如果兒童劇團
製作人 | 關　崴
戲偶設計 | 趙正安
舞台設計 | 趙正安　吳逸�
道具設計 | 趙正安　蕭景蓮　郭宛諭
演員 | 林聖倫　施佩蓉　郭玄奇　郭宛諭　溫佳蓉 等6人
內容簡介 |
《巫婆不見了》中的巫婆，不但和藹可親，甚至因為太熱心，
讓自己累得魔法失靈了！結合傳統皮影戲技巧與現代技術、
多媒體投影，表現現代故事中繽紛、摩登的風格，在傳統技
藝上再開出新時代的花，打造出彷彿動畫般的劇場演出！

戲《皇帝與夜鶯》共5場

10/26-28 臺北市立社會教育館親子劇場 | 300 400 600 800元

指導單位 | 文化部　臺北市政府文化局
主辦‧演出單位 | 偶偶偶劇團
藝術總監‧編劇‧導演‧戲偶設計 | 孫成傑
製作人 | 陳應隆
作曲‧音效設計 | 吳心午　周建勳
舞台‧道具設計 | 舒應雄
燈光設計 | 許文賢
服裝設計 | 任淑琴
演員 | 林信佑　孫克薇　劉郁岑　呂宗憲　傅璟慧 等8人
內容簡介 |
改編自世界名著，以現代偶戲的形式，重新演繹賦予新的契
機與生命力。劇中探討自然與科技的關係，反思科技帶來的
衝擊。

戲《摘星星的人》共4場

10/26-28 竹圍工作室十二柱空間 | 500元

指導單位 | 文化部
主辦‧演出單位 | 身聲劇場
贊助單位 | 國家文化藝術基金會　臺北市政府文化局　身聲
　　　　　之友
藝術總監 | 吳忠良
製作人 | 簡妍臻
編劇 | 張偉來　高俊耀　莊惠勻
導演‧舞台設計 | 張偉來

戲偶‧道具設計 | 張偉來　劉婉君　李樹明　陳有德
燈光設計 | 周雅文
服裝設計 | 劉婉君　潘靜亞
演員 | 劉婉君　潘靜亞　莊惠勻　陳有德　李樹明 等6人
內容簡介 |
以繪本式「意象劇場」，想要說故事給小孩、以及「大人心
中的小孩」聽（看）。透過視覺、畫面、肢體、音樂與詩文
節奏，去開展一個簡單的故事。

新曲《竹跡‧足積》共1場

10/27 國家音樂廳演奏廳 | 200 300 500元

主辦單位 | 臺北市立國樂團
演出單位 | 臺北市立國樂團絲竹小組
演出者 | 笛子：林慧珊　鋼琴：刁　鵬　電子音樂：曾毓忠
　　　　　臺北市立國樂團絲竹小組
曲目 | 曾毓忠：《竹跡》（委託創作，世界首演）

戲《大海鯊魚小男孩》共4場

10/27-11/03 納豆劇場 | 200元

主辦‧演出單位 | 台原偶戲團
藝術總監‧編劇 | 羅　斌
導演 | 伍姍姍
演員 | 林彥志　詹雨樹　周奕君　蔡易衛
內容簡介 |
從雅美族的古老神話傳說改編而來。小男孩每天都到海邊去
玩耍，並且和一隻大鯊魚結為好友。鯊魚帶著小男孩潛入海
底世界，探索無限的驚喜與珍貴的生態美景，但是岸上的族
人們卻誤以為小男孩被鯊魚吃掉了！小男孩的父母非常傷
心，召集族人到海邊找大鯊魚報仇。等啊等啊，鯊魚龐大的
身軀終於從海底「嘩」一聲的浮現，可是，小男孩呢⋯⋯？

戲《女書公休詩劇場－熱鍋斷尾求生術》
2012臺北詩歌節 共8場

10/27-28, 11/03-04 女書店｜150元

演出詩作｜隱 匿 林蔚昀 葉 青 阿 米 鯨向海 等人
共同創作｜陳雅柔 賴玟君 朱倩儀 廖原慶
燈光設計｜魏匡正
音樂‧音效設計｜周莉婷
內容簡介｜
她／他們踏離隊伍，用腳踩出無與倫比的筆跡，《熱鍋斷尾求生術》帶妳／你重回蟻穴探勘，詩在成為文字之前，那些美與不美的場景。

舞《秘扇》 共4場

10/27-28 臺南市立臺南文化中心國際廳原生劇場｜200 300 360 400元
11/24 衛武營藝術文化中心281展演場｜200 300 360 400元

指導單位｜臺南市政府文化局
主辦‧演出單位｜靈龍舞蹈團
協辦單位｜臺南市立臺南文化中心 衛武營藝術文化中心籌備處 文化人舞蹈劇場
贊助單位｜臺南市政府文化局 國家文化藝術基金會
藝術總監｜黃麗華
製作人｜林錦彰
舞碼｜《序－遺失的時代》《傳扇‧遞秘－女書符號》
　　　《界限－鶼鰈之情》《牽引－姐妹之誼》
　　　《非誠勿擾－唯 一老同》
編舞｜黃麗華 張雅婷 杜碧桃 李宏夫 陶祥瑜
燈光設計｜林德成
服裝設計｜黃麗蓉
影像設計｜唐英傑
舞者｜王慧筑 吳亦汝 黃筱蓉 鄭詠心 謝譯平 等10人
內容簡介｜
創作靈感源於美籍華裔作家鄺麗莎的《雪花與秘扇》，由獨特的女書貫穿全場，探討封閉社會裡的女性思潮，一窺秘扇的心情秘事，探索老同情誼，在古今更迭的場景中，掀開女性刻骨銘心的辛酸史。

新曲《鬼太郎的萬聖節》 共1場

10/28 臺中市中山堂｜200 300元

主辦‧演出單位｜臺灣青年管樂團
指揮｜伊東明彥（Akihiko Ito）
演出者｜臺灣青年管樂團
曲目｜湯瑪士‧道斯（Thomas Doss）：《恐怖小組曲》
　　　（A Little Suite of Horror）（臺灣首演）

戲《商周那些事》 共3場

10/28, 11/11, 12/09 故宮博物院文會堂｜免費觀賞

主辦單位｜故宮博物院
演出單位｜鞋子兒童實驗劇團
藝術總監｜陳筠安
製作人｜戴嘉余
編劇｜李明華
導演｜薛美華
舞台設計｜劉惠華
道具設計｜林東祺
燈光設計｜謝政達
服裝設計｜陳麗珠
影像設計｜賴允祥
音效設計｜戴嘉余
演員｜高友怡 邱米溱 鄧詠家 林哲煜
內容簡介｜
商周哪些事是好事？壞事？趣事？傻事？來自廿一世紀的阿弟子在博物館參觀商周文物時，被一件外型別緻、看起來像鍋子的文物所吸引，就在他看得入神時，一不留神竟被一股魔力吸進了這個神奇的鍋子裡，並巧遇了古代朋友小婦好。

戲《看不見的村落》 共5場

10/31-11/04 寶藏巖國際藝術村｜420元

製作人｜鍾 喬
導演｜Gil Alon
舞台設計｜高琇慧
燈光設計｜朱家聖
服裝設計｜黃 婕
影像設計｜江宜家
音樂設計｜蔡偉靖
演員｜王少君 李秀珣 林岳德 洪承伊 高琇慧 等8人
內容簡介｜
村中的當權者決定開發「看不見的村落」為觀光勝地，讓各地觀光客可以窺探村莊的生活百態，並且提供參觀者尋找村內希望卵子的機會，尋回那失落已久的希望。在這驚奇魔幻的劇場，觀眾如同從外來世界的觀光客，拜訪每一個「看不見的村落」的居民，並親身窺探他們的生活百態。

11

新曲《團慶音樂會－鬥陣》共1場

11/01 國家音樂廳 | 400 600 800 1000元

主辦單位 | 國立傳統藝術中心

演出單位 | 臺灣國樂團　九天民俗技藝團

指揮 | 瞿春泉

演出者 | 胡琴：葉文萱　笛：張君豪　九天民俗技藝團
　　　　臺灣國樂團

曲目 | 瞿春泉：《垓下大戰》（世界首演）

內容簡介 |

結合廟會陣頭與國樂團，透過性質和風格迥異的兩個團隊同
台拚場，展現民俗技藝的特色與傳統文化美學。

戲《一僱二主》共場

11/01-04 牯嶺街小劇場 | 500元

主辦 · 演出單位 | 台灣應用劇場發展中心

協辦單位 | 戲劇盒（新加坡）

贊助單位 | 國家文化藝術基金會　臺北市政府文化局　臺灣
　　　　　民主基金會

製作人 | 賴淑雅

編劇 | 黃新高

導演 | 郭慶亮　許慧鈴

作曲 | 陳柏偉　莊育麟

編舞 | 李潔欣

舞台設計 | 劉惠華

燈光設計 | 鄧振威

演員 | 蔡櫻茹　傅子豪　王于菁　蕭於勤　陳姵如 等6人

內容簡介 |

勞動派遣，讓受僱者叫苦連天，不僅薪資低、沒福利，還要
忍受一般員工的排擠，簡直是職場裡的二等公民！但老闆也
有話說，春燕不來，景氣低迷，迫不得已只好採用勞動彈性
化，讓原本的僱傭體制多了一個仲介，成了三角關係。問題
是，一個勞工兩個雇主，這場三角戀情到底是誰的悲劇？

舞《回來》共20場

11/02-04, 09-11, 16-18, 23-25 百年古厝（桃園縣大溪鎮和平路48號及48-1號）| 700 1000元

主辦單位｜古名伸舞蹈團
協辦單位｜台灣古厝再生協會　台益豐股份有限公司
　　　　　桃園縣大溪鎮公所　臺北藝術大學舞蹈學院表演
　　　　　科技實驗室　源古本舖　品香食塾
贊助單位｜國家文化藝術基金會　桃園縣政府文化局
　　　　　臺北市政府文化局　菁霖文化藝術基金會
演出單位｜古舞團
藝術總監｜古名伸
編創｜古名伸　柯德峰　于明珠　余彥芳　許程崴
燈光設計｜黃祖延
服裝設計｜陳婉麗
影像設計｜林漢奇
動畫設計｜孫昀皓
現場音樂｜唐明（Damian Berhard）　蘇威任
舞者｜古名伸　蘇安莉　朱星朗　柯德峰　于明珠 等8人
特別演出｜古乾衡
內容簡介｜
古舞團二十週年特別企劃，邀請跨領域藝術家合作，在桃園大溪的百年老宅中演出。在充滿想像力的建築空間，以即興舞蹈、偶戲、現場音樂、影像科技，打造如幻如夢般的視聽覺效果，如同演奏一個合諧樂曲，賦予歷史建築新的樂章。

戲《鋼筋哈姆雷特的琵琶》共9場

11/02-04, 09-11 牯嶺街小劇場 | 280元

製作人｜張吉米
導演｜林文尹
燈光設計｜賴亮嘉
舞台設計｜鄭智源
服裝設計｜吳偉銘
演員｜蔡雯婷　張零易　朱神龍　彭靖文　林沛穎 等13人
內容簡介｜
將莎士比亞四大悲劇之一《哈姆雷特》的四個主要角色，以十三名演員的歌隊形式呈現。再以白居易「琵琶行」音律，將哈姆雷特拆解詩化。舞台拆分成四個獨立的時空，分別象徵哈姆雷特、叔父（國王）、母后以及奧菲莉亞。

戲《I'm the man》2012華山藝術生活節

共4場

11/02-04 華山1914文化創意產業園區 | 500元

演出單位｜狂想劇場
製作人｜曾瑞蘭
編劇｜高俊耀
導演｜廖俊凱
舞台設計｜陳佳霙
燈光設計｜魏丞專
服裝設計｜朱家蒂
音效設計｜吳欣穎
演員｜王辰驊　王靖惇　黃民安　潘之敏
內容簡介｜
阿浩、小康、王子東是從小到大的死黨，高中時皆暗戀同班同學子晴。畢業後浩與東離開城市發展，康則留在鄉下工作。三十歲的他們，因緣際會又碰在一塊，卻無意間掀開了過去種種的隱瞞，導致了彼此關係的改變。他們相互揶揄、相互取樂，關於夢，關於挫敗，關於生命中不得不的面對。

戲《守夜者》2012華山藝術生活節 共5場

11/02-04 華山1914文化創意產業園區 | 800元

指導單位｜文化部
主辦‧演出單位｜莫比斯圓環創作公社
贊助單位｜臺北市政府文化局
製作人｜鄭博仁
編劇｜馮程程
導演｜張藝生
舞台設計｜鄭仕杰
燈光設計｜李建常
服裝設計｜Winnie Lin
影像設計｜林經堯
演員｜梁菲倚　陳柏廷　陳祈伶　洪珮菁　姚尚德 等6人
內容簡介｜
靈感源自於葡萄牙文學巨匠佩索亞及其72個異名者，一個通過「舞台」築構生命真相的傳奇詩人。意識的舞台與真實的舞台同生共存，以不動的戲劇追蹤行動的可能。

戲《和你在一起》共1場

11/02 臺北國父紀念館｜免費觀賞

指導單位｜文化部
主辦單位｜愛樂劇工廠　臺北愛樂文教基金會
演出單位｜愛樂劇工廠
委託創作｜臺灣愛普生科技股份有限公司
藝術總監｜杜　黑
製作人｜杜明遠
指揮｜古育仲
導演｜謝淑靖
舞台設計｜張哲龍
燈光設計｜方淥芸
服裝設計｜林秉豪
影像設計｜王奕盛
演員｜羅美玲　盧學叡　陳家逵　李泳杰　郭姿君 等11人
內容簡介｜
來自日本的安藤一家，因為工作在臺灣開始客居生活，結識
日本料理店的潘綢和他的孫子阿健，留下美好回憶。2009
年88風災，健太跟著公司到災區救災，意外與阿健、春華
重逢，小小的愛意也瀰漫在三人之間。2011年日本311大地
震，健太音訊全無，春華、阿健跟著NGO到日本災區尋找
他們生命中最重要的朋友。

戲《我愛茱麗葉》共4場

11/02-04 臺南市吳園藝文中心｜400元

指導單位｜文化部　臺南市政府文化局
主辦·演出單位｜魅登峰劇團
協辦單位｜吳園藝文中心　眼所觀工作室
藝術總監｜廖慶泉
編劇｜李鑫益
導演·舞台設計｜孫麗翠
燈光設計｜孫麗翠　郭妹伶
音效設計｜孫麗翠　徐銘志
演員｜郭銀香　吳煥文　陳麗容　徐　秀　廖慶泉 等10人
內容簡介｜
以護衛地方古蹟與關懷弱勢婦女為主旨。茱麗葉是一家女人
咖啡館，雖然它的建築物老舊，卻給人有著一分思古幽情，
也似乎被人遺忘了她曾有風光的過去。

舞《第七感官2-感官事件》2012數位表演
　　藝術節 共2場

11/03-04 松山文創園區多功能展演廳｜350元

主辦單位｜文化部
執行單位｜廣藝基金會
演出單位｜安娜琪舞蹈劇場
藝術總監·編舞｜謝杰樺
內容簡介｜
安娜琪舞蹈劇場與互動新媒體創作團隊奎式，將舞蹈與多媒
體影像結合電腦運算，締造三度空間的視覺效果，創造新形
態的表演場域 。

新曲《國樂發電機》共1場

11/03 臺北市中山堂中正廳｜200 300 500 800元

主辦單位｜臺北市立國樂團
演出單位｜臺北市立國樂團附設學院國樂團
指揮｜鍾耀光
演出者｜嗩吶：郭雅志
　　　　揚琴：李孟學　許方寶　熊思婷　陳昭吟　蔡孟凱
　　　　笛子：林家禾　臺北市立國樂團附設學院國樂團
曲目｜隋利軍：《關東秋歌》嗩吶與樂隊（世界首演）

戲《告別練習曲》高雄正港小劇展共2場

11/03-04 駁二藝術特區蓬萊倉庫｜450元

主辦單位｜高雄市政府文化局　高雄市愛樂文化藝術基金會
演出單位｜南風劇團
編劇·導演｜李建德
演員｜李建德　簡君如　范積真　黃琦勝　陳奕錡
內容簡介｜
「告別小館」裡，歌手程洋告別二字頭生日的這一夜，與客
人們彼此分享著人生中的告別場景。敏如選擇對青澀懵懂的
自己告別；欣瑜不願告別；大偉毫無預料地被迫告別。老闆
娘麗花看似擁有一切，其實早已告別！打烊後，程洋、麗花
是否能夠勇敢告別今天，迎向未知的明天？

戲《金水飼某》共3場

11/03-04 嘉義縣表演藝術中心實驗劇場｜350元

指導單位｜文化部
主辦·演出單位｜阮劇團
協辦單位｜臺北藝術大學北藝風創新育成中心
　　　　　嘉義縣表演藝術中心
贊助單位｜國家文化藝術基金會　羅記民雄肉包　諸羅太極
　　　　　紅茶專賣店　角度髮型沙龍

藝術總監・製作人・導演｜汪兆謙
藝術指導｜王友輝
原著劇本｜莫里哀
劇本改編｜吳明倫
臺語指導・劇本改編協力｜盧志杰
舞台設計｜林仕倫
燈光設計｜高至謙
服裝設計｜徐靖雯
音效設計｜江益源　吳言凜
演員｜王恩詠　李辰翔　買黛兒・丹希羅倫　高偉哲
內容簡介｜
取材自法國喜劇天才莫里哀之經典劇作《妻子學校》，與
2011年林榮三文學獎得主—吳明倫合作，將劇作中的地理背
景轉換為南臺灣風情，融合南部特有的庶民文化，全新製作
呈現給觀眾。

新曲《紅艷群英》共1場

11/06 國家音樂廳｜300 500 1000 1200 1500 2000元

主辦單位｜桃園縣廣藝基金會
協辦單位｜小巨人絲竹樂團
贊助單位｜廣達電腦股份有限公司
演出單位｜廣藝愛樂管弦樂團
藝術總監・製作人｜楊忠衡
指揮｜陳志昇
影像設計｜鄭婷娟　簡嘉誼　吳正鎮
演出者｜廣藝愛樂管弦樂團
　　　　琵琶：章紅艷　揚琴：王瑋琳　竹笛：巫致廷
　　　　二胡：陸軼文　擊樂：天鼓擊樂團
曲目｜王丹紅：《狂想曲》揚琴協奏曲（臺灣首演）
　　　楊牧雲　鄧宗安　張孔凡　劉玉寶：《穆桂英掛帥》
　　　交響詩（臺灣首演）

舞《平車拷克》(Overlock) 共6場

11/08-11 牯嶺街小劇場｜450元

指導單位｜行政院文化建設委員會
主辦・演出單位｜8213肢體舞蹈劇場
贊助單位｜國家文化藝術基金會　臺北市政府文化局　菁霖
　　　　　文化藝術基金會
藝術總監・編舞｜孫梲泰
藝術指導｜樊光耀(表演顧問)　陳世興(音樂顧問)
舞碼｜《混紡》《融紡》《斷線》《悄悄話》《墜落中與鯨
　　　魚交錯而過》《安全網？》《事件的起始點，一個舞
　　　會》

舞者｜孫梲泰　詹天甄　兆　欣　孫梲煜　Thomas House
舞台設計｜陳威光
燈光設計｜黃申全
作曲｜陳世興
內容簡介｜
編舞者對於生命重新檢視，用純粹的肢體律動、京劇唱腔和
古典音樂，試圖打破生命與藝術間的框架，將生命真實、赤
裸地呈現於舞台。

戲《航海大歷險－哥倫布傳奇》共4場

11/09-11 臺北市立社會教育館親子劇場｜300 500 700 900元

主辦・演出單位｜一元布偶劇團
導演｜謝念祖
內容簡介｜
哥倫布為了要實踐夢想，歷經窮困、寂寞、喪偶、眾人嘲
笑，好不容易終於出航，途中又遭到了船員的背叛、不信
任，甚至引來殺身之禍，但是他堅毅的個性讓他最後還是成
功的發現了美洲新大陸。

戲《約瑟夫・維特杰》《媽媽我還要》新人新視野戲劇篇 共3場

11/09-11 國家戲劇院實驗劇場｜300元

主辦單位｜國立中正文化中心
贊助單位｜國家文化藝術基金會
專案藝術顧問｜黎煥雄

《約瑟夫・維特杰》
導演｜姜睿明
編劇｜陳育霖
舞台設計｜林仕倫
燈光設計｜李意舜
動作設計｜余彥芳
擊樂設計｜謝子評
演員｜陳信伶　陳仕瑛　陳婉婷　鄭莉穎　王渝婷　等10人
內容簡介｜
以自由為母題。2004年的一則新聞帶著約瑟夫回到1945年。
跳接拼貼的事實和回憶與社會規範認知的差異，讓約瑟夫展
開了一段沒有終點的返家之旅。

《媽媽我還要》
製作人・音效設計｜張睿銓

導演｜黎映辰
舞台設計｜羅智信
燈光設計｜魏立婷
服裝設計｜林永宸
道具設計｜賈茜茹
演員｜張丹瑋　王安琪
內容簡介｜
改編自Marsha Norman劇作《晚安，母親》（Night, Mother），
一個平凡平靜的夜晚，母親跟女兒兩人吃甜食、不斷說話直
到無話可說，她們繼續爭吵，依舊相愛；翻攪戀母情結與恨
女情緒，愛恨情仇交纏動人。

戲《秋夜》 共4場

11/09-10 新北市新莊文化藝術中心演藝廳｜300 500 800元
11/16-17 大東文化藝術中心｜300 500 800 1000元

主辦・演出單位｜螢火蟲劇團
編劇・導演｜韓　江
舞台設計｜王赭風
音樂設計｜古賀仁
演員｜韓　江　董浚凱　黃曉菁　黃斯亭　吳艾玲 等6人
內容簡介｜
有時候，愛的極限是恨的行為表現，恨的極限，卻是深沈
的，愛。他們說「濕婆神」的頭髮披散在恆河上，恆河下，
可以獲得救贖；不怕不怕，我在這裡等你不要怕，不怕不
怕，我不要怕，他們說泡在恆河水裡一切可以重來，我重
來，因為要毀滅。

戲《拉提琴》 共3場

11/09-11 國家戲劇院｜500 700 900 1200 1600 2000元

主辦單位｜國立中正文化中心
演出單位｜創作社劇團
藝術總監・編劇｜紀蔚然
製作人｜李慧娜
導演｜呂柏伸
作曲｜陳建騏
舞台設計｜王孟超
燈光設計｜黃諾行
服裝設計｜林恆正
影像設計｜王奕盛
音效設計｜楊川逸
演員｜樊光耀　姚坤君　呂曼茵　張詩盈　郭耀仁 等10人
內容簡介｜

外號劉三的中年男子劉浩仁意外牽扯入老友兼妹夫史文龍
離奇自殺事件，他在媒體前一夕成為代表「臺灣社會人心冷
酷」的大罪人。劉三的故事從這裡開始，逐步揭露他那無感
怨懟的婚姻、粉飾疏離的親情和永遠達不到的成就。

舞《叮咚！》（Corner Shop） 共3場

11/09-11 臺北市立社會教育館文山劇場｜350 元

指導單位｜文化部
主辦・演出單位｜肢體音符舞團
贊助單位｜國家文化藝術基金會　中美和文教基金會
　　　　　吳尊賢文教公益基金會　瑞穗鮮乳
藝術總監｜華碧玉
製作人・編舞｜林春輝
舞碼｜《歡迎光臨！》《她4》《好不客氣》《醉後》
　　　《謝謝光臨！》
舞台・燈光設計｜何定宗
服裝設計｜黃齡玉
影像設計｜葉蔭龍　林春輝
舞者｜林春輝　黃子芸　梁晏樺　陳思銘　陳逸茹
內容簡介｜
以二十四小時便利商店為舞蹈場域，全球近年失業問題為創
作主軸，輕鬆詼諧的探討人的消費行為及環保議題，也傳達
溫馨的人情關懷。

舞《單・身》（Singular） 共8場

11/09-11 臺南市立臺南文化中心國際廳原生劇場｜450元
11/30-12/02 松山文創園區1號倉庫｜500元

指導單位｜文化部
主辦・演出單位｜稻草人現代舞蹈團
協辦單位｜臺南市立臺南文化中心
贊助單位｜國家文化藝術基金會　臺南市政府文化局
　　　　　教育部
藝術總監・編舞｜羅文瑾
製作人｜羅文君
舞台・燈光設計｜關雲翔
服裝設計｜角八惠
文本創作｜呂毅新
舞者｜羅文瑾　李佩珊　李侑儀　林郁汎　許惠婷 等7人
內容簡介｜
編舞者羅文瑾與「影響・新劇場」藝術總監呂毅新合作，創
作一齣講述個體與自我、個體與家庭，以及個體與社會表裡
相互矛盾對立的超寫實肢體舞蹈劇場作品。

全新製作

舞《兩個人的事》（bEtwEEn0） 共6場

11/10, 17 新竹鐵屋頂劇場 | 350元

主辦‧演出單位 | 舞次方舞蹈工坊
贊助單位 | 國家文化藝術基金會　新竹生活美學館
藝術總監 | 夏工傑
舞碼 | 《嚮往想往》《一加一不一定等於二》
　　　《我和我的分開旅行》《共生》
　　　《我們相遇在不同的迷惘裡》
編舞‧舞台設計 | 舞次方舞蹈工坊
舞者 | 陳筱芳　彭心怡　詹馥菱　陳屏妤　蔣　昕 等9人
內容簡介 |

以一個劇場、四個空間、多點同步的演出形式，十位創作者同時進行不斷發生的事件，如同在不同角落、各自的人生同時進行著重複的故事。

傳《聖劍鋒雲劇場版 働‧心‧魔》共4場

11/10-11 浣莎永華館 | 350元

指導單位 | 臺南市政府文化局
主辦單位 | 浣莎室內樂團　古都木偶戲劇團
協辦單位 | 新營之聲廣播電台　古都文化保存再生基金會
　　　　　臺南市文化協會
演出單位 | 古都木偶戲劇團
藝術總監 | 黃圓圓
音樂指導 | 高福順
編劇 | 黃冠維　許鉑昌
導演 | 黃冠維
燈光設計 | 陳建成
動畫設計 | 貓頭鷹格子黃子華
音樂設計 | 瀚式黃朝音樂工作室
音效設計 | 賴盈孜
演員 | 蘇俊穎　姚炎君　李紳騏　吳宏達　許鉑昌 等9人
內容簡介 |

魔教天地古樓，四海為家的流浪神為了成為武林盟主，挑戰日月才子一決生死。流浪神使用殘忍手段解決日月才子，順利成為武林盟主，卻被揭露出不為人知的身世背景，流浪神的身世被揭露之後，武林又是一場腥風血雨。失去日月才子的武林各幫各派，又將如何對付四海為家流浪神？

新曲《吉樂風‧瘋擊樂》共2場

11/11 苗栗縣政府國際文化觀光局中正堂 | 200 400 600元
11/17 臺中市立港區藝術中心演藝廳 | 300 500 800元

主辦‧演出單位 | 台北打擊樂團
演出者 | 古典吉他：劉士堉　蘇孟風
　　　　 貝斯：林君平　徐若倩　台北打擊樂團
曲目 | 貝拉‧弗萊克（Bela Fleck）：《幽浮》（臺灣首演）
　　　 黃婉真：《異境－記婆羅摩火山之旅》（委託創作，世界首演）

傳《天上人間桃花願》共1場

11/11 嘉義縣朴子配天宮藝文廣場 | 免費觀賞

指導單位 | 文化部
主辦單位 | 嘉義縣文化觀光局
協辦單位 | 嘉義縣政府　朴子市公所　朴子配天宮　緣戲坊
　　　　　天主教敏道社會福利慈善事業基金會　嘉義縣影
　　　　　劇歌舞服務職業工會　日安社區發展協會　世新
　　　　　電視台　吉隆電視台　中國廣播電台嘉義台
　　　　　草屯中興廣播電台
贊助單位 | 鉉弘科技　吉笠科技　七星藥局
演出單位 | 正明龍歌劇團
藝術總監‧導演 | 江俊賢
製作人 | 江明龍
編劇 | 江俊賢　蔡逸璇
編腔 | 呂雪鳳　黃美珠
文場 | 周毓斌　鄭雅婷　林維勤　柯思羽
武場 | 王珊珊　許伯榆
音樂設計 | 周毓斌
舞蹈設計 | 許明玉
舞台‧燈光設計 | 江明龍
服裝設計 | 邱聖峰
動畫設計 | 長德影視
演員 | 江俊賢　童婕妤　張麗春　呂世偉　黃宇臻 等25人
內容簡介 |

取材於歌仔戲老本《周公鬥桃花女》，以人性化的觀點重編並結合現代動畫科技，營照出神怪戲科幻場面。

戲《星空下的承諾》共1場

11/14 高雄文化中心至德堂 │ 500 800 1000 1500 2000元

主辦單位│創世歌劇團　高雄市風雅頌文化藝術基金會
協辦單位│中山大學音樂系
贊助單位│文化部　愛智圖書公司
演出單位│創世歌劇團
編劇‧導演│楊士平
舞台設計│林鴻昌
燈光設計│李俊餘
服裝設計│林恆正
造型設計│王義鈞　實踐大學高雄校區時尚設計學系
指揮│陳正哲
樂團│中山大學音樂系交響樂團
演員│許逸聖　廖妙真　鄭靜君　車炎江　邱麗君 等8人
內容簡介│
選取多首著名歌劇選曲，以女性成長為題材的歌劇故事。

新曲《故事‧島》共1場

11/16 國家音樂廳 │ 300 500 800 1000元

主辦單位│國立中正文化中心　國立傳統藝術中心
演出單位│臺灣國樂團
指揮│江靖波
視覺設計│蕭青陽
影像導演│龍男‧以撒克‧凡亞思
影像製作│韶光電影有限公司
演出者│吉他：保卜‧巴督路　鍵盤：連依涵
　　　　手風琴：王雁盟　小提琴：侯勇光
　　　　人聲：陳宏豪　陳依婷　連依涵月琴：劉寶琇
　　　　臺灣國樂團
曲目│李欣芸：《大稻埕》《草山》《杵歌/慶豐年》《思想起》
　　　　　　《北投》《泰源幽谷的猴子》《山上的孩子》
　　　　　　《湖岸月光》《狼煙》《部落之音》
　　　　　　《那些即將被遺忘的》《鷹之谷》
　　　（以上曲目均為世界首演）
內容簡介│
《故事‧島》是作曲家李欣芸探索臺灣的旅行音樂作品，加
上唱片設計師蕭青陽從臺灣的不同角落找創意，導演龍男以
細膩的鏡頭，多媒體跨界立體呈現臺灣各地特殊的人文風土
與景致，進行一場聽覺與視覺的旅行。

新曲《想起長平公主》2012國際音樂節
　　　　共2場

11/16 國立臺灣交響樂團演奏廳 │ 300 500 800元
11/17 南投縣政府文化局演藝廳 │ 300 500 800元

指導單位│文化部
主辦‧演出單位│國立臺灣交響樂團
指揮│梶間聰夫（Fusao Kajima）
演出者│中提琴：陳則言　馬林巴琴：吳珮菁
　　　　國立臺灣交響樂團
曲目│張鈞量：《長平公主》六支琴槌木琴協奏曲
　　　（世界首演）

新曲《拾穗》共1場

11/16 高雄文化中心至德堂 │ 300 450 600 800 1000元

指導單位│文化部　高雄市政府文化局
主辦‧演出單位│高雄室內合唱團
協辦單位│高雄藝文產銷平台　藝畝田藝文工作室
贊助單位│國家文化藝術基金會　高雄大順長期照護中心
　　　　　同心獅子會　經濟部南科育成中心
　　　　　瑟續達斯生技股份有限公司
藝術總監│翁佳芬
藝術指導│梁華蓁　詹喆君　姚盈任
指揮│翁佳芬　朱如鳳　張成璞
影像設計│鄭婷娟　簡嘉誼　吳正鎮
演出者│鋼琴：許湘芳　高雄室內合唱團
曲目│周鑫泉：《珍妮的辮子》
　　　　劉聖賢：《祈禱》
　　　　任真慧：《風鈴》
　　　（以上曲目均為世界首演）

舞《玩笑》(Illusion) 共5場

11/16-18 世紀當代舞團（臺北市南昌路一段108巷2號）
　　　　│350元

指導單位│文化部
主辦‧演出單位│世紀當代舞團
贊助單位│國家文化藝術基金會
藝術總監│姚淑芬
編舞‧服裝設計│陳維寧
燈光設計│賴科竹
影像設計│趙卓琳
舞者│鍾莉美　李蕙雯　廖錦婷　楊欣如
內容簡介│
科技在演出中不僅提供技術支援，同時也是表演的重要元

素，除了舞者肢體與多媒體影像的互動外，科技的不確定性及各種操作上的可能性都一併計算於演出中，在這些看似機器與網路故障的時刻，動作與情感發展另一種反應與投射，於演出過程中堆疊一種特殊的空間氛圍與情緒。

舞《一起跳舞》 共3場

11/16-18 臺北藝術大學展演藝術中心舞蹈廳｜500元
主辦‧演出單位｜風之舞形舞團
藝術總監‧編舞｜吳義芳
作曲｜羅宥婷　楊智勻
舞者｜吳義芳　湯力中　張慈妤　吳碧容
內容簡介｜
此次演出的特色在於身體與聲音的呼應、交融和互動，呈現出人體與環境之間流動氣流的撼動與感動，展現出身體表演的能量，讓舞蹈、音樂、劇場、設計等領域，在演出之間激盪和開創更多的藝術可能。

戲《銀河‧魔豆‧星花園》 共18場

11/16-18, 23-25 城市舞台｜350 500 650 800 1000 1200元
12/01 高雄文化中心至德堂｜350 500 650 800 1000 1200元
12/08 新竹縣政府文化局演藝廳｜350 500 650 800 1000 1200元
12/15 桃園縣政府多功能展演中心｜350 500 650 800 1000 1200元
指導單位｜文化部　臺北市政府文化局
主辦‧演出單位‧編劇｜如果兒童劇團
製作人｜趙自強
導演｜沈　斻
作曲｜Erik W.Ubels
編舞｜黃智宏
舞台設計｜劉達倫
燈光設計｜李俊傑
服裝設計｜沈　斻　楊子祥
影像設計｜王奕盛
演員｜王鉻鈞　周　秦　林廷璐　邱之敏　翁銓偉 等15人
內容簡介｜
首度挑戰兒童劇少見的「戰爭」主題，打破一般兒童劇多以童話或現代為背景的習慣，延伸至未知的宇宙。銀河世界裡的兩族因為爭奪食物陷入戰爭，被遺棄的小女孩莉莉，用身上不可預知的力量，在蠻荒的異地裡種下希望，長出和平的果實。

新曲《從巴洛克到現代》 共1場

11/17 臺南市知事官邸音樂會館｜500元
主辦單位｜台灣藝術家合奏團文化基金會
演出單位｜李　季
演出者｜小提琴：李　季
曲目｜德列茲凱（Andras Derecskei）：第一號小提琴獨奏奏鳴曲（臺灣首演）

新曲《閻惠昌與 TCO》 共1場

11/17 臺北市中山堂中正廳｜200 300 500 800 1000 1200元
主辦‧演出單位｜臺北市立國樂團
指揮｜閻惠昌
演出者｜革胡：董曉露　笙：陳奕濰　臺北市立國樂團
曲目｜鍾耀光：《匏樂》笙協奏曲
　　　趙季平：《莊周夢》環保革胡協奏曲
　　　（以上曲目均為臺灣首演）

戲《頭上長花的男孩》第四屆大開開創劇

共3場

11/17-18 大開戲聚場｜300元
主辦‧演出單位｜大開劇團
贊助單位｜志聖工業股份有限公司
編劇｜張靖欣　梁淨閔
導演｜梁淨閔
手語指導｜岑清美　陳志榮　林靖雯　黃紫華
演員｜黃曦婷　陳繪安　張　議　林靖雯
內容簡介｜
改編自繪本《頭上長花的男孩》，採用口語和手語融合同步演出，沒有字幕配音，適合聽人與聽障一起觀賞的兒童劇。男孩小茂有一個秘密，每當月圓月亮升起，他的頭上就會長出花，。在學校只有花花主動和小茂說話，小茂很喜歡花花，但他不知道可不可以告訴花花，這個不能說的秘密。

戲《私信》共3場

11/17-18 郭柏川紀念館｜免費觀賞

指導單位｜臺南市政府文化局
主辦・演出單位｜那個劇團
協辦單位｜郭柏川紀念館
藝術總監・導演｜楊美英
製作人｜方秀芬
編劇・表演文本｜楊美英
原著文本｜張婷詠
作曲｜周慶岳
舞台・道具設計｜黃郁雯
服裝設計｜集體創作
演員｜魏麗珍　張婷詠
內容簡介｜
從日式宿舍的戶外庭園起步，以郭柏川故居的室內為主要表演空間，運用日式木造建築的多扇可移動木門，形成「一門一幻境，一窗一流變」，透過畫家女兒之眼，引領觀眾進入故事內在世界，捏塑出藝術家兩代連心的堅毅身影、人文情懷。

戲《面。試》共6場

11/17-18, 24-25 URS127公店（臺北市大同區迪化街一段127號）｜350元

主辦・演出單位｜拾棲劇團
編劇｜黃振睿
導演｜王辰驊
舞台設計｜陳逸帆
燈光設計｜曾于玲
服裝設計｜盧旭男
音樂設計｜陳沛欣
演員｜黃振睿　楊　翊　陳沛欣
內容簡介｜
職場失意的男子與呼風喚雨的企業千金，在酒吧裡進行一連串的面試遊戲。男子在遊戲的過程中漸漸認識了女子，女子在遊戲的過程中也慢慢地審視了男子。最後只有一個人能獲得他們最想要的東西。

傳《爬牆虎》共1場

11/17 臺北市立社會教育館大稻埕戲苑｜100元

主辦單位｜臺北市立社會教育館
演出單位｜幸運草偶劇團
藝術指導｜羅思琦
編劇・導演｜楊宗樺
文場・作曲・音效設計｜紀淑玲
舞台・道具・服裝設計｜陳志蘭
演員｜楊宗樺　游佩蓉　徐淳耕　林銘文　陳志蘭
內容簡介｜
老虎精危害村落抓走許多人，善良的小饅頭如何通過考驗制伏老虎精救出所有的村民?以傳統布袋戲前後場的工法與手影戲、人戲的元素，結合各界藝術專長的參與，創作出大朋友小朋友喜愛的布袋戲，尋找嘗試創新布袋戲無限的可能。

舞《陽光、海風、布袋情》共1場

11/18 嘉義縣表演藝術中心｜200 300元

主辦單位｜雯翔舞團　嘉義縣政府文化觀光局
演出單位｜雯翔舞團
內容簡介｜
以嘉義縣布袋漁港及鹽田的文化特色為創作主軸，特邀曾於布袋駐村的音樂家羅思容為片段舞碼現場音樂演奏演唱，以清江伯說故事的方式展現，期以動態的舞蹈故事帶出豐富漁港及鹽田的文化特色。

舞《黃翊與庫卡》台北數位藝術節 共3場

11/19-21 水源劇場｜200元

主辦單位｜臺北市政府　數位藝術基金會　廣藝基金會
承辦單位｜台北數位藝術中心
贊助單位｜臺灣庫卡　有夠亮有限公司　右禮有限公司　高文宏
演出單位｜黃翊工作室
編舞・燈光設計｜黃　翊
燈光科技｜歐衍穀
舞者｜黃　翊　庫卡工業機器人
內容簡介｜
黃翊以與機器人共舞、為機器人編舞出發，和工業機器人公司合作，讓機械關節和人體的柔軟肢體對比互映，激盪出一支特別的「雙人舞」，開啟人類與機器人共舞的首部曲。

新曲《嚴俊傑、卞祖善＆台北愛樂》共1場

11/20 國家音樂廳｜400 600 800 1200 1500元

主辦‧演出單位｜台北愛樂青年管弦樂團
指揮｜卞祖善
演出者｜鋼琴：嚴俊傑　台北愛樂青年管弦樂團
曲目｜米亞司可夫斯基（N. Myaskovsky）：c小調第二十七號
　　　交響曲（Symphony No.27 in c minor, Op.85）（臺灣首
　　　演）

戲《天倫夢覺：無言劇2012》共5場

11/21-25 牯嶺街小劇場｜500元

主辦‧演出單位｜柳春春劇社
協辦單位｜樸食
編劇‧導演｜王墨林
舞台設計｜王墨林　許宗仁
燈光設計｜賴亮嘉　梁詩敏　鄭阿忠
服裝設計｜李湘陵
音效設計｜張又升　黃大旺
演員｜鄭志忠　黃大旺
內容簡介

戰爭的殘酷或許在於即使平日再怎麼友愛、親密的彼此，到
了戰爭那一刻也得干戈相見。在這齣戲，透過母子共處的一
場早餐時刻，掀開戰爭中的暴力、慾望、倫理之種種。全無
語言，憑藉的就是身體。

新曲《音樂台灣2012創作發表會》共6場

11/23-24, 12/26 東吳大學表演藝術中心松怡廳｜免費觀賞
11/25 高雄文化中心至善廳｜免費觀賞
11/27 臺中教育大學音樂館音樂廳｜免費觀賞

主辦單位｜亞洲作曲家聯盟臺灣總會
共同主辦｜小巨人絲竹樂坊　台北室內合唱團　采風樂坊
　　　　　現代音協樂團　對位室樂團
協辦單位｜臺灣作曲家協會　中華民國現代音樂協會　臺中
　　　　　教育大學音樂系　東吳大學音樂系
贊助單位｜國家文化藝術基金會
藝術總監｜潘皇龍

11/23
執行製作｜馬定一
演出者｜采風樂坊
曲目｜李子聲：《絲竹五重奏2012》

11/24（午場）
執行製作｜李子聲　李政蔚
演出者｜現代音協樂團
曲目｜劉韋志：《在嘆息之前》給大提琴獨奏家
　　　巫婉婷：《塵I》為豎笛、巴松管、小提琴、大提琴與
　　　　　　　鋼琴
　　　鄭建文：《飛花》給弦樂四重奏
　　　曾毓忠：《幻想曲》為中音長笛與Max/MSP互動電子
　　　　　　　音樂
　　　王思雅：《藏》給小提琴獨奏

11/24（晚場）
執行製作｜蔡凌蕙
演出者｜小巨人絲竹樂團
曲目｜趙菁文：《慢雨》為笛、笙、阮、琵琶與古箏

11/25
執行製作｜桑磊柏　梁孔玲
演出者｜對位室內樂團

11/27
執行製作｜林進祐
演出者｜鋼琴：簡美玲　李宜珍　長笛：蔡佳芬　古箏：葉
　　　　娟礽
曲目｜林進祐：《山居隨筆II「林中鳥」》為長笛與古箏
　　　馬定一：《雙調子》為長笛與箏

12/26
執行製作｜呂文慈
指揮｜陳雲紅
演出者｜鋼琴：王乃加　台北室內合唱團
曲目｜楊乃潔：《守護》為混聲四部合唱與鋼琴
　　　潘家琳：《流‧轉‧無限》為無伴奏混聲合唱
　　　蘇凡凌：《祖先的腳印》為混聲四部無伴奏合唱曲
　　　陳宜貞：《人造衛星之夢》

（以上各場次曲目均為世界首演）

舞 2012新人新視野－舞蹈&音樂篇 共3場

11/23-25 國家戲劇院實驗劇場 | 300元

主辦單位 | 國立中正文化中心　國家文化藝術基金會

《諷刺詩文》

作曲‧演出 | 王雅平

《旅人》

編舞‧舞者 | 田孝慈

《細草微風》

編舞‧舞者 | 林素蓮

《合體》

編舞‧舞者 | 張堅豪　張堅志　張堅貴

內容簡介 |

2012年的新人新視野音樂舞蹈篇，集合一檔音樂劇場及三檔舞蹈創作，提供新生代創作者揮灑的舞台。《諷刺詩文》挑戰音樂劇場的形式，一反音樂在劇場中的輔助角色，聲音在作品中成為帶領一切的動機；《旅人》出發自人生命中的焦慮，不斷挑戰與追尋，踏上一段永不休止，尋找答案與出口的旅程；《細草微風》用獨特的女性視角訴說孤獨，揭露心底的吶喊、快樂與悲傷；《合體》從個人獨舞《下一個身體》出發，配襯活潑的音樂，用兄弟間獨有的默契，與兩個弟弟共同創作出這支三人舞。

戲 《離家不遠》2012廣藝節 共8場

11/23-25, 11/30, 12/01-02 臺北藝術大學展演藝術中心戲劇廳 | 800元

指導單位 | 文化部

主辦‧演出單位 | 動見体

贊助單位 | 臺北市政府文化局　肯夢AVEDA　肯夢學院

委託創作 | 廣藝基金會

藝術總監‧導演 | 符宏征

製作人 | 林人中

編劇 | 符宏征及全體演員集體創作

作曲 | 林桂如

舞台設計 | 王孟超

燈光設計 | 黃祖延

服裝設計 | 李育昇

音效設計 | 林桂如

演員 | 吳昆達　邱安忱　王詩淳　謝俊慧　鄭尹真 等13人

內容簡介 |

採集演員的家庭故事與生命過程，符宏征規劃帶領集體創作。以寫實的家庭通俗劇為文本，複合肢體劇場風格的劇場

表現。描述一組去時間感的家庭成員，因為長者往生之故，而重新團聚，而在長者死後，已然無法全員到齊的處境下，又要一起經歷過農曆新年的團聚場合。

舞 《衣起裝傻》 共3場

11/23-24 臺中市中山堂 | 400 500 600元

12/08 南投縣政府文化局演藝廳 | 300元

指導單位 | 文化部

主辦‧演出單位 | 極至體能舞蹈團

協辦單位 | 文化部文化資局　臺中市政府文化局
　　　　　南投縣政府文化局　宇峰印刷設計

贊助單位 | 國家文化藝術基金會　教育部

藝術總監‧製作人‧編舞 | 石吉智

舞者 | 極至體能舞蹈團

內容簡介 |

從西裝、貼身衣物到連體變形的奇裝異服，從巴哈大鍵琴、搖滾樂到幽默現代音樂，結合服裝與肢體創意，思考衣著打扮的趣味，解構衣裝的功能，呈現《衣起裝傻》的瘋狂靈感。

傳 《三山國王傳奇》 共1場

11/23 新北市新莊文化藝術中心演藝廳 | 免費觀賞

指導單位 | 文化部　行政院客家委員會

主辦‧演出單位 | 榮興客家採茶劇團

協辦單位 | 慶美園文教基金會　中華民國傳統客家表演藝術
　　　　　協會　榮興工作坊

藝術總監 | 曾永義

藝術指導 | 鄭榮興

製作人 | 鄭月景

編劇 | 郝璵

導演 | 饒洪潮

文場 | 吳岳庭（文場領奏）　陳慧芬　鍾繼儀　王明蕙
　　　古雨玄等12人

武場 | 蔡晏榕（武場領奏）　陳胤儒　黃心馼　莊雅然

作曲 | 周雪華

舞台設計 | 吳冠廷

燈光設計 | 李俊餘

演員 | 黃俊琅　胡宸宇　溫孟樺　陳思朋　陳芝后 等42人

內容簡介 |

以客家人重要的守護神「三山國王」作為故事主角，取其護國佑民、除妖降魔的傳說為劇情主軸，在傳統客家戲曲的固有根基下，汲取現代劇場藝術的新元素，以全新的表演思維與感官角度，製作適合各年齡層觀眾欣賞的優質節目。

傳《相聲憂末日？幽默日！》 共3場

11/23-24 臺北市中山堂中正廳｜300 500 800 1000 1200元

主辦・演出單位｜吳兆南相聲劇藝社

段子｜〈愛在毀滅時〉〈瘋狂告別趴〉〈不會說人話〉〈地府Pa
　　　Pa Go〉〈末日我最大〉

演員｜吳兆南　郎祖筠　劉增鍇　劉爾金　姬天語 等6人

內容簡介｜

江湖盛傳「2012」是世界末日，有人不以為意，有人不知所
措，更有人打造方舟；憂心無法改變命運，節能減碳必然犧
牲享受，消極的憂心不如幽默的等待，積極的奉獻更須幽默
的心態，天天憂末日，不如半日幽默日！

舞高雄市爵士芭蕾舞團2012年秋季
　　新製作 共1場

11/24 高雄市岡山文化中心演藝廳｜300元

指導單位｜高雄市政府文化局

主辦・演出單位｜高雄市爵士芭蕾舞團

協辦單位｜樹德科技大學表演藝術系　樹德科技大學藝術管
　　　　　理與藝術經紀學士學位學程

藝術總監｜林怡君

藝術指導｜莊佳卉

製作人｜蘇啟仁

編舞｜蘇啟仁　林怡君　謝燕妮　邱尹瑄

舞台設計｜吳維緯

燈光設計｜郭卉恩

服裝設計｜李鈺玲

舞者｜謝燕妮　邱尹瑄　劉倩如　蘇清坤 等15人

內容簡介｜

擷取貼近生活、人群的題材，將故事劇情編排於舞蹈中，有
別於一般以小品方式呈現的舞蹈演出。

戲《告白練習》 共3場

11/24-25 大開戲聚場｜免費觀賞

演出單位｜大開劇團

編劇・導演｜蔡侑倫　黃淑芬

演員｜蔡侑倫　黃淑芬　顧家慶

內容簡介｜

她，想要透過表演來了解自己。他，被迫要離開舞台去面對
自己。在這段追求、迷失、等待、不可預期的人生路途上，
我們想練習成為誠實的人，可是誠懇比說謊更難。

新曲《擊樂人聲》 共1場

11/29 臺北市中山堂中正廳｜300 500 700 900元

指導單位｜文化部

主辦・演出單位｜十方樂集

贊助單位｜國家文化藝術基金會　臺北市政府文化局

藝術總監・製作人｜徐伯年

指揮｜徐伯年　陳雲紅　趙菁文

演出者｜十方樂集　台北室內合唱團

曲目｜鍾啟榮：《別歌》
　　　趙菁文：《爍光之舞》
　　　弗朗索瓦・納波尼：《忠貞》
　　　嚴福榮：《采桑子》
　　　（以上曲目均為委託創作，世界首演）

內容簡介｜

本製作旨在呈現擊樂與合唱的多樣性，帶來聽覺與視覺上的
震撼。

舞【小】系列和他的朋友們～林文中舞團
　　與沙爾頓舞團跨國製作 共5場

11/29-12/02 國家戲劇院實驗劇場｜600元

指導單位｜文化部

主辦單位｜林文中舞團

贊助單位｜臺北市政府文化局　國家文化藝術基金會　麥克
　　　　　阿瑟基金會（The John D. and MacArthur
　　　　　Foundation）

演出單位｜林文中舞團　沙爾頓舞團（The Seldoms）

藝術總監｜林文中

舞碼｜凱莉・韓森（Carrie Hanson）：《不負責的環保資訊：
　　　真實與虛構的連結》（Exit Disclaimer: Science and
　　　Fiction Ahead）（選粹）
　　　林文中：《宅男海灘》《水淌河小》

舞台・燈光設計｜黃祖延

服裝設計｜蔡毓芬

作曲｜劉俊德

舞者｜林文中舞團：黃彥綺　陳欣瑜　林姿均　李姿穎
　　　簡華葆等6人
　　　沙爾頓舞團：Philip Elson　Damon D. Green　Cara
　　　Sabin　Amanda McAlister　Javier Marchan Ramos等6人

內容簡介｜

這是林文中舞團和芝加哥沙爾頓現代舞團進行的創作交流計
畫。由編舞家林文中和沙爾頓藝術總監凱莉・涵森聯手編創
三支舞作、互相交換舞者的跨國展演。

新曲《英雄‧台北‧皇帝》共1場

11/30 臺北市中山堂中正廳｜300 500 800 1000 1500元
主辦單位｜陽光台北交響樂團　新逸藝術室內樂團
協辦單位｜凡響管弦樂團
贊助單位｜國家文化藝術基金會　臺北市政府文化局
演出單位｜陽光台北交響樂團
指揮｜孫愛光
曲目｜李和莆（文彬）：《陽光‧台北都市傳說》管弦樂
　　　（委託創作，世界首演）

舞《揮劍烏江冷》共3場

11/30-12/02 國家戲劇院｜500 700 900 1200 1500 1800元
指導單位｜文化部
主辦單位｜國立中正文化中心
演出單位｜新古典舞團　國家交響樂團　台北愛樂合唱團
　　　　　臺灣戲曲學院民族技藝學系
藝術總監‧編舞‧編劇｜劉鳳學
指揮｜邱君強
作曲｜馬水龍
音樂演出｜琵琶：王世榮　嗩吶：林子由　二胡：鄭曉玫
　　　　　巴烏：賴苡鈞
舞者｜林惟華　林威玲　陳逸民　李盈翩　盧怡全 等22人
內容簡介｜
舞劇《揮劍烏江冷》演繹馬水龍作品《霸王虞姬》，以音樂演
奏與舞蹈來呈現楚漢相爭、項羽悲情自刎，及霸王與虞姬的
淒美愛情故事。

戲《穿妳穿過的衣服》共15場

11/30-12/09 牯嶺街小劇場｜650元
2013/03/14-17 浣莎永華館｜500元
主辦‧演出單位｜台南人劇團
藝術總監｜呂柏伸　蔡柏璋
製作人｜李維睦　呂柏伸
原著劇本｜惹內
劇本翻譯修編｜趙啟運
導演｜黃丞渝
作曲｜張瀚中
舞台設計｜李柏霖
燈光設計｜魏立婷
服裝設計｜朱家宜　陳思安
音效設計｜楊川逸
演員｜黃怡琳　張棉棉　林曉函　張家禎　張瀚聲
內容簡介｜
當主人不在的時候，下女們都在做什麼？偷穿她穿過的衣
服，偷說她說過的話，阿娥和阿芝兩姐妹，不甘每日扮演她
們的女主人，她們精心泡好毒花茶，仔細磨利水果刀，準備
溫柔割下她的臉…這時，電話響了，主人準備返家，雷電落
下，下女魂飛魄散。

戲《逆旅》第一屆破殼藝術節 共3場

11/30-12/01 中央大學黑盒子劇場｜免費觀賞
指導單位｜文化部
主辦單位｜臺灣文學館
合辦單位｜中央大學黑盒子表演藝術中心
演出單位｜創作社劇團
戲劇指導｜周慧玲
製作人｜李慧娜
編劇｜詹　傑
導演｜徐堰鈴
作曲｜王楡鈞
舞台設計｜王孟超
燈光設計｜黃諾行
服裝設計｜謝介人
影像設計｜陳建蓉
演員｜謝瓊煖　呂曼茵　張詩盈　雷煦光　李明哲
內容簡介｜
一本陳舊且寫滿批註的《謝雪紅傳》，驅使梁靜與攝影師張
士允向過往追溯，在逐步揭露的家族秘密中，梁靜漸漸拼湊
出母親曹海安離去的原因，察覺一個女人無可言說的渴慕、
寂寞、拘束，以及愛情失落，終而踏上一條無人作陪的路
途，以自己凋零生命，重新貼近並註解謝雪紅。

戲《Life in the Time》^{共4場}

11/30-12/02 小路上（臺北市大安區羅斯福路二段77巷7號
3樓）｜250元

指導單位｜文化部

主辦單位｜Be劇團

演出單位｜臺北藝術大學戲劇系學生

製作人｜董雅慧

編劇‧導演｜陳俊澔

舞台設計｜黃茗慧

燈光設計｜張吏爵

演員｜卓楷程　張庭瑋　李南嬡

內容簡介｜

一個接到靈異電話的情傷男孩，一個咖啡廳的新進店員，以
及一位「T」，該劇大量運用新聞題材與時下年輕人習慣的
KUSO元素，頻繁地與觀眾互動。

戲《夢の仲介》^{共4場}

11/30-12/02 臺北市立社會教育館文山劇場｜600元

指導單位｜文化部

主辦單位｜無獨有偶工作室劇團　臺北市立社會教育館文山
劇場

製作人｜曾麗真

藝術總監‧偶戲指導｜鄭嘉音

導演‧音樂設計｜許向豪（Jeff）

編劇｜高俊耀

戲偶設計｜梁夢涵

舞台設計｜李建隆

燈光設計｜李意舜

服裝設計｜楊子祥

影像設計｜葛昌惠

內容簡介｜

「我像是永遠醒不過來似的，整個世界也是。於是夢接連一
個又一個。」蒙太奇般華麗繽紛的夢境底層，究竟隱藏多少
是非黑白混沌的夢境交易？而我們是否得以倖存，找回當初
最純真的夢？

12

戲《望子成龍》第四屆大開開創劇　共3場

12/01-02 大開戲聚場｜300元

主辦·演出單位｜大開劇團

編劇·導演｜宋易勳

演員｜林立中　郭陽山　莊惠婷　陳繪安　韓謹竹 等6人

內容簡介｜

什麼都漲，就是薪水沒漲。什麼都忙，連前途也茫。苦哈哈的生活成了現代人的寫照。成龍的動作電影，是描寫小人物苦哈哈狀態的最佳寫照，集結成龍電影經典橋段，用盡一生的愛來娛樂你。

戲《奇幻谷I》　共1場

12/01 水源劇場｜3500元

主辦·演出單位｜水立方劇團

編劇｜曲語直

導演｜林宛靜

編舞｜曾若芳

舞台設計｜董家熙

燈光設計｜程宥芸

內容簡介｜

結合「裝置藝術」作為演出場景，秉持虛擬世界實境化，舞台劇不只是「舞台」劇，而是可以成為有更多「可能性」的完整藝術品。

戲《能源FUN地球》　共2場

12/01-02 新北市藝文中心演藝廳｜200 300 400元

指導單位｜文化部　新北市政府

主辦單位｜新北市政府文化局　新象創作劇團

藝術指導｜李棠華

製作人｜王光華

編劇｜梁明智

導演｜王光華　梁明智

燈光設計｜項人豪

服裝設計｜林俞伶

演員｜王光華　許巧宜 等18人

內容簡介｜

大自然是魔法師，風火雷電雨是魔法師的能量，也是地球的魔力法寶，以這樣的構想創造一場主題炫技、繽紛歡樂的親子雜技劇，和雷公電母來一段大自然奏鳴曲、走一遭驚異奇航。

傳《郭懷一》 共2場

12/01-02 臺北市立社會教育館大稻埕戲苑 | 200 300 500 800
1000元

主辦單位 | 臺北市立社會教育館
演出單位 | 臺灣歌仔戲班劇團
製作人·編劇 | 劉南芳
導演 | 黃駿雄
編腔 | 劉文亮
音樂設計 | 陳歆翰
編曲配器 | 郭珍妤
文場 | 主胡：邱千溢　二胡：姬禹安　笛蕭：陳歆翰
　　　揚琴：郭珍妤　彈撥：李咨英　電子琴：周煌翔
　　　笙：陳怡萱
武場 | 武場領導：莊步超　武場：唐昀詳　張毓欣　擊樂：
　　　陳清歆
身段 | 何鴻億
手語指導 | 楊盛吉
編舞 | 許哲倫
舞台設計 | 馬淑芳　陳佳霙
燈光設計 | 劉易
演員 | 王蘭花　林美香　許秀琴　廖秋　黃駿雄 等31人
內容簡介 |
1620年代荷蘭人殖民臺灣，建立納貢制度，徵收「血稅」，
捉拿唐山渡海移民，引起漢人反抗，終在1652年爆發「郭懷
一事件」。歌仔戲首次搬演荷據時期歷史，揭開漢人、平埔
族人與荷蘭人間的歷史記憶。

戲《白蘭芝》 共8場

12/5-10 華山1914文化創意產業園區 | 600元

主辦單位 | 上海話劇藝術中心　李清照私人劇團感傷動作派
演出單位 | 李清照私人劇團感傷動作派
藝術總監 | 呂梁
製作人 | 張嬙嬙
編劇·導演 | 劉亮延
作曲 | 柯智豪
作詞 | 劉亮延
舞台美術 | 羅智信
燈光設計 | 張廷仲
服裝設計 | 覃康寧
演員 | 馬青莉　韓霜
內容簡介 |
改編自美國劇作家田納西威廉斯作品《慾望街車》，通過臺
北與上海的雙聯製作，以爵士樂為基底，重新改編成為歌舞
音樂劇。有別於經典原著，《白》劇中並無其他男性角色，
全由姊妹二人權充扮演，突顯女人之間，從羨慕、忌妒、恨
展開的細微情感轉折。

戲《快樂的結局：無線的愛》 共10場

12/05-15 牯嶺街小劇場 | 免費觀賞

指導單位 | 文化部
主辦·演出單位 | 三缺一劇團
藝術總監 | 魏雋展
製作人 | 鄭成功
編劇 | Bryan Tan　Mohamed Fita Helmi
導演 | Mohamed Fita Helmi
演員 | 江寶琳　黃志勇
內容簡介 |
跟著表演者經歷從出生到信仰、從祈求施捨到自我奮鬥的旅
程。失去家園的男子和被強暴的女子飽嘗欺壓痛苦，在探索
自我的旅程中，要如何釐清自己文化和宗教枷鎖帶給自己的
束縛，又如何在自己的需求和性別限制中為自己尋到出路。

舞《創造－下一個風景》2012下一個編舞
計畫II 共5場

12/07-09 華山1914文化創意產業園區中二館果酒禮堂
| 500元

主辦單位 | 周先生
合辦單位 | 華山1914文化創意產業園區
協辦單位 | 事件工作室
贊助單位 | 國家文化藝術基金會　臺北市政府文化局
藝術總監·製作人 | 周書毅
舞碼 | 余彥芳：《關於消失的幾個提議II》　楊乃璇：《小小
　　　小事》
舞者 | 余彥芳　左涵潔　蘇品文　張堅豪　林素蓮 等12人
燈光設計 | 鄧振威
內容簡介 |
「下一個編舞計畫」是提供新銳編舞家創作空間與對話平台。
《關於消失的幾個提議II》是余彥芳的提議，為了努力封存生
命中不斷流失的，而提議，或不提議。《小小小事》是楊乃
璇對於日常生活小事觀察的總和。

戲《名叫李爾》共4場

12/07-09 臺北藝術大學展演藝術中心戲劇廳 | 600元

主辦·演出單位 | 達達劇團
原著劇本 | 莎士比亞
劇本改編·導演 | 陸愛玲
舞台設計 | 林仕倫
燈光設計 | 曹安徽
服裝設計 | 林秉豪
音樂設計 | 張　藝
演員 | 朱克榮　施坤成　施璧玉　程鈺婷　黃至嘉 等6人
內容簡介 |

取材自莎士比亞《李爾王》。藉由原典豐饒的詩言及戲劇張力,進行當代敘事的織網實驗,呈現一個存在於各處的貪嗔癡世界。

戲《聽說》共4場

12/07-08 小路上(臺北市大安區羅斯福路二段77巷7號3樓)
| 340元

指導單位 | 文化部
主辦·演出單位 | Be劇團
製作人 | 董雅慧
原著 | 林怡君
劇本改編·導演 | 孫自怡
演員 | 蕭文華　張雅筑
內容簡介 |

一對姊妹被困在一個舊房間中,在空間的壓迫感下,透過彼此的對話回憶起曾經在這個房間裡發生的過往,慢慢揭露不可告人的秘密,並抽絲剝繭地解開秘密的真相。

戲《夢想大飯店》共4場

12/07-09 國家戲劇院 | 500 700 900 1200 1500 1800 2400 3000元

指導單位 | 文化部
主辦單位 | 愛樂劇工廠　台北愛樂文教基金會
贊助單位 | 台新國際商業銀行　元佑實業　林伯奏文教基金
　　　　　會 臺灣康寧顯示玻璃股份有限公司　臺北晶華
　　　　　酒店　終身大事婚禮工坊婚紗攝影公司　臺灣麗
　　　　　邦登總代理宸康實業有限公司　北投漾館溫泉飯
　　　　　店
演出單位 | 愛樂劇工廠　肢體音符舞團
藝術總監 | 杜　黑
製作人 | 林隆璇

指揮 | 古育仲
導演 | 華碧玉
舞台設計 | 張哲龍
燈光設計 | 何定宗
服裝設計 | 林秉豪
演出者 | 林隆璇　曾志遠　劉行格　宋妍甄　戴蕙心 等12人
舞者 | 林小得　楊明貴　黃子芸　陳思銘　梁晏樺 等6人
內容簡介 |

《夢想大飯店》是快樂且富有色彩的中文流行歌舞劇,二十餘首全新創作加經典好歌,包括印度寶來塢、流行藍調、情歌對唱,在歡樂歌舞之餘,藉由舞台上各個角色讓觀眾看見自己,引出自己對於夢想的醞釀與回憶。

戲《跳舞不要一個人》共2場

12/07-08 大東文化藝術中心 | 300 450 800 1000元

主辦·演出單位 | 南風劇團
藝術總監·導演 | 陳姿仰
編劇 | 方惠美
編舞 | 顏鳳曦
舞台設計 | 徐小涵
燈光設計 | 許惠娟
服裝設計 | 劉純妤
音樂設計 | 孔　殷
演員 | 宋淑明　謝宇涵　鄧羽玲　洪仙姿　陳威凱
內容簡介 |

發想自臺灣作家楊千鶴短篇小說《花開時節》。故事發生在孫女畢業典禮當天,分手、告白、友情試煉都在一天之內爆發。短篇小說生枝展葉,成為一齣化石記憶、微顫現實的作品。不同時代相同的困境,如何突圍?找到昂揚面對社會的姿態?

戲《變奏巴哈－末日重生》2012新點子劇展 共5場

12/07-09 國家戲劇院實驗劇場 | 500元

主辦單位 | 國立中正文化中心
策展人 | 于善祿
演出單位 | 栢優座
監製 | 許栢昂
製作人 | 尚安璿
原著劇本 | 賴聲川規劃、領導、導演之即興創作

導演｜楊景翔
動作指導｜魏沁如
舞台設計｜陳佳慧
燈光設計｜莊知恆
服裝設計｜林秉豪
音樂設計｜王榆鈞
演員｜徐麗雯　蔡佾玲　薛儁豪　隆宸翰　張念慈 等12人
內容簡介｜
文本由巴哈的十二平均律樂曲發展而來。全劇並沒有連貫而統一的故事，而是以巴哈的十二平均律為基礎，將人與人的關係及情感以非寫實、視覺、意像的拼湊，將角色轉化為樂句或音符，運用對答、重複、變形等方式呈現。

新曲 臺灣現代音樂論壇（38）桑磊柏《Three Vignettes》共1場

12/08 十方樂集音樂劇場｜150元

指導單位｜文化部
主辦‧演出單位｜十方樂集
贊助單位｜臺北市政府文化局　國家文化藝術基金會
藝術總監‧製作人｜徐伯年
製作群｜李子聲　蕭慶瑜　馬定一
論壇來賓｜馬定一　蔡淩蕙　桑磊柏
演出者｜長笛：林尚蓉　雙簧管：洪小琴　鋼琴：高韻堯
曲目｜桑磊柏：《Three Vignettes》
內容簡介｜
這三首小品皆為捕捉一種情緒或一種情境，也因此，它們就像是個極短的口述文或是個附了文字敘述的漫畫。由長笛與雙簧管各自吹奏不同的節奏型態，而造成聽覺上有雙速度及雙拍號的效果。

新曲 《文學與音樂的對話》共2場

12/08 臺中二中演藝廳｜300 500 800 1000元
10/03 新舞臺｜300 500 800 1000元

指導單位｜文化部
主辦‧演出單位｜木樓合唱團
指揮｜古育仲
演出者｜鋼琴：王乃加　單簧管：高承胤　獨唱：洪聖鈞
　　　　木樓合唱團
曲目｜鈴木憲夫：《雨ニモマケズ》（臺灣首演）
　　　黃俊達：《文學與音樂的對話》組曲（世界首演）

內容簡介｜
《文學與音樂的對話》合唱系列組曲，乃邀請臺灣青年作家創作詩文，由作曲家黃俊達譜曲，以合唱音樂為媒介，展現臺灣文學的聽覺美。

戲 《鞋貓俠的奇幻歷險》共4場

12/08-15 納豆劇場｜200元

主辦‧演出單位｜台原偶戲團
藝術總監｜羅　斌
編劇｜蔡易衛
導演｜伍姍姍
演員｜林彥志　蔡易衛
內容簡介｜
機智、英勇又迷人的鞋貓俠，是三百多年前法國童話裡的角色，卻一直深受著大小朋友的喜愛。台原偶戲團結合鞋貓俠的故事與金光布袋戲的手法，推出《鞋貓俠的奇幻歷險》，用金光閃閃、魔力四射的舞台，帶您一同進入鞋貓俠的冒險故事中，體驗不可思議的奇幻旅程！

戲 《玩具國的奇幻之旅》共8場

12/08 高雄市岡山文化中心演藝廳｜300 400 500 600 800 1000元
12/15 員林演藝廳｜300 400 500 600 800 1000元
12/16 嘉義市政府文化局音樂廳｜300 400 500 600 800 1000元
12/22 澎湖縣文化局演藝廳｜300 400 500 600 800 1000元
12/29 桃園縣政府文化局中壢藝術館｜300 400 500 600 800 1000元
12/30 新竹縣政府文化局演藝廳｜300 400 500 600 800 1000元

主辦‧演出單位｜銀河谷音劇團
內容簡介｜
改編自日本飛行船劇團編導豬里靖則的《玩具樂園》。一對無憂無慮、備受寵愛的雙胞胎兄弟，擁有許多玩具，有一天夜晚，小丑精靈準備將破損不堪的玩具們帶回玩具國裡銷毀。兩兄弟這才漸漸想起與玩具們之間的回憶，於是下定決心地往玩具國出發！

傳《獅王傳奇科技版》共1場

12/08 新北市藝文中心演藝廳｜200 400 600 800元

指導單位｜文化部
主辦單位｜新北市政府　廷威醒獅劇團
協辦單位｜谷慕特舞蹈劇場　舞樂藝劇表演藝術團　意庫行
　　　　　銷諮詢股份有限公司
贊助單位｜溪頭明山森林會館松林町妖怪村　新光三越信義
　　　　　新天地　水神抗菌液　意庫行銷諮詢股份有限公
　　　　　司
演出單位｜廷威醒獅劇團
藝術總監‧製作人‧編劇‧導演‧舞台設計｜陳晉億
武場｜梁瓊文　楊雅晴　陳庭虹　張廷庭
身段｜施政良
編舞｜魏光慶
道具設計｜陳晉宏
燈光設計｜趙中澄　創世記文化藝術有限公司
服裝設計｜李佳紋
影像設計｜意庫行銷諮詢股份有限公司
音效設計｜黃安生　徐俊維
演員｜陳晉億　魏光慶　郭入瑋　林睿宏　林煒騏 等7人
醒獅鑼鼓｜黃安生　徐俊維　郭仁凱　蘇雍登
京劇鑼鼓｜梁瓊文　楊雅晴　陳庭虹　張廷庭
內容簡介｜
整合京劇與醒獅，加上原住民現代舞，結合「浮空投影」，
是涵括現代與傳統的跨領域作品。

新曲《郭聯昌與九歌民族管絃樂團》共1場

12/09 桃園縣政府文化局中壢藝術館音樂廳｜200 300 500元

指導單位｜文化部
主辦‧演出單位｜九歌民族管絃樂團
協辦單位｜桃園縣政府文化局　中壢市公所　桃園縣藝文設
　　　　　施管理中心
贊助單位｜國家文化藝術基金會
藝術總監｜孟美英
指揮｜郭聯昌
演出者｜鋼琴：范姜毅　笛子：梁雯婷　中胡：尤豐勳
　　　　大提琴：周祐瑄　低音大提琴：楊玉琳
　　　　九歌民族管絃樂團
曲目｜李哲藝：《四月幻想曲》（世界首演）

戲《洄瀾生活‧詩》花蓮101表演藝術節
共1場

12/09 花蓮文化創意產業園區｜免費觀賞

主辦單位｜文化部
承辦單位｜國光劇團
演出單位‧編劇‧導演｜花天久地劇團
演員｜周右方　宋曉榕　許意敏　葉燕宏　趙慧萍
內容簡介｜
以辛波絲卡的〈在眾生中〉與鄭愁予的〈寂寞的人坐著看花〉
組曲，在詩意盎然的意境下，以一人一故事劇場的方式，在
演員與觀眾分享詩歌之後，也傾聽台下觀眾提供的自身經驗
與故事，而台上的演員，會立即運用簡潔有系統的表演形
式，將故事呈現。

戲「當城市發展以後」戲劇節 共6場

12/11-27 璞石咖啡館｜150元

主辦單位｜冉而山劇場
協辦單位｜璞石咖啡館
演出單位｜Junction Spot　足跡（澳門）　Tai身體劇場
製作人｜吳思鋒
編劇｜陳瀅羽
改編｜瓦旦‧督喜
編舞｜盧頌寧
導演｜鍾昊宏　莫兆忠　瓦旦‧督喜
內容簡介｜
以情感，記憶與信仰，重述城市發展進程的殘缺片段。撿拾
人類在現代化工程中的鄉關何處，重建生命移動的路徑圖。

戲《維妮》2012廣藝節 共4場

12/13 桃園廣藝廳｜（廣達員工專場）
12/21-23 新舞臺｜500 700 900 1200 1500 1800元

主辦單位｜廣藝基金會
協辦單位｜中國信託商業銀行文教基金會新舞臺
演出單位｜黑眼睛跨劇團
藝術總監｜鴻鴻
製作人｜方尹綸
編劇｜吳瑾蓉
導演｜陳曉潔
編舞｜梁皓嵐

作詞｜阿　米　陳曉潔
舞台設計｜鄭烜勛
燈光設計｜賴科竹
服裝設計｜林景豪
音效設計｜廖偉傑
演員｜旺福樂團瑪靡　姚淳耀　范峻銘　高敏海　賴舒勤
內容簡介｜
一個外號小胸維妮的女孩，從小被嘲笑貧乳。但她立志要當個新時代女性，堅決對抗這股社會的歪風。然而，她並不如自己想像的灑脫，她的對抗方式是每天穿著超厚的胸罩出門。維妮不知道這樣的日子還要多久，她努力嘗試著各種豐胸方法。

新曲《冬之戀》共1場
12/14 國家音樂廳演奏廳｜400 600 800 1000元
主辦・演出單位｜台北曼陀林樂團
贊助單位｜和鐘企業股份有限公司
藝術總監｜青山忠
藝術指導｜陳雅慧
指揮｜曾煒昕
演出者｜曼陀林：青山忠　陳雅慧　吉他：董運昌
　　　　台北曼陀林樂團
曲目｜武藤理惠：《風雅》（委託創作，世界首演）
　　　　　　　　《愛》（臺灣首演）

舞《發現－創作新鮮人》2012下一個編舞
　計畫II　共5場
12/14-16 華山1914文化創意產業園區中二館果酒禮堂
　｜500元
主辦單位｜周先生
合辦單位｜華山1914文化創意產業園區
協辦單位｜事件工作室
贊助單位｜國家文化藝術基金會　臺北市政府文化局
藝術總監・製作人｜周書毅
燈光設計｜鄧振威

舞碼｜
《裡面》
編舞・舞者｜林素蓮

《沒有線條》
編舞・舞者｜許程崴

《見夫》
編舞・舞者｜張靜如　吳宜娟

《霧》
編舞・舞者｜劉冠詳

《如果你也還記得》
編舞・舞者｜蔡依潔

內容簡介｜
林素蓮《裡面》要帶你去很裡面的裡面。許程崴《沒有線條》試圖追尋一種觀看不美的可能。張靜如+吳宜娟《見夫》唯一的規則就是不守規則。劉冠詳《霧》站在飄盪的霧中，探索「我的意識」的存在。蔡依潔在畫中的小眼睛裡，看見熟悉的星空，創作出《如果你也還記得》。

戲《瑪莉瑪蓮・強尼強納森》2012新點子
　劇展 共4場
12/14-16 國家戲劇院實驗劇場｜500元
主辦單位｜國立中正文化中心
策展人｜于善祿
演出單位｜焦聚場
製作人｜詹慧君
原著劇本｜田啟元
導演｜陳仕瑛
動作指導｜蔡晴丞
舞台設計｜陳逸帆
燈光設計｜陳聖豪
影像設計｜周東彥
服裝設計｜方廷瑞
音樂設計｜旆陀羅工作室
演員｜陳信伶　姜睿明　簡莉穎　徐浩忠
內容簡介｜
九十年代，田啟元從《戀人絮語》出發，挑戰性別議題與政治批判創作了《瑪莉瑪蓮》。陳仕瑛的2012版《瑪莉瑪蓮・強尼強納森》四個演員，兩對角色，是情人、好友、親子、手足、師生、敵人、政府與人民、太陽與地球，互相依賴、享受甜蜜、信任與安全感，同時彼此競爭，憎恨、攻擊而後妥協。

戲《我用力大叫，但沒有聲音》 共14場

12/14-12/23 再現劇團藝術工場｜350元

主辦‧演出單位｜再現劇團

贊助單位｜新光人壽　勵得桌椅租賃　H-zoo　好初早餐

藝術總監‧製作人｜葉志偉

文本發想｜李建佑

編劇‧導演｜陳佳豪

舞台設計｜王永宏

燈光設計｜蔡旻澔

服裝設計｜李湘陵

化妝設計｜黃民安

音樂設計｜謝令威

道具設計｜莊漢菱

演員｜李建佑　王肇陽　彭艷婷　柯念萱　陳侶君

內容簡介｜

再現劇團自營空間藝術工場最後的自製展演，邀集劇場新秀陳佳豪、李建佑，共構一則植物人胡本長達二十年的精神漂流密碼。著重刻劃植物人無形的意識世界，表達當人失去與世界的聯繫時，生命如何自處與堅強以對。

戲《寶貝》 共4場

12/14-16 小路上（臺北市大安區羅斯福路二段77巷7號3樓）
｜340元

指導單位｜文化部

主辦‧演出單位｜Be劇團

製作人｜董雅慧

編劇‧導演｜游文綺

演員｜宋孟璇　林育賢

內容簡介｜

一對恩愛的情侶，他們是彼此的寶貝，他們擁有一隻貓咪，貓咪是他們的寶貝。但一次意外之後，寶貝消失了，他們因為失落，開始武裝、態度強硬、發動攻擊……阻擋彼此交流的，是消失的寶貝，還是心中那不曾好好注視過的恐懼？

戲《零零》 共4場

12/14-16 倉庫藝文空間（臺北市八德路一段34號3F）｜400元

主辦單位｜讀演劇人

協辦單位｜澳門夢劇社

監製｜黃源傑

編劇‧導演｜莫家豪

舞台設計｜李薇

燈光設計｜馮祺禽

服裝設計｜周翊誠

影像設計｜文子杰

音樂設計｜曾韻方

演員｜陶維均　梁晉維　金亞文　張閔淳

內容簡介｜

關於文字、網絡與想像的現代愛情寓言，顛倒網路與真實的界線，在指尖敲打鍵盤的縫隙之間，在等待回應的倒數計時之中，以手心流失的溫度，輸入螢幕背後的疏離和孤寂，也許愛，比網路更冷。

戲《花朝》 共1場

12/15　臺南市歸仁文化中心演藝廳｜200 400 600元

主辦‧演出單位｜藝姿舞集

內容簡介｜

將古代花朝雅韻與臺灣花卉活力結合，透過傳統舞蹈演繹與數位美學設計的跨界合作，共譜全新創意花卉舞作。

傳《生命宮牌‧北管人生》 共4場

12/15-16 國立傳統藝術中心曲藝館｜免費觀賞

指導單位｜文化部

主辦單位｜國立傳統藝術中心

協辦單位｜大山國際文化有限公司　陳明章音樂工作室

演出單位｜漢陽北管劇團

藝術總監‧編劇‧導演｜游源鏗

藝術指導｜莊進才

文場｜莊進才　陳玉環　周以謙　吳千卉　許碧容　劉昭宏

武場｜林國清　簡玖雲　簡春生　莊進旺　林玉葉

燈光設計｜張玉如

服裝設計｜鄭惠中布衣工作室

影像設計｜張瑞宗　游源鏗

演員｜李阿質　林增華　張孟逸　游源鏗　陳明章 等6人

內容簡介|

漢陽北管劇團創辦人、年近八十的莊進才，其戲曲生命反映出光復以來臺灣北管戲曲種種變遷與縮影。為培養優秀的年輕北管人才，在經營劇團之餘，莊進才亦常到校園與民間社團教授北管戲曲，桃李滿天下。此劇是由莊進才眾多的弟子門生共同擘劃設計音樂報告劇，演出中，交錯十餘首北管曲牌、歌仔戲曲目與臺灣民謠，悠悠鋪演莊進才一生與北管戲曲密不可分的精彩人生。

新曲《樂起地平線》 共1場

12/16 國家音樂廳｜400 600 800 1000 1200 1500元

主辦單位｜國立中正文化中心
演出單位｜國家交響樂團（NSO）
指揮｜呂紹嘉
曲目｜克里斯蒂安‧佑斯特（Christian Jost）：《臺北地平線》
　　　（委託創作，亞洲首演）

新曲《魏小慈古箏演奏會》 共1場

12/18 國家音樂廳演奏廳｜200 300元

主辦‧演出單位｜中國文化大學中國音樂學系
演出者｜箏：魏小慈　洪鈺婷　陳鈺琪
　　　　笛子：張智堯　鋼琴：徐瑋廷
曲目｜黃好吟：《煙霄引》《三貓娛箏》《飛天舞》
　　　林道生：《馬蘭之戀》
　　　何占豪：《竹樓情》
　　　（以上曲目均為世界首演）

新曲《2012國樂創作聯合發表會》 共1場

12/20 功學社音樂廳｜300 400 500元

主辦單位｜中華民國國樂學會
演出單位｜中華國樂團
指揮｜黃光佑
曲目｜黃新財：《松風》
　　　朱雲嵩：《終葵》
　　　劉昱昀：《白鷺鷥的華爾滋》
　　　邱媱淳：《棲…息》
　　　劉至軒：《城南》
　　　王乙聿：《快板》
　　　林心蘋：《舞》
　　　周以謙：《百家春》
　　　黎俊平：《春藤》
　　　李　英：《小丑之舞》
　　　何立仁：《古調綺想》

孫嘉豪：《黑黑天》
　　　（以上曲目均為委託創作，世界首演）

內容簡介|

委託國內十二位作曲家，依據臺灣風土民情題材，或參考臺灣音樂素材，創作絲竹樂曲，展現這片土地最深刻的感動。

戲《無可奉告－13.0.0.0.0.全面啟動》
2012新點子劇展 共4場

12/20-23 國家戲劇院實驗劇場｜500元

主辦單位｜國立中正文化中心
策展人｜于善祿
演出單位｜外表坊時驗團
原著劇本｜紀蔚然
導演｜陳家祥
燈光設計｜江佶洋
舞台設計｜張哲龍
音樂設計｜林俐吟
服裝設計｜莊慧怡
影像設計｜彭彥棋
演員｜楊　淇　賈孝國　江國生　陳恭銘　黃　淑　等7人

內容簡介|

2012年地球的最後一天，我們聚集在光影形成的城堡裡，圍繞著過往種種用語言雕砌的幢幢鬼影，我們以為沒有人可以知道我們的所作所為，卻發現一抬頭，所有的一切都被完全記錄，色彩斑斕，歷歷在目。總以為自己已經在未來，卻發現我們一直都在過去，從不在現在。2000年末日後的語言死路。

戲《醉後我要嫁給誰？》 共5場

12/20-23 臺大劇場｜600元

主辦單位｜仁信合作社劇團
協辦單位｜臺灣大學戲劇學系
贊助單位｜國家文化藝術基金會
編劇｜Adam Bock
導演｜吳定謙
演員｜王宏元　林玟誼　施宣卉　張家禎　劉伊倫　等6人

內容簡介|

三位年近三十歲的女性友人，在告別單身派對上瘋狂買醉，待嫁的準新娘竟趁著眾人酒酣耳熱之際，與一位陌生男子大搞失蹤！一場伴娘與新娘的夜半城市追逐戰於是展開。

戲《泡泡的異想世界》共4場

12/21-23 小路上（臺北市大安區羅斯福路二段77巷7號3樓）
│340元

指導單位│文化部
主辦・演出單位│Be劇團
製作人│董雅慧
編劇・導演│吳敬軒
編舞│范家瑄
燈光設計│鄭翊筑
服裝設計│Emi Chen
音效設計│陳彥伯
演員│蘇仲太　李秉融　張碩盈　邱雅君　Emi Chen
內容簡介│

耶誕節，是否渴望來一場浪漫的雪，與戀人靜靜欣賞、緊緊擁抱？是否期待一些奇蹟的發生，像是一覺醒來看到床頭的禮物？是否祈願美好的事物降臨，即使短暫也能永存心頭？白色的泡泡雪，下在臺北街頭，我們一起見證，瞬間的永恆。

戲《世界末日》共2場

12/21-22 蓮德品素天地│350元

主辦・演出單位│一一擬爾劇團
內容簡介│

電影說2012是世界末日，新聞說2012是世界末日，大師說2012是世界末日，朋友說 2012是世界末日。隔壁張大嬸李大叔都在說，你呢？你怎麼說？

戲《短波》共12場

12/21-23, 27-29 城市舞台│600 750 900 1000 1100 1400 1700
1900 2400 2500 2800 3000元

主辦單位│全民大劇團　中國國家話劇院　時藝多媒體
監製│王偉忠　田浩江
編劇│徐譽庭　謝念祖
導演│謝念祖　田沁鑫
舞台設計│黎仕祺
燈光設計│簡立人
服裝設計│陳佳敏
音樂設計│李哲藝
演員│王偉忠　田浩江　黃健瑋　凱　爾　黃郁婷 等6人
內容簡介│

眷村長大的電視製作人老王，及北京大院出身的聲樂家老田，某夜在機場候機室裡，因著兩岸的愛國歌曲吵起來，卻也意外發現：兩個人兒時都喜歡偷聽對岸發送的短波廣播節目和音樂；兩個人在不同環境，卻同樣地從未放棄築夢；兩個人都有一個不成功的哥哥，也都有著一段疏遠但難以割捨的兄弟情。

戲《她打開水龍頭，卻什麼也沒流下》
共5場

12/21-23, 28-29 南海藝廊│500元

主辦單位│沙拉肯跟劇團
協辦單位│南海藝廊　OD表演工作室
贊助單位│臺北市政府文化局
演出單位│沙拉肯跟劇團
編劇・導演│陸慧綿
演員│曾啟明　李淑瑜　吳威德　李松霖　朱德溱 等10人
內容簡介│

少女心同志鬆鬆跟男友暗夜在公園裡約會，遭數名猛假惡少霸凌，一位路過的孤獨中年男子，救了鬆鬆，並帶他到國王的新衣醫療中心治療，即將出馬競選利委的青草無上禪師和生物科技公司總裁吳CEO前來探視，不料，竟殺出一名全身溼透的不明女子。

戲《嬉戲・百老匯V – I am What I am》
共12場

12/21-23, 26-30 臺灣師範大學知音劇場│650元

主辦・演出單位│耀演
藝術總監・導演│曾慧誠
編舞│Brook. C. Hall
燈光設計│黃舒昶
影像設計│陳盈達
演員│梁允睿　曾志遠　呂寰宇　王靖惇　林姿吟 等18人
內容簡介│

我們是一群演員，在每齣戲裡稱職的扮演著各種角色。但每次下戲回到家，看著卸了妝、換下戲服的自己，不禁想問：我是誰？說的又是誰的故事？而誰又從這一個又一個的角色裡，看見了我們真實的模樣？舞台上發生的，關乎演員生命中走過的經歷。

傳《天香公主》共2場

12/22 南投縣草屯敦和宮廣場｜免費觀賞

12/29 雲林縣麥寮福安宮廣場｜免費觀賞

指導單位｜文化部

主辦・演出單位｜明珠女子歌劇團

協辦單位｜南投縣政府文化局　草屯鎮公所　敦和宮管委會
　　　　　福安宮管委會

贊助單位｜國家文化藝術基金會　富盛工程行

製作人｜許素珠

編劇｜林建華

導演｜張作楷

編腔｜李忠和

文場｜周以謙　張肇麟　呂冠儀　李忠和

武場｜黃建銘　唐昀詳

舞台設計｜許文銘

道具・燈光設計｜林慶風

服裝設計｜吳奇聰

演員｜李靜芳　吳奇聰　李靜兒　陳珮莉　蔡秀枝 等21人

內容簡介｜

本劇敘述西寧國與南越國多年來爭奪要塞丹陽城，南越國戰敗，適逢西寧國主李道明喪妻，南越國主郭天豪以妹妹郭天香和親，郭天香對喜歡運用權謀的兄長頗為不滿，然而為了兩國和平亦只好接受。

舞《肢・色》系列－抽屜人　張婷婷獨立製作一號 共4場

12/27-29 西門紅樓八角樓二樓劇場｜500元

指導單位｜文化部

主辦・演出單位｜張婷婷TTCDance獨立製作

協辦單位｜西門紅樓　國立交通大學應用藝術研究所

贊助單位｜臺北市政府文化局　萊雅專業沙龍美髮
　　　　　貳創造形設計工作室

藝術總監・製作人・編舞｜張婷婷

舞台設計｜陳威光

燈光設計｜高一華

服裝顧問｜王啟真

作曲｜李世揚　黃鍾瑩

影像設計｜謝啟民

舞者｜李宇杰　郭秋妙　楊雅鈞　齋藤亞琦

內容簡介｜

作品嘗試以舞蹈和繪畫的概念出發，結合現場鋼琴即興以及互動多媒體影像，以肢體語彙重新詮釋達利畫作之中關於佛洛依德的潛意識說與兩性哲學。

戲《行車記錄》共17場

12/27-30, 2013/01/03-06 國家戲劇院實驗劇場｜700元

2013/03/01-03 臺南市立臺南文化中心原生劇場｜500元

2013/3/29-30 衛武營藝術文化中心｜500元

主辦・演出單位｜台南人劇團

藝術總監｜呂柏伸　蔡柏璋

製作人｜李維睦　呂柏伸

原著劇本｜Paula Vogel

劇本翻譯修編｜吳瑾蓉

導演｜廖若涵

作曲｜許一鴻

舞台設計｜李柏霖

燈光設計｜魏立婷

服裝設計｜黃紀方

音效設計｜楊川逸

演員｜李劭婕　黃怡琳　林子恆　林曉函　呂名堯

內容簡介｜

美國當代前衛劇作家Paula Vogel以女性敘事視角，巧妙地以學習駕駛作為比喻，並透過電影鏡頭式的敘事語法，對觀眾傾訴一段曾經深埋心底的成長故事。故事主軸圍繞曾經年幼的她和一個年長男人之間一段牽纏多年的越線關係。

戲《三國》共5場

12/28-31 國家戲劇院｜500 800 120 1600 2000 2500元

主辦單位｜國立中正文化中心

演出單位｜非常林奕華

監製｜黎肇輝

製作人｜許文媛

導演｜林奕華

編劇｜黃詠詩

文學顧問｜楊　照

動作設計導演｜伍宇烈

舞台設計｜陳友榮

燈光設計｜陳焯華

作曲｜陳建騏

多媒體設計｜John Wong@dontbelieveinstyle　Calvin Chu @
　　　　　dontbelieveinstylc

配樂設計｜鍾澤明

演員｜朱宏章　韋以丞　時一修　周姮吟　謝盈萱 等16人

內容簡介｜

演員以旗袍為戰袍，反轉以男性為主的歷史觀看，以現代手法詮釋孫權、劉備、曹操等三國歷史人物，重新演繹大眾所熟知的古典名著。

戲《一桌二椅X4》共5場

12/28-30 臺北藝術大學展演藝術中心戲劇廳│600元

主辦‧演出單位│莎士比亞的妹妹們的劇團
製作人│陳汗青
燈光設計│鄧振威
服裝設計│角八惠

《20'33"沒事，Happy Birthday John Cage》
編導│魏瑛娟
演員│黃采儀　賴玟君

《笑場》(LOL)
編導│王嘉明
演員│安原良　圈圈

《別》
編導│徐堰鈴
音樂│王榆鈞
演員│魏雋展　林祐如

《檢場》
導演│Baboo
音樂│柯智豪
演員│戴立吾　莊步超
內容簡介│
「一桌二椅」是中國傳統戲曲舞台的布景配置，簡單的桌椅，
透過高度抽象和寫意的方式，化繁為簡，變化出各種象徵性
的符號，界定表演的空間與環境，激發觀眾無盡想像。剝除
繁複的舞台元素，四位駐團導演在一桌二椅的遊戲規則下，
各自以不同主題和形式，切入表述，探問劇場本質。

全 新 製 作 專 題

自2008年起，年鑑於〈新製作〉中增闢專題，紀錄藝術節及特殊演出型
態組合。本年度延續同樣的精神，收錄〈臺灣國際藝術節〉及〈臺北藝穗
節〉二個重要活動專題。〈臺灣國際藝術節〉國外演出僅列出節目名稱及
演出日期，不收錄詳細資料。〈臺北藝穗節〉專題以「演出類別」為編排
分類。收錄之節目僅為在臺北藝穗節演出的全新製作，若該檔演出於臺
北藝穗節之前已於其他場地演出，則仍收錄於新製作單元，本單元不再
重複列入。

符號說明：舞蹈 舞

現代戲劇 戲

傳統戲曲 傳

音樂 音 新曲

2012臺灣國際藝術節

02/16-19　台北台原偶戲團、伊斯坦堡皮影戲團、北京皮影劇團《人間影》

02/17-19　俄國契訶夫國際戲劇節、法國傑默劇院、英國與你同行劇團《暴風雨》

02/24-26　人力飛行劇團《台北爸爸‧紐約媽媽》

03/02-04　無獨有偶工作室劇團《降靈會》

03/08-10　彼得‧布魯克《魔笛》

03/09-11　洛桑劇院/楊輝《操偶師的故事》

03/16-18　笈田ヨシ(Yoshi Oida)《禪問》

03/22-25　淚湯匙劇團《深海歷險記》

03/23-25　漢唐樂府《殷商王‧后》

03/30-04/01　國光劇團《艷后和她的小丑們》

02/24-26　舞蹈空間舞團＆艾維吉兒舞團《明天的這裡會有黎明嗎？》

03/02-04　兩廳院與卡菲舞團《有機體》

03/16-18　侯非胥‧謝克特現代舞團《政治媽媽》

02/24-25　艾維‧艾維塔曼陀林音樂會

02/28-29　哈丁與巴伐利亞廣播交響樂團

03/03　蘿瑞‧安德森《妄想》

03/10　NSO節慶系列《百年‧風雲》

03/24　吳蠻與原住民朋友

03/29, 31　NSO歌劇音樂會《修女安潔莉卡》

戲《人間影》 共6場

02/16-19 國家戲劇院實驗劇場｜600元
主辦單位｜國立中正文化中心
製作人｜林經甫　董幼民
藝術總監｜羅　斌
導演｜伍姍姍
服裝設計｜洪麗芬
燈光設計｜洪國城
音樂設計｜李哲藝
演出者｜台原偶戲團　伊斯坦堡皮影戲團　北京皮影劇團
影像設計｜王斌賢
內容簡介｜
描述一位現代伊斯坦堡的皮影偶師，從一段意寓難解的中文片斷中，穿越北京舊胡同，進入古老的空間，跨越東西、時空交錯的虛實之戀；一齣延續千年歲月的皮影藝術傳承，操弄著古今十幾世紀的人間故事。

戲《台北爸爸‧紐約媽媽》 共3場

02/24-26國家戲劇院｜500 800 1200 1600 2000 2500元
主辦單位｜國立中正文化中心
演出單位｜人力飛行劇團
導演‧劇本改編｜黎煥雄
原著劇本‧製作顧問｜陳俊志
劇本協力｜姜富琴
舞台設計｜劉達倫
燈光設計｜車克謙
服裝設計｜林恆正
影像設計｜張博智
音樂設計｜陳建騏
肢體指導｜楊乃璇
演出者｜萬　芳　王　玨　楊麗音　朱陸豪　金　勤等
內容簡介｜
導演黎煥雄根據陳俊志原著《台北爸爸‧紐約媽媽》改編而成。以精確洗鍊的台詞、直擊觸動人心的故事、詩化寫意的視覺與肢體，適切地體現原著中告白與懺情的本質與張力。

戲《降靈會》 共4場

3/02-04國家戲劇院實驗劇場｜600
主辦單位｜國立中正文化中心
演出單位｜無獨有偶工作室劇團
編劇｜周伶芝
導演｜鄭嘉音
舞台設計｜曾文通
音樂‧影像設計｜林經堯
戲偶設計｜梁夢涵
服裝設計｜李育昇
燈光設計｜曾彥婷
演員｜王世緯　高丞賢　劉毓真
內容簡介｜
從寫作出發的劇場，有多少種可能的詮釋？若讓文字的幻影和聲響交叉成為劇場的空間，召喚飄渺的作家身影，又會面

對什麼樣的秘密？《降靈會》的創作構想，來自閱讀陰性書寫的感受，以及對生死與創作兩者關係的思考。

傳《殷商王‧后》^{共4場}

03/23-25國家戲劇院｜500 800 1200 1600 2000 2500元

主辦單位｜國立中正文化中心

演出單位｜漢唐樂府

導演｜陳美娥

舞臺‧服裝‧造型設計｜葉錦添

彩粧設計｜連士良

多媒體‧影像設計｜黃俊榮

內容簡介｜

以《詩經》為經緯，重現殷商中興帝王「武丁」與王后「婦好」美麗愛情故事，引領現代觀眾重返殷商王朝，體驗商代師自然、敬天地禮樂傳統內涵。

傳《艷后和她的小丑們》^{共6場}

03/30-04/01國家戲劇院｜400 600 900 1200 1500 2000 2500元

04/07臺中市中山堂｜300 500 800 1000 1200 1500 2000元

05/05高雄市大東文化藝術中心｜300 500 800 1000 1200 1500 2000元

主辦單位｜國立中正文化中心（臺北場）

　　　　　高雄市政府文化局　財團法人高雄市愛樂文化藝術基金會（高雄場）

演出單位｜國光劇團

製作人｜陳兆虎

藝術總監｜王安祈

編劇｜紀蔚然

導演｜李小平

音樂｜李哲藝　李超

舞台設計｜王孟超

燈光設計｜黃諾行

服裝設計｜林恆正

內容簡介｜

羅馬最英勇的悍將安東尼，愛上了風情萬種的埃及艷后，然而新登基的羅馬大帝屋大維居心回測。紀蔚然改寫莎翁名作《安東尼與克莉奧佩特拉》，是對莎翁的致敬，也是對莎劇的顛覆與解構。

舞《明天的這裡會有黎明嗎？》^{共4場}

02/24-26國家戲劇院實驗劇場｜600元

主辦單位｜國立中正文化中心

演出單位｜舞蹈空間舞團　艾維吉兒舞團

編舞‧導演｜米希恩‧艾維吉兒

演出｜徐堰鈴　舞蹈空間

內容簡介｜

以肢體、音樂與語言，加上舞者，施展艾蜜莉特有的「破折號分離文字」書寫方式，將詩句於舞台上立體幻化出神秘詩人的心影。

舞《有機體》^{共4場}

03/02-04國家戲劇院｜500 700 900 1200 1600 2000元

03/10高雄市立文化中心至德堂｜500 700 900 1200 1600 2000元

主辦單位｜國立中正文化中心（臺北場）

　　　　　高雄市政府文化局　財團法人高雄市愛樂文化藝術基金會（高雄場）

演出單位｜卡菲舞團　舞蹈空間舞團

藝術總監‧編舞｜Mourad Merzouki

助理編舞｜Marjorie Hannoteaux

燈光設計｜Yoann Tivoli

舞台設計｜Benjamin Lebreton

服裝設計｜古又文

舞者｜Kader Belmoktar　Bruce Chiefare　Sabri Colin　Erwan Godard　Nicolas Sannier等10名

內容簡介｜

卡菲舞團編舞家穆哈‧莫蘇奇（Mourad Merzouki），與服裝設計師古又文為舞者量身製裝，特別開發立體針織服飾，以舞蹈、時尚與創意共同建構當代城市面貌。

2012臺灣國際藝術節

音《吳蠻與原住民朋友》共1場

03/24國家音樂廳｜ 400 600 900 1200 1600 2000元

主辦單位｜國立中正文化中心

演出者｜

琵琶：吳蠻

鼻笛：少妮瑤

聲樂：林惠珍

布農山地傳統音樂團

查馬克與泰武國小排灣古謠傳唱隊

內容簡介｜

吳蠻至部落採風駐留，與原住民藝術家交流，以全新編曲但維持原民音樂的特色表達對臺灣原住民音樂的禮讚。

音《修女安潔莉卡》共2場

03/29, 31國家音樂廳｜ 400 600 900 1200 1500 2000元

主辦單位｜國立中正文化中心

演出者｜國家交響樂團NSO

指揮｜呂紹嘉

演出者｜朱苔麗　陸蘋　林慈音　陳妍陵　羅明芳等11人
國家交響樂團（NSO）

曲目｜

梅湘（Messiaen）：《基督升天》四首管絃冥想曲（L'Ascension - 4 Méditations Symphonique）

普契尼（Puccini）：歌劇《修女安潔莉卡》（Sour Angelica）

內容簡介｜

十七世紀末的義大利，系出名門的貴族女子安潔莉卡，因產下私生子而被家族遺棄，到修道院當修女，帶著對孩子的強烈思念在修道院中佯裝平靜地生活。冷酷無情的姨母伯爵夫人來修道院，告知妹妹即將結婚，要求她放棄財產繼承，同時她心繫多年的孩子早已死去，安潔莉卡心碎絕望地詠歎身為母親的絕望和悲慟後，仰藥自盡。

2012 臺北藝穗節

戲劇

《魚蹦Family》 共3場

09/01-02 西門紅樓 | 500元

演出單位 | 魚蹦興業
藝術總監 | 林于竝
製作人 | 黃惠琪
燈光設計 | 賴科竹
舞台設計 | 吳修和
服裝設計 | 張義宗
音樂設計 | 吳至傑
演出者 | 方意如　何瑞康　張孟豪　曹　瑜　曹賢玫 等8人

《喜劇今夜秀》 共9場

09/02, 07-08, 14 臺北國際藝術村屋頂 | 300元
09/04 華山1914文創園區紅磚區D棟 | 300元
09/07 卡米地喜劇俱樂部 | 350元
09/08 卡米地喜劇俱樂部 | 300元
09/15 慕哲咖啡館 | 300元

演出單位 | 卡米地喜劇俱樂部
總監 | 張碩修
演出者 | 《卡米地站立幫》：黃小胖　大雕博士　Q毛　東區
　　　　　德　大可愛 等6人
　　　　《卡米地雙囍門》：涵冷娜　佑子　酸酸　龍哥
　　　　Yoyo民 等7人
　　　　《善導人類綜藝秀》：Nic Sando（尼克善導）
　　　　《台北即興營火秀》：Taipei Improv即興演員

《老闆，來一盤即興劇！》 共5場

09/02, 04, 08-09 卡米地喜劇俱樂部 | 400元

演出單位 | 勇氣即興劇場
即興教練‧製作人 | 吳效賢
演出者 | 王思為　林晏瑜　彭子涵　陳飛口　黃美華 等6人

《三長兩短》 共5場

09/02, 08-09, 14, 16 學校咖啡館 | 300元

演出單位 | 即興湯姆劇團
演出者 | 王家齊　陳麗雪　陳譽仁　趙懷玉　蠻　頭 等6人

《活出最棒的生活》 共4場

09/02, 16 肯夢AVEDA學習廚房 | 250元

演出單位 | 棒活動藝文有限公司
導演‧編劇 | 韓荷麗
演出者 | 卡倫諾曼　孫蘭絲　彭珮瑄　吳柏甫

《一夜J情》 共5場

09/02-06 華山1914文創園區紅磚區D棟 | 250元

演出單位 | EX-亞洲劇團
戲劇指導 | 江譚佳彥（Chongtham Jayanta Meetei）
製作人 | 林浿安
導演 | 江源祥
燈光設計 | 許俞苓
舞台設計 | 鍾柏賢
服裝設計 | 羅品婷
音樂設計‧現場樂師 | 李承叡　李承寯　陳俊任
化妝設計 | 林書緯
演出者 | 汪禹丞　林煜雯　邱莉舒

《火車趴不趴？》 共2場

09/02 寶格利時尚旅館 | 350 450 500元

演出單位 | 我朋友的劇團
製作人 | 王南西
執行製作 | 侯慧敏　芬達
演出者 | 胡祐銘　佑子　曹媄渝 等人

《吳爾芙的心碎探戈》 共4場

09/02-04 水源劇場 | 300 350元

演出單位 | 鳥組人演劇團
製作人 | 王俞文
導演 | 徐宏愷

編劇｜程皖瑄

執行製作｜呂筱翊

《雙生》共9場

09/02, 04, 09, 11 寶藏巖國際藝術村青年會所59弄5號｜280元

演出單位｜無垠實驗體

導演・編劇｜林惠兒

演出者｜鄭微馨　林惠兒

《特洛伊的高檔生活》共5場

09/02 華山1914文創園區紅磚區D棟｜300元

09/09 世紀當代舞團｜元

09/11-13 雷克雅維克實驗室｜元

演出單位｜武裝的特洛伊人

導演・劇本發想｜蘇大鴉

演出者・劇本發想｜楊宣哲　蔡邵桓　張修銘 等人

《59-5芬塔斯爾山林》共5場

09/02, 05, 08 寶藏巖國際藝術村青年會所59弄5號｜350元

演出單位｜野莓繆想

劇本創作｜翁韻婷、劉世瑜

燈光設計｜郭芷岑

音樂設計｜張暄慈

化妝設計｜章荔涵

《必要之惡》共5場

09/02, 07, 09, 16 臺北國際藝術村2F游藝廳｜350元

演出單位｜山中小屋劇團

導演｜何穹霖

編劇｜趙啟運

燈光設計｜魏丞專

舞台設計｜朱芸青

演出者｜張棉棉　林煜軒　楊惠閔　古旻弘

《離婚典禮》共6場

09/02-03, 09, 12 牯嶺街小劇場｜468元

演出單位｜孽緣終結站

製作人・導演・改編劇本｜李啟睿

原著劇本｜黃英雄

服裝設計｜黃鈴茹

演唱｜劉瑾瑩

演出者｜陳彥名　戴君純　夏　瑄　傅玲　呂理伊 等8人

《浮生肆夢》共3場

09/02, 08 紀州庵文學森林｜350元

演出單位｜知了劇團

演出者｜知了劇團全體團員

《假面少女的科幻故事》共4場

09/02-03 學校咖啡館｜260元

09/05-06 貳拾陸巷｜260元

演出單位｜往戶外走走

製作人｜黃俊諺

編劇・導演｜森懸橙

《作夢的好日子》共6場

09/02, 08-09 寶藏巖國際藝術村37弄6號｜300元

演出單位｜Funky Dreamer

導演｜廖崧淵

美術指導｜林逸婷

演出者｜柯念萱　魏愷嫻

《晚安，外星人！》共4場

09/02 A House｜250元

09/05-06 學校咖啡館｜250元

演出單位｜皺領口劇團

製作人・編劇・導演｜吳思瑞　陳思榕　徐子涵

2012 臺北藝穗節

《伊登拾貳色》共10場

09/02, 05-07, 12-13 臺北教育大學南海藝廊｜250元

演出單位｜伊登拾貳色

演出者｜林姆莉　林緯杰　施東儒　孫宇生　潘俞廷 等10人

《擁抱羽翼》共4場

09/02-04 再現劇團藝術工場｜300元

演出單位｜心雲夢雨劇團

編導｜王遠博

演出者｜陳柔縈　邱治淵

《收信快樂》共5場

09/03-07 雷克雅維克實驗室｜280元

演出單位｜呼吸Want劇團

製作人｜余易勳

劇本｜單承矩

導演｜呂筱翊

執行製作｜李孟翰

舞台設計｜李彥勳

燈光設計｜林晴宇　莊漢菱

服裝設計｜潘宥樽

音樂設計｜尹俞歡　雷　昇

演出者｜范曉安　雷　昇

《克拉刻》共5場

09/03-05, 10 雷克雅維克實驗室｜200元

演出單位｜克拉刻劇團

導演｜李鴻其

編劇｜李凱傑　李銘真

《即刻相親》共5場

09/03-04, 06, 10-11 A House｜300元

演出單位｜嚎哮排演

共同創作｜蕭東意　黃建豪　蘇大鴉　林思辰　古昀昀

製作人｜施志宏

燈光設計｜宋帛洋　張吏爵

舞台設計｜黃茗慧

服裝設計｜朱　璐

《歡迎光臨》共2場

09/03 臺北國際藝術村屋頂｜250元

09/11 水源劇場｜250元

演出單位｜虎劇團

演出者｜林興昱　張子威　楊仁志　潘昭憲　簡碩辰

《LOVE/HOME/BARBIE》共3場

09/03, 05 再現劇團藝術工場｜150元

演出單位｜澳門足跡

編劇・導演・演出｜劉雅雯

燈光設計｜杜國康

《口紅之紅》共5場

09/03-04 貳拾陸巷｜300元

演出單位｜末日時代

編導｜王信瑜

執行製作｜王語涵

燈光設計｜張智一

空間設計｜王信瑜　游以德

服裝設計｜廖晨瑋

音效設計｜張祐寧

編舞｜郭秋妙

演出者｜謝采瑜　游以德　邱逢樟　王　涵　王于菁

《情人》共4場

09/04-07 學校咖啡館｜150元

演出單位｜拚命三郎劇團

導演｜鍾晉華　陳瑋儒

演出者｜詹鎯璞　蕭傳勳

《極度瘋狂》共4場

09/04-07 寶藏巖國際藝術村-青年會所52, 54號｜350元

演出單位｜城市故事劇場
藝術總監｜陳培廣
導演｜鍾環宇
製作人｜褚曉穎
燈光設計｜周佳儀
舞台設計｜簡靖芳
服裝設計｜吳承諭
音樂設計｜陳品先
演出者｜陳俊言　陳　忻

《Boom Boom》共4場

09/04-05, 15-16 寶藏巖國際藝術村37弄6號｜250元

演出單位｜名峰情人
編導｜曾智偉
製作人｜潘昱淇
燈光設計｜許境洛
動作設計｜曾歆雁
服裝設計｜康雅婷

《我的黃金年代》共3場

09/04-06 臺北國際藝術村屋頂｜250元

演出單位｜世新話劇社
導演｜陳大任
演出者｜陳怡均　紀柏宇　范振翔　沈之梃　沈靜恩 等13人

《詩/失・語關係》共4場

09/04-05 牯嶺街小劇場｜300元

演出單位｜許株綺X鄭顏鋒
導演・編舞｜鄭顏鋒
編劇｜許株綺
燈光設計｜陳正華
舞台設計｜吳明軒
影像設計｜陳建志
音樂設計｜郭朝瑋
雕塑設計｜謝東霖
演出者｜林怡璇　吳佩凌　許株綺　陳承佑　陳奕儒 等9人

《一粒灰塵》共5場

09/04-06, 09 世紀當代舞團｜200元

演出單位｜青劇團
導演｜Jaa
編劇｜高嘉鴻
演出者｜吳弘元　林燕慈　郭育圻　廖勁棠

《美味型男》共4場

09/05-06 臺北國際藝術村2F游藝廳｜300元

演出單位｜梁允睿
藝術總監｜曾慧誠
製作｜耀演
執行製作｜呂承祐
編劇・導演・詞曲・演出｜梁允睿
音樂創意發想・編曲｜王悅甄　張　丹　曾志遠
燈光設計｜周佳儀
多媒體設計｜陳盈達
影像設計｜莊　翰
音樂演出｜鋼琴：張　丹　小提琴：曾志遠

《特寫鏡頭》共4場

09/05-06 寶藏巖國際藝術村山城戶外劇場與排練場3樓｜
　　　　230元

演出單位｜維托夫
原著劇本｜Abbas Kiarostami
劇本改編｜尤俊弘
製作人｜尤俊弘
導演｜張笠聲
執行製作｜黃暐庭
燈光設計｜賴奕儒
舞台設計｜馬藝瑄
服裝設計｜朱耘廷
音效設計｜李柏瑞
演出者｜鄒和坤　王天寬　卓家安　尤俊弘　許　芃 等12人

2012 臺北藝穗節

《神經少女SOLO》共5場
09/05-09 寶藏巖國際藝術村37弄6號│250元

演出單位│怪獸出走
導演│簡翊修
編劇・演員│張婷詠
戲偶設計・操偶師│阮　義
燈光設計│賴科竹
舞台設計│林宏韋
服裝設計│顏寧志
音樂設計│林威廷

《觀眾請注意！》共5場
09/05-06 世紀當代舞團│350元
09/07-08 寶藏巖國際藝術村山城戶外劇場與排練場3樓│
　　350元

演出單位│逗點創意劇團
創作編導│陳嬿靜　孫宇立　賴長榮

《語・林》共7場
09/06-07 寶藏巖國際藝術村青年會所59弄5號│300元

演出單位│小鳥說集會
導演│白鎮豪
執行製作│李橋河　林佳蒨
服裝設計│張傳婕
音樂設計│林明學
現場大提琴演奏│李凡萱　林佳艾
演出者│劉懿萱　張雲欽　紀雅齡　宋明城　伍一帆 等6人

《關於妳說》共4場
09/06-07, 09 再現劇團藝術工場│250元

演出單位│關於劇團
製作人│翁韻婷
導演│江之潔　許家榛
編劇│張千昱　許家榛
燈光設計│莊　寧
舞台設計│陳威遠
影像設計│林偉杰

服裝設計│林佳蓉
音樂設計│謝宛諭
演出者│許家榛

《不萬能的喜劇》共4場
09/06-08 水源劇場│300元

演出單位│風格涉
共同創作│李銘宸　林楷豐　張庭瑋　潘韋勳　陳俊澔　曾
　　歆雁 等人

《新婚孵雞》共3場
09/06, 09, 11 卡米地喜劇俱樂部│350元

演出單位│萬華社大互動式社區劇場－新激梗社
編導│歐耶
演出者│歐讚　七先生　女神　鬆餅

《抗議者的野餐》共5場
09/06-08 華山1914文創園區紅磚區D棟│400元

演出單位│激進蝸牛辦公室&劉郁岑
導演│劉郁岑
執行製作│林純惠
燈光設計│王冠翔
舞台美術│梁夢涵
音樂設計・作曲・演奏│Antti Myllyoja
演出者│劉郁岑　黃觀瑜

《往事之城》共5場
09/06-08 牯嶺街小劇場│200元

演出單位│圓點劇團
編導│高嘉鴻
編舞│蔡依嫻
演出者│魏竹堯　高郁喬　洪詩婷　余瑄苡　吳念臻 等8人

《4P實驗室》共3場
09/07-08 寶格利時尚旅館│420元

演出單位｜79號劇場
影像｜史筱筠
戲劇｜林耀華
執行製作｜董雅慧
裝置藝術｜詹雨樹
音樂｜OnE（張衛帆、何人鳳）

《我們一起爆炸》 共4場

09/07, 09, 15, 16 寶藏巖國際藝術村山城戶外劇場與排練場3
樓｜300元

演出單位｜藝爆物
編導｜黃志雄

《如果沒有箱子》 共5場

09/-7, 11-14 臺北國際藝術村2F游藝廳｜350元
演出單位｜露希爾的房間
編導｜陳昱君
演出者｜周文皓　錢力慈　陳品卉　伊吉‧巴乙茲　張　寧

《單口嗆聲》 共5場

09/07-08 口袋咖啡｜380元
09/13-15 卡米地喜劇俱樂部｜380元
演出單位｜給我報報睜眼社
編導｜馮光遠
編劇｜洪浩唐　邱昱翔
演出者｜吳柏甫　邱昱翔　陳恩翠　金亞文

《小森林馬戲團》 共8場

09/07-08, 15-16 學校咖啡館｜320元
演出單位｜飛人集社劇團
編導｜夏　夏
製作人｜羅曉筑
燈光設計｜徐福君
舞台設計｜陳佳慧
戲偶設計｜石佩玉
戲偶服裝設計｜Chigo

音樂設計｜張翰中
演出者｜薛美華　李佳寧

《未‧命‧明》 共3場

09/07-08 再現劇團藝術工場｜200元
演出單位｜未命名劇團
導演｜廖絃君　吳祥琳
編劇｜廖絃君
創作協同｜吳祥琳
執行製作｜蔡依嫻　黃聖雅
多媒體設計｜溫慶禹
燈光設計｜陳為安
舞台設計｜盧欣怡
服化設計｜蕭孝傑
音效設計｜洪芷柔
演出者｜李　奇　李宛儒　陳嘉欣　陳威寧　賴郁君 等6人

《暗面》 共3場

09/07-09 臺北教育大學南海藝廊｜400元
演出單位｜秋野芒劇團
編導｜許子漢
演出者｜周奕君　方尹綸　譚凱聰　賴伯匡　姚譯婷 等6人

《鳥人不會飛》 共3場

09/07-08 京華城11樓會議中心｜250元
演出單位｜犀牛劇團
編導｜楊善傑
服裝設計｜曾孟蓁
演出者｜王正豪　莊泫渲　黃美華　張峻愷　劉依貞 等6人

《豎起耳朵！/莎翁的馬克白》 共4場

09/08-0 9 肯夢AVEDA學習廚房｜300元
演出單位｜紅房播音室
導演｜卓如詩
編劇｜Ignatz Ratskywatsky
演出者｜崔詩畫　林秋如　李向慈　卓如詩 等人

2012 臺北藝穗節

《那些男孩教我們的事》 共5場

09/08-10, 15-16 慕哲咖啡館｜400元

演出單位｜綠果實劇團
導演｜魏水舞　侯彥宇　米若安
演出者｜綠果實特約演員

《愛情傷痕紀事》 共5場

09/08-09, 12 慕哲咖啡館｜300元
09/15-16 紀州庵文學森林｜300元

演出單位｜阿含生命傳記劇場
製作人｜楊舒涵
戲劇指導｜高俊耀
燈光設計｜轟
演出者｜梁浩銘　李明興　朱麗亞　蔡馥宇　王光磊 等8人

《最多不過裸睡》 共6場

09/08-09 寶藏巖國際藝術村青年會所52, 54號｜200元

演出單位｜公平交易
編導｜郭文頤
演出者｜陳峇鉉　劉斐允

《平行天空》 共5場

09/08-09, 15-16 紀州庵文學森林｜300元

演出單位｜QoL工作室
導演｜林姝含
演出者｜林姝含　李怡穎　劉柏伸　張孝誠　吳翰絢 等7人

《狂人小鎮》 共3場

09/08, 16 臺北教育大學南海藝廊｜290元

演出單位｜重要器官捐贈
導演｜郭于薇
編劇｜邱炳豪
演出者｜謝毅宏　董岳鐘　孫郁婷　張瑋哲

《客房服務》 共5場

09/09, 12-14 寶格利時尚旅館｜300元

演出單位｜客房服務部
演出者｜李晉杰　傅雅群　莊雅雯　吳亭儀　溫婷雯 等6人

《愛，好險！》 共1場

09/09 臺北教育大學南海藝廊｜280元

演出單位｜20%實驗劇坊
製作人｜李瑋甄　林俞希
導演·編劇｜龐力耕
服裝設計｜陳貝殼　蔡安純
音樂設計｜杜文賦
演出者｜李瑋甄　林晏如　洪昇暉　羅培瑞　蔡安純 等8人

《渡過假日的方法》 共5場

09/09-11, 15-16 臺北國際藝術村屋頂｜250元

演出單位｜餵食劇團
編導｜郭行衍　李思萱
執行製作｜賴韋華
燈光設計｜胡翊潔
服裝設計｜曾淨芸
音樂設計｜王舜弘
演出者｜李思萱　胡翊潔　鄭雅文　許仲文　范順益 等6人

《孤島》 共5場

09/10-11 再現劇團藝術工場｜360元

演出單位｜說了台灣
導演｜鄭意儒
編劇·演出｜曹媄渝
燈光設計｜李佩璇
舞台設計｜周芳聿
音樂設計｜黃緣文

《juMp&Who?》 共7場

09/10-14 世紀當代舞團｜350元

演出單位｜非伶劇團
導演｜林竹君

編劇｜Bud Abbott & Lou Costello　　William Borden　　王文興
演出者｜于懷傑　方子仁　陳佩

《困獸》共4場

09/10-13 學校咖啡館｜200元
演出單位｜劉淑娟
導演｜林欣怡
演出者｜劉淑娟

《The Waiter》共3場

09/10-12 A House｜220元
演出單位｜公賣局劇團
導演｜羅賓
編劇｜鐘雅婷

《錮》共4場

09/11-14 寶藏巖國際藝術村青年會所52, 54號｜300元
演出單位｜野墨坊
監製｜黑天
演出者｜劉于仙　黃馨君　張碩盈

《95% V.S 5%》共5場

09/11-13 寶藏巖國際藝術村37弄6號｜300元
演出單位｜TAL演劇實驗室x一群爛朋友
策劃｜陳祈伶　鄭凱云　張劲如　張雅婷
演出者｜李靜怡　林聖加　莊茹驛　陳思羽　彭靖文 等8人

《耳語》共5場

09/12-14 紀州庵文學森林｜350元
演出單位｜心酸酸工作室
製作人｜沈敏惠
導演｜黃煒翔
劇本｜陳彥瑋

《備忘錄》共3場

09/12-14 慕哲咖啡館｜250元
演出單位｜非禮劇團
導演｜于念平
劇本｜JEAN-CLAUDE CARRIERE
音樂設計｜林明學
演出者｜吳政達　王韵心

《危險。告白0rz》共4場

09/12-15 臺北國際藝術村2F游藝廳｜250元
演出單位｜變動能劇場
導演｜蕭景馨
演出者｜譚玉譙　蔡佳妤　張得中 等人

《老頭留了錢給，我》共7場

09/12-16 寶藏巖國際藝術村青年會所59弄5號｜300元
演出單位｜什麼鳥聚團
導演｜凱文屎倍稀
演出者｜薩睿華　駱儀珊　周可晶　霍安格　MO

《地下室裡的花》共3場

09/13-15 再現劇團藝術工場｜350元
演出單位｜71劇團
導演｜胡雅婷
服裝設計｜林　馨
演出者｜江寶琳　李玉嵐　洪譜棋　詹凱安

《黃花閨女》共3場

09/13-14, 16 寶藏巖國際藝術村青年會所52, 54號｜300元
演出單位｜陳菀甄
編劇‧導演‧演出｜陳菀甄
戲劇指導｜楊秉基

2012 臺北藝穗節

《漁夫和他的靈魂》共4場

09/13-15 臺北教育大學南海藝廊｜500元

演出單位｜憑感覺藝術工作室
編導｜蕭慧文
燈光・空間設計｜DIVEL　Emma
演出者｜傅德揚　Emma 等人

《透明情書》共3場

09/13-15 水源劇場｜500元

演出單位｜香巴拉劇坊
製作人・燈光設計｜余翔峰
導演｜張景怡
舞蹈設計｜王　萱
舞台設計｜謝其仁
演出者｜張　文　蘇庭睿　張千昱　馮秉軒　林靖雁 等9人

《自如自在》共3場

09/14-16 寶藏巖國際藝術村37弄6號｜500元

演出單位｜沙拉肯跟劇團
主創人｜吳威德　李建隆　陸慧綿
演出者｜李建隆　陸慧綿　吳威德　朱德溱　翁子

《隔離嘅大母雞・十年祭》共4場

09/14-16 牯嶺街小劇場｜450元

演出單位｜演摩莎劇團
聯合製作｜演摩莎劇團（臺灣）　實踐劇場（新加坡）
製作人｜許雅婷
編劇・導演・演出｜洪節華　洪珮菁
燈光設計｜賴科竹
舞台設計｜郭家伶
執行製作｜張宛婷

《黑晝白夜》共3場

09/14-16 臺灣戲曲學院木柵校區黑箱教室（P405）｜300元

演出單位｜黑盒子劇團
導演｜方靜琦

燈光設計｜沈書婷
舞台設計｜陸奕璿
多媒體影像設計｜張瑜珍
音樂設計｜樂和中

《告密者》共3場

09/14-16 口袋咖啡｜250元

演出單位｜啤酒配鹽酥雞劇團
導演｜馮明倫
原著｜布萊希特
音樂設計｜高珮珊
演出者｜張耿華　簡詩翰　蔡雯婷　陳思妤

《不能說......。》共3場

09/15-16 再現劇團藝術工場｜250元

演出單位｜閣樓偷客
導演・編劇｜吳天莉
燈光設計｜郭建宏
服化・小道具設計｜吳筑軒
音效設計｜吳昂霖
演出者｜吳天莉　林育賢

《活屍大戰台北》共2場

09/15-16 寶藏巖國際藝術村山城戶外劇場與排練場3樓｜350元

演出單位｜貝克劇場
編導｜林耀華
音樂設計｜OnE（張衛帆、何人鳳）
執行製作｜董雅慧
演出者｜蕭景馨　吳邦駿　范植強　陳葵鳳　汪　綺

《27 CLUB》共3場

09/15-16 雷克雅維克實驗室｜300元

演出單位｜破空間
導演｜李承叡　李承㝢
執行製作｜蔡函儒

燈光設計｜趙方譽
服裝設計｜張嘉珊
化妝設計｜陳　雲
音樂創作｜留安廷
現場樂手｜留安廷　詹前彥　鍾維聖
演出者｜嘖瑋鵬　嘎造　邱宇婕　陳思妤

《雷克雅維克小護士變身徵件計畫》共1場

09/16 雷克雅維克實驗室｜200元

演出單位｜台北愛樂室內樂坊　克拉刻劇團
導演｜李鴻其
編劇｜李凱傑　李銘真

音樂

《The YAM Project 藝穗特集》共2場

09/04 紀州庵文學森林｜400元

09/06 雷克雅維克實驗室｜400元

演出單位｜The YAM Project
歌手｜史茵茵
主唱・編曲・鍵盤・吉他｜余佳倫
電吉他・木吉他・Cajon・和聲｜程　明

《檸檬口味的爵士夜》共1場

09/05 A House｜350元

演出單位｜檸檬味兒爵士樂團
歌手｜林孟慧
吉他｜梁恩傑
貝斯｜鄭凱帆
鼓手｜李宜舫

《星芒的閃耀》共2場

09/05 A House｜350元

09/09 雷克雅維克實驗室｜350元

演出單位｜Etoile星星室內樂團
演出者｜左　興　廖邦豪　吳貞貞　吳媛蓉　曾新全

《下班》共3場

09/07, 09, 15 A House｜180元

演出單位｜李可瀚
演出者｜K.O. and Friends　項惟嘉　陳靜芷　江松霖

《奇異果的瘋狂下午茶會》共2場

09/07, 16 A House｜250元

演出單位｜巴西之吻、二胡阿隆、愛沒錯
吉他｜彭子桓
二胡｜阿隆
小提琴｜郭恩伶
歌手・執行製作｜羅　竺

《今夜，多情搖滾.com》共3場

09/07-09 雷克雅維克實驗室｜350元

演出單位｜瘋...起雲湧文創棧
編導｜蔣雨儂
演出者｜李　墨　劉　敏　諸祥薇　葉鳴英

《一杯咖啡的時間》共5場

09/08-09, 15-16 口袋咖啡｜250元

演出單位｜DraVo
音樂總監｜劉昶宏
製作人｜劉遠欣　劉遠嵐
演出者｜李瑞瑋　徐子桓　莊濬瑋　陳麒安　陳家寶 等8人

《蕭邦卡美拉達》共1場

09/08 雷克雅維克實驗室｜400元

演出單位｜連雅文打擊樂團
演出者｜賴安棣　楊璧慈　王瓊燁　黃綉文　梁姿美 等7人

2012臺北藝穗節

《911神變》共1場

09/11 雷克雅維克實驗室 | 200元

演出單位 | 築韵音樂工作室

作曲 | 王思雅　陳家輝　鄭伊里　孫瑩潔

影像藝術 | 劉寅生

演出者 | 華　佩　林玓葭　郭岷勤　曾涵榕　李宜珮　等6人

《夜！ Yeah ！笙歌》共1場

09/13 慕哲咖啡館 | 500元

演出單位 | 台北室內歌手

演出者 | 女高音：方素貞　女中音：莊皓瑋

　　　　女低音：謝竺晉

　　　　男高音：高端禾　張建榮

　　　　男中音：鄭有席　男低音：鄭逸伸

《金朝代歌廳之花漾爵諾男女演唱》共3場

09/14-16 金朝代歌廳 | 300元

演出單位 | Voco Novo 爵諾人聲樂團

演出者 | 女高音：李彥蓁　女中音：劉郁如

　　　　男高音：黃欣偉　男中音：陳至翔

　　　　男低音：翁淳逸

舞蹈

《出一張嘴》共6場

09/02-03, 10-11 世紀當代舞團 | 300元

演出單位 | 明星花露水之國館部隊

創作 · 演出 | Wonderland Family　Lulu Family　臺大熱舞社

《逼！ 臭豆腐！》共2場

09/03 慕哲咖啡館 | 250元

演出單位 | AZ JAZZ FUSION

編創 · 演出 | 尤似錦　徐昀芃

程式設計 | 何　捷

音樂設計 | 尤似錦

《漾子》共3場

09/03-04 學校咖啡館 | 400元

演出單位 | 俏福舞團

藝術總監 | 廖哲毅

導演 | 許杏君

燈光設計 | 黃申全

《四季歡歌》共場

09/03, 13 A House | 350元

09/09 水源劇場 | 350元

演出單位 | 聞子儀伊薩部落融合風肚皮舞團

藝術總監 | 聞子儀

《淼淼之音》共1場

09/05 華山1914文創園區紅磚區D棟 | 300元

演出單位 | 阿拉達娜古典舞踏　翡琉舞蹈劇場

演出者 | Priyambada Pattnaik

　　　　翡琉舞蹈劇場：李育容　李怡君　黃心怡　沈靜如

　　　　阿拉達娜古典舞踏

《旅 · 地圖》共1場

09/05 水源劇場 | 400元

演出單位 | WendyDance融合風肚皮舞團

器樂演奏 | 林浥聖

編舞 · 舞者 | 邱郁汶　邵徐琳　樓中玉

《幸福 · 有沒有？》共1場

09/0 6 牯嶺街小劇場 | 300元

演出單位 | 馨雁舞集

編舞 | 藍雪茹　蘇筱韻

舞者 | 許雅筑　簡嘉瑩　趙珮含　黃琳甯

《在靠近一點？》共3場

09/06-07慕哲咖啡館 | 350元

演出單位 | 楚殷舞蹈團

編舞｜謝佩珊　游舒晴　曾佳芬　黃彥儒
舞者｜謝佩珊　游舒晴　曾佳芬　黃彥儒　高培綺 等7人

《Te Ori Tahiti Here Tahitian dance》共1場
09/08 文化大學教育推廣部-建國本部（大夏館）B1表演廳｜
　　400元
演出單位｜Te Ori Tahiti Here Taiwan
指導｜姑牧瓦歷斯（Kumu Walis）
編舞｜Mareva Anderson
樂手｜Danny Hu　OK Liao
歌手｜Tipus Chan　Abus Isdanda
舞者｜Te Ori Tahiti Here Taiwan

《掠影》共3場
09/09, 15 學校咖啡館｜300元
演出單位｜婉昭舞集
作曲｜卡（Klaus Bru）
編舞·演出｜張婉昭

《休息片刻》共2場
09/10-11 慕哲咖啡館｜150元
演出單位｜時效性工作坊
編創·舞者｜全體舞者

《step out》共6場
09/11-13 貳拾陸巷｜280元
演出單位｜S.C.
編舞｜張育禎　邵皓翎
舞者｜張育禎　邵皓翎　邱好安　莊于嫻　吳佾杰 等7人

《親愛的焦》共3場
09/12-13 學校咖啡館｜150元
演出單位｜Yin & Han

《繽紛舞印度》共4場
09/12 再現劇團藝術工場｜200元
09/15 世紀當代舞團｜200元
演出單位｜劉麗麗舞蹈團
編舞｜劉麗麗
舞者｜王思薇　Christy　簡曉芸　黃瑤瑤　單佩琪 等人

《Macarena小酒館》共1場
09/14 臺北教育大學南海藝廊｜500元
演出單位｜Beta佛拉明哥藝術坊
歌手｜Javier Allende Aparicio
吉他｜Sergio Matesano Soriano
舞者｜陳雅惠　Beta

《背向光的位置》共3場
09/15-16 世紀當代舞團｜300元
演出單位｜Dream Maker Room
藝術總監｜胡予欣
燈光｜張景翔
音樂｜楊智博
服裝｜王翰億　伊藤麻里
舞者｜Dream Maker Room全體舞者

《梵舞。絲竹》共1場
09/16 水源劇場｜300 380元
演出單位｜李育容
樂手｜林小楓　陳慈霜　金墨雨　林奕成　翁亘平 等7人
歌手｜Shankari Priya
舞者｜Priyambada Pattnaik
　　　翡琉舞蹈劇場：李育容　李怡君　黃心怡　沈靜如

2012臺北藝穗節

其他

《我們，都是自由「駱」體》共7場

09/02, 05, 16 慕哲咖啡館 | 220元

演出單位 | 讀影

導演・演出者 | 范盛泓

《擁抱探戈》共13場

09/02, 12-14 雷克雅維克實驗室 | 300元

09/04 慕哲咖啡館 | 300元

09/06, 11 紀州庵文學森林 | 300元

09/08-09 A House | 300元

演出單位 | Tango x Change

策展人 | 林佑檀

策劃 | 林祐萱　許世緯

劇場導演 | Nana

演出者 | 台北阿根廷探戈社群　北藝大阿根廷探戈社

《萬華劇團－味自慢系列》共10場

09/02, 09 寶藏巖國際藝術村青年會所52, 54號 | 400元

09/05, 07, 10 貳拾陸巷 | 700元

09/14 貳拾陸巷 | 400元

09/12-13 臺北國際藝術村屋頂 | 300元

演出單位 | 萬華劇團

策展人 | 鍾得凡

協同策展 | 葛昌惠

創作表演 | 《萬字號食堂》：吳雅筑　徐慧鈴
　　　　　《華字號食堂》：王叡哲
　　　　　《万花酒肆》：Corvis Linn

協力創作 | 李虹螢　范軒昂　戴若梅 等萬華劇團團員

《影》共3場

09/02, 04 寶藏巖國際藝術村山城戶外劇場與排練場3樓 |
　　　　　250元

09/03 牯嶺街小劇場 | 250元

演出單位 | MIX舞動劇坊

導演 | 吳蒙其　張國韋

製作人 | 林智偉

執行製作 | 林鈞玉

編舞 | 范家瑄

音樂設計 | 陳蘋果

演出者 | 張國韋　范家瑄　黃致皓　邱仕惠　邱群翔 等10人

《佛朗明歌藝術季在台灣》共19場

09/02, 08-08, 15-16 跨界藝術展演空間排練場 | 300元

09/03, 12-13 寶格利時尚旅館 | 300元

09/04, 06 A House | 300元

09/07, 14 口袋咖啡 | 300元

09/10 貳拾陸巷 | 300元

演出單位 | 一群熱愛創作的Flamenco藝術家

演出者 | 佛朗明歌W家族舞團　W節奏劇團
　　　　　風之佛朗明歌舞團　FM佛朗明歌樂團

《末日青春》共6場

09/02 雷克雅維克實驗室 | 300元

09/05-06, 10-11, 15 寶格利時尚旅館 | 300元

演出單位 | Magic High

魔術師 | 黃大胖　阿樂

主唱・吉他 | 多多

《Display》共4場

09/07-08 世紀當代舞團 | 300元

演出單位 | 黃鐘瑩

編導・聲音設計 | 黃鐘瑩

共同創作・演出 | 邱鈺雯　辜泳妍

舞台裝置 | 莊正琪

《白岔音》共4場

09/08-09, 15-16 臺北國際藝術村2F游藝廳 | 250元

演出單位 | 直白／大波起司

舞蹈編演 | 張雅竹

音樂演出 | 大波起司

視覺設計 | 范綱燊　李蕙如

《夜色繩艷－繩之音》^{共2場}

09/09 華山1914文創園區紅磚區D棟 ｜ 700元

演出單位 ｜ 皮繩愉虐邦劇團

樂師團 ｜ Beneath the Leaves

演出者 ｜ 音繩　舞真夜　Nawakiri Shin　夏慕聰　等人

《愛麗絲奇遇記》^{共5場}

09/12-16 A House ｜ 250元

演出單位 ｜ A劇團

編劇‧導演 ｜ 孫自怡

作曲‧編曲 ｜ 高竹嵐

編劇協力 ｜ 蕭文華

演出者 ｜ 張雅筑　邱靜儀　黃健育　鍾錦樑　唐志傑

《莎士比亞，後空歡！！》^{共3場}

09/15-16 寶藏巖國際藝術村青年會所52, 54號 ｜ 150元

演出單位 ｜ 劇言胴汝

編導 ｜ 楊淳萱

執行製作 ｜ 陳翎帆

演出者 ｜ 顏采薇　謝宜玲　楊淳萱　許宸繽　曾鈺雅

專　　　　文

2012年表演藝術政策及預算探討

臺北藝術大學藝術行政與管理研究所助理教授
呂弘暉

2012年在臺灣的文化藝術發展上是具有重大象徵意義的一年，文化部於5月20日正式掛牌運作，除了整合原有文化建設委員會（以下稱文建會）的業務之外，還將原新聞局的廣播、電視、電影、出版和流行音樂，以及研究發展考核委員會的政府出版品、教育部的部分附屬館所等一併納入文化部的權轄範圍，解決長久以來文化事權不統一的詬病。透過整個政府的組織改造，文化部的業務也重新分配於七個司、五個處、一個會、十九個附屬機關和多個駐外文化單位，其中與表演藝術主要相關的單位包含：影視及流行音樂發展司、藝術發展司、文化交流司、影視及流行音樂產業局和國立傳統藝術中心（轄屬臺灣國樂團、國立國光劇團、臺灣豫劇團、臺灣音樂中心）、國立臺灣交響樂團等附屬機構；另外還有尚未完成立法院三讀通過設置條例的國家表演藝術中心。

在進行組織改造的同時，文化部也在2012年也連續召開一系列的「文化部國是論壇」，範圍雖然尚未能完全含括其所執掌的業務範疇，但也等於在文化政策的推動上做出重要的宣示。其中，「從村落康樂到國家品牌─藝文團隊扶植策略之探討」就是針對國內表演藝術團體的補助政策、資源的分配與效益來進行論述。當然，進行文化政策的推動，往往也需要有經費的配合才能發揮實質效益，以下就將以文化部、行政法人國立中正文化中心、財團法人國家文化藝術基金會的表演藝術預算，以及各直轄市及縣（市）的文化預算來做進一步的探討和分析。

壹、文化部

相較於2011建國百年的慶祝活動，今年文化部中原屬於文建會的整體預算（10,119,728,000元）較前一年減少近十二億元，約占中央政府總預算（1,938,637,325,000元）的0.52%；若是將原新聞局的費用加入計算，文化部在這兩個單位的預算金額加總為15,408,136,000元，占中央總預算的0.79%。再從過去五年中央政府與文建會的預算金額比例可以發現，較過去逐年增加的百分比，2012年又掉回兩年前的水準。（參見表一）

表一：2008至2012年中央政府與文建會預算的金額　　　　　　　　　　單位：新台幣千元

年度	中央政府總預算	文建會預算	所占比例
2008年	1,685,856,453	6,012,173	0.36%
2009年	1,809,667,004	7,534,801	0.42%
2010年	1,714,937,403	8,772,909	0.51%
2011年	1,769,844,184	11,310,974	0.64%
2012年	1,938,637,325	10,119,728	0.52%

　　在上述文建會的預算中，與表演藝術相關的政策主要有「文化創意產業發展計畫」、「文化設施規劃與設置」、「表演藝術之策畫與推動」、「交響樂團業務」、「衛武營藝術文化中心籌備業務」、「國際及兩岸文化交流業務」與「傳統藝術總處籌備業務」，總計經費為5,555,386,000元，較前一年減少約十一億元（詳見表二），也就是說，2012年文建會所減少的預算當中，超過90%都是從這幾項計畫當中扣除。以下將就實質內容來分析各項的預算與執行成果。

表二：2010至2012年文化部表演藝術相關計畫預算　　　　　　　　　　單位：新台幣千元

業務 及計畫名稱　　　　　年度	2010	2011	2012	與上年度比較	增減%
文化創意產業發展計畫	662,319	793,364	924,379	131,015	+17%
文化設施規劃與設置	897,624	1,512,695	306,593	-1,206,102	-80%
表演藝術之策畫與推動	511,636	2,368,825	531,949	-1,836,876	-78%
交響樂團業務	298,833	260,145	257,153	-2,992	-1%
衛武營藝術文化中心籌備業務	422,339	862,454	2,630,168	1,767,714	+205%
國際及兩岸文化交流業務	247,779	236,489	257,060	20,571	+9%
傳統藝術總處籌備業務	512,789	611,863	648,084	36,221	+6%
總計	3,553,319	6,645,835	5,555,386	-1,090,449	-16%

1雖然2012年與表演藝術相關的經費和政策主要都由原文建會所編列，但基於組織改造和業務移轉，以下論述都以文化部取代之。

一、文化創意產業發展計畫、國際及兩岸文化交流業務

自從「文化創意產業發展法」在2010年開始實施後，相關的經費預算都逐年增加，政府除了提供資金挹注文創產業、投入產業研發輔導、辦理產業博覽會拓展市場開發通路之外，也投入人才培育工作，並透過園區的活動來創造產業群聚效應。與表演藝術較為相關的主要在各地文創產業園區的活動，包括：第三屆的「華山藝術生活節」，以「交流」、「創意」和「生活」打造定時、定點舉辦的國際表演藝術交易平台，2012年在華山園區推出超過五百場的活動；花蓮文化創意產業園區也持續推動「原聲音樂節」，活絡東部的音樂環境；嘉義園區則有「南方觀點・藝起嘉遊趣」的傳統親子藝術節慶。

2012年在「國際及兩岸文化交流業務」的經費也有小幅的成長，其中包括了增列拓展海外文化網絡據點，辦理三所臺灣書院，藉以推動臺灣的文化外交。而與表演藝術相關者大多仍是以安排、補助團隊赴歐美或大陸的演出交流為主，較大型的活動則有：三缺一劇團、自由擊（樂團）、莫比斯圓環創作公社、水影舞集和毛梯劇團參與「外亞維儂臺灣小劇場藝術節」；舞蹈空間舞團、戲盒劇團、十鼓擊樂團參與「新東方文化藝術網絡聯盟」的法國巡迴邀演；以及香港光華文化中心擴大辦理「臺灣月」活動，邀請果陀劇場、臺灣國樂團、九天民俗技藝團、Sirens人聲樂團赴港演出等。

二、文化設施規劃與設置、衛武營藝術文化中心和傳統藝術總處籌備業務

「文化設施規劃與設置」的經費在2012年銳減了近80％，主要原因是大型場館的整建多已完成，目前僅有北部流行音樂中心、海洋文化及流行音樂中心、大臺北新劇院、臺中大都會歌劇院、屏東縣演藝廳和彰化藝術中心等仍在進行規劃與興建。除了硬體的建設之外，文化部從2011年也開始推動「活化縣市文化中心劇場營運計畫」，讓各縣市文化中心能依照自己的需求提出企劃，透過審查競爭的方式來予以補助，並且委託專業單位考評受補助的文化中心執行成效，提升文化中心的管理、節目企劃、行銷和人才培育能力；該計畫在2012年共補助八個縣市政府辦理文化中心劇場營運提升計畫，合計經費為七千萬元。

而預計於2014年完工、2015年正式營運的衛武營藝術文化中心，其總經費高達101.7億元，2012年是該場館施工的重要時間，共編列廿六億多元的預算，並且在年底達成62.51％的工程進度；除了硬體建設之外，衛武營藝術文化中心籌備處也持續活化當地表演藝術環境，並且推動第六年的「南方表演藝術發展計畫」，共補助南部六縣市一百廿二團，較前一年減少三十五團，經費則增加三百六十四萬元，

成為一千七百八十萬元；然而綜觀該項補助結果，有將近一半的團隊僅獲得十萬元（含）以下的補助款，對於一個表演活動而言僅是杯水車薪，可以帶動整體環境的效益有待商榷。

「傳統藝術總處籌備業務」的預算在2012年也增加了三千六百多萬元，除了興建國立臺灣戲劇藝術中心之外，也持續辦理傳統藝術保存傳習和推廣，規劃國光劇團、臺灣豫劇團、臺灣國家國樂團的營運演出，同時針對臺灣音樂的資料進行研究、保存和整合，更在4月份辦理2012傳統表演藝術節，藉由宜蘭的國立傳統藝術中心和臺北、臺中、高雄等場地，推出系列性的演出活動和工作坊等，推動傳統表演藝術的扎根工作；然而兩岸傳統藝術交流、歌仔戲與布袋戲的巡迴推廣等活動經費，在2012年則被刪減。

三、交響樂團業務與表演藝術之策畫與推動

國立臺灣交響樂團的整體業務與經費並無太大變動，但是「表演藝術之策畫與推動」的預算在2012年則大幅減少，主要原因不外乎是刪減了建國百年的活動費用。幸運的是在幾項重大指標性的政策當中，文化部的經費挹注卻沒有減少，例如：「演藝團隊的分級獎助計畫」在2012年的總金額為一億九千零九十萬元，共補助一百團（卓越級七團、發展級四十四團、育成級四十九團），較前一年增加六團，經費也增加一千六百廿五萬元。而「縣市傑出演藝團隊徵選及獎勵計畫」則補助二十縣市政府共一千七百萬元，共有二百零二個團體受惠，該項計畫另有地方縣市配合款近三千萬元，對於補助或輔導地方演藝團隊有極大幫助。

「媒合演藝團隊進駐演藝場所合作計畫」是第四年的推動計畫，其用意在讓團隊能與展演場所建立長久的關係，一方面強化演出場地的特色，另一方面也讓演藝團體可以穩定發展，該計畫在2012年共有四十六個團體獲得補助，與2011年的團數相等，補助經費為二千四百二十萬元，較前一年略減二百二十萬元，但是在成效上卻已讓許多過去閒置或較少演出的場域有了表演藝術的種籽，特別是優表演藝術劇團與彰化監獄鼓舞打擊樂團合作典範，獲得許多新聞媒體的主動關注。而「你看戲了沒？2012劇場藝術節」則是類似過去文化部的「表演藝術團隊巡迴基層演出活動」，透過串連全國廿二個縣市的演藝劇場和廿二個由文化部培育的演藝團隊在全國各地巡迴，讓表演藝術在地方扎根發芽。另一項與地方藝文發展有關的是「補助直轄市及縣（市）政府辦理縣市藝文特色發展計畫」，以縣市特有的表演藝術形式結合學校，進而鼓勵學生研習和傳承，該項計畫在過去兩年均各補助六個縣市，總補助經費則由二千九百三十七萬元減少為二千七百五十萬元。

「表演藝術團體創作科技跨界作品補助」與「補助辦理文化觀光定目劇」也是兩項延續過往的計畫，前者在推動表演藝術與數位科技的結合，旗艦計畫的補助由2011年十三案1,850萬元到2012年改為補助十個創作共一千九百二十萬元；除了團隊的經費挹注之外，文化部也投入一千三百廿三萬元，輔導成立三個媒合服務中心：臺北藝術大學表演科技實驗室、臺北數位藝術中心和中華民國數位產業發展協會，協助發展藝術與科技的連結，並由廣藝基金會承辦第三屆數位表演藝術節，邀

請國內外表演團體共同演出、辦理講座和工作坊等。至於文化觀光定目劇的補助已經進入第二年，2012年的補助共有三案：全民大劇團（六百三十萬元）、十鼓文創股份有限公司（四百五十萬元）、當代傳奇劇場（四百萬元），數量上較前一年減少一團，總經費上則減少520萬元；雖然這幾年臺灣的觀光旅客不斷成長，但觀賞表演的意願卻不明顯，加上缺乏缺市場策略及行銷配套措施，使得藝文團體無法累積票源，投入觀光定目劇的多數團隊都以賠本收場。

貳、行政法人國立中正文化中心

　　2012年是國立中正文化中心（簡稱兩廳院）成立廿五週年，這個陪伴臺灣走過四分之一世紀的最高表演藝術殿堂，不僅代表了國家整體的文化形象，也肩負推動國內演藝活動和發展。在2004年兩廳院改制成為行政法人之後，對於經費的運用增加了許多彈性，在節目的安排上也有更大的自主性，特別是這幾年文化部開始推動「活化縣市文化中心劇場營運計畫」，兩廳院的營運模式就成了最具代表性和啟發性的案例，也基於這個原因，兩廳院的中程營運定位也增加了「經驗傳承」這項目標，希望能夠更多元地協助國內整體表演藝術的發展。以下就2012年度的節目、服務、國家交響樂團和財務分別進行探討：

一、節目安排

　　繼2007、2008和2010年之後，兩廳院在2012年再次停辦「世界之窗」的系列活動，但是國際性的臺灣國際藝術節（TIFA）、國際劇場藝術節和夏日爵士派對則仍保留，另外還增加了2012舞蹈秋天系列活動。特別是第四屆的臺灣國際藝術節與第六屆的國際劇場藝術節，前者以「傳承與開拓」為主題，規劃了十九個節目六十二場演出，售票滿座的有四十六場，整體票房達到93%，其中彼得‧布魯克的《魔笛》、日本笈田ヨシ（Yoshi Oida）的《禪問》、澳洲淚湯匙劇團的《深海歷險記》等節目在開賣一個月內票券就全部售罄，臺法合作的《有機體》在演出結束後也隨即到法國展開巡迴演出，而臺灣人力飛行劇團的《台北爸爸‧紐約媽媽》更創造了國內巡迴加演的佳績，可以說是團隊、場館和觀眾三贏的佳績。2012年的國際劇場藝術節則有比利時、英國、法國和臺灣共五個團體演出二十場，售票率高達99%，觀眾對於演出的品質也多有好評，由此可以看出兩廳院所辦理的這些藝術節已經累積了相當的口碑與充沛的能量。

　　至於針對國內的年輕藝術家的培育，兩廳院的2012年樂壇新秀有陳芸禾、林泛亞和石易巧三位表演者出線，新點子劇展則分別由楊景翔、陳仕瑛和陳家祥重新詮釋了《變奏巴哈》、《瑪莉瑪》與《無可奉告》三個經典作品，而新人新視野系列則是與國藝會合作，提供六位新生代表演藝術者一個舞台，演出包括一個音樂劇場：王雅平的《諷刺詩文》、三檔舞蹈作品：田孝慈的《旅人》、林素蓮的《細草微風》、張堅豪的《合體》，以及兩齣戲劇創作：姜睿明的《約瑟夫‧維特杰》'、黎映辰的《媽媽我還要》。

　　為了慶祝成立廿五週年，兩廳院策劃了「國家兩廳院‧飛行到我家」的文物

展，從6月開始巡迴至高雄衛武營藝術文化中心、臺南文化中心、宜蘭傳統藝術中心、臺中圖書館和臺北國家圖書館展出，11月則再次舉辦「OPEN HOUSE 打開劇院神奇戲箱」，讓二千五百多名的民眾可以參與工作體驗坊、後台導覽等活動，一睹劇場的神秘真面貌；12月份則邀請法國陽光劇團二度來臺，在藝文廣場搭建帳棚演出十一場史詩作品《未竟之業》。

在節目的統計上來說，2012年兩廳院的四個表演場地共計有演出節目場次一千零五十二場、巡迴演出三十九場、推廣活動演出二百三十二場、開放式戶外藝文活動廿一場和展覽十二檔，雖然主要的活動數量都較2011年為多，但是購票觀賞的總人次卻由前一年的688,427人減少為641,000人，減少了將近7%的觀眾；其次，受限於現行法規對兩廳院主辦場次的規範，讓現有演出場地仍偏重於外租服務，而外租場地的節目品質場館單位則比較不能嚴密掌控，無法像主辦活動一樣都受到觀眾的青睞。

二、服務推廣

隨著科技的進步，兩廳院對於觀眾的服務也不斷提升，在2012年1月開始提供手機版的售票系統服務，接著「電子計算激發票系統」也正式上線，在年底時，電子票券的測試跟著展開，這些都大幅提升兩廳院售票系統的功能，網路購票的會員人數也從前一年的658,680人增加至732,731人，至於兩廳院之友的會員人數則成長至24,614人，在11月份也正式將其簡化調整成三級（風格卡、典藏卡、金緻卡）；「表演藝術百年史」則是以維基百科的方式，提供一個線上開放的平台，讓國人可以一同建構臺灣表演藝術史。

除了對於觀眾的服務，兩廳院針對場館營運的經驗傳承也延續開辦「表演藝術場地營運認證課程」，以及分別在臺南、嘉義和高雄開設「表演藝術認證課程密集班」，培養劇場營運、技術與前台人員；最後更接受文化部委託，彙整各業務部門的經驗出版《劇場技術及營運管理SOP客服作業手冊—以國家兩廳院為主要參考範例》一書，藉以提供所有國內的演出場館行政人員參考之用。

過去幾年兩廳院也不斷開啟培養年輕觀眾和藝術家的活動，包括戲劇表演營、舞蹈律動營、說唱藝術營、青春歌舞營、爵士音樂—樂團營、爵士音樂—研習班等夏日營隊活動，廣受兒童及青少年的喜愛；而2012年更在研華文教基金會、信誼基金會及邱再興文教基金會的贊助下，由國家交響樂團舉辦了第一屆NSO樂團學苑，建構起學校的科班訓練與職業樂團專業演出之間的橋樑，也為年輕的音樂家提供的實務演練和累積人脈的機會，達到推廣與教育並進的功效。

三、國家交響樂團

除了上述的NSO樂團學苑之外，2012年國家交響樂團的演出活動也是成績斐然，全年度的演出達八十八場，其中與國際名家合作的節目有廿五檔四十場，不但包含節慶系列、名家系列、探索系列等作品，也與澳洲歌劇團、台北愛樂合唱團、台北愛樂歌劇坊合作的《蝴蝶夫人》，廣獲藝評家的好評；11月份更由音樂總監呂

紹嘉帶領，首度跨出國門，前往上海東方藝術中心、無錫大劇院、北京國家大劇院及日本的東京Opera City Concert Hall做巡迴演出，明年更預計前往交響樂的發源地歐洲「壯遊」，而且所有巡迴演出旅運費用都是由樂團自行募款而來。

針對在國內的推廣活動，2012年國家交響樂團擔任起中央大學、交通大學、陽明大學、清華大學的駐校樂團，在學校舉辦音樂會、導覽、講座和社團指導等活動，也延續「兩廳院LIVE計畫」在各大校園進行講座、針對音樂會演出曲目與廣播媒體合作進行「NSO Live 雲端音樂廳」的解說介紹等，並且首次在國家音樂廳的舞台由音樂總監主講「樂季巡禮講座音樂會」。由這幾年國家交響樂團的表現看來，它已逐漸在國際專業樂團中占有一席之地。

四、財務分析

由於兩廳院是目前國內唯一的行政法人機關，必須具備有一定的自籌款能力，從過去兩年的整體收入來看（參見表三），的確在「政府公務預算補助」與「政府專案補助」這兩項的收入都已逐年下降，兩廳院的自籌款比例達到454,863,059元（約占44.25%），而國家交響樂團則是88,846,070元（約占43.15%），其中以「勞務收入」提高最多；但若與支出的成本做一比較卻也會發現，「勞務成本」的增加大於「勞務收入」，這也造成2012年兩廳院賸餘款減少和國家交響樂團轉盈為虧的主要原因。

表三：2011與2012年兩廳院與國家交響樂團收支財務表　　　　　　　單位：新台幣千元

單位	年度　　　　項目	2011年		2012年		與上年度金額比較
		金額	比例	金額	比例	
兩廳院	勞務收入	249,924	24.37%	277,404	26.99%	27,480
	銷貨收入	11,971	1.17%	13,398	1.30%	1,427
	租金及權利金收入	110,445	10.77%	103,560	10.07%	-6,885
	其他補助收入	129	0.01%	3,782	0.37%	3,653
	政府公務預算補助收入	579,688	56.52%	552,704	53.77%	-26,984
	政府專案補助收入	21,768	2.12%	20,369	1.98%	-1,399
	業務外收入	51,779	5.05%	56,719	5.52%	4,940
	收入合計	1,025,703	100%	1,027,937	100%	2,234
	勞務成本	278,309	32.75%	315,527	34.79%	37,218
	銷貨成本	12,671	1.49%	14,996	1.65%	2,325
	業務費用	112,229	13.20%	122,048	13.45%	9,919
	管理及總務費用	443,740	52.21%	448,156	49.40%	4,416
	業務外費用	2,978	0.35%	6,423	0.71%	3,445
	支出合計	849,926	100%	907,150	100%	57,224
	本期賸餘（短絀）	175,777		120,787		-54,990
國家交響樂團	勞務收入	46,844	24.79%	68,765	33.40%	21,921
	銷貨收入	251	0.13%	66	0.03%	-185
	租金及權利金收入	0	0%	11	0.01%	11
	其他補助收入	20,000	10.58%	20,005	9.72%	5
	政府公務預算補助收入	118,727	62.82%	114,791	55.76%	-3,936
	政府專案補助收入	3,000	1.59%	2,238	1.09%	-762
	業務外收入	177	0.09%	0	0%	-177
	收入合計	188,999	100%	205,975	100%	16,976
	勞務成本	71,537	37.94%	94,754	44.88%	23,217
	銷貨成本	0	0%	0	0%	0
	業務費用	5,552	2.94%	4,903	2.32%	-649
	管理及總務費用	111,467	59.12%	111,238	52.69%	-229
	業務外費用	0	0%	224	0.11%	224
	支出合計	188,557	100%	211,119	100%	22,562
	本期賸餘（短絀）	442		-5,244		-5,686

叄、財團法人國家文化藝術基金會

財團法人國家文化藝術基金會（簡稱國藝會）是1996年由文建會依據「國家文化藝術基金會設置條例」所設立，設立之初由政府逐年提撥至六十億元，再向民間勸募四十億元作為母基金，而整體的營運就透過孳息、投資和民間的捐贈來推動各項工作。然而在過去的十年當中，政府的資金雖已到位，但民間募款卻始終遭遇瓶頸，加上這幾年的經濟不景氣、利率降低與投資損失，整體基金總額僅能維持在六十億左右（如表四）。

表四：2003至2012年國藝會基金與收支統計表　　　　　　　　　　單位：新台幣千元

年度	基金總額	收入統計		支出統計			
		收入總額	財務收入	支出總額	獎補助支出	管理支出	其他支出
2003	6,241,060	248,448	205,215	218,858	159,948	38,478	20,432
2004	6,218,223	228,086	204,671	250,924	185,132	38,876	26,916
2005	6,310,492	207,312	171,362	205,740	137,865	41,076	26,799
2006	6,192,472	215,655	134,814	343,094	232,878	35,916	74,301
2007	6,313,007	317,642	296,578	217,560	143,174	41,024	33,362
2008	5,941,420	147,654	117,909	392,933	150,450	41,783	200,700
2009	6,144,579	290,331	264,847	230,067	150,831	43,083	36,154
2010	6,146,965	191,370	128,233	225,354	158,868	43,335	23,151
2011	5,801,401	170,589	147,611	354,029	158,275	43,360	152,394
2012	6,013,446	273,109	198,395	221,735	156,247	41,754	23,734

國藝會成立十六年來，2011年首度由非出身藝文界的宏碁創辦人施振榮擔任董事長，自此開發許多令人耳目一新的專案，包括擴大藝企平台的效益，將過去藝術向企業募款的單向交流轉為伙伴關係，而召集國內十四家企業捐助成立的「藝集棒」專案，就是希望以企業尾牙來拓展表演市場、爭取企業福委會提供藝文講座和藝術欣賞；接著在2012年又推出「文化旅遊」服務，結合雄獅旅遊推出五條文化旅遊路線：臺南府城慢活、水湳洞藝境、漫步二鹿風華、宜蘭慢慢遊和來當兩天花蓮人，提供深度的在地觀光和文化旅行。除了這些計畫之外，對於許多表演團體切身相關的常態補助、專案補助計畫，在2012年也有少許的變動。

一、常態補助

1012年度兩期的常態補助申請者件數大約與2011相等（參見表五），但是獲得補助的團隊與金額則比去年減少了二十七團和約一千零九萬元，在表演藝術類別（音樂、舞蹈、戲劇）受補助的團隊由四百三十三團減少為四百二十八團，總金額則少了7,398,000元，平均每團的補助金額剩下約十六萬元，其中以戲劇類的團隊數

和總經費減少最多,這也讓戲劇類的補助成為在視聽媒體藝術(23.5%)、藝文環境與發展(25%)、文學(28.81%)和美術(31.04%)之後,通過補助比例最低的一類。

表五:2011與2012年表演藝術類受補助件數與款項統計表

	音樂	舞蹈	戲劇	其他類別	合計
2011年受補助件數	196	92	145	270	703
2011年核定款項	24,880,000	25,165,000	25,461,000	42,001,590	117,507,590
2012年受補助件數	209	98	121	248	676
2012年核定款項	23,107,000	24,887,000	20,114,000	39,308,600	107,416,600

二、專案補助

相較於前一年的專案補助計畫,停辦了一年的「歌仔戲製作及發表專案」又開始徵件,2012年度有明珠女子歌劇團、秀琴歌劇團、藝人歌劇團等九個團隊入選,「表演藝術追求卓越專案」也在休息了兩年後再度展開,計有黑眼睛跨劇團等四個團隊獲得補助。2012年則有三個專案停辦,包括辦理了三年的「臺灣藝文評論徵選專案」已不再給予補助,從「表演藝術行銷平台專案」轉型的「藝文整合行銷平台專案」也將在2012年後停止,以及「藝術經理人出國進修專案」也暫時休息。

肆、各直轄市及縣(市)文化預算

除了文化部的規劃之外,對於全國大部分藝文團體影響最深的莫過於地方的文化主管單位,特別是基於地方自治的原則,不同縣市所採取的行政措施或經費補助編列,就會直接反應到當地的藝文發展。然而,許多縣市對外公開的資訊非常有限,無法取得全部的經費使用概況,加上各縣市原有的財力就有差距、文化支出預算僅代表地方政府對於當年度藝文推展的預想,以及部分縣市會利用其他特別款項辦理文化活動等因素,對於各縣市的文化發展很難一窺全貌,但為求能有一個客觀的統一標準,在此僅以「各直轄市及縣(市)總預算歲出政事別預算總表」當中的文化支出來與該縣市的總支出做比較。

由表六可以發現,在2012年度縣市的文化支出對總支出所占比例平均由2011年的1.91%提升至2.15%,總經費增加了二十七億多元,六個直轄市的平均更由2.13%提高到2.46%;而在過去兩年一直位居廿二個縣市中前五名的包括臺北市、連江縣和金門縣,2012年臺北市的文化支出預算甚至高達總預算的3.82%(7,047,082,000元),為全國之冠;另外,連續兩年都在總平均縣市之上的還有澎湖縣、宜蘭縣、臺中市和高雄市,金門縣則是這兩年文化預算比例提升最多的地方政府,雖然無法判定這些縣市的藝文發展是否特別好,但可以確定該縣市政府對於文化有較高的「支持度」。

表六：2011與2012各縣市預算支出統計表 　　　　　　　　單位：新台幣千元

	2011年			2012年		
	總支出	文化支出	所占比例	總支出	文化支出	所占比例
總計	1,023,849,510	19,577,722	1.91%	1,041,188,214	22,345,330	2.15%
臺北市	176,930,457	5,627,351	3.18%	184,318,265	7,047,082	3.82%
新北市	155,203,341	2,587,069	1.67%	157,448,777	3,321,283	2.11%
臺中市	102,977,561	2,580,834	2.51%	106,908,223	2,521,816	2.36%
臺南市	77,884,559	1,008,869	1.30%	87,233,117	1,041,933	1.19%
高雄市	134,992,957	2,738,721	2.03%	131,267,016	3,366,159	2.56%
桃園縣	62,105,000	589,813	0.95%	62,152,000	668,461	1.08%
宜蘭縣	19,370,814	457,311	2.36%	18,572,419	451,845	2.43%
新竹縣	27,604,314	248,835	0.90%	25,808,925	237,721	0.92%
苗栗縣	26,343,504	725,710	2.75%	31,592,433	534,741	1.69%
彰化縣	35,717,596	326,772	0.91%	38,244,224	502,345	1.31%
南投縣	19,900,000	81,860	0.41%	20,300,000	98,617	0.49%
雲林縣	26,704,065	532,052	1.99%	26,560,000	465,446	1.75%
嘉義縣	21,410,000	137,207	0.64%	21,399,601	129,541	0.61%
屏東縣	33,369,000	308,996	0.93%	30,498,000	324,188	1.06%
臺東縣	14,402,551	209,582	1.46%	14,314,942	140,551	0.98%
花蓮縣	17,509,319	165,036	0.94%	17,373,263	153,266	0.88%
澎湖縣	8,172,402	190,747	2.33%	8,136,053	217,752	2.68%
基隆市	18,155,170	166,053	0.91%	16,762,093	197,273	1.18%
新竹市	17,680,000	216,199	1.22%	17,574,734	200,715	1.14%
嘉義市	11,612,309	242,437	2.09%	10,942,260	224,787	2.05%
金門縣	12,730,720	334,166	2.62%	10,842,475	393,820	3.63%
連江縣	3,073,871	102,102	3.32%	2,939,394	105,988	3.61%

伍、總結

　　文建會已經升格為文化部，解決了困擾多年文化事權不統一的問題，相對來說，各界對於國家的文化政策也有更高的期望，但是就現有的預算規模，似乎離當初總統競選時的宣示仍有一大段距離；再加上現行的業務架構中，文化部已將原新

聞局的影視、流行音樂納入管轄範圍，未來要如何平衡精緻文化與大眾文化之間的補助、育成或投資，這又將是另一個挑戰和課題。

另一方面來說，地方縣市政府也應負起相同的責任，特別是這幾年文化部對於補助地方政府的計畫逐漸改採「競爭型」，例如：「活化縣市文化中心劇場營運計畫」、「補助直轄市及縣（市）政府辦理縣市藝文特色發展計畫」等，希望讓有規劃、願意做事的單位能夠拿到較多資源來完成地方文化建設工作，因此地方文化主管機構的想法就變得越來越重要，必須預留有一定的地方配合款才能爭取到更多的經費；若仍只是把藝文視為歡樂慶典的一次性活動，那麼文化扎根的工作將會是一條漫長的路途。

當政府的文化預算補無法如預期般地增加，民間的資源就成了另一股重要的力量，就如同國藝會這幾年持續深耕的「藝集棒」或新開發的「藝術社會企業」專案等，期望能讓藝術與企業之間建構起一個共同成長的關係，因此或許表演藝術團體也必須改換另一種想法，正如優表演藝術劇團的創辦人劉若瑀所說：讓企業主了解表演團體的營運與收支情形，讓募款的制度在劇團中慢慢形成，那就可以省下許多時間與精力，專注在團隊應有的創作上。

研 習 活 動

研習活動單元收錄全國各公私立文化機構、各級學校、學術單位及表演
團體所舉辦之各類研習活動及學術研討、發表會。研習活動的編排依其
舉辦日期為序。本年度收錄「教育活動」26檔以及「學術活動」26檔。

教育活動

講題｜民眾劇場與民間美學
主持人｜于善祿
主講人｜鍾　喬

2012奧秘之音與舞蹈靜心工作坊－聲音與舞蹈療癒理論與實務工作坊

時間｜02/04-05
地點｜臺南大學戲劇創作與應用學系戲劇D203多功能劇場
主辦單位｜臺灣戲劇教育學與應用學會　臺南大學戲劇創作與應用學系
課程內容｜奧秘之音療癒理論與實務　舞蹈靜心療癒理論與實務
講師｜梁翠梅

CP講座

時間｜01/03, 01/10, 01/17
地點｜CAFE PHILO慕哲咖啡館地下沙龍
主辦單位｜青平台基金會
《劇場與民主》系列
時間｜01/03, 01/10, 01/17
主持人｜于善祿

講題｜劇場中的身體與政治
主持人｜于善祿
主講人｜王墨林

講題｜演員之路—移動的帳篷，勞動的身體
主持人｜于善祿
主講人｜許雅紅

講題｜劇場中的柔性革命－談被壓迫者劇場
主持人｜于善祿
主講人｜賴淑雅

影響・新劇場「寓教於戲—Stop霸計畫」－種子教師培訓工作坊

地點｜臺南市大同國小　臺南市賢北國小
主辦單位｜影響・新劇場

教習劇場種子教師培訓工作坊

時間｜02/29, 03/14
課程內容｜專題演講：如何運用教習劇場的互動戲劇策略來引導學童探索生命的衝突議題
　　　　　工作坊：從衝突中看見多元的可能性－教習劇場教戰手冊分享與討論
講師｜許瑞芳

口述歷史劇場種子教師培訓工作坊

時間｜03/07, 03/28
課程內容｜專題演講：如何運用個人故事和劇場表演來表達情感
　　　　　工作坊：讓你的心在記憶中飛翔－教師操練百寶箱工作坊分享與討論
講師｜王婉容

《表演藝術與台灣美學》系列

時間｜01/31, 02/20, 02/29
講題｜江之翠劇場與南管藝術
主持人｜吳靜慧
主講人｜周逸昌

講題｜金枝演社與台客華麗美學
主持人｜于善祿
主講人｜王榮裕

2012伯朗講堂

地點｜伯朗咖啡館南京一店、南京二店

主辦單位｜伯朗咖啡股份有限公司

時間｜03/04, 05/12, 08/15, 11/17
講題｜異國情調的四大名劇《杜蘭朵公主》、《蝴蝶夫人》、
　　　《阿伊達》、《魔笛》
講師｜林伯杰

時間｜03/31
講題｜尋找屬於自己的舞蹈
講師｜孫梲泰

時間｜08/25
講題｜戲劇之美：從表演中認識自己
講師｜鍾伯淵

誠品講堂－【音樂廳】

時間｜03/05-04/30, 06/11-08/13, 10/15-12/17
地點｜誠品講堂誠品敦南店B2視聽室
主辦單位｜誠品書店
課程內容｜撼動命運的極致樂章－貝多芬的人生與創作
　　　　　俄羅斯永恆的浪漫－柴可夫斯基與拉赫曼尼諾夫
　　　　　劃時代的古典追尋－巴哈與布拉姆斯
講師｜彭廣林

2012兩岸三地戲劇療育實務工作坊

時間｜03/09-11
地點｜臺灣藝術大學戲劇學系實驗劇場
主辦單位｜臺灣藝術大學戲劇學系

課程內容｜味匣子（Rasabox）情緒訓練與心理劇的融合
講師｜彭勇文

課程內容｜論壇劇場／Rainbow of Desire／Cop in the Head
講師｜莫昭如

課程內容｜一人一故事劇場工作坊
講師｜王秋絨

2012禾劇場身體訓練課程春季班

地點｜竹圍工作室 身聲劇場排練場

主辦單位｜禾劇場
講師｜陳偉誠

時間｜03/11, 03/18, 03/25, 04/01, 04/08, 04/15
課程內容｜現代劇場肢體開發

時間｜05/06, 05/13, 05/20, 05/27, 06/03, 06/10
課程內容｜音韻吟唱與聲音開發

文山劇場101年春季藝文工作坊

地點｜誠品講堂誠品敦南店B2視聽室

主辦單位｜誠品書店

劉岠渭2012音樂講座

時間｜05/07, 12/17
課程內容｜漫步音樂百花園－歌樂與器樂之間
　　　　　英雄暮年 壯心不已－談晚期的貝多芬
講師｜劉岠渭

西歐古典音樂系列－名留歷史的人物II

時間｜08/15-09/26
課程內容｜開啟獨奏名家風潮的李斯特
　　　　　非古典的浪漫新勢力－華格納
　　　　　李察‧史特勞斯的交響詩
　　　　　聲音的建築師－馬勒
　　　　　〈念故鄉〉的史麥塔納與德佛札克
　　　　　來自法蘭西斯的藝術－德布西與拉威爾
　　　　　另類的古典－史特拉汶斯基與巴爾托克
　　　　　解說式音樂會
講師｜彭廣林

藝饗巴士Tour南臺灣。高雄

時間｜06/03-07/29
地點｜大東文化藝術中心
主辦單位｜屏風表演班

名人創意講堂

講題｜人生如戲 戲如人生－葉天倫的表　導　演
講師｜葉天倫

講題｜80後的劇場創作意見－鬼才聽你唱歌
講師｜黃致凱

講題｜芳療。歌劇世界－美麗之窗
講師｜陳世賢　吳秀珍

講題｜表演空間的設計奇想
講師｜曾蘇銘

講題｜一個年輕老演員
講師｜樊光耀

表演講堂

課程內容｜感官饗宴：身、眼、口、耳四覺體驗
　　　　　表演進階：角色創造
　　　　　舞動饗宴：渴望手足蹈
講師｜屏風表演講師群

黑盒子講堂

課程內容｜劇場導覽
地點｜岡山文化中心

2012兩廳院藝術夏令營

時間｜07/02-09/02
地點｜國立中正文化中心
主辦單位｜國立中正文化中心

兒童藝術夏令營

課程內容｜戲劇表演營：肢體開發、專注力、想像力訓練、
　　　　　聲音表達、表演訓練
　　　　　舞蹈律動營：肢體律動、體能開發、動作表達、
　　　　　創意舞蹈、流行舞蹈、舞蹈排演
　　　　　說唱藝術營：相聲、竹板快書、雙簧、數來寶、
　　　　　柳活

講師｜徐琬瑩　金　勤　吳政育　陳信楓　陳雅雲　沈勇志
　　　趙珮雯　林文彬　葉怡均　謝小琴　林　明　邱筑君

兩廳院青年藝術營

課程內容｜青春歌舞營：舞蹈基礎、故事創作、歌唱訓練、
　　　　　合唱訓練、街舞訓練、戲劇排練、認識歌舞劇、
　　　　　歌舞劇演出
　　　　　爵士音樂研習營：基本爵士樂理、樂器演奏技巧、
　　　　　　　　　　　　　爵士即興概念
　　　　　爵士音樂樂團營：爵士大樂團、小編制樂團、爵
　　　　　　　　　　　　　士理論與即興演奏、爵士大師
　　　　　　　　　　　　　班、各樂器研討、爵士歷史、
　　　　　　　　　　　　　爵士作曲與編曲、課別指導
　　　　　　　　　　　　　課、分組練習、音樂會

講師｜Michael Philip Mossman　　Antonio Hart
　　　Albert "Tootie" Heath　　Nicholas Rusillon　　Nick Javier
　　　山田洋平　魏廣晧　董舜文　黃瑞豐　張坤德
　　　彭郁雯　李承育　沈鴻元　廖志銘

2012表演藝術行政人才培訓

時間｜07/03-24
地點｜臺北市立美術館 B2視聽室
主辦單位｜表演藝術聯盟
課程內容｜美學培養
講師｜楊　照

課程內容｜表藝產業特質與未來
講師｜于國華

課程內容｜劇場總論
講師｜王孟超

課程內容｜我想要的是什麼夥伴
主持人｜邱　瑗
與談人｜魏瑛娟　江靖波　周書毅

課程內容｜表藝專業經理人的分享
主持人｜王文儀
與談人｜林佳鋒　葉芨芨　徐開塵

課程內容｜向上溝通
講師｜溫慧玟

課程內容｜關鍵資源：補助政策與表演藝術
主持人｜于國華

與談人｜楊秀玉　李文珊

課程內容｜文創投資如何看待表演藝術產業
講師｜王莉茗

課程內容｜文化創意產業投資及融資服務介紹
講師｜丁心雅

課程內容｜藝企合作與媒體運用
講師｜林佳鋒

課程內容｜我們的市場經驗
主持人｜王文儀
與談人｜李惠美　張寶慧　劉家渝

課程內容｜藝文行銷社會企業
講師｜陳錦誠

課程內容｜場館的行銷思維
講師｜陳修程

文山劇場101年暑期兒童藝文工作坊

時間｜07/03-08/10
地點｜臺北市立社會教育館文山劇場
主辦單位｜臺北市立社會教育館
課程內容｜兒童偶戲、兒童戲劇、兒童舞蹈
講師｜無獨有偶教學團隊　鍾莉美　謝佳玲　林俊余
　　　楊琇如　王培存　江國生

第十二屆椰城墾丁管樂營

時間｜07/09-14
地點｜墾丁國小
主辦單位｜屏東聯合管樂團

課程內容｜管樂分部、管樂合奏課程、樂器保養課、
　　　　　影片欣賞
講師｜屏東聯合管樂團

2012暑期創意舞蹈教學研習營

時間｜07/10-12
地點｜臺北市立體育學院鴻坦樓三樓
主辦單位｜臺北市立體育學院舞蹈學系
　　　　　中國文化大學舞蹈學系
課程內容｜創意舞蹈教學及相關理論
講師｜Susan Koff　Karen Bond

聆聽藝眾系列講座

時間｜07/28
地點｜國家戲劇院地面層
講題｜聲琴對話交享詩
講師｜賴婷玲

雄獅欣講堂

時間｜08/15
地點｜雄獅臺大人文空間
主辦單位｜雄獅欣講堂
講題｜藝意生活的舞蹈旅行
講師｜周書毅

臺灣學系列講座(72)

時間｜08/11
地點｜中央圖書館臺灣分館四樓4045教室
主辦單位｜中央圖書館
講題｜臺灣歌樂藝術的現況與前瞻
主講人｜曾道雄

臺中市立大墩文化中心2012年文化藝術系列講座

地點｜臺中市立大墩文化中心地下樓B1演講廳
主辦單位｜臺中市立大墩文化中心

時間｜08/25
講題｜舞動雲門之美-從林懷民的九歌談起
主講人｜李靜君

時間｜09/15
講題｜從古典音樂談創意與領導風格
主講人｜張正傑

時間｜10/13
講題｜罕見的搖擺人生：罹患罕見疾病的偉大爵士音樂家
主講人｜沈鴻元

時間｜12/29
講題｜樂在其中
主講人｜簡嘉助

學學文創志業－音樂及表演藝術產業課程

地點｜學學文創志業四樓文創教室
主辦單位｜學學文創志業

拉演員的筋－觀點技巧Viewpoints工作坊

時間｜08/31-10/12
課程內容｜Viewpoints基礎：時間與節奏的掌握、身體與動
　　　　　能的反應、反覆的力量、身體與空間的關係、地
　　　　　形與動線、身體線條形狀、姿勢與姿態、與建築
　　　　　空間結構的對話
　　　　　Viewpoints組合練習、團體組和練習、集體即興
　　　　　Viewpoints、Viewpoints語言訓練、Viewpoints場
　　　　　景劇本練習
講師｜孫士鈞

舞台空氣中的建築－劇場舞台燈光入門

時間｜10/15, 10/22
課程內容｜劇場燈光設計的工作概況
　　　　　劇場燈光設計的製作要領
講師｜曹安徽

文山劇場101年秋季兒童藝文工作坊

時間｜09/15-11/25
地點｜臺北市立社會教育館文山劇場
主辦單位｜臺北市立社會教育館
課程內容｜兒童戲劇、兒童舞蹈
講師｜謝佳玲　鍾莉美　林宜萱　張烜瑋

生活美學大師講座

時間｜10/06
地點｜彰化生活美學館的游藝堂
主辦單位｜彰化生活美學館

講題｜《合唱的奧林匹克盛會》西方經典‧當代流行‧
　　　世界音樂
主講人｜趙　琴

屏風表演班表演創意系列課程

時間｜10/08-31
地點｜華山1914文創園區東2四連棟B
主辦單位｜屏風表演班
課程內容｜表演即興、初階進階課程
講師｜屏風專業導演師資群

2012華山藝術生活節－表演藝術工作坊

時間｜10/09-11/01
地點｜華山1914文創園區清酒工坊二樓拱廳
主辦單位｜文化部
課程內容｜戲劇工作坊、生活舞蹈工作坊、即興舞蹈工作坊
　　　　　、《屬於夢的變形劇場》偶戲工作坊、費登奎斯工
　　　　　作坊、心靈美化東方戲曲藝術工作坊、面具表演
　　　　　工作坊、樂在創作工作坊、南管工作坊、歌仔戲
　　　　　工作坊、《嘸共款ㄟ尪仔戲》布袋戲工作坊、神聖
　　　　　舞蹈工作坊
講師｜劉長灝　董怡芬　黎美光　無獨有偶教學團隊
　　　蔡佩仁　李珞晴　邱安忱　禢思敏　莊國章　李佩穎
　　　邱妤萱　柯世宏　Yakini

古典‧觀點系列講座

時間｜11/03, 11/07, 12/01, 12/15
地點｜甘泉藝文沙龍　雄獅永康人文空間
主辦單位｜雄獅欣講堂　甘泉藝文沙龍
講題｜意外驚奇音樂史
　　　流行與風格
　　　抄襲、偷取或是致敬？
　　　現場演奏的藝術
講師｜焦元溥

2012國際大師工作坊－音樂身體工作坊

時間｜12/18-19

地點｜國立傳統藝術中心籌備處

主辦單位｜無獨有偶工作室劇團

課程內容｜音樂身體實驗室、劇場裡的音樂講座

講師｜尚・賈克・勒梅特（Jean-Jacques Lemêtre）

學 術 活 動

2012華岡舞蹈論壇兩岸學術研討會

時間 | 02/24

地點 | 中國文化大學

主辦單位 | 中國文化大學舞蹈系　臺灣舞蹈研究學會

第一場：論文發表

主持人 | 伍曼麗

題目 | 展演臺灣認同－《家族合唱》初探

發表人 | 趙玉玲

題目 | 探討浪漫芭蕾舞劇《柯碧莉亞》中性格舞蹈「馬祖卡舞」演出風格

發表人 | 杜玉玲

題目 | 舞蹈創作者潛在意識轉化的創作行為－以「然後我醒了」為例

發表人 | 李謹伶

第二場：論文發表

主持人 | 吳素芬

題目 | 運用臺灣原住民舞蹈教材於舞蹈教育之研究

發表人 | 張佩瑜

題目 | 不同運動訓練方法對芭蕾基本跳躍動作之影響

發表人 | 鄭維怜

題目 | 高校舞蹈課程設定對舞蹈教育發展的重要性

發表人 | 李雯婷

第三場：論文發表

主持人 | 曾瑞媛

題目 | 品牌營銷對舞蹈文化產業發展的重要意義

發表人 | 陳蒨蒨

題目 | 舞蹈系畢業班展演之行銷策略比較－以中國文化大學為例

發表人 | 李艾倩

題目 | 舞蹈教師情緒管理與認知之個案研究

發表人 | 張瀚云

第四場：論文發表

主持人 | 朱美玲

題目 | 《茶山閑趣》美學意象與創作理念之實踐

發表人 | 曾照薰

題目 | 「遊戲舞蹈」對幼兒動作學習之影響

發表人 | 詹芸錞

第五場：論文發表

主持人 | 陳隆蘭

題目 | 舞蹈訓練監測與評價體系的建立與應用－有感於北京舞蹈學院舞蹈訓練監測與評價研究

發表人 | 黎　圓

題目 | 應用創造性舞蹈於國小六年級自然與生活科技領域之教學研究

發表人 | 黃聖凱

2012兩岸三地戲劇療育研討會

時間 | 03/09-11

地點 | 臺灣藝術大學戲劇學系實驗劇場

主辦單位 | 臺灣藝術大學戲劇學系

論文發表

題目 | 戲劇治療與治療性戲劇內涵之療育解析

主持人 | 孫惠柱

發表人 | 張曉華

評論人 | 楊萬運

題目 | 宣洩是"淨化"還是"激化"？－辨析舞臺上和生活中的Catharsis

主持人 | 鍾明德

發表人 | 孫惠柱

評論人 | 張曉華

題目｜當戲劇遇見療癒－一個戲劇治療工作者的七堂課
主持人｜顧乃春
發表人｜張志豪
評論人｜劉晉立

題目｜「一人一故事劇場」對專業碩士研究生心理健康影響
　　　的案例分析
主持人｜朱之祥
發表人｜馬利文
評論人｜林尚義

題目｜一人一故事劇場的置中作用及其療癒性
主持人｜何長珠
發表人｜李其昌
評論人｜洪素珍

題目｜被壓迫者劇場有利於家庭文化的反思嗎？
主持人｜馬利文
發表人｜舒志義
評論人｜何長珠

2012台灣文創產業發展論壇－看見文創新價值

時間｜03/10
地點｜文藻外語學院求真樓地下1樓（Q001）
主辦單位｜文藻外語學院傳播藝術系暨創意藝術產業研究所

專題演講二：
講題｜數位藝術創作－以林珮淳數位藝術實驗室為例
主持人｜林悅棋
主講人｜林珮淳

※本研討會其他場論文因非屬表演藝術範疇，故不收錄。

2012年臺灣民俗藝術學術研討會

時間｜03/24
地點｜臺北大學人文大樓1樓11室
主辦單位｜臺北大學古典文獻與民俗藝術研究所

第三場：
題目｜論臺灣皮影戲文本「苑丹妻－看地府歌報」與歌仔冊
　　　「十殿歌」宗教教化觀念和情節比較
主持人｜王國良

發表人｜張能傑
評論人｜陳龍廷

題目｜國片《雞排英雄》與臺灣民俗藝陣文化提升關聯性
　　　探究
主持人｜曾漢珍
發表人｜林鍵璋
評論人｜曾漢珍

※本研討會其他場論文因非屬表演藝術範疇，故不收錄。

第一屆臺灣研究世界大會

時間｜04/26-28
地點｜中央研究院國際會議廳
主辦單位｜中央研究院

B4場次：重層殖民下的台灣社會與藝文
主持人｜邱貴芬
論文題目｜戲院、歌仔戲與殖民地的現代
發表人｜石婉舜
評論人｜李承機

B7場次：新世紀的台灣原住民－文化邏輯與社會性
主持人兼評論人｜黃應貴
論文題目｜文化產業與部落發展：以卑南族為例
發表人｜陳文德

C7場次：跨文化情境中的台灣電影及文化
主持人｜張小虹
論文題目｜一與多的辯證：江文也之音樂、詩文與樂論的個
　　　　　人性與普適性
發表人｜黎湘萍
評論人｜廖炳惠

論文題目｜臺灣導演賴聲川的作品與海峽兩邊的認同
發表人｜寇致銘
評論人｜林建國

**B8場次：新世紀的台灣原住民－經濟生活、族群認同與
　　　　　文化建構**
主持人兼評論人｜蔣　斌
論文題目｜從巫師祭儀到劇場、文化產業與文化資產：噶瑪蘭
　　　　　族與北部阿美轉變中的國家、巫師信仰與性別
發表人｜劉璧榛

※本研討會其他場論文因非屬表演藝術範疇，故不收錄。

2012閩南文化國際學術研討會

時間｜04/28

地點｜成功大學國際會議廳

主辦單位｜成功大學閩南文化研究中心

A2場次：

主持人｜王三慶

特約討論人｜朱芳慧

題目｜《陳三五娘》明清版本的發現與解讀－從中探尋隱秘
並訂正一些以訛傳訛的論述

發表人｜鄭國權

題目｜臺灣內台歌仔戲劇本中「套路段子」的應用

發表人｜劉南芳

※本研討會其他場論文因非屬表演藝術範疇，故不收錄。

中央研究院民族所－午餐時間演講

時間｜05/09

地點｜中研院民族所第三會議室（新大樓三樓 2319 室）

主辦單位｜中央研究院民族所

專題演講

講題｜進步文藝的示範：戰後初期曹禺劇作於台灣演出史
探析

主講人｜徐亞湘

2012臺灣當代音樂生態國際學術論壇：
向下紮根・創意運用

時間｜05/16-17

地點｜嘉義大學文薈廳

主辦單位｜嘉義大學音樂學系暨研究所

第一場：專題演講

講題｜臺灣當代音樂生態所映照出的國際觀和本土觀

主持人｜張俊賢

主講人｜許耿修

第二場：專題討論一

題目｜臺灣當代音樂表演藝術的過去、現在與展望－產官、
學界的對話與衝擊

主持人｜侯志正

發表人｜陳樹熙　林士偉　何康國　鄭吉良

與談人｜許耿修

第三場：專題演講

講題｜一位國家級交響樂團資深首席談職業演奏生涯的專業
觀點

主持人｜陳威稜

主講人｜劉榮義

**第四場：論文發表一【傳統元素與現代創作媒材的對
話】**

主持人｜曾毓芬

題目｜拉丁、客家與西歐古典的大團圓：一個多元文化融合
的音樂創作歷程研究

發表人｜吳睿然　淺山薰

題目｜傳統元素的解構與科技化再現－曾毓忠《17個變奏之
起點》

發表人｜余濟倫

題目｜西方載體vs.東方內蘊－侯志正《萬世英豪》之創作歷
程探討

發表人｜侯志正

第五場：音樂工作坊

主題｜奧福音樂教育理念在臺灣音樂環境的歷史回顧與教學
實務探討

主持人｜張俊賢

主講人｜張碧婗

第六場：論文發表二【演奏實務vs.教學應用】

主持人｜劉榮義

題目｜以鋼琴的小宇宙表現管弦樂的大世界－拉威爾鋼琴改
編曲《圓舞曲：為管絃樂而作的舞蹈詩篇》的演奏技
法探討

發表人｜楊千瑩

題目｜譚盾《八幅水彩畫的回憶》作品分析與演奏詮釋

發表人｜柯羿彣

題目｜排灣傳統歌謠 唱在藝術與人文教育上的啟示

發表人｜周明傑

第七場：音樂工作坊

主題｜臺灣傳統音樂素材在音樂教學中的運用與實作

主持人｜張己任

主講人｜吳榮順

第八場：論文發表三【泛音的奧祕及其在不同文化中的
　　　　音樂實踐】
主持人｜吳榮順
題目｜「泛音詠唱」的理論、歌唱技法及實務運用面面觀
發表人｜Mark C. van Tongeren

題目｜「疊瓦」、「和弦」，抑或「支聲」？談布農族合音歌唱
　　　的行為與美學
發表人｜曾毓芬

2012説文蹈舞－多元化舞蹈論談

時間｜05/19
地點｜臺灣藝術大學教研大樓十樓演講廳
主辦單位｜臺灣藝術大學

第一場
主持人｜曾瑞媛
題目｜解構蔡瑞月舞蹈迷思
發表人｜趙玉玲

題目｜古典芭蕾舞劇《天鵝湖》「馬祖卡舞」動作與音樂關係
　　　之研究
發表人｜杜玉玲

第二場
主持人｜朱美玲
題目｜2011大觀舞集展演行銷策略分析之研究
發表人｜曾伊莉

題目｜國民中學舞蹈班與普通班體適能中身體BMI差異之
　　　研究
發表人｜黃如羿

題目｜國民小學現代舞作品編創回饋與反思之研究
發表人｜蕭如瑾

第三場
主持人｜唐碧霞
題目｜莫札特音樂融入幼兒舞蹈教學之行動研究
發表人｜伊柔汝

題目｜身心技法應用於兒童芭蕾教學歷程之初探
發表人｜賴欣怡

題目｜運用舞蹈改善唐氏症者肢體動作之個案研究
發表人｜林玫伶

第四場
主持人｜林秀貞
題目｜《鳥歌萬歲樂》舞蹈作品之符號美學評析
發表人｜曾照薰

題目｜從編舞技法論中國舞蹈之新風格－以「殘月・長嘯」
　　　為例
發表人｜林偉婷

題目｜從臺灣民族舞蹈比賽中探討古典舞的發展
發表人｜王慧琳

第四屆國際漢學會議會議

時間｜06/20-22
地點｜中央研究院
主辦單位｜歷史語言研究所　民族學研究所　近代史研究所
　　　　　中國文哲研究所　臺灣史研究所　語言學研究所
　　　　　人社中心　海洋史研究專題中心

題目｜文學經典的傳播與詮釋：戲曲與文學經典
主持人｜曾永義
發表人｜王安祈　容世誠

※本研討會其他場論文因非屬表演藝術範疇，故不收錄。

2012全球舞蹈高峰會 daCi/WDA 世界舞蹈論壇

時間｜07/14-20
地點｜國立臺北藝術大學
主辦單位｜國立臺北藝術大學舞蹈學院　國際舞蹈與兒童聯盟
　　　　　世界舞蹈聯盟

7/15
開幕專題演講
・臺北的藝想天空（劉維公，臺北市文化局長）

大師班
・新典現代舞團名作實習（曾家愛，新加坡）
・創造性舞蹈（Chanz Peny，加拿大）
・超乎技巧（Philip Channells，澳洲）
・現代舞（張雅婷，臺灣）
・當代舞蹈（沈怡彣，臺灣）
・當代舞蹈技巧（李佩融，紐西蘭）

‧中階芭蕾（林立川，臺灣）

‧符號‧創意‧舞蹈（陳雅雲，臺灣）

‧如何讓脊椎自由活動！（張夢珍，臺灣）

論壇發表

場次1：課程

‧流動的課程─特別企劃1：特別企劃介紹

Susan Koff、Charlotte Svendler、Cornelia Baumgart &
Ivaucica Jankovie

‧藝術夥伴關係促進新加坡學校之青年舞蹈教育

主題對談：Peter Gu

‧討論臺灣高等舞蹈教育之現狀

主題對談：吳素芬、張婷婷

場次2：學習─體現的經驗

‧當舞蹈遇見青少年─以雲門舞集舞蹈教室少年律動課程
為例

專題討論：謝明霏（主持人）、標姝圻、李欣怡、柳佩君

場次3：教學─在地性與創新

‧香港文化舞蹈日

主題對談：Juliette O'Brien

‧身體與動作的多元文化主義：以臺灣原住民舞蹈教學為基
礎的對話

主題對談：趙綺芳（主持人）、平珩、束有明

場次4：社會正義─聚焦性別

‧舞蹈與性別有任何改變嗎？

專題討論：Isto Turpeinen（主持人）、張懿文、Shane Davis
、Kymberley Feltham

場次5：學習─藉由科技

‧在部落格上編舞：以網路進行跨國合作

主題對談：李怡欣

‧印度的舞蹈與文化教育線上計畫之提議

主題對談：Sahai Shrinkhla

‧老傳統新傳承：從一位藝師之數位典藏與推廣計畫談起

主題對談：林宜穎（主持人）、王姿婷、吳玉鈴

場次6：教學─方法論

‧創造性舞蹈於學校教育中的推展

專題討論：吳怡璇（主持人）、林敏萍、曾慶瓏

場次7：舞蹈教師與藝術家的教育─跨領域與合作實踐

‧一項合作計畫的激發

專題討論：Brooke Charlebois（主持人）、Marc Richard、
Carmelina Martin & Kirsten Fielding

場次8：課程與科技

‧走向舞蹈科技課程：跨文化的兼容並蓄

主題對談：Isabel Valverde（主持人）、Yukihiko Yoshida、
Yumi Sagara、Jun Makime & Keiji Mitsubuchi

場次9：社會正義─個人認同與文化認同

‧探討新幾內亞境內舞蹈作為一種認知與知識的方法：2010
年全國舞蹈論壇中的議題

主題對談：Naomi Faik-Simet

‧我們的資產：千里達與托巴哥民俗舞蹈中的非洲精神及儀
式實踐

主題對談：Hazel Franco

場次10：教學─跨領域與合作實踐

‧「雙胞創雙贏」：以中、高等教育透過舞蹈教與學之「最佳
實踐」為例

主題對談：Dagmar Hoorn & Maria Speth

‧舞蹈與視覺藝術：芬蘭的合作教學

主題對談 Susanna Veijalainen-Sipilac & Marja Juutinen

場次11：舞蹈教師與藝術家的教育─跨領域與合作實踐

‧「聲動」─創意性合作的過程

主題對談：Iris Tomlinson（主持人）、David Sutton-
Anderson、Avril Anderson & Katy Pendlebmy

工作坊

‧雲門舞蹈教室青少年生活律動課程示範（標姝圻、
謝明霏）

‧整體自我的覺醒：以身心學為主的當代舞蹈技巧重新連結
身體與性靈（Hannah Park）

‧兒童的Gang-gang-sulrae（韓國傳統民謠避戲）（Hee-Joung
Hyeon）

‧二十一世紀的空間、時間和能量（Mark Magrnder）

‧超越動作和節奏（Nicholeen DeGrasse-Johnson）

‧強化運動功能（Sean McLeod）

示範講座

‧描繪共同創作的過程中創意性的差異（Ruth Osborne &
Alice Lee Holland）

‧身體語言（Natalie Witte & Shauna McGill）

7/16

風味舞蹈：

‧Inang Lama（林保旭，馬來西亞）

‧跳鼓陣（劉依晴，臺灣）

‧日本民間傳說中的語言、韻律與動作：翻滾吧！小飯糰！
（賀來良江、中野真紀子、中司順子，日本）

- 太極導引（邱昱瑄，臺灣）
- 功夫（葉晉彰，臺灣）
- 澳洲原住民當代舞蹈（Deon Hastie，澳洲）
- 今日印度：傳統與過渡（Urmimala Sarkar，印度）
- 毛利人哈卡舞、行動歌與太平洋之舞（奧克蘭大學舞蹈研究學生，紐西蘭）
- 阿美族宜灣豐年祭歌舞II（方敏全，臺灣）
- 阿美族宜灣豐年祭歌舞I（陳冠奏，臺灣）

專題演講2：

- 年輕人、國際觀與舞蹈訓練（Christopher Scott，英格蘭青年舞蹈）

大師班：

- 是誰在編舞？（陳婷玉，臺灣）
- 日常動作的擴充與延伸（Ruth Osborne / Alice Lee Holland，澳洲）
- 芭蕾（Sue Leclercq，澳洲）
- 澳洲原住民當代舞蹈（Deon Hastie，澳洲）
- 芭蕾（薛美良，臺灣）
- 進階芭蕾技巧（Wallie Wolfgruber，美國）
- 中國舞身韻（盛培琪，中國）
- 當代舞蹈技巧（李佩融，紐西蘭）
- 符號‧創意‧舞蹈（陳雅雲，臺灣）

論壇發表：

場次12：課程
- 流動的課程一特別企劃2：全球視野
 專題討論：Corneiia Baumgart & Ivancica Jankovic, Liz Melchior, Emma Gill, Anu Soot, Jane Miller-Parnamagi , Anornita Sen & Urmimala Sarkar Munsi

場次13：教學一方法論與年輕學員
- 兒童中心思想的實踐社群為臺灣兒童舞蹈教育之所需
 論文發表：戴君安
- 實踐的社群一與英國中學舞蹈教師與藝術家共同發展舞蹈教學法
 論文發表：王筑筠
- 個案研究：在華南師範大學現代舞課堂教學中，探索自主學習策略的可行性
 論文發表：劉　研

場次14：學習媒體的影響
- 創意動作教學媒體化一巧連智月刊幼幼版DVD「健康動身體」單元之探究
 論文發表：標姝圻

- 拜物教性格與視覺的誘惑一臺灣流行音樂中的舞蹈與青少年社會
 論文發表：劉主映
- 不只是蘿莉塔：兒童肚皮舞的另類新世代教育潛力
 論文發表：鄭芳婷

場次15：學習一跨領域方法
- 舞蹈對跨領域學習的衝擊：學生的反應
 論文發表：Lynnette Young Overbye
- 創造性動作：情感教育的機會
 論文發表：Vesna Gersak
- 在編舞過程／舞蹈教育中歸納推理之可能性
 論文發表：Sandra Minton

場次16：舞蹈教師與藝術家的教育一方法論
- 釋放或放鬆？一個相互交替的過程
 主題對談：葉亞苾
- 每個人，都是一個舞動者
 主題對談：董桂汝、蘇鈺茹、王複蓉
- 生命之舞一折翼天使的身體花園
 主題對談：黎美光（主持人）、姚立群、葉亞苾

場次17：教學一方法論
- 臺灣拉邦研究之發展
 專題討論：曾瑞媛（主持人）、江映碧、王雲幼

場次18：社會正義身體、政治與認同
- 在「阿拉伯之春」中舞動：舞蹈、霸權、改變
 論文發表：Rosemary Martin
- 舞動原住民兒童的權益：我們的夢想也算數
 論文發表：Mary-Elizabeth Manley
- 身心障礙兒童與青年之舞
 論文發表：Lesley Ovenden

場次19：學習一評估
- 什麼是舞蹈中有價值的評估？
 論文發表：Susan Stinson
- 在英國皇家芭蕾舞考級課中實行全人教育的教學理念
 論文發表：陳璟怡
- 看！你看到了什麼不存在的東西！一兒童觀賞舞蹈表演之想像力
 論文發表：Liesbeth Wildschut

場次20：舞蹈教師與藝術家的教育方法論
- 超越智性與常規的學習一身體開發課程經驗談
 主題對談：徐瑋瑩
- 「敢動！」讓孩子創造自己的動作

主題對談：黃美儀

場次21：教學一方法論
· 肢體律動應用於繪本主題教學之個案研究
　論文發表：黃雅勵

場次22：社會正義個人認同與文化認同
· 近代生活對印度曼尼普爾邦傳統文化的衝擊：年輕孩童如
　何經由舞蹈來傳承他們的歷史文化
　主題對談：Lokendra Arambam
· 新加坡南洋美術學院舞蹈編創學生 個案研究：從當代舞
　蹈中尋求亞洲認同主題對談：Caren Carino

場次23：學習一認知與創意
· 透過兒童舞蹈創作加強認知能力
　論文發表：Miriam Gmguere
· 幼稚園教師運用鷹架概念於創造性舞蹈教學之研究
　論文發表：劉淑英

工作坊：
· 身體表達／肢體語言：姿勢與表達（Chantal Cadieux）
· 社會正義：藉由舞蹈獲致慈悲與諒解（Krista Posyniak）
· 在「沒什麼博物館」內舞蹈的圖像樂趣（Henriette
　Wachelder）
· 橡皮筋結二連三（陳秋莉）
· 改變一找到你內在的力量（Vivianne Budsko-Lommi）
· 環境舞蹈與舞蹈環境（Jenny Cossey）

示範講座：
· 舞蹈共同創作的實際演練（Heather Cameron, Fran Gilboy &
　Misty Wensel）
· 我說我是誰（Wendy Turner）

7/17
風味舞蹈：（同7/16）

專題演講3
· 從身體出發，並不只是身體（溫慧玟，雲門舞集舞蹈教室
　執行長）

大師班：
· 符號‧創意‧舞蹈（陳雅雲，臺灣）
· 現代舞（張雅婷，臺灣）
· 芭蕾舞基本訓練（歐鹿，中國）
· 透過禪（舞蹈）來駕馭你表演的能力（陳婷玉，臺灣）
· 雙人當代舞（Sue Leclercq，澳洲）

· 當代舞蹈（Justin Rutzou，澳洲）
· 民間舞太平鼓（郭曉華，臺灣）
· 京劇武功動作（林雅嵐，臺灣）
· 與皮拉提斯共舞（杜碧桃，臺灣）

論壇發表：
場次24：課程
· 身體、語言及課程：舞蹈教育之意義構建的研究
　論文發表：Marissa Nesbit
· 在課程中未定位的舞蹈與其不利狀態
　論文發表：Jeff Meiners & Robyne Garrett
· 逆流而上：創建於發展高中舞蹈課程
　論文發表：李白豪

場次25：學習一改變生命
· 透過歷屆的「安大略省脈動（Pulse）青年會議」改變人們的
　生命
　專題討論：Mary-Elizabeth Manley（主持人）、
　　　　　　Carmelina Martin

場次26：教學一創意童年及其延伸
· 看見原創和童心在跳舞角蔓延——一位幼稚園教師於創造性
　舞蹈教學的行動歷程
　論文發表：廖香玲
· 幼兒身體教育新思維一臺灣雲門舞集舞蹈教室幼兒生活律
　動課程分享
　論文發表：朱光娟
· 創造性舞蹈：超越童年之外
　論文發表：Heather Herner

場次27：課程一聚焦舞蹈課程
· 加拿大安大略省學校的舞蹈教育：一個多層次對話的機會
　專題討論：Marc Richard（主持人）、Zihao Li、
　　　　　　Richelle Hirlehey & Emily Caruso Parnell

場次 28：學習一青年人的發聲
· 青年人體現的發聲一環球視野下舞蹈教育實踐中的學習與
　經驗
　專題討論：Charlotte Svendler（主持人）、Eeva Anttila、
　　　　　　Nicholas Rowe & Tone Ostern

場次29：學習一藉由科技
· 一場人體與科技的展演：跨領域實驗性創作《第二層
　皮膚》
　主題對談：林亞婷（主持人）、黃翊、楊妤德、孫仕安

場次30:社會正義一不同能力的身體
- 騷動舞團（澳洲）一舞團簡介
 主題對談:Philip Channells
- 加拿大卡羅素舞蹈中心一”EveryBody”讓身體動起來
 主題對談:Heidi Churchill
- 將舞蹈藝術帶入兒童殘障學校的發展過程
 主題對談:Heike Bischoff & Robert Solomon

場次31:舞蹈教師與藝術家的教育一聚焦認同
- 支持新手舞蹈老師核心反思的引導角色
 論文發表:Anu Soot & Ali Leijen
- 探究臺灣國中表演藝術教師之專業認同
 論文發表:王筑筠
- 跨越國界以成就新「人」生:舞者與國外學習經驗
 論文發表:Thomas Hayward

場次32:課程一聚焦舞蹈課程
- 淺談臺灣國小至高中的舞蹈班
 主題對談:周素玲（主持人）、劉純英、鍾雅怡、黃　霆

場次33:學習一體現的學習與經驗
- 為美國的舞蹈教育做好準備:提供青少年舞蹈表演
 主題對談:Ella Magruder
- 「眼見為憑」:香港舞蹈聯盟
 主題對談:Joanna Lee

場次34:社會正義一個人認同與文化認同
- 對話之內與之外:一趟兩姐妹在新加坡與其它地區學習與
 表演印度舞蹈之旅
 主題對談:Siri Rama
- 舞動的身體,有想法的藝術家:專題討論
 主題對談:Mauro Sacchi

場次35:舞蹈教師與藝術家的教育
- 臺灣社區舞蹈教育之今昔
 主題對談:江映碧（主持人）、張秀如、薛宇凡、
 　　　　　楊淑華、董桂汝

工作坊:
- 以拉邦理論架構作為觀察、分析與澄清動作的工具
 （Ivancica Jankovic）
- 土地記憶、文化、衝突、住居:互動場域（李珮融）

示範講座:
- 瓦噶納努朗邦一舞蹈的國度（Jo Clancy）
- 舞蹈與社會正義（Mary Ann Lee and the Faculty of the
 Universty of Utah, Tanner Dance Program; Misha Bergman,

Rachel Kimball, Chara Huckins-Malaret & Diana Neal
Timothy）

示範課程:
- 我的佇足點?舞蹈與數學的媒合課程一探索身體部位、支
 撐 以及與整體的關係（Marissa Beth Nesbit）

7/19
風味舞蹈:
- Inang Lama（林保旭,馬來西亞）
- 跳鼓陣（劉依晴,臺灣）
- 日本民間傳說中的語言、韻律與動作:翻滾吧!小飯糰!
 （賀來良江、中野真紀子、中司順子,日本）
- 太極導引（邱昱瑄,臺灣）
- 功夫（葉晉彰,臺灣）
- 澳洲原住民當代舞蹈（Deon Hastie,澳洲）
- 今日印度:傳統與過渡（Urmimala Sarkar,印度）
- 毛利人哈卡舞、行動歌與太平洋之舞（奧克蘭大學舞蹈研
 究學生,紐西蘭）
- 阿美族宜灣豐年祭歌舞II（方敏全,臺灣）
- 阿美族宜灣豐年祭歌舞I（陳冠里,臺灣）

專題演講4:
- 舞蹈謬思、大腦和目前為止的故事
 講者:Dr. Blake Martin,加拿大麥克麥斯特大學神經藝術實
 　　　驗室

大師班:
- 中國古典舞身韻品（王偉,中國）
- 芭蕾（杜碧桃,臺灣）
- 離岸邊愈來愈遠（Ruth Osborne / Alice Lee Holland,澳洲）
- 進階芭蕾技巧（Wallie Wolfgruber,美國）
- 當代把杆（Barre）技巧（島崎徹,日本）
- 民間舞太平鼓（郭曉華,臺灣）
- 南管戲且角動作（林雅嵐,臺灣）
- 符號‧創意‧舞蹈（陳雅雲,臺灣）

論壇發表:
場次36:舞蹈教師與藝術家的教育一聚焦經驗
- 小學教師在舞蹈教育中的自我效能信念
 論文發表:Suzanne Renner
- 教師對於紐西蘭小學舞蹈課程傳遞之觀感
 論文發表:Barbara Snook

· 從表演者轉變成教師 vs. 從被標籤化的學生轉變成表演者
的雙向歷程
論文發表：張懷文

場次37：教學一創意與思考
· 經由以創造性思考與遊戲為基礎的學習，發展舞蹈概念一
以印尼為例
主題對談：Melina Surya Dewi
· 於舞蹈教育應用較高層次的思想技巧
主題對談：蔡寶玉
· 以一個美國私人舞蹈社為背景，研討個人的教學方針：競
爭與創意
主題對談：Kelsey Tanner

場次38：學習一改變生命
· 以觸連結：轉化舞蹈的學習
論文發表：Duncan Holt & Fiona Bannon
· 體現轉化：舞蹈對巴西學生的生命意義
論文發表：Alba Vieira
· ”多元大學”（Diversity U）中，學生在以舞蹈為基礎之人文
學科的表現
論文發表：Karen Bond & Ellen Gerdes

場次39：課程
· 流動的課程一特別企劃 3：環球視野下的課程發展概觀
圓桌論壇主持人：Susan Koff
· 與會國家的概況呈現（Cornelia Baumgart）
· 受邀發表人分享他們國內的經驗

場次40：學習跨文化
· 以年輕世代為主要觀眾之跨文化舞蹈作品的製作、以在地
觀眾為對象之全球化臺灣歌謠的推廣
主題對談：周素玲（主持人）、陳婷玉、Erica Helm

場次41：舞蹈教師與藝術家的教育聚焦創意與經驗
· 舞蹈之藝術、經驗及知識：大學生的經驗研究
論文發表：Susan Stinson & Liora Bresler
· 將創意置入舞蹈實踐、政策與教育的核心
論文發表：Susan Street
· 跨越霸權·當代舞蹈創作的亮點何在？
論文發表：Maggi Phillips

場次42：教學一藉由經驗獲致文化覺醒
· 筷子，書法與禪（舞蹈）一透過書法和舞蹈，培養全球意
識
主題對談：陳婷玉

· 顛覆華爾滋：國標舞創意教學運用於臺灣青少年美國文化
體驗營
主題對談：鄭希捷

場次43：學習成人世界的影響
· 天真與經驗的舞蹈：消費主義、中產階級與加諸兒童表演
者身體之上的種種
論文發表 Priyanka Basu
· 跨越年齡的舞蹈：經由教銀髮族舞蹈以改變實習教師的
觀念
論文發表：Mary-Jane Warner

場次44：流動的課程一特別企劃4
· 世界咖啡館分組討論會
Susan Koff（主持人），Charlotte Svendler, Cornelia Baumgart
& Ivancica Jankovic

場次45：社會正義一舞蹈改變生命
· 舞蹈教學法與體現故事：轉化之可能性
專題討論：Adrienne Sansom（主持人），Sherry Shapiro,
Ralph Buck

場次46：舞蹈教師與藝術家的教育一聚焦創意
· 發展表達性藝術家：在技巧課中建構創造力
論文發表：David Mead

場次47：教學文化的經驗、體現的經驗
· 荷蘭的小學教育中的舞蹈與學習
主題對談：Henriette Wachelder和學生

場次48：舞蹈教師與藝術家的教育一跨領域與合作計畫
· 與小丑、舞者和樂師共舞：為幼兒表現出的童趣與詩意
主題對談：Tone Pernille Ostern & Anna Lena Ostern
· 澳洲偏遠地區以表演為基礎之教育計畫
主題對談：Annie Greig

場次49：流動的課程一特別企劃5
· 末場討論會：迎向未來
Susan Koff（主持人），Charlotte Svendler, Cornelia Baumgart
& Ivancica Jankovic

場次50：社會正義一文化認同
· 夏威夷觀光活動中的舞蹈演出及其在個人與文化認同之角
色
主題對談：Jazmyne Koch
· 觀光形式的阿美族豐年祭舞蹈
主題對談：李宏夫

工作坊：
- 不同世代間的現代舞課（Anna Mansbridge）
- 舞蹈作為年輕人之間衝突解決的出口（Carolyn Russell-Smith & Ashlei Cameron）
- 從 Hip Hop 街舞文化中尋找自信與自我表達能力（Julia Gutsik）
- 在文化脈絡中的爵士舞教學（Patricia Cohen）
- 千里達與托巴哥的民俗舞蹈（Ian Baptiste, Joanna Charles-Francis, & Hazel Franco）

示範講座：
- 消除兒童舞蹈上的貧窮：一個推廣舞團改變猶他公立學校的歷程（Marilyn Berrett & KINN ECT）

7/20
風味舞蹈：（同7/19）

閉幕專題演講：
- 舞蹈教育與臺灣（張中煖，國立臺北藝術大學副校長）

大師班：
- 當代舞蹈（Justin Rutzou，澳洲）
- 執子之手（Susan Douglas，美國）
- 中國古典舞身韻品（王偉，中國）
- 接觸即興（Nicole Bradley Browning，美國）
- 當代舞蹈課程（周佩韻，香港）
- 當代把杆（Barre）技巧（島崎徹，日本）
- 符號‧創意‧舞蹈（陳雅雲，臺灣）
- 太極導引（鄭淑姬，臺灣）
- 嘻哈大師班（Jazyme Koch，美國）

論壇發表：
場次51：教學‧方法論
- 在都會脈絡下文化適切的創造性動作教學法
 論文發表：Hannah Park
- 意象一學習舞蹈的工具
 論文發表：Elisabete Monteiro
- 多元風采的幼兒藝術教育
 論文發表：黃淑蓮

場次52：學習一個人的、文化的、和政治的過程
- Kolkata Sanved的舞動月臺：用舞蹈改變印度
 主題對談 Sohini Chakraborty
- 小動作裡的大學問一爪哇紀實
 主題對談：Alexander Dea
- 澳洲青少年舞蹈節一推動青少年舞蹈出走校園
 主題對談：Julie Dyson

場次53：舞蹈教師與藝術家的教育一迎向未來
- 國際青春編舞營之簡介及影響
 主題對談：周素玲（主持人）、王雲幼、王國權、王珩、莊亞菁
- 蓄勢待發：在印度學習現代舞一關於表演藝術學位的論述
 主題對談：Paramita Saha

場次54：社會正義一個人認同與文化認同
- 從自傳獨舞探索文化定位：論梅卓燕的日記系列
 論文發表：張婷婷
- 舞蹈，教育和自尊一我們想要的巴西
 主題對談：Carlos Soares / Carlos Kiss
- 爵士舞的娛樂性與價值認定
 主題對談：林志斌

場次55：教學一培養文化與政治覺醒
- 從同理朝向民主：促進中東年輕人之間的同理心
 論文發表：Marin Leggat-Roper & Kristen Jeppsen Groves
- 編排出的童年：當代孩童生活中的轉換與移動
 論文發表：Eeva Anttila
- 自覺的教學法之影響
 論文發表：Susan R. Koff

場次56：學習一在不同的環境中
- 跨入新境：傳統迦納舞蹈形式從村落空間至教育舞台之遷移
 論文發表：Beatrice Ayi - BY SKYPE
- 加拿大離散中的舞蹈：多倫多菲律賓社群的認同體現
 論文發表：Catherine Limbertie

場次57：舞蹈教師與藝術家的教育一聚焦舞蹈課程
- 高等教育舞蹈課程實務的再想像：航行於動力地景中的學習歷程
 專題討論：Linda Caldwell（主持人），Carey Andrzejewski, Christina Hong & Adrienne Wilson

工作坊
- 由瑜珈的自我察覺訓練來探索靜止的重要性（Fran Gilboy）
- 使用創意研究法進行舞蹈研究（王筑筠）
- 再次聽到熟悉的旋律嗎？（李珮融）
- 即興為創作性舞蹈的基礎（Robert Solomon）
- 介紹文藝復興與巴洛克舞蹈（Anna Mansbridge）
- 舞蹈教育與自尊一我們想要的巴西（Carlos Soares / Carlos Kiss）

2012臺灣社會研究學會年會-「開門見山」面對公民社會的矛盾研討會

時間 | 09/22-23

地點 | 世新大學管理學院大樓

主辦單位 | 臺灣社會研究學會

B4場次：表演藝術，三位一體：藝文團體所面對的國家、市場與社會

題目 | 政黨的文化偏好對藝文補助傾向之影響-以戲劇類節目為例

發表人 | 施惠文

題目 | 放眼全球，前進大陸？：臺灣表演藝術團體的市場策略探詢

發表人 | 吳忻怡

題目 | 藝文活動？社會運動？「紙風車319鄉村兒童藝術工程」開啟的藝術公共性

發表人 | 陳誼珊

※本研討會其他場次因非屬表演藝術範疇，故不收錄。

2012年戲曲國際學術研討會-「文資／文創」雙重視野下的傳統戲曲與民俗技藝

時間 | 10/12-13

地點 | 臺灣戲曲學院國際會議廳

主辦單位 | 臺灣戲曲學院

專題演講

講題 | 全球化下的臺灣傳統藝術發展-臺灣特色的百年戲曲風華再造

主講人 | 張瑞濱

第一場

主持人 | 蔡欣欣

題目 | 論有特殊意圖的莎士比亞編劇藝術-同樣具有尊嚴的三個家族

發表人 | Dr. Howard Blanning

與談人 | 顧乃春

題目 | 女性原型的再創造：西方戲劇與中國戲曲中女人形象美學的分析比較

發表人 | 鄭人惠

與談人 | 陳芳英

題目 | 改良採茶的本與變

發表人 | 林曉英

與談人 | 吳榮順

第二場

主持人 | 林谷芳

題目 | 淺談臺北《深夜食堂》舞臺劇演出到文創的轉化運用

發表人 | 楊雲玉

與談人 | 容淑華

題目 | 寶島一村99號-論《寶島一村》在臺灣眷村重建的文創可能性

發表人 | 劉培能

與談人 | 劉權富

第三場

主持人 | 林鋒雄

題目 | 京劇小劇場《假面‧蘭陵》-創作理念發表

發表人 | 張旭南

與談人 | 張啟豐

題目 | 談京劇鑼鼓的變化與衍生-從四擊頭、撤鑼談起

發表人 | 劉大鵬

與談人 | 李殿魁

第四場

主持人 | 曾永義

題目 | 一生一世的愛-獨角戲《王寶釧》的創作體會

發表人 | 林志杰

與談人 | 紀慧玲

題目 | 福建莆仙戲與歌仔戲的傳統與現代

發表人 | 鄭尚憲

與談人 | 徐麗紗

專題演講

講題 | 大陸小劇場戲劇的復興流變與思考

主講人 | 周傳家

第五場

主持人 | 王士儀

題目 | 劇場評論在劇場整體發展中的位置-以李曼瑰與小劇場運動為例

發表人｜陳正熙
與談人｜傅裕惠

題目｜三國志
發表人｜吳秀卿
與談人｜林逢源

題目｜初探京劇禮儀的基本型態與生活文化樣貌的表演藝術
發表人｜馬薇茜
與談人｜徐亞湘

第六場
主持人｜林清涼
題目｜《技得臺灣－臺灣大夜市》－創作理念發表
發表人｜張文美
與談人｜王友輝

題目｜高空特技光復後在臺灣的演出景觀
發表人｜張京嵐
與談人｜程育君

第七場
主持人｜陸愛玲
題目｜《隸篆身體》－創作理念發表
發表人｜李曉蕾
與談人｜江映碧

題目｜市場、人才及藝術創作的方法和方向
發表人｜呂廣榮
與談人｜吳騰達

第八場
主持人｜洪惟助
題目｜崑曲《南柯夢》程式性－創作理念發表
發表人｜王斌
與談人｜王安祈

題目｜第三種戲劇：就新概念崑劇《藏・奔》訪問柯軍
發表人｜顧聆森
與談人｜王璦玲

2012華山藝術生活節－文化論壇
時間｜10/14-11/04
地點｜華山1914文創園區清酒工坊2樓拱廳
主辦單位｜文化部

承辦單位｜表演藝術聯盟

第一場｜定目劇，那是什麼？
主持人｜平珩
與談人｜容淑華　于善祿　李立亨　林佳鋒

第二場｜定目劇，有需要嗎？
主持人｜溫慧玟
與談人｜曾慧誠　郭秋雯　謝念祖

第三場｜定目劇，別人怎麼做？
主持人｜李惠美
與談人｜李東　Han Kyung-Ah　Matthew Jessner

第四場｜定目劇，我們可以怎麼做？
主持人｜于國華
與談人｜劉維公　陳碧涵　許耿修

歷史、記憶、再現：2012 NTU劇場國際學術研討會
時間｜10/20-21
地點｜臺灣大學應用力學所國際會議廳
主辦單位｜臺灣大學戲劇系

第一場
主持人｜洪惟助
題目｜時空流轉與劇場重構－十七世紀的臺灣戲劇
發表人｜邱坤良
特約討論人｜石光生

題目｜看見「祖國」：戰後初期中國劇作在臺演出實踐探析
發表人｜徐亞湘
特約討論人｜蔡欣欣

題目｜殖民語境的變遷與文本意義的建構－以蘇聯話劇《怒吼吧・中國！》的歷時／共時流動為中心
發表人｜張泉
特約討論人｜邱坤良

第二場
主持人｜紀蔚然
題目｜The Transnational and Forgotten Voices in Three Irish Dramas of Exile
發表人｜高維泓
特約討論人｜林玉珍

題目｜Gender Quandaries and Cultural Misfires: Boal's Forum
　　　Theatre at Lusophone Theatre Festivals
發表人｜Christina McMahon
特約討論人｜郭強生

題目｜The Economy of Tears: Contextualizing the Crying Songs
　　　in Taiwanese Opera in the 1950s and 60s
發表人｜司黛蕊（Teri J. Silvio）
特約討論人｜柏逸嘉（Guy Beauregard）

第三場

主持人｜劉培能
題目｜知識管理應用於電腦輔助戲劇服裝設計：以《木蘭少
　　　女》為例
發表人｜王怡美
特約討論人｜曾蘇銘

題目｜從照明光源發展歷程談劇場燈光美學之變革－鎢絲到
　　　LED
發表人｜劉權富
特約討論人｜王孟超

題目｜臺灣30年來（1980-2010）戲曲新製作舞臺設計概念
　　　初探
發表人｜張啟豐
特約討論人｜沈惠如

第四場

主持人｜辜懷群
題目｜憤怒之聲：汀辭蕾珂‧渥騰貝克《夜鶯之愛》中的
　　　他者
發表人｜施純宜
特約討論人｜何一梵

題目｜再現阿根廷冷戰恐怖劇場：觀崗巴蘿《外人須知》中
　　　觀他人之痛
發表人｜王寶祥
特約討論人｜梁一萍

題目｜亞裔演員在美國：五反田寬的《美國狗去死吧》
發表人｜謝筱玫
特約討論人｜邱錦榮

題目｜戲曲傳唱的帝王末路：以京劇《逍遙津》、《受禪台》
　　　為例
發表人｜李元皓
特約討論人｜汪詩珮

第五場

主持人｜胡耀恆
題目｜書寫「抒情」：「莎戲曲」的歷史印記
發表人｜陳　芳
特約討論人｜林璄南

題目｜莎士比亞非常後設：艾爾‧帕西諾的《尋找理查》後
　　　設莎片實驗
發表人｜朱靜美
特約討論人｜雷碧琦

題目｜在場的問題缺席的答案：重探莎士比亞問題劇
發表人｜林于湘
特約討論人｜林鎆鋕

第六場

主持人｜曾永義
題目｜誰是主角？誰在觀看？－論清代戲曲中的崇禎之死
發表人｜華　瑋
特約討論人｜胡曉真

題目｜京劇唱片裡的權力角逐與政治目的
發表人｜王安祈
特約討論人｜王瑗玲

題目｜傳統戲曲的危機與新變
發表人｜葉長海
特約討論人｜王安祈

第七場

主持人｜葉長海
題目｜殖民地的情感共同體：1930年代臺灣「歌仔戲」及其
　　　觀眾
發表人｜石婉舜
特約討論人｜張文薰

題目｜戲劇社群如何開創戲劇史中的繁華盛世？一個臺灣歌
　　　仔戲劇團資料庫的建構
發表人｜林鶴宜
特約討論人｜李國俊

題目｜西方作為亞洲歷史的表演場域：論《寬恕》的歷史再
　　　現、儀式扮演與意象式劇場
發表人｜林雯玲
特約討論人｜梁文菁

第八場

主持人｜陳芳英
題目｜記憶與想像：臺灣當代劇場中的兩岸議題
發表人｜王曉紅
特約討論人｜林于竝

題目｜臺灣現代劇場的產業想像：一個「參與觀察者」的劇場民族誌初步書寫
發表人｜周慧玲
特約討論人｜王婉容

題目｜臺灣戲劇與現代主義：馬森的實踐
發表人｜紀蔚然
特約討論人｜陳正熙

媽祖信仰文化暨在地人文藝術國際學術研討會

時間｜10/20-22
地點｜北港朝天宮媽祖文化大樓
主辦單位｜北港朝天宮　中正大學臺灣文學研究所

10/21：媽祖文創與行銷傳播

題目｜媽祖文化影響下的藝術作品－以「媽祖林默娘舞劇」為例
發表人｜楊淑雅

題目｜臺灣當代布袋戲中媽祖形象的再現－以《媽祖傳奇－魔鏡篇》與《一代天后－媽祖》為例
發表人｜吳新欽

10/22：媽祖與傳媒

題目｜「北港媽，興外庄」－論臺灣歌仔冊《新編大明節孝歌》中的「北港媽祖也真聖」
發表人｜柯榮三

※本研討會其他場論文因非屬表演藝術範疇，故不收錄。

2012年戲劇教育與應用國際學術研討會

時間｜10/27-28
地點｜臺南大學榮譽教學中心
主辦單位｜臺南大學戲劇創作與應用學系

專題演講1

引言人｜林玫君
題目｜十年耕耘－戲劇教育的探索與實踐
主講人｜Dr. Jonothan Neelands　Dr. Madonna Stinson

專題演講與對談1

主持人｜陳仁富
題目｜戲劇教育在臺灣的發展與前瞻
主講人｜林玫君

案例分享與討論1

主持人｜容淑華
題目｜教育性戲劇/劇場課程的規劃與操作
與談人｜許瑞芳　張麗玉　陳韻文

論文發表1

主持人｜張麗玉
題目｜失依少年們教我的事－一位戲劇治療師的內在與外在旅程
發表人｜蘇慶元

題目｜躍然紙上的小旅行－以閱讀策略輔助戲劇幕後設計的教與學
發表人｜張幼玫　張毓珍

論文發表2

主持人｜許瑞芳
題目｜試以探究團體的觀點探討戲劇教學中教師扮演的角色
發表人｜呂宜璋

題目｜慣例方法之戲劇課程視野
發表人｜李孟穎　陳韻文

論文發表3

主持人｜林偉瑜
題目｜劇團行政流程與服務改善之研究
發表人｜徐偉傑

題目｜邊陲與中心：從另一面向看臺灣豫劇六十年發展
發表人｜劉建華

工作坊：應用戲劇實務分享
引言人｜陳晞如
主題｜楊逵文學作品工作坊
發表人｜李雨珊

引言人｜厲復平
主題｜從被壓迫者劇場的軍械庫追隨波瓦的精神工作坊
發表人｜周舜裕

專題演講2
引言人｜王婉容
題目｜腳下的桃花源－土地情感與兒童劇創作
主講人｜黃春明

專題演講與對談2
主持人｜鄭黛瓊
題目｜應用戲劇的跨界與多元實踐
主講人｜王婉容　陳財龍

案例分享與討論2
主持人｜石婉舜
題目｜劇場基礎研究在教學場域中的實踐與轉化
與談人｜林偉瑜　厲復平　林雯玲

論文發表4
主持人｜王婉容
題目｜初步探討一人一故事在臺灣聽障族群的應用與實踐：
　　　以「知了劇團」為例
發表人｜郭肇盛　高仔貞　黃群芬

論文發表5
主持人｜林雯玲
題目｜「原鄉回歸」故事類型程式初探－以《四郎探母》與
　　　《王寶釧》為例
發表人｜楊澤龍

題目｜論高行健劇作中的女性角色
發表人｜許芳瑜

論文發表6
主持人｜陳晞如
題目｜故事是自由的！－戲劇融入無字圖畫書教學之行動敘
　　　事探究
發表人｜鄭晏如　張麗玉

題目｜在戲劇世界裡寫作：戲劇應用於孩童華文寫作過程之
　　　探討
發表人｜盧嘉艷　張麗玉

工作坊：應用戲劇實務分享
引言人｜陳韻文

主題｜戲劇老師的面具櫃
發表人｜蘇慶元

引言人｜林玟君
主題｜重新檢視，重新出發。以兒童觀的角度來反思與前瞻
　　　戲劇教學及創作
發表人｜蔡依仁

2012臺灣傳統音樂研討會

時間｜10/27-28
地點｜臺灣師範大學圖書館國際會議廳
主辦單位｜文化部文化資產局

10/27
專題演講
題目｜臺灣原住民音樂典藏研究－以蘭嶼達悟（雅美）族歌
　　　謠保存為例
主講人｜錢善華

場次一
主持人｜許瑞坤
題目｜近五十年恆春民謠的流變
發表人｜陳俊斌
與談人｜許瑞坤

題目｜從邱火榮保存案淺談亂談鑼鼓的一些現象
發表人｜劉美枝
與談人｜林佳儀

場次二
主持人｜王櫻芬
題目｜淺井惠倫的臺灣錄音史料
發表人｜林清財
與談人｜孫大川

題目｜再現泰雅族：電影《莎韻之鐘》中的音樂分析
發表人｜林美如
與談人｜陳俊斌

10/28
專題演講
題目｜臺灣音樂社會史再議：近十年音樂史料新動向
主講人｜王櫻芬

場次一

主持人│李殿魁

題目│現代社會中客家八音及其在客家婚俗中的角色與功能
　　　－以高樹徐家與美濃吳家之迎婚選神儀式為例

發表人│范芸菁

與談人│吳榮順

題目│客家外台戲「活戲」之表現運用

發表人│蔡晏榕

與談人│溫秋菊

場次二

主持人│游素鳳

題目│困境與新局－臺灣戲曲的時代因應

發表人│徐亞湘

與談人│簡秀珍

題目│臺灣日據時期歌仔戲唱片之西樂編曲研究－以《陳三
　　　捧盆水》為例

發表人│陳婉菱

與談人│陳峙維

場次三

主持人│陳裕剛

題目│從《滋蘭閣琴譜》和《典型俱在》看1945年以前臺灣古
　　　琴音樂傳承

發表人│楊湘玲

與談人│陳裕剛

題目│客潮二派箏樂小曲之形質探略

發表人│張儷瓊

與談人│王瑞裕

「相似與差異－閩粵到臺港的多元文化
發展比較」論壇

時間│10/31

地點│臺灣文學館第一會議室

主辦單位│成功大學閩南文化研究中心　臺灣文學館
　　　　　香港中文大學臺灣研究中心

第二場：藝術組

主持人│熊秉真

題目│傳統戲曲在非藝術院校的傳播問題

發表人│林幸慧

題目│臺灣歌仔戲繪畫布景的舞臺傳統

發表人│劉南芳

※本研討會其他場論文因非屬表演藝術範疇，故不收錄。

2012臺灣音樂學論壇

時間│11/16-17

地點│高雄師範大學活動中心二、三樓演講廳

主辦單位│高雄師範大學音樂學系

專題演講

題目│音樂家的創造力：社會學家的看法

主講人│林　端

主持人│湯慧茹

**專題討論一：從綠島到龍門：追憶橫跨影歌的不朽樂人
　　　　　　　周藍萍**

主持人│潘皇龍

題目│重回1950、60年代：再探臺灣在華語流行歌壇的歷史
　　　地位

發表人│陳峙維

題目│啊！美麗的寶島，人間的天堂－周藍萍的臺灣歲月

發表人│沈　冬

題目│改寫影史這一年：周藍萍的1962-1963

發表人│陳煒智

題目│創造文化中國的音景：論周藍萍在電影《大醉俠》與
　　　《龍門客棧》中音樂元素之運用

發表人│羅愛湄

專題討論二：聽覺與視覺－德布西

主持人│馬水龍

題目│所謂「印象派音樂」？

發表人│陳漢金

題目│Claude Debussy與視覺藝術

發表人│王美珠

題目│德布西：樂壇的惠斯勒？或其他？

發表人│康輝安

專題討論三：世界音樂與現代音樂創作
主持人｜王櫻芬
題目｜世界音樂的世界性與獨特性
發表人｜方興華

題目｜世界音樂與西村朗的亞洲關懷
發表人｜連憲升

題目｜音樂創作作為「世界公民」意識的顯現：談楊聰賢的
　　　幾部音樂創作
發表人｜莊效文

論文發表一
主持人｜蔡順美
題目｜李斯特神劇《基督》（Christus）作品中「神人二性」的
　　　音樂呈現探討
發表人｜盧文雅

題目｜法蘭茲・李斯特《第一號交響詩－山間聽聞》文學內
　　　涵之探究
發表人｜何家欣

題目｜不再是鋼琴女孩？透視西方樂器的性別刻板印象
發表人｜曾靜雯

論文發表二
主持人｜顏綠芬
題目｜從「探索福爾摩沙－臺灣當代女性作曲家系列音樂
　　　會」來看國內幾位女性作曲家的創作方向
發表人｜陳惠湄

題目｜閹伶的顛倒乾坤－以Farfallino為例探討閹伶扮演女性
　　　角色
發表人｜宮筱筠

題目｜Heitor Villa-Lobos作品中「食人文化」意含之探究
發表人｜林怡萱

論文發表三
主持人｜金立群
題目｜楊楹楹
發表人｜從20世紀的社會政治及文化現象探討《Jonny
　　　spielt auf》一劇

題目｜梅湘與頻譜樂派的時間觀與節奏論
發表人｜連憲升

題目｜論二十世紀後半至今現代音樂中的共時真實性
發表人｜陳希茹

論文發表四
主持人｜楊建章
題目｜從Tambiah的展演觀點看民進黨「公平正義 鋪滿台灣」
　　　造勢晚會之音聲現象
發表人｜蕭亞凡

題目｜音樂、再現、流動性－從阿妹到阿密特的拮抗藝術
發表人｜彭威皓

題目｜不識馬蘭的姑娘？談阿美族歌謠〈馬蘭姑娘〉的可能
　　　源流與認同想像
發表人｜孫俊彥

論文發表五
主持人｜王育雯
題目｜論電影的音聲敘事空間－以大衛林區的《內陸帝國》
　　　為例
發表人｜張孟葵

題目｜Cinema Opera－胡金銓武俠片中的影像、音樂、與聲
　　　音設計探討
發表人｜蘇妍穎

題目｜意象・情緒・時空：音樂在文學博物館中的功能與
　　　實踐
發表人｜蔡振家　陳佳利

論文發表六
主持人｜郭瓊嬌
題目｜探討當前臺灣流行音樂文化的變遷：多元化發展與跨
　　　界行銷
發表人｜陳威仰

題目｜林　壎
發表人｜ "New York, New York" in the Center of *On the Town*

論文發表七
主持人｜范揚坤
題目｜古琴的物理結構與譜式改革
發表人｜黃鴻文

題目｜從先秦至漢「律中八風」的理論演變略論中國古代以
　　　音樂作為天人互通媒介之思維雛型與發展
發表人｜蔡孟凱

題目｜召喚過去的記憶：從離散個體高子銘來看其國樂論述中的鄉愁與懷舊
發表人｜蔡和儒

論文發表八
主持人｜李婧慧
題目｜葉佳穎
發表人｜琉球御座樂唱曲歌詞語言與發音的選擇研究－以御座樂復興研究演奏會為例

題目｜喜納昌吉作品中的沖繩族群認同
發表人｜宋幸儒

題目｜誰的中國－從雅尼‧赫里索馬利亞斯（Yianni Chrysomallis）的《夜鶯》談起
發表人｜王韻智

論文發表九
主持人｜王惠民
題目｜The New Life Movement and Buddhist Songs in the 1930s and 1940s
發表人｜林則雄

題目｜十九世紀蘇格蘭教會的樂理教材初探
發表人｜江玉玲

2012國際傳統音樂學會臺灣分會暨國立臺南藝術大學民族音樂學研究所學術研討會
時間｜11/23
地點｜臺南藝術大學國樂系館視聽教室
主辦單位｜國際傳統音樂學會臺灣分會　臺南藝術大學亞太音樂研究中心　臺南藝術大學民族音樂學研究所　臺南藝術大學中國音樂學系

第一場論文發表：
主持人｜周純一
與談人｜陳靜儀
題目｜大三弦琴碼位置分析研究
發表人｜翁志文　張佳音

題目｜從「浚洋國樂協會」看民間「做場音樂」之生態
發表人｜張�如

第二場論文發表：
主持人｜吳榮順

與談人｜明立國
題目｜跨文化背景下本土音樂舞蹈呈現之意涵－以印尼本土流行音樂在臺活動為例
發表人｜巫宗繡

題目｜記憶裡的「牽田－Aiyan」
發表人｜方詩萍

第三場論文發表：
主持人｜王育雯
與談人｜李秀琴
題目｜現代音樂中儒、道思想的體現－以尹伊桑《禮樂》、潘皇龍《禮運大同篇》為例
發表人｜王婉娟

題目｜多元文化的眾聲喧譁
發表人｜洪家鏵

第四場論文發表：
主持人｜施德玉
與談人｜蔡秉衡
題目｜臺灣國樂曲目形變與質變現象－從創作、展演、出版三個面相觀察
發表人｜劉客養

題目｜形變與質變：公設國樂團20年來的營運與發展－以臺灣國樂團為中心的觀察
發表人｜陳鄭港

題目｜社會文化環境的演變對國樂發展之影響
發表人｜劉文祥

2012説文蹈舞－舞蹈與藝術教育面面觀
時間｜11/24
地點｜臺灣藝術大學教研大樓十樓演講廳
主辦單位｜臺灣藝術大學

第一場
主持人｜朱美玲
題目｜「當唐寶寶遇見舞蹈」－從學習舞蹈探究唐氏兒成長歷程
發表人｜賴韋君

題目｜動作元素應用於幼兒感覺統合課程之探討
發表人｜陳昱臻

第二場

主持人｜林秀貞

題目｜高中舞蹈班學生參與舞蹈展演學習動機之研究

發表人｜葉秋鳳

題目｜合作學習法應用於雜技動作技能的實施歷程－以
　　　臺灣戲曲學院民俗技藝學系五年級學童為例

發表人｜洪佩玉

題目｜運用RADPP級（pre-primary）教材提升學齡前兒童舞蹈
　　　興趣之行動研究

發表人｜黃暖真

第三場

主持人｜吳素芬

專題講座

講題｜新創舞劇《灰姑娘》幕前幕後

第四場

主持人｜王廣生

題目｜霹靂舞（Breaking）動作分析之研究－高拋技巧"Air
　　　flare"為例

發表人｜何建銘

題目｜客家服飾中藍衫文化特質之研究

發表人｜劉明仁

題目｜蒙古族舞蹈肩部動作的探討－以創作〈蒙涯〉為例

發表人｜呂美慧

2012鋼琴合作藝術國際研討會—19、20世紀法國音樂作品

時間｜11/24-25

地點｜臺南藝術大學階梯教室

主辦單位｜臺南藝術大學亞太音樂研究中心　鋼琴合作藝術
　　　　　研究所

論文發表一：

主持人｜蔡永文

題目｜以《霍夫曼的故事》中音樂元素探討鋼琴合作演奏法

發表人｜潘怡儀

專題講座一：

題目｜對於法文藝術歌曲意識形態上的偏見

主講人｜Prof. Françoise Tillard

翻譯｜林瑞萍

論文發表二：

主持人｜湯慧茹

題目｜《天方夜譚》－拉威爾管弦樂歌曲的鋼琴彈奏與技巧
　　　探討

發表人｜夏善慧

論文發表三：

主持人｜劉榮義

題目｜探究德布西雙鋼琴版本《牧神的午後》前奏曲之作曲
　　　手法

發表人｜張曉雯

論文發表四：

主持人｜歐陽慧剛

題目｜法國六人組之新新女性－泰葉菲第一號小提琴奏鳴曲
　　　之風格理念與鋼琴合作技巧

發表人｜沈玫伶

專題講座二：

題目｜德布西、拉威爾與浦朗克：探討三位法國作曲家的鋼
　　　琴室內樂曲

主講人｜Prof. David Deveau

翻譯｜李欣蓓

論文發表五：

主持人｜王　穎

題目｜黃金年代一個「不非常法國」的浪漫背影－法朗克與
　　　十九世紀晚期的鋼琴室內樂

發表人｜顏華容

殖民地與都市－臺灣文學跨界研究研討會

時間｜12/07

地點｜政治大學百年樓一樓會議廳

主辦單位｜政治大學人文中心

第二場次

主持人｜周慧玲

題目｜日本翻案莎劇與殖民地臺灣：以《臺灣日日新報》在
　　　臺上演紀錄與劇評為中心

發表人｜吳佩珍

題目｜從新劇到話劇－臺灣戲劇1940-1960年代前後的現代性
　　　顯影與脈絡探究

發表人｜王婉容

※本研討會其他場論文因非屬表演藝術範疇，故不收錄。

2012音樂數位化與作品歷史傳承研討會

時間｜12/14-15
地點｜臺南生活美學館
　　　臺灣師範大學圖書館總館B1國際會議廳
主辦單位｜臺南藝術大學應用音樂學系

12/14（臺南場）
專題演講
主持人｜葉青青
講題｜那個歲月那些夢
主講人｜賴德和

講題｜作曲家本土音樂的覺醒－從想像中的中國到真實的
　　　臺灣
主講人｜顏綠芬

論文發表
主持人｜饒瑞舜
題目｜留聲機的時光之旅
發表人｜黃昭智
與談人｜曾毓忠

專題演講
主持人｜彭　靖
講題｜繞樑餘音 永存於世：談有聲文獻數位化保存之觀念與
　　　方法
主講人｜黃均人　饒瑞舜

主持人｜饒瑞舜
講題｜從工業時代的智慧財產權
主講人｜徐宏昇

論文發表
主持人｜郭姝吟
題目｜洪全教育文化基金會出版「中國當代音樂作品第一
　　　輯」唱片之時代意義
發表人｜陳惠湄
與談人｜連憲升

題目｜由《中國當代音樂作品第一輯》看音樂特質的傳承
發表人｜吳璧如
與談人｜謝宗仁

12/15（臺北場）

論文發表
主持人｜葉青青
題目｜聽見1970的聲音－論一張老唱片（1976）重現的歷史
　　　意義
發表人｜簡巧珍
與談人｜張己任

題目｜一個「甦醒年代」的進行曲－談《中國當代音樂作品》
　　　的歷史意義
發表人｜莊效文
與談人｜楊建章

綜合座談
主持人｜顏綠芬
與談人｜李泰康　沈錦堂　馬水龍　張己任　許博允
　　　　連憲升　游昌發　楊聰賢　錢善華　賴德和

2012第三屆「表演藝術暨表演藝術產業」學術論文研討會

時間｜12/29
地點｜臺灣師範大學
主辦單位｜臺灣師範大學表演藝術研究所學會

第一場
專題演講
主持人｜何康國
講題｜文創大觀園
主講人｜陳郁秀

場次主題：政府政策與組織
主持人｜李燕宜
評論人｜陳郁秀　劉俊裕
題目｜苗栗縣文化政策研究：對「101國慶煙火暨國際藝術季
　　　在苗栗」的觀察與評析
發表人｜陳文棋

題目｜文化公民權之研究：以南瀛國際民俗藝術節、雲門舞
　　　集為例
發表人｜鄭伊雯

題目｜宜蘭縣執政者更迭對文化政策之影響
發表人｜賴鈺鈞

場次主題：表演藝術產業發展與經營管理
主持人｜梁志民
評論人｜方芷絮　徐家駒

題目｜文化創意產業的核心價值研究：以臺北九份與上海田
　　　子坊為例
發表人｜邱文蕾

題目｜民俗藝陣團體轉型策略研究－以九天民俗技藝團為例
發表人｜孫宜蓁

題目｜藝穗節運作機制分析－以紐約藝穗節為例
發表人｜鍾依璇

第二場
專題演講
主持人｜林淑真
講題｜中國演藝經營的新模式及經典案例
主講人｜陳紀新

場次主題：表演藝術市場與行銷
主持人｜吳義芳
評論人｜柯基良　邱　瑗
題目｜以市場供需探討國內表演藝術團體的創新與經營－以
　　　絲空竹爵士樂團為例
發表人｜陳映如

題目｜獨立音樂網路平台行銷效益研究－以Street Voice見證
　　　大團為例
發表人｜李佳諭

題目｜表演藝術新平台－以威秀影場為例
發表人｜許沛青

場次主題：文化空間營運管理與績效評估
主持人｜夏學理
評論人｜白紀齡　林炎旦
題目｜大臺北地區藝術村經營模式之探討
發表人｜賴今祈

題目｜臺灣醫療院所經營發展表演藝術環境之研究－以臺北
　　　市三大醫療機構為例
發表人｜徐凱盈

題目｜政府採購法應用於文化藝術活動之適切性：以建國百
　　　年國慶晚會音樂劇《夢想家》為例
發表人｜王琬雯

出　版　品

出版品之收錄旨在呈現與表演藝術相關學術研究、影音錄製及文字創作情形。細項分為：

一、書籍。資料來源為國家圖書館「全國新書資訊網」，收錄對象為申請國際標準書號（ISBN）且於國內出版，並歸類於中文圖書分類法900-909（藝術）、910-919（音樂）、976（舞蹈）、980-986（戲劇），且與表演藝術相關者之書籍研討會論文及研究報告則另列子項。上述書籍以類別及題名為序。本年度收錄書籍121本，其中音樂類43本，戲劇類26本，舞蹈類8本，傳統類28本，藝術教育類2本，其他類13本。論文集暨研究報告5本，其中音樂類2本，戲劇類1本，舞蹈類2本。

二、影音出版（CD、DVD）。資料來源為國家圖書館「ISRC（國際標準錄音錄影資料代碼）管理中心」、「Open政府出版品資訊網」，收錄國內表演藝術團體錄製並公開發行之影音作品。本年度收錄影音出版品19種，其中CD有11種，DVD有8種，以出版月份及題名為序。

三、期刊論文。資料來源為國家圖書館「期刊文獻資訊網」、國立臺灣藝術教育館「臺灣藝術教育網」、CEPS思博網，收錄之表演藝術相關學術論文，並以類別、出版月份及期刊名稱為序。本年度收錄174篇，其中音樂類51篇，戲劇類25篇，舞蹈類11篇，傳統類15篇，藝術教育類46篇，其他類26篇。

四、學位論文。資料來源為國家圖書館「臺灣博碩士論文知識加值系統」中收錄之與表演藝術相關之學位論文，並以類別、學校名稱、系所名稱及論文題目為序。本年度收錄碩士論文504篇，其中音樂類267篇，戲劇類60篇，舞蹈類31篇，傳統類38篇，藝術教育類57篇，藝術管理類20篇，其他類31篇。

一般書籍

類別	書名	作者	出版/發行	出版年月
音樂	達爾克羅茲 奧福 柯大宜：三大音樂教學法之比較	吉利斯‧柯莫(Gilles Cameau)著；林良美，吳窈毓，陳宏心譯	洋霖文化	2012/01
音樂	探索民族音樂學的聖與俗	李秀琴	李秀琴	2012/03
音樂	小提琴與鋼琴的對話	馬水龍	邱再興文教基金會	2012/04
音樂	孔雀東南飛	馬水龍	邱再興文教基金會	2012/04
音樂	古典音樂的101個問題	安妮特．克洛滋格—海兒(Annette Krnutziger-Herr)，溫弗里德．博尼格(Winfried Bonig)著；東吳大學德國文化學系譯	臺灣商務	2012/04
音樂	台灣傳奇：廖添丁管弦樂組曲	馬水龍	邱再興文教基金會	2012/04
音樂	我是....(女高音.長笛與打擊樂群)	馬水龍	邱再興文教基金會	2012/04
音樂	玩燈：元宵節記趣	馬水龍	邱再興文教基金會	2012/04
音樂	奏鳴曲：小提琴與鋼琴	馬水龍	邱再興文教基金會	2012/04
音樂	盼	馬水龍	邱再興文教基金會	2012/04
音樂	展技曲與賦格	馬水龍	邱再興文教基金會	2012/04
音樂	梆笛協奏曲	馬水龍	邱再興文教基金會	2012/04
音樂	尋	馬水龍	邱再興文教基金會	2012/04
音樂	琵琶與弦樂四重奏	馬水龍	邱再興文教基金會	2012/04
音樂	意與象	馬水龍	邱再興文教基金會	2012/04
音樂	隨想曲：大提琴與鋼琴	馬水龍	邱再興文教基金會	2012/04
音樂	竇娥冤	馬水龍	邱再興文教基金會	2012/04
音樂	當代臺灣原住民族音樂創作之研究：1992-2011	趙陽明	心理	2012/04
音樂	北管子弟的藝術傳唱：細曲大牌音樂之分析研究	潘汝端	揚智文化	2012/05
音樂	排灣族歌謠曲譜	陳俊斌	屏東縣政府	2012/05
音樂	古典音樂的不古典講堂：英國BBC型男主持人歡樂開講	馬隆(Malone，Gareth);陳婷君譯	漫遊者文化	2012/06
音樂	盧炎鋼琴曲集	盧 炎	中華民國電腦音樂學會	2012/06
音樂	古典音樂便利貼	許麗雯	華滋	2012/07
音樂	音樂創作報告	馬定一	樂韻	2012/07
音樂	客來斯樂：客家音樂特展專刊	許正昌總編輯	新北市客家事務局	2012/08
音樂	普契尼：西部少女	吳祖強主編	世界文物	2012/08
音樂	漂泊生涯—奕宣的音樂之路	新北市政府文化局	新北市政府	2012/08

類別	書名	作者	出版/發行	出版年月
音樂	應用音樂產業之經營與管理：應用音樂與市場管理指南	張珛真	宇河文化	2012/08
音樂	未褪色的金碧輝煌：緬甸古典音樂傳統的再現與現代性	呂心純	臺灣大學出版中心	2012/09
音樂	音樂評論：歷史、人物、理論、實務	顏綠芬	美樂	2012/10
音樂	未褪色的金碧輝煌：緬甸古典音樂傳統的再現與現代性	呂心純	臺灣大學出版中心	2012/11
音樂	158打擊樂重奏：為四位演出者	錢南章	臺灣音樂中心	2012/12
音樂	Ma Ma 奏鳴曲：為五位演出者	錢南章	臺灣音樂中心	2012/12
音樂	大社之歌：臺灣原住民歌謠曲譜 第二輯	周明傑編著	屏東縣政府	2012/12
音樂	西班牙小提琴重奏曲集	劉佳傑	迷樂豆音樂	2012/12
音樂	我為什麼要練琴：音樂老頑童葛拉夫曼	蓋瑞‧葛拉夫曼	遠流	2012/12
音樂	音樂人才庫成果專輯. 第五屆.	蘇桂枝	傳藝中心	2012/12
音樂	根與路：臺灣北管與日本清樂的比較研究	李婧慧	臺北藝術大學	2012/12
音樂	高雄市原鄉傳統童謠99首	洪國勝、高翠霞、吳美姬採集/整理；錢善華記譜	高市山研會	2012/12
音樂	臺灣中小學音樂教材-管弦樂曲集	國立臺灣藝術教育館	國立臺灣藝術教育館	2012/12
音樂	寶島環遊：為長笛、雙簧管、英國管、大提琴與鋼琴	張 昊	臺灣音樂中心	2012/12
音樂	小河淌水：絃樂四重奏	錢南章	臺灣音樂中心	2012/12
傳統	唱什麼都行	劉琢瑜	新銳文創	2012/01
傳統	跨文化戲曲改編研究	朱芳慧	國家	2012/04
傳統	闕仙羡歌仔戲編劇作品輯	闕仙羡	白象文化	2012/04
傳統	藝文經眼錄：曾永義序文彙編	曾永義	國家	2012/04
傳統	戲曲行話辭典	蔡敦勇編著	國家	2012/05
傳統	莎戲曲：跨文化改編與演繹	陳 芳	Airiti Press Inc.	2012/06
傳統	量‧度	彭鏡禧、陳 芳	學生書局	2012/06
傳統	戲劇與客家：西方戲劇影視與客家戲曲文學	段馨君	書林	2012/06
傳統	清代戲曲文化論	秦華生	國家	2012/07
傳統	傳統生命‧青春飛揚：京劇「新」傳資源手冊	張中煖、吳玉鈴	臺北藝術大學	2012/07
傳統	戲劇與客家：西方戲劇影視與客家戲曲文學	段馨君	書林	2012/07
傳統	臺灣亂彈戲之腔調研究	劉美枝	國家	2012/10
傳統	戲曲的當代解讀	朱恆夫	國家	2012/10
傳統	靈語：阿美族里漏「Mirecuk」(巫師祭)的 luku(說；唱)	林桂枝	東華大學原住民民族學院	2012/10
傳統	不同凡響：白鶴陣的表演藝術及其鑼鼓樂 [附光碟]	游素凰、陳茗芳	臺灣戲曲學院	2012/11
傳統	「戲曲彰化，南北傳唱」國寶北管篇	陳允勇總編輯	彰化縣文化局	2012/12
傳統	回首四平風華：古禮達與莊玉英的演藝人生	劉美枝	傳藝中心	2012/12

一般書籍

類別	書名	作者	出版/發行	出版年月
傳統	老爺弟子：張文聰的客家演藝生涯	徐亞湘	傳藝中心	2012/12
傳統	根與路：臺灣北管與日本清樂的比較研究	李婧慧	遠流	2012/12
傳統	崑劇論集：全本與折子	王安祈	大安	2012/12
傳統	第八屆2012雲林文化藝術獎/美術獎/表演獎/貢獻獎專輯	洪仁聲	雲林縣文化局	2012/12
傳統	陶渭流芳八音情：范姜新熹的遊藝回顧	林曉英	傳藝中心	2012/12
傳統	經典。關漢卿戲曲	陳芳英	麥田	2012/12
傳統	彰化縣曲館與武館II：北彰化濱海篇	林美容	晨星	2012/12
傳統	彰化縣曲館與武館III：北彰化臨山篇	林美容	晨星	2012/12
傳統	戲曲毯子功初階教學技巧	張幼立、偶樹瓊	台灣戲曲學院	2012/12
傳統	聽布袋戲尪仔唱歌：1960-70年代臺灣布袋戲的角色主題歌	陳龍廷	傳藝中心	2012/12
傳統	苗栗老藝師	劉榮春等編撰	苗栗縣政府國際文化觀光局	2012/11
舞蹈	小月月的蹦蹦跳跳課	何雲姿圖文	青林	2012/03
舞蹈	聽不見音樂的天鵝舞伶	莎拉‧奈夫	聯合文學	2012/07
舞蹈	當代舞蹈的心跳：從身體的解放到靈魂的觸動，當代舞蹈的關鍵推手、進化論與欣賞指南	努瓦澤特、吳佩芬、Noisette、Philippe	原點	2012/09
舞蹈	身體的積木—疊疊樂	李曉蕾、程育君、張文美	臺灣戲曲學院	2012/11
舞蹈	舞蹈風情：100學年度全國學生舞蹈比賽攝影專輯	臺灣師範大學體育與研究發展中心	教育部	2012/11
舞蹈	獨舞：飛躍成功的不敗信念	李偉淳	凱信企管	2012/11
舞蹈	「性格舞蹈」之研究：以舞劇《胡桃鉗》為例	杜玉玲	文化大學華岡出版部	2012/12
舞蹈	古典芭蕾基訓初階：一至三年級的教學	納迭日達‧巴扎洛娃、瓦爾瓦拉‧梅伊	幼獅文化	2012/12
戲劇	我是油彩的化身：原創音樂劇(含DVD及CD各1片)	嘉義市政府	嘉義市政府	2012/01
戲劇	亞細亞之黎明：常任俠戲劇集	常任俠著；沈　寧編注	秀威資訊	2012/02
戲劇	表達與對話	李思嫻	麗文文化	2012/02
戲劇	莎妹書—Be Wild：不良	莎士比亞的妹妹們的劇團	大藝	2012/02
戲劇	劇場懸吊手冊	杰‧歐‧葛萊倫	台灣技術劇場協會	2012/02
戲劇	戲劇導演別論	李建平	新銳文創	2012/02
戲劇	浮士德：梅菲斯特的盟約	歌德	遠足文化	2012/04

類別	書名	作者	出版/發行	出版年月
戲劇	劇場藝術的多元發展與設計：從劇場形式解析舞台設計	林尚義	Airiti Press Inc.	2012/04
戲劇	伊利莎白女王時期戲劇的定調與劇院的濫觴	王春元	開南大學物流中心	2012/05
戲劇	尤里匹底斯國際學術研討會論文集 2011	劉晉立總編輯	臺灣藝大戲劇系	2012/06
戲劇	個人之夢：當代德國劇作選	Roland Schimmelpfennig等	書林	2012/06
戲劇	編劇與腳本設計	彭思舟、吳偉立	新文京	2012/06
戲劇	中國戲劇史新論	康保成	國家	2012/07
戲劇	人生如夢	卡爾德隆	聯經	2012/08
戲劇	易卜生戲劇集 第一冊：《愛情喜劇》/《勃朗德》/《青年同盟》	易卜生	書林	2012/08
戲劇	莫里哀六大喜劇	莫里哀	遠足文化	2012/08
戲劇	多媒體紀實互動劇場：《你可以愛我嗎？》紀念專輯	張嘉容、《你可以愛我嗎？》工作坊全體學員	水面上與水面下	2012/09
戲劇	中西比較戲劇和現代劇場研究	陸潤棠	臺灣學生	2012/10
戲劇	拉提琴	紀蔚然	印刻	2012/10
戲劇	劇場人類學辭典	尤金諾・芭芭、尼可拉・沙娃里斯著；鍾明德審訂	書林	2012/10
戲劇	向不可能挑戰：法國戲劇導演安端・維德志1970年代	楊莉莉	臺北藝術大學	2012/11
戲劇	易卜生戲劇集 II，社會棟樑/玩偶家族/幽靈	易卜生(Henrik Ibsen)原著；呂健忠譯注	書林	2012/11
戲劇	易卜生戲劇集 I，愛情喜劇 勃朗德 青年同盟	易卜生(Henrik Ibsen)原著；呂健忠譯注	書林	2012/12
戲劇	與音樂劇共舞	鍾敬堂	中山大學	2012/12
戲劇	碾玉觀音	姚一葦	書林	2012/12
戲劇	戲劇之王：莎士比亞經典故事全集	威廉・莎士比亞(William Shakespeare)原著；丁凱特編譯	華文網	2012/12
藝術教育	當代五大音樂教學法	鄭方靖	高雄復文	2012/09
藝術教育	戲劇教育的理論、實踐與反思	陳韻文	陳韻文	2012/03
藝術教育	英國，這玩藝！：音樂、舞蹈&戲劇	李秋玫、戴君安、廖瑩芝	東大	2012/01
其他	德奧，這玩藝！：音樂、舞蹈&戲劇	蔡昆霖、鍾穗香、宋淑明	東大	2012/01
其他	跨域控：滲透數位表演藝術節解碼簿 2011	朱安如等	廣藝基金會	2012/05
其他	藝術生活・表演藝術篇	劉姿伶	華興文化	2012/06
其他	文化節慶管理	Greg Richards、Robert Palmer	桂魯	2012/07
其他	愛戀・顛狂・愛丁堡：征服愛丁堡藝術節	廖瑩芝	東大	2012/07
其他	表演藝術年鑑 2011	表演藝術聯盟	國立中正文化中心	2012/09
其他	臺灣表演藝術團隊名錄 2012	溫慧玟計畫主持	文化部	2012/09
其他	2011國立臺灣大學藝文年鑑	劉少雄主編	臺灣大學出版中心	2012/10
其他	20X25表演藝術攝影集	劉振祥、林敬原、許斌	國立中正文化中心	2012/10

類別	論文名稱	研究生	指導教授	校院名稱	系所名稱
舞蹈	【小房間】創作探索	張藍勻	張曉雄	臺北藝術大學	舞蹈表演創作研究所碩士班
舞蹈	挑戰絕對值	蔡依潔	王雲幼	臺北藝術大學	舞蹈表演創作研究所碩士班
舞蹈	『來與往』－迴盪於表演歷程的省思	張桂菱	張中煖	臺北藝術大學	舞蹈研究所表演創作組
舞蹈	寒夜	李珏諾	張曉雄	臺北藝術大學	舞蹈研究所表演創作組
舞蹈	現代舞技巧課程學思之探究－國立臺北藝術大學舞蹈學院個案研究	黃郁慈	張中煖	臺北藝術大學	舞蹈研究所理論組
舞蹈	擁抱生命的變化:從低限主義探討安娜・泰瑞莎・姬爾美可作品	朱蔚庭	陳雅萍	臺北藝術大學	舞蹈理論研究所
戲劇	表演藝術之戲劇體驗劇－田家樺創作論述	田家樺	黃俊熹	大葉大學	設計暨藝術學院碩士學位班
戲劇	《最後一夜》之導演創作理念	陳宏鑫	劉效鵬	中國文化大學	戲劇學系
戲劇	《電梯的鑰匙》之導演創作理念	曾國豪	劉效鵬	中國文化大學	戲劇學系
戲劇	拒絕審美之後－－謝喜納的社會科學	馬詩晴	周靜家	中國文化大學	戲劇學系
戲劇	原住民傳說《矮人》劇本創作暨創作報告	張源佐	劉慧芬	中國文化大學	戲劇學系
戲劇	「撞翻慾望街車」劇本創作與展演	陳俊佑	吳懷宣	文藻外語學院	創意藝術產業研究所
戲劇	高夫曼戲劇理論下之社區活動參與 － 以台中市舊正社區太極拳班為例	林裕峰	廖淑娟	亞洲大學	社會工作學系碩士班
戲劇	史特拉汶斯基歌劇《浪子歷程》之研究	張雅婷	曾瀚霈	中央大學	藝術學研究所
戲劇	華格納歌劇《帕西法爾》之研究	蔡毓純	曾瀚霈	中央大學	藝術學研究所
戲劇	陳玉慧小說改編戲劇之比較─以《徵婚啟事》、《海神家族》為例	莊雯雅	江寶釵	中正大學	台灣文學研究所
戲劇	《杜蘭朵》歌劇與戲曲四版本探析	葉芳欣	朱芳慧	成功大學	藝術研究所
戲劇	原住民戲劇與《錯位》創作及省思	高銘志	盧玉珍	東華大學	藝術創意產業學系
戲劇	教習劇場發展之歷程個案研究	楊惠雯	陳仁富	屏東教育大學	幼兒教育學系
戲劇	陳玉慧《海神家族》跨界展演之研究	孫慈敏	王惠珍	清華大學	臺灣研究教師在職進修碩士學位班
戲劇	在戲劇世界裡寫作:戲劇應用於孩童華文寫作過程之探討	盧嘉艷	張麗玉	臺南大學	戲劇創作與應用學系碩士班
戲劇	故事是自由的！－戲劇融入無字圖畫書教學之敘事探究	鄭晏如	張麗玉	臺南大學	戲劇創作與應用學系碩士班
戲劇	跨文化劇場交流歷程之研究 －以南風劇團《聽見海潮》編創展演為例	楊瑾雯	王婉容	臺南大學	戲劇創作與應用學系碩士班
戲劇	曖昧的情慾─田啟元三個戲劇演出中的性別展演性	邱敏芬	王婉容	臺南大學	戲劇創作與應用學系碩士班
戲劇	「中文老歌新生命」─以果陀劇場《情盡夜上海》女主角白玉薇演唱曲目為例談1930～1960年代流行歌曲於當代音樂劇的創新詮釋	張郁婕	梁志民	臺灣師範大學	表演藝術研究所

學位論文—碩士

類別	論文名稱	研究生	指導教授	校院名稱	系所名稱
戲劇	戲劇治療應用在酒癮家庭學生生活適應成效之研究	林宗翰	張曉華	臺灣藝術大學	表演藝術教學碩士學位班
戲劇	皮蘭德婁《六個尋找劇作家的劇中人》原劇與改編劇本之後設研究	邱瀰芝	藍俊鵬 石光生	臺灣藝術大學	戲劇學系
戲劇	狄倫馬特《老婦還鄉》劇中人物之符號分析	林裕強	劉晉立	臺灣藝術大學	戲劇學系
戲劇	金枝演社的跨文化改編作品研究	何芃瑋	石光生	臺灣藝術大學	戲劇學系
戲劇	契訶夫《海鷗》的文本空間符號析論	高瑋鴻	劉晉立	臺灣藝術大學	戲劇學系
戲劇	從「音響意境」論當代音樂欣賞—以潘皇龍《禮運大同管弦樂協奏曲：當代篇》為例	蔡福子	陳慧珊	臺灣藝術大學	戲劇學系
戲劇	從文本到表演—以《婚姻場景》與《紀念碑》的演員功課為例	王莞茹	石光生	臺灣藝術大學	戲劇學系
戲劇	從亞里斯多德的戲劇模仿觀點析論音樂精靈工作室之巫婆與黑貓單元課程	阮依凡	劉晉立 劉效鵬	臺灣藝術大學	戲劇學系
戲劇	從神聖到世俗—論「原舞者」的劇目詮釋，以《矮人的叮嚀》與《風起雲湧—七腳川事件百週年紀念演出》為例	陳世軒	劉晉立	臺灣藝術大學	戲劇學系
戲劇	渥坦貝克《解剖新義》文本分析	果明珠	石光生	臺灣藝術大學	戲劇學系
戲劇	解構與建構：從臺灣版《歐蘭朵》與《鄭和1433》看羅伯‧威爾森的劇場呈現	郭建豪	石光生	臺灣藝術大學	戲劇學系
戲劇	鈴木忠志《茶花女》的跨文化詮釋	陳鈺萍	石光生	臺灣藝術大學	戲劇學系
戲劇	論《黑暗之後After Dark》編劇手法	林 涵	石光生	臺灣藝術大學	戲劇學系
戲劇	《極限震撼（Fuerzabruta）》的空間觀念分析	沈彥宏	劉晉立	臺灣藝術大學	戲劇學系表演藝術碩士班
戲劇	析論音樂劇《芝加哥》中之疏離效果	黃宛媛	李其昌	臺灣藝術大學	戲劇學系表演藝術碩士班
戲劇	從後現代主義探討《歐蘭朵》的舞臺美學 — 以2009年臺灣演出為例	方祺端	藍羚涵	臺灣藝術大學	戲劇學系表演藝術碩士班
戲劇	電玩遊戲音樂之跨界特質-以臺灣自製作品為例	邱 淳	陳慧珊	臺灣藝術大學	戲劇學系表演藝術碩士班
戲劇	詩意的舞臺空間設計—以《第十二夜》為例	陳佳雯	王世信	臺北藝術大學	劇場設計學系碩士班
戲劇	極權的詛咒	鄭智文	梁志民	臺北藝術大學	劇場藝術研究所導演組
戲劇	《Telephone》表演創作報告	曹媄渝	黃建業	臺北藝術大學	劇場藝術創作研究所表演組
戲劇	《天生冤家》：美籍演員演台籍戲	卜凱蒂	林國源	臺北藝術大學	劇場藝術創作研究所表演組
戲劇	《我為你押韻—情歌》之表演創作報告—柏翔的標靶	竺定誼	馬汀尼	臺北藝術大學	劇場藝術創作研究所表演組

類別	論文名稱	研究生	指導教授	校院名稱	系所名稱
戲劇	音樂劇與布雷希特的戲劇手段在《春醒》中的運用	高若珊	馬汀尼	臺北藝術大學	劇場藝術創作研究所表演組
戲劇	畢業製作《The Dresser》創作報告	陳盈達	金士傑	臺北藝術大學	劇場藝術創作研究所表演組
戲劇	《半空之間》	余易勳	鍾明德	臺北藝術大學	劇場藝術創作研究所劇本創作組
戲劇	《書的人》	徐麗雯	黃建業	臺北藝術大學	劇場藝術創作研究所劇本創作組
戲劇	紅衣與金箭	邢本寧	劉慧芬	臺北藝術大學	劇場藝術創作研究所劇本創作組
戲劇	澳門三天兩夜機加酒	黃庭熾	邱坤良	臺北藝術大學	劇場藝術創作研究所劇本創作組
戲劇	寫給劇場的一封情書《The Dresser》	陳信伶	黃建業	臺北藝術大學	劇場藝術創作研究所導演組
戲劇	九一一與戲劇—論海爾的《Stuff Happens》與維納韋爾的《九一一》	張家甄	楊莉莉	臺北藝術大學	戲劇學系碩士班
戲劇	茉莉花開	蕭文華	陸愛玲	臺北藝術大學	戲劇學系碩士班
戲劇	當藝術遇上戲劇《瑰寶1949》中的文化符碼分析	卓昀姿	劉蕙苓	臺北藝術大學	藝術行政與管理研究所
戲劇	《念芳秋》及其創作說明	蔡美娟	陸愛玲	臺灣大學	戲劇學研究所
戲劇	《屋簷下》及其劇本分析	王靖惇	紀蔚然	臺灣大學	戲劇學研究所
戲劇	《逃逸路線》與創作說明	張凱茗	紀蔚然	臺灣大學	戲劇學研究所
戲劇	《牽鑽》及其創作說明	陳怡真	紀蔚然	臺灣大學	戲劇學研究所
戲劇	後殖民情境下的坎普美學與懷舊政治：分析黃香蓮獨角戲《羅密歐與茱麗葉》及金枝演社《羅密歐與茱麗葉》	廖若涵	謝筱玫	臺灣大學	戲劇學研究所
戲劇	畢業劇本《出口》	李松霖	王友輝	臺灣大學	戲劇學研究所
戲劇	戲曲劇本創作集	蘇逸茹	王安祈	臺灣大學	戲劇學研究所
戲劇	羅伯・威爾森與台灣跨文化劇場製作：《歐蘭朵》與《鄭和1433》	楊評任	謝筱玫	臺灣大學	戲劇學研究所
戲劇	以「四因說」探究《詩學》之悲劇製作論及悲劇之生命意涵	林欣儀	尤煌傑	輔仁大學	哲學研究所
藝術教育	台中市國民中學藝術與人文學習領域實施現況研究	羅　允	曾賢熙	大葉大學	設計暨藝術學院碩士班
藝術教育	阿美族節慶文化融入舞蹈教學之行動研究—以平和國小四年級舞蹈班學生為例	蓋幼君	翁徐得	大葉大學	設計暨藝術學院碩士學位班
藝術教育	彰化縣國小國樂團學童參與動機與社會支持之研究	邱秀惠	翁徐得	大葉大學	設計暨藝術學院碩士學位班
藝術教育	九年一貫表演藝術舞蹈與戲劇課程比較暨教學歷程之研究	吳思楀	江映碧	中國文化大學	舞蹈學系
藝術教育	中國民族舞蹈教師教學信念之研究—以上榕舞蹈補習班為例	張尹欣	伍曼麗	中國文化大學	舞蹈學系
藝術教育	表演藝術課程對國中生美感教育影響之研究—以宜蘭縣羅東國中舞蹈課程為例	徐玉婷	姜新立	佛光大學	未來學系
藝術教育	孔雀舞在青少年舞蹈教學之探討	張啟文	林谷芳	佛光大學	藝術學研究所

學位論文—碩士

類別	論文名稱	研究生	指導教授	校院名稱	系所名稱
藝術教育	台灣兒童民族舞蹈之研究—以「台灣地區兒童舞團聯合舞展」為例	李 超	林谷芳	佛光大學	藝術學研究所
藝術教育	運用故事戲劇探究災區幼兒學習情緒轉變歷程之行動研究	葉詩婷	李之光	屏東科技大學	幼兒保育系所
藝術教育	拼貼故事寫作及讀者劇場活動對於國小學童英語學習之效益研究	李春玲	張玉玲	高雄師範大學	英語學系
藝術教育	從表演藝術團體行政管理人員之職能需求探討國內相關研究所的課程設計	盧姍苓	呂弘暉	中山大學	劇場藝術學系碩士班
藝術教育	戲劇教學中班級常規管理之行動研究	王安騏	陳仁富	屏東教育大學	幼兒教育學系
藝術教育	遊戲化教學策略對提升國小中年級學童歌唱技巧與學習興趣之研究	曾品熏	吳明杰	屏東教育大學	音樂學系
藝術教育	兒童音樂短劇《布東來了》應用於藝術與人文領域統整教學之研究－以國小合唱團為對象	李萍萍	高玉立	新竹教育大學	人資處音樂教學碩士班
藝術教育	運用奧福教學法在音樂欣賞課程之行動研究－以神劇「以利亞」為例	尤巧慧	陳淑文	新竹教育大學	人資處音樂教學碩士班
藝術教育	新竹縣國中生之直笛演奏學習態度及相關因素調查	周玉婷	蘇郁惠	新竹教育大學	音樂學系碩士班
藝術教育	臺中市國小合唱團學童參與動機與學習滿意度之研究	龍慧珍	張蕙慧	新竹教育大學	音樂學系碩士班
藝術教育	氣息運用與聲區融合教學策略對國民小學五年級兒童唱歌聲音使用之影響	張郁棻	莊敏仁	臺中教育大學	音樂學系碩士班
藝術教育	國民小學教師專業學習社群形塑歷程之研究-以臺中市國光國小兒童音樂劇團為例	蘇玲	謝寶梅	臺中教育大學	教育學系
藝術教育	國小藝術與人文領域直笛教材節奏內涵之分析比較－以康軒、翰林版本為例	胡仲薇	方銘健	臺北教育大學	音樂學系碩士班
藝術教育	國民中學藝術與人文領域教科書音樂創作之內容分析研究	葉維珍	林小玉	臺北教育大學	音樂學系碩士班
藝術教育	節奏遊戲化教學之研究—以國小三年級為例	洪菁筠	吳博明方銘健	臺北教育大學	音樂學系碩士班
藝術教育	運用讀者劇場推動小學二年級興趣閱讀之行動研究	洪雅萍	李其昌	臺東大學	兒童文學研究所
藝術教育	運用戲偶於國小低年級品格教育	莊婉琳	熊同鑫	臺東大學	教育學系(所)
藝術教育	國中音樂教師音樂創作教學信念之個案研究	翁彗榕	謝苑玫	臺南大學	音樂學系碩士班
藝術教育	運用「邁向藝術」課程模式於國中二年級音樂創作教學之研究	傅虹靜	謝苑玫	臺南大學	音樂學系碩士班

類別	論文名稱	研究生	指導教授	校院名稱	系所名稱
藝術教育	臺南市國民中學音樂教師音樂欣賞教學之後設認知研究	蕭雅黛	謝苑玫	臺南大學	音樂學系碩士班
藝術教育	國中學生表演藝術課之學習態度、學習壓力與因應策略研究	邱儀甄	陳海泓	臺南大學	教育學系課程與教學碩士班
藝術教育	過程性戲劇：另一種科學教育的方式	張庭芳	王婉容	國立臺南大學	戲劇創作與應用學系碩士班
藝術教育	戲劇教學對提升國中學生動態反思能力之探討—以新竹市培英國中表演藝術課為例	黃勹几	張曉華	國立臺灣藝術大學	表演藝術教學碩士學位班
藝術教育	運用創造思考教學於表演藝術舞蹈課程學生創造力表現之行動研究	鍾瑋純	朱美玲	國立臺灣藝術大學	舞蹈學系
藝術教育	創作性戲劇教學法於生命教育應用之行動研究—以基隆市東光國小五年級學生為例	陳彥銘	張曉華	國立臺灣藝術大學	戲劇學系
藝術教育	歌仔戲在國民中學表演藝術教學之探討-以明華園《超炫白蛇傳》為例	邱珮倫	顧乃春	國立臺灣藝術大學	戲劇學系
藝術教育	學生創意偶戲比賽文本中的狂歡化現象之探討—以海山高中參賽團隊為例	劉用德	張曉華	國立臺灣藝術大學	戲劇學系
藝術教育	特教班學生表演藝術課程教學之行動研究：以南港高中國中部創作性戲劇教學為例	邱筱珊	張曉華	國立臺灣藝術大學	戲劇學系表演藝術碩士班
藝術教育	臺灣北部七縣市高中藝術生活課程實施現況之調查研究	任心皓	朱美玲 林伯賢	國立臺灣藝術大學	戲劇學系表演藝術碩士班
藝術教育	大學生的靈性學習--以人本森林育戲劇梯隊之培訓與實踐為例	傅心怡	顏若映	國立臺灣藝術大學	藝術與人文教學研究所
藝術教育	國中藝術與人文領域教師教學信念、創新教學與戲劇技巧教學之研究	林宗憲	賴文堅	國立臺灣藝術大學	藝術與人文教學研究所
藝術教育	國民中小學管樂團指揮人格特質與領導風格之研究	許蕙麟	謝如山	國立臺灣藝術大學	藝術與人文教學研究所
藝術教育	創作性戲劇對國中生創造力、自我概念與學習動機影響之研究-以表演藝術課程為例	陳韻薇	陳嘉成	國立臺灣藝術大學	藝術與人文教學研究所
藝術教育	藝術活動應用於暫緩入學幼兒之個案研究	簡妏珊	魏宗明 陳蕙如	朝陽科技大學	幼兒保育系碩士班
藝術教育	品格教育融入表演藝術課程之研究—以《快樂吹笛人》音樂劇為例	宣美娟	葉興華	臺北市立教育大學	課程與教學研究所課程與教學碩士學位班
藝術教育	「是不是所有表藝老師都像你這樣？」—從被標籤化學生映照我從表演者轉變成教師的歷程	張懷文	吳怡瑢	臺北市立體育學院	舞蹈碩士班
藝術教育	遊戲與童話融入RAD兒童芭蕾課程之行動研究	陳思樺	吳怡瑢 吳素芬	臺北市立體育學院	舞蹈碩士班
藝術教育	舞蹈編創知識初探：以台灣現代舞之編創教學為例	顏怡寧	趙綺芳	臺北藝術大學	舞蹈理論研究所
藝術教育	Freire對話論融入教育戲劇—以國小一年級為例	楊亞璇	容淑華	臺北藝術大學	藝術與人文教育研究所
藝術教育	舞動敦煌·自在生命—成人自我導向舞蹈學習之研究	黃靜蘭	余昕晏	臺北藝術大學	藝術與人文教育研究所
藝術教育	國中創意偶戲實施過程的自我探究與學生學習表現：以台北市桃源國中偶戲團為例	蕭萱荽	閻自安	臺北藝術大學	藝術與人文教育研究所

學位論文─碩士

類別	論文名稱	研究生	指導教授	校院名稱	系所名稱
藝術教育	穿越三層故事：臺北市河堤國小演/教員社群之實踐	涂繼方	容淑華	臺北藝術大學	藝術與人文教育研究所
藝術教育	國民中小學音樂班學生多元智能與學習風格之相關研究-以苗栗縣為例	林秋伶	閻自安謝傳崇	臺北藝術大學	藝術與人文教育研究所
藝術教育	國民中學管樂團團隊效能之研究	戴伶倫	閻自安	臺北藝術大學	藝術與人文教育研究所
藝術教育	基隆市國民中學表演藝術教學實施現況之研究	歐蕙瑜	林劭仁	臺北藝術大學	藝術與人文教育研究所
藝術教育	教育戲劇融入英語溝通式教學觀之課程實踐	李祈慧	容淑華	臺北藝術大學	藝術與人文教育研究所
藝術教育	創造思考教學融入表演藝術課程對學生創造力影響之研究	張明芳	閻自安	臺北藝術大學	藝術與人文教育研究所
藝術教育	應用戲劇教學於國中視覺藝術課程之研究	魏利庭	陳韻文	臺北藝術大學	藝術與人文教育研究所
藝術教育	繪本融入國中表演藝術課程之行動研究：以新北市一所國中為例	黃寶慧	林劭仁	臺北藝術大學	藝術與人文教育研究所
藝術教育	藝術與人文學習領域素養指標實施成效之研究－以桃園縣國中小為例	張慧如	林劭仁	臺北藝術大學	藝術與人文教育研究所
藝術管理	民眾對地方文化館參與動機與滿意度之研究-以彰化縣南北管音樂戲曲館為例	黃瓊慧	翁徐得	大葉大學	設計暨藝術學院碩士學位班
藝術管理	展覽主辦單位舉辦展覽成功之關鍵成功因素：劇場理論與灰關聯分析法之應用	潘孟絹	李宗儒	中興大學	行銷學系所
藝術管理	國立傳統藝術中心「駐園表演」研究—以2004至2009年為例	王姮云	林谷芳	佛光大學	藝術學研究所
藝術管理	台灣成立職業管樂團之可行性探討	林桐毅	陳以亨	中山大學	劇場藝術學系碩士班
藝術管理	擺盪於創新與傳統之間：重探「當代傳奇劇場」(1986-2011)	吳岳霖	汪詩珮	中正大學	中國文學系暨研究所
藝術管理	台灣社區劇場發展現象研究—兼論新竹地區實例	陳美齡	丘慧瑩	東華大學	中國語文學系
藝術管理	從公私協力治理觀點探討文化資產委外管理機制—以台東鐵道藝術村為例	應淑如	謝榮峯	東華大學	藝術創意產業學系
藝術管理	作為非營利組織的桃園縣新移民劇團的經營行銷與困境	廖玲如	林開忠	暨南國際大學	東南亞研究所
藝術管理	臺灣現代劇團之品牌定位研究	余人偉	陳智凱	臺北教育大學	文化創意產業經營學系
藝術管理	國立中正文化中心表演藝術圖書館服務滿意度調查	簡比倫	宋建成	臺灣師範大學	圖書資訊學研究所

類別	論文名稱	研究生	指導教授	校院名稱	系所名稱
藝術管理	臺中縣立文化中心國樂團營運管理之研究	廖敏惠	林昱廷	臺灣藝術大學	中國音樂學系碩士班
藝術管理	論台原偶戲團之跨文化呈現	劉晏慈	石光生	臺灣藝術大學	戲劇學系
藝術管理	戲劇小丑之表演訓練方法研究—以沙丁龐客劇團為例	謝卉君	張曉華	國立臺灣藝術大學	戲劇學系
藝術管理	懸宕空間：碧娜・鮑許和1970-1980年代烏帕塔舞蹈劇場研究	楊曜彰	林于竝 陳雅萍	臺北藝術大學	戲劇學系碩士班
藝術管理	二十世紀初俄羅斯表演藝術社會關聯網絡研究：以俄羅斯藝術經理人斯洛埃・德亞茲列夫為例	伊莉娜	曾介宏	臺北藝術大學	藝術行政與管理研究所
藝術管理	中國國家話劇院品牌經營策略研究	莊子信	詹惠登	臺北藝術大學	藝術行政與管理研究所
藝術管理	以賦權為基礎探討文化創意產業育成模式：以北藝風創新育成中心為例	許逸羽	于國華	臺北藝術大學	藝術行政與管理研究所
藝術管理	新舞臺對表演藝術團隊服務品質之建構與執行	葉潔如	黃蘭貴	臺北藝術大學	藝術行政與管理研究所
藝術管理	當藝術與商業共舞：藝術經紀策展公司的分析	謝孟穎	曾嬿芬	臺灣大學	社會學研究所
藝術管理	臺灣一人一故事劇場操作內涵研究—以知了劇團為例	廖婉伶	謝筱玫	臺灣大學	戲劇學研究所
其他	台灣小劇場觀賞行為、滿意度與再觀賞意願關係之研究：以黑門山上的劇團為例	林惠芳	王如鈺	中原大學	企業管理研究所
其他	文化藝術團體租稅優惠之探討	甘筑婷	林江亮	中原大學	會計研究所
其他	利用遺傳演算法優化劇場音環境-以餘響時間為例	戴沛緹	林明德	中興大學	環境工程學系所
其他	「捕風捉影知究竟」多媒體藝術創作	徐慧如	黃壬來	文藻外語學院	創意藝術產業研究所
其他	文化預算變遷之研究：1996–2012	喬立穎	郭昱瑩	世新大學	行政管理學研究所
其他	身體展演作為社會抵抗：以反身經驗論批判性藝術實作	羅皓名	何東洪	世新大學	社會發展研究所(含碩專班)
其他	人格特質與生活型態對文化創意商品消費行為的影響—以布袋戲為例	詹舒雯	李啟誠	正修科技大學	經營管理研究所
其他	從節慶活動策劃探討藝術節的經營—以「協志藝術季」為例	趙惠端	洪林伯	南華大學	出版與文化事業管理研究所
其他	節慶活動與城市行銷—以2011嘉義市舉辦世界管樂年會為例	蕭佳恩	劉華宗	南華大學	國際暨大陸事務學系公共政策研究碩士班
其他	從史艷文到素還真，臺灣文創產業演化論	陳冠鳴	李幸長	高雄師範大學	國文學系
其他	「非」劇場—社群肢體劇場表現	吳文文	吳瑪悧	高雄師範大學	跨領域藝術研究所
其他	藝文展演網路售票系統服務品質與顧客滿意度之研究	張力夫	呂弘暉	中山大學	劇場藝術學系碩士班
其他	趙士禮多媒體作品發表會《瀏覽無界-你, 窺視》：原創作品與註釋	趙士禮	董昭民	交通大學	音樂研究所

學位論文—碩士

類別	論文名稱	研究生	指導教授	校院名稱	系所名稱
其他	論析跨文化劇場之理論與實踐—以法國音樂劇《羅密歐與茱麗葉之愛與恨》與臺灣歌仔戲《彼岸花》為例	張舒涵	朱芳慧	成功大學	藝術研究所
其他	賴聲川的美育思想	蘇素珍	李崗	東華大學	課程設計與潛能開發學系
其他	歌仔戲迷休閒態度、休閒動機與休閒效益之研究	楊德宣	黃玉琴	臺中教育大學	永續觀光暨遊憩管理碩士學位學程
其他	互動藝術與劇場多媒體空間之視覺表現詮釋	劉恩羽	盧詩韻	臺中教育大學	數位內容科技學系碩士班
其他	表演藝術的觀賞動機與情感依附之研究	賴柏叡	謝錦堂	臺北大學	企業管理學系
其他	表演藝術在節慶活動中之定位探討—以「2012臺中媽祖國際觀光文化節」政府舉辦表演活動為例	曾美華	何康國	臺灣師範大學	表演藝術研究所
其他	音樂與舞蹈表演之數位即時互動初探	朱雲嵩	吳疊 陳慧珊	臺灣藝術大學	戲劇學系
其他	從演員自我到相聲人物	吳佩凌	石光生	臺灣藝術大學	戲劇學系
其他	論《趙氏孤兒》的變體呈現—以京劇、歌仔戲和電影為例	楊恩典	石光生	臺灣藝術大學	戲劇學系
其他	戲劇治療應用於高關懷國中的心理健康探討—以新北市某國中個案為例	魏汎儀	張曉華	臺灣藝術大學	戲劇學系
其他	臺灣當代表演藝術跨文化研究—兼以當代傳奇劇場《康熙大帝與太陽王路易十四》為例	陳維柔	徐亞湘	臺灣藝術大學	戲劇學系表演藝術碩士班
其他	國家文化政策中的傳統表演藝術國際文化交流—以紐文與巴文之展演為例	陳怡璉	呂鈺秀	臺北藝術大學	建築與文化資產研究所
其他	「感知空間/身體閱讀」-從劇場製作《陰道場所》與電影製作《普羅米修斯計畫》舞台空間設計做為自我檢視與覺知的過程	康子嫣	王世信	臺北藝術大學	劇場設計學系碩士班
其他	兒童劇舞台設計思維	李榮山	王世信	臺北藝術大學	劇場設計學系碩士班
其他	台灣原住民樂舞與展演之動態關係研究—以原舞者舞團為例	歐曉燕	王嵩山	臺北藝術大學	藝術行政與管理研究所
其他	國家古典音樂人才培育的補助機制—以文建會「音樂人才庫」為例	丁淑敏	廖仁義	臺北藝術大學	藝術行政與管理研究所
其他	臺灣原住民樂舞從祭儀到展演的劇場概念之研究：以「原舞者」為例	江政樺	廖仁義	臺北藝術大學	藝術行政與管理研究所
其他	文學‧劇場‧電影的衍/延異—論《徵婚啟事》的多重改編	張秀娟	楊翠 彭瑞金	靜宜大學	台灣文學系

評　論　文　章

評論之收錄旨在呈現本年度評論發表情形。資料來源為公開發行之報
紙、期刊，搜尋後收錄資料來源包括中國時報、聯合報、《表演藝術雜
誌》、《戲劇學刊》、《藝術欣賞》及《文化快遞》等。本年度並收錄國
家文化藝術基金會「藝評台」網站（http://artcriticism.ncafroc.org.tw/）以
及「表演藝術評論台」網站（http://pareviews.ncafroc.org.tw/）中刊登之評
論。評論文章編排方式，依刊登媒體及刊登時間先後為序。本年度收錄
評論532則，其中期刊評論74則，報紙評論34則，藝評台網站評論8則，
表演藝術評論台網站評論424則。

期刊評論

類別	題名	評論作品名稱	新製作頁碼	作者	出處	期別	日期	頁數
舞蹈	身體在行動中的復權	法國聲音團隊x驫舞劇場《繼承者III》	N/A	王墨林	表演藝術雜誌	229	2012/01	89
戲劇	《豐饒之地》的掙困	烏犬劇場《豐饒之地》	N/A	鍾喬	表演藝術雜誌	229	2012/01	90
戲劇	巨大對比下的孱弱與渺小	同黨劇團《我的妻子就是我》	N/A	傅裕惠	表演藝術雜誌	229	2012/01	91
舞蹈	跳舞，之為一種生活態度	第一屆i‧Dance Taipei國際愛跳舞即興節	N/A	莫嵐蘭	表演藝術雜誌	229	2012/01	94
戲劇	慾望拉鋸 在身體與心之間	《只有你》－陸弈靜的〈點滴我的死海〉	N/A	張宛瑄	表演藝術雜誌	229	2012/01	98
其他	人生作為排練場 劇場作為第二自然	2011東京國際劇場藝術節	N/A	耿一偉	表演藝術雜誌	229	2012/01	108
戲劇	瞬間與永遠 記得與遺忘	黑眼睛跨劇團《Taiwan 365－永遠的一天》	N/A	白斐嵐	表演藝術雜誌	230	2012/02	81
舞蹈	回望千禧舞菩提	台北民族舞團《百年香讚》	N/A	莫嵐蘭	表演藝術雜誌	230	2012/02	82
其他	用聲音串起的記憶	雲門舞集《家族合唱》《如果沒有你》兩廳院《很久沒有敬我了你》蔡明亮《只有你》鈴木忠志《茶花女》	N/A	白斐嵐	表演藝術雜誌	230	2012/02	84
舞蹈	流行文化的登堂入室	雲門舞集《如果沒有你》	N/A	艾佳妏	表演藝術雜誌	230	2012/02	88
戲劇	建構重新感知「身體」的平台	陳柏廷《竹籬中》 林宜瑾《終》姚尚德《驅‧殼》	62	林乃文	表演藝術雜誌	231	2012/03	102
傳統	致命的額頭叉	臺灣豫劇團《美人尖》	N/A	吳岳霖	表演藝術雜誌	231	2012/03	103
戲劇	可以不理通俗劇的文化邏輯嗎？	人力飛行劇團《台北爸爸，紐約媽媽》	158	王墨林	表演藝術雜誌	232	2012/04	60
戲劇	是懺情錄，還是和解書？	人力飛行劇團《台北爸爸，紐約媽媽》	158	白斐嵐	表演藝術雜誌	232	2012/04	62
戲劇	因為如此不完美，而致完美！	外表坊時驗團《春眠》	63	傅裕惠	表演藝術雜誌	232	2012/04	63
舞蹈	不只是嘻哈的《有機體》	卡菲舞團《有機體》	159	盧健英	表演藝術雜誌	232	2012/04	64
舞蹈	少了反叛嘻哈 只見蒼白身體之美	卡菲舞團《有機體》	159	謝東寧	表演藝術雜誌	232	2012/04	65
音樂	燕尾服與夾腳拖之進退維谷	廣藝愛樂《宜錦‧電音‧三太子》	66	李永忻	表演藝術雜誌	232	2012/04	66
戲劇 傳統	創意策展很吸睛 七年級生成為創作力	2011台新表演藝術獎現象觀察－戲劇戲曲	N/A	于善祿	表演藝術雜誌	232	2012/04	100
舞蹈	開源節流跨界合作 舞蹈人才處處發光	2011台新表演藝術獎現象觀察－舞蹈	N/A	趙玉玲	表演藝術雜誌	232	2012/04	102
戲劇	空間錯置，如何遊戲到底？	2012香港藝術節《山海經傳》	N/A	陳國慧	表演藝術雜誌	232	2012/04	104
戲劇	一塊頑石的還魂 滄桑歷盡的釋然	非常林奕華《賈寶玉》	N/A	李晏如	表演藝術雜誌	232	2012/04	108

類別	題名	評論作品名稱	新製作頁碼	作者	出處	期別	日期	頁數
音樂	等待久久酒一次的醇釀--評「吳巒與原住民朋友」	《吳巒與原住民朋友》	160	陳鄭港	表演藝術雜誌	233	2012/05	82
音樂	那些年，我們曾經笑過的頑皮家族……	NSO實驗音場《頑皮家族》	N/A	李永忻	表演藝術雜誌	233	2012/05	83
舞蹈	落幕後，仍要talk about it……	DV8肢體劇場《Can We Talk About This?》	N/A	林亞婷	表演藝術雜誌	233	2012/05	84
音樂	老歌新包裝 驚豔又奪目	琴願‧琴緣室內樂團《琴緣白鷺灣》	N/A	陳信祥	表演藝術雜誌	233	2012/05	85
舞蹈	我們離「熱情」的距離有多遠？	侯非胥‧謝克特《政治媽媽》	N/A	林文中	表演藝術雜誌	233	2012/05	86
傳統	一曲傳唱，一劇搬演	秀琴歌劇團《歌仔新調－安平追想曲》	N/A	楊馥菱	表演藝術雜誌	234	2012/06	74
戲劇	出路在哪裡？	禾劇場《懶惰》	82	鍾喬	表演藝術雜誌	234	2012/06	76
音樂	當「傳統下的獨白」遇上「獨白下的傳統」	《梅優葉娃鋼琴獨奏會》《上原彩子鋼琴獨奏會》	N/A	李永忻	表演藝術雜誌	234	2012/06	77
舞蹈	台灣現代舞中的「現代性」		N/A	王墨林	表演藝術雜誌	234	2012/06	78
戲劇	當西方「魔笛」遇上東方「一桌二椅」	彼得‧布魯克《魔笛》	N/A	黃香	表演藝術雜誌	234	2012/06	82
戲劇	雙身對照 更見興亡之慨	二分之一Q劇場《亂紅》	86	秦嘉嫄	表演藝術雜誌	235	2012/07	70
舞蹈	多重的時間與缺席的空間	周先生與舞者們《重演－在記得以前》		郭亮廷	表演藝術雜誌	235	2012/07	71
戲劇	易裝的指實與疏離	《孫飛虎搶親》	N/A	林克歡	表演藝術雜誌	235	2012/07	72
舞蹈	記憶的剝離與游移重組	周先生與舞者們《重演－在記得以前》	91	楊璨寧	表演藝術雜誌	235	2012/07	76
戲劇	商務旅館裡的佛洛依德	河床劇團《開房間戲劇節－入口》		郭亮廷	表演藝術雜誌	236	2012/08	72
舞蹈	人聲靜默，慾望如影隨形	法國雙向肢體劇場《慾望片段》	N/A	黃香	表演藝術雜誌	236	2012/08	74
戲劇	《金龍》應是一則奇異且突兀的童話！	台南人劇團《金龍》	104	傅裕惠	表演藝術雜誌	237	2012/09	92
戲劇	如果我可以踏入他人之生命	台南人劇團《金龍》	104	白斐嵐	表演藝術雜誌	237	2012/09	94
舞蹈	為什麼一定要吃早餐？	崎動力舞蹈劇場《早餐時刻》	106	郭亮廷	表演藝術雜誌	237	2012/09	96
傳統	摩登歌仔戲 說出創意新蹊徑	一心歌仔戲劇團《Macike踹共沒？》	113	楊馥菱	表演藝術雜誌	238	2012/10	74
傳統	跨越三百年的政治「音樂」劇	一心歌仔戲劇團《Macike踹共沒？》	113	白斐嵐	表演藝術雜誌	238	2012/10	76
戲劇	照耀孤獨的七彩霓虹燈	夾子電動大樂隊《快樂孤獨秀》	114	郭亮廷	表演藝術雜誌	238	2012/10	78
舞蹈	身體的留白 空間的顯影	《伽里尼1545在楓丹白露》	N/A	郭亮廷	表演藝術雜誌	239	2012/11	96
舞蹈	領域之間的再分享	《伽里尼1545在楓丹白露》	N/A	高子衿	表演藝術雜誌	239	2012/11	98
音樂	消失的冠軍，浮現了藝術	《艾爾巴夏鋼琴獨奏會》	N/A	樊慰慈	表演藝術雜誌	239	2012/11	100
戲劇	從女性主義出發的溫情	外表坊時驗團《春眠》	63	王沐	表演藝術雜誌	239	2012/11	102
戲劇	共眠於春，互暖於冬	外表坊時驗團《春眠》	63	回形針	表演藝術雜誌	239	2012/11	104
戲劇	疲憊靈魂下的高貴夢想	毛梯劇團《黑白過》	N/A	賈穎	表演藝術雜誌	239	2012/11	105

期刊評論

類別	題名	評論作品名稱	新製作頁碼	作者	出處	期別	日期	頁數
傳統	歌仔戲的不朽文學	唐美雲歌仔戲團《燕歌行》	121	楊馥菱	表演藝術雜誌	240	2012/12	76
舞蹈	一場「顯身」的召喚儀式	一當代舞團《身體輿圖》	127	王墨林	表演藝術雜誌	240	2012/12	78
戲劇	飢餓的肉體性	亞洲相遇2012《狂人日記》	N/A	薛西	表演藝術雜誌	240	2012/12	79
戲劇	讓人無法逃離的嘶啞琴音？	創作社劇團《拉提琴》	136	陳正熙	表演藝術雜誌	240	2012/12	80
戲劇	這執拗又矛盾的「巨人」！	柳春春劇社《天倫夢覺：無言劇2012》	141	傅裕惠	表演藝術雜誌	240	2012/12	81
音樂	豪氣干雲的曠世志業vs.細緻靈動的民族情性	廣藝愛樂《紅豔群英》	135	陳鄭港	表演藝術雜誌	240	2012/12	82
舞蹈	一切的「變」指向同一個未知的未來	黃翊《雙黃線》	119	鄒之牧	表演藝術雜誌	240	2012/12	84
戲劇	劇場，迷人的法西斯	Frank Dimech & 臺北藝術大學戲劇學院《Preparadise Sorry Now》	N/A	郭亮廷	表演藝術雜誌	240	2012/12	86
舞蹈	看見鄭思森的音樂在跳舞－以舞碼《松》、《竹》、《梅》為例	蘭陽舞蹈團《看見松竹梅》	N/A	楊智博	藝術欣賞	8:2=56	2012/09	44-48
舞蹈	當舞蹈遇上科學－「舞蹈生態系」《結晶體》	舞蹈生態系《結晶體》	N/A	邵惠君	藝術欣賞	8:2=56	2012/09	81-86
戲劇	歌仔調與爵士樂的對話？－側看《鄭和1433》	2010臺灣國際藝術節《鄭和1433》	N/A	張馨尹	藝術欣賞	8:2=56	2012/09	128-137
戲劇	由裡到外跨的美學賞析：《李爾在此》	當代傳奇劇場《李爾在此》	N/A	陳巧歆	藝術欣賞	8:3=57	2012/12	169-174
舞蹈	《府城浮世繪》－舞出臺南四季景	雞屎藤新民族舞團《府城浮世繪》	N/A	張勻	藝術欣賞	8:3=57	2012/12	173-180
音樂	數據風向球，轉機？還是危機？	2011年度補助觀察－音樂	N/A	邱瑗	國藝會	26	2012/02	11-12
舞蹈	主題與變奏 孰輕孰重？	2011年度補助觀察－舞蹈	N/A	徐開塵	國藝會	26	2012/02	13-14
舞蹈	南方舞蹈風景之所見	2011年度補助觀察－舞蹈	N/A	金崇慧	國藝會	26	2012/02	15-16
戲劇	藝文補助的成功與自在之道	2011年度補助觀察－戲劇	N/A	耿一偉	國藝會	26	2012/02	17-18
傳統	期待「台灣特色」的思維	2011年度補助觀察－戲曲	N/A	紀慧玲	國藝會	26	2012/02	19-21
戲劇	《Taiwan 365—永遠的一天》這種「野蠻粗俗」，其實很文明！	黑眼睛跨劇團《Taiwan 365—永遠的一天》	N/A	傅裕惠	文化快遞	141	2012/01	26-27
戲劇	評《台北爸爸，紐約媽媽》一部家族生命史，宛如時代的縮影	人力飛行劇團《台北爸爸，紐約媽媽》	158	謝東寧	文化快遞	143	2012/03	28-29
舞蹈	你可以再靠近我一點點 驫舞劇場《兩男關係》	驫舞劇場《兩男關係》		魏淑美	文化快遞	145	2012/05	26-27

類別	題名	評論作品名稱	新製作頁碼	作者	出處	期別	日期	頁數
音樂	從廣藝愛樂的兩場音樂會看新創作品的困境　不斷演出，才有可能創造經典	廣藝愛樂管弦樂團《Nalakuvara 宜錦・電音・三太子》《臥虎藏龍－情與劍的霹靂交響曲》	66 94	孫家璁	文化快遞	147	2012/7/1	26-27
舞蹈	犀利的殘酷 灰飛湮滅 孫尚綺舞作《早餐時刻》的慾望	孫尚綺《早餐時刻》	106	鄒之牧	文化快遞	149	2012/9/1	28-29
傳統	燕歌行之不俗與從俗	唐美雲歌仔戲團《燕歌行》	121	林鶴宜	文化快遞	151	2012/11/1	28-29

報紙評論

類別	題名	評論作品名稱	新製作頁碼	作者	出處	版次	日期
音樂	在台灣看見世界級的擊樂家	2011吳珮菁木琴獨奏會《Wonderland》	N/A	孫家璁	中國時報〈旺來報〉	19	2012/01/01
舞蹈	評雲門舞集《如果沒有你》、《家族合唱》	雲門舞集《如果沒有你》《家族合唱》	N/A	林亞婷	中國時報〈旺來報〉	19	2012/01/08
舞蹈	期待更多驚喜的起點	樓閣舞蹈劇場《軀：一段竭盡毀滅的告白》	N/A	戴君安	中國時報〈旺來報〉	21	2012/01/22
音樂	「用刀叉吃油條」，又有什麼不可以？	TSO《國樂情人夢》	N/A	李秋玫	中國時報〈旺來報〉	19	2012/02/12
戲劇	卡拉OK的歡唱扮戲趣：我看慢島《月孃》	慢島劇團《月孃》	N/A	楊美英	中國時報〈旺來報〉	19	2012/02/19
音樂	走進一段台灣音樂創作的迴廊－評「當代臺灣豎笛作品展演」	《李慧玫豎笛獨奏會－當代台灣豎笛作品》	62	孫家璁	中國時報〈旺來報〉	19	2012/02/26
戲劇	中產階級的靈擺實驗－評《降靈會》	無獨有偶工作室劇團《降靈會》	158	郭亮廷	中國時報〈旺來報〉	19	2012/03/25
傳統	新藝見－梨園樂舞的侷限與想像	漢唐樂府《殷商王·后》	159	紀慧玲	中國時報〈旺來報〉	19	2012/04/08
傳統	不只是用京戲演莎翁	國光劇團《豔后和她的小丑們》	159	孫家璁	中國時報〈旺來報〉	19	2012/04/15
舞蹈	評風乎舞雩跨領域創作聚團《關係》	風乎舞雩跨領域創作聚團《關係》	68	戴君安	中國時報〈旺來報〉	19	2012/04/22
戲劇	關機之難－評《強力斷電》	動見体劇團《強力斷電》	76	郭亮廷	中國時報〈旺來報〉	19	2012/04/29
音樂	評－台灣絃樂團	台灣絃樂團《繁花似錦的巴洛克音樂花園IV》	N/A	張己任	中國時報〈旺來報〉	19	2012/05/13
戲劇	都會男女的潛規則	禾劇場《懶惰》	82	謝東寧	中國時報〈旺來報〉	19	2012/05/20
舞蹈	蟲的兩男關係	蟲舞劇場《兩男關係》	77	鄒之牧	中國時報〈旺來報〉	19	2012/06/03
戲劇	《猴賽雷》，一則表演的寓言	EX-亞洲劇團《猴賽雷》	85	郭亮廷	中國時報〈旺來報〉	19	2012/06/10

類別	題名	評論作品名稱	新製作頁碼	作者	出處	版次	日期
舞蹈	不標準之空間演出？	魅登峰劇團《秀秀出嫁的那一天》、雞屎藤新民族舞團《府城三部曲》	83	楊美英	中國時報〈旺來報〉	19	2012/06/17
舞蹈	《首映會—Premiere 2.0》－環保、愛地球！？	組合語言舞團《首映會—Premiere 2.0》	91	魏淑美	中國時報〈旺來報〉	19	2012/07/01
舞蹈	一粒落在屏東的種子	種子舞團《LEAF葉》	97	戴君安	中國時報〈旺來報〉	19	2012/07/15
戲劇	打開《入口》，囈遊幻境	河床劇團《入口》	99	張啟豐	中國時報〈旺來報〉	19	2012/07/22
傳統	讓歌仔戲活起來	台灣歌子戲班劇團－《重返內台》系列之四-大稻埕活戲專場	N/A	紀慧玲	中國時報〈旺來報〉	19	2012/08/05
傳統	異質做為多層次的時空對話	1/2 Q劇團《亂紅》	86	林鶴宜	中國時報〈旺來報〉	19	2012/08/12
舞蹈	台灣旅歐舞蹈人的夏季獻禮	台北室內芭蕾舞團、TSO《羅曼史－柴可夫斯基的音樂與人生》、孫尚綺《早餐時刻》、陳韻如《Play‧包浩斯》	105 106	林亞婷	中國時報〈旺來報〉	19	2012/08/19
戲劇	長大的那一天是什麼呢？	飛人集社、馬賽東西社【一睡一醒之間】二部曲《長大的那一天》	105	謝東寧	中國時報〈旺來報〉	19	2012/08/26
戲劇	只是話題性的同樂會？	我朋友的劇團《火車趴不趴？》	162	楊美英	中國時報〈旺來報〉	19	2012/09/30
舞蹈	一扇清然有韻的門	匯舞集《門》	116	戴君安	中國時報〈旺來報〉	19	2012/10/14
音樂	一場精彩的君子之箏	《競箏－樊慰慈、王中山箏樂演奏會》	118	李秋玫	中國時報〈旺來報〉	19	2012/10/21
舞蹈	成熟的拼貼手法 讓表演者與多媒體相連結	《空的記憶》－周東彥與周書毅三年的共同回憶	124	林亞婷	中國時報〈旺來報〉	19	2012/10/28
舞蹈	以末日與愛的並置	舞蹈空間舞蹈團《世界末日這天，你會愛誰？》	118	謝東寧	中國時報〈旺來報〉	19	2012/11/11
音樂	大樂之成，非取乎一音	《愛，也許是……》（廣藝靚樂計畫）、《紅艷群英》（廣藝愛樂「華夏長河系列」）	120 135	陳慧珊	中國時報〈旺來報〉	20	2012/11/18
舞蹈	True Believer	肢體音符舞團2012青春場《叮咚！》	136	鄒之牧	中國時報〈旺來報〉	19	2012/11/25
戲劇	空間與肢體的意象演繹	動見体劇團《離家不遠》創作社《逆旅》	142 144	楊美英	中國時報〈旺來報〉	19	2012/12/09
音樂	誰說只用音樂說故事不行？	李欣芸、蕭青陽、臺灣國樂團《故事‧島》	138	孫家璁	中國時報〈旺來報〉	19	2012/12/16

報紙評論

類別	題名	評論作品名稱	新製作頁碼	作者	出處	版次	日期
戲劇	評南風劇團《跳舞不要一個人》	南風劇團《跳舞不要一個人》	148	戴君安	中國時報〈旺來報〉	19	2012/12/23
舞蹈	破繭而出的新舞蹈面貌	周先生與舞者們 下一個編舞計畫II《發現－創作新鮮人》	151	謝東寧	中國時報〈旺來報〉	19	2012/12/30

國家文化藝術基金會 藝評台

類別	題名	評論作品名稱	新製作頁碼	作者	出處	日期
音樂	現代國樂呼喚土地的聲音	2011臺北市傳統藝術季《土地的聲音》	N/A	劉客養	國家文化藝術基金會表演藝術評論台	2012/01/02
音樂	林孟頡2011鋼琴獨奏會	林孟頡2011鋼琴獨奏會	N/A	許侃茹	國家文化藝術基金會表演藝術評論台	2012/01/10
音樂	2011南藝之星協奏音樂會【必也射乎器樂大賽得獎者之夜】	2011南藝之星協奏音樂會—必也射乎器樂大賽得獎者之夜	N/A	許侃茹	國家文化藝術基金會表演藝術評論台	2012/01/10
音樂	鋼琴與國樂團的新火花：評北市國一場國際型音樂會	臺北市立國樂團《88鍵的國樂新天地》	N/A	劉客養	國家文化藝術基金會表演藝術評論台	2012/01/10
音樂	粵來樂精彩—廣東音樂專場音樂會	《粵來樂精彩—廣東音樂專場音樂會》	N/A	許侃茹	國家文化藝術基金會表演藝術評論台	2012/01/10
音樂	評臺灣首演編鐘、南管、樂舞劇綜合秀	2011臺北市傳統藝術季《盤之古》	N/A	劉客養	國家文化藝術基金會表演藝術評論台	2012/01/10
舞蹈	觀後看舞者—索拉舞蹈空間《感覺良好》	索拉舞蹈空間《感覺良好》	N/A	黃　韻	國家文化藝術基金會表演藝術評論台	2012/01/10
戲劇	靈魂的三種狀態—關於蔡明亮的舞台劇《只有你》	蔡明亮《只有你》	N/A	徐譽誠	國家文化藝術基金會表演藝術評論台	2012/01/16

國家文化藝術基金會 表演藝術評論台

類別	題名	評論作品名稱	新製作頁碼	作者	出處	日期
音樂	在定目劇框架中獨自綻放《茶花女》	葉卡捷琳堡俄羅斯國家歌劇院《茶花女》	N/A	鴻 鴻	國家文化藝術基金會表演藝術評論台	2012/01/06
音樂	典型與非典型的相會《哈丁與巴伐利亞廣播交響樂團》	哈丁與巴伐利亞廣播交響樂團《哈丁與巴伐利亞廣播交響樂團》	N/A	林采韻	國家文化藝術基金會表演藝術評論台	2012/03/05
音樂	幻夢似真的前衛之作《妄想》	蘿瑞‧安德森《妄想》	N/A	邱詩淳	國家文化藝術基金會表演藝術評論台	2012/03/13
音樂	浪漫堅毅的生命之歌《劉孟捷與浪漫派的似曾相識》	臺北市立交響樂團、劉孟捷《劉孟捷與浪漫派的似曾相識》	N/A	柯嵐馨	國家文化藝術基金會表演藝術評論台	2012/03/14
音樂	用眼睛「觀」賞電音與古典的撞擊《Nalakuvara宜錦電音三太子》	廣藝愛樂管弦樂團、李宜錦《Nalakuvara宜錦電音三太子》	66	邱詩淳	國家文化藝術基金會表演藝術評論台	2012/03/16
音樂	駕馭秦風襲府城─《秦風秦韻》黃暉閔古箏獨奏會	黃暉閔、谷方當代箏界《秦風秦韻》	N/A	郭育廷	國家文化藝術基金會表演藝術評論台	2012/03/29
音樂	作夥開火煮音樂《料理東西軍─牛肉麵PK義大利麵》	弦外之音《料理東西軍─牛肉麵PK義大利麵》	N/A	張 璨	國家文化藝術基金會表演藝術評論台	2012/04/11
音樂	夜與樂的撩勾《探戈‧花都‧午后‧Films》	Music@uneverknoW音樂合作社《探戈‧花都‧午后‧Films》	N/A	林珮芸	國家文化藝術基金會表演藝術評論台	2012/04/19
音樂	音樂如跳舞般Q滑《舞動琴緣》	琴願琴緣室內樂團《舞動琴緣》	N/A	陳信祥	國家文化藝術基金會表演藝術評論台	2012/04/20
音樂	多層編織的箏樂好韻《雙箏韻─2012陳錦惠古箏獨奏會》	適然箏樂團／陳錦惠《雙箏韻─2012陳錦惠古箏獨奏會》	N/A	張 璨	國家文化藝術基金會表演藝術評論台	2012/04/20
音樂	現聲之後，才是開始《擊現》	朱宗慶打擊樂團《擊現》	84	林采韻	國家文化藝術基金會表演藝術評論台	2012/05/16
音樂	縮小版的大音樂劇《阿伊達》	寬宏藝術工作室《阿伊達》	N/A	鴻 鴻	國家文化藝術基金會表演藝術評論台台"	2012/05/21
音樂	當夜后開口唱中文《魔笛狂想》	台北愛樂劇工廠《魔笛狂想》	N/A	張 璨	國家文化藝術基金會表演藝術評論台	2012/05/25
音樂	再創古樂風華《向巴哈致敬》	柏林愛樂巴洛克獨奏家合奏團《向巴哈致敬》	N/A	任心皓	國家文化藝術基金會表演藝術評論台	2012/06/18
音樂	本土美聲詮釋下的東西文化相遇《蝴蝶夫人》	NSO國家交響樂團＆澳洲歌劇團《蝴蝶夫人》	N/A	林采韻	國家文化藝術基金會表演藝術評論台	2012/07/31
音樂	跨國共構，成績斐然《蝴蝶夫人》	NSO國家交響樂團＆澳洲歌劇團《蝴蝶夫人》	N/A	謝東寧	國家文化藝術基金會表演藝術評論台	2012/07/31

類別	題名	評論作品名稱	新製作頁碼	作者	出處	日期
音樂	璀璨鑽色，照亮前行《原色》	台北室內合唱團《原色》	N/A	林依潔	國家文化藝術基金會表演藝術評論台	2012/08/24
音樂	有了現代詮釋，仍待聲音給分《丑角》、《鄉村騎士》	臺北市立交響樂團《丑角》、《鄉村騎士》	N/A	林采韻	國家文化藝術基金會表演藝術評論台	2012/09/10
音樂	鬧熱喧鬧，鑼鼓聲摧落去《陣頭》	九天民俗技藝團《陣頭》	N/A	蔡諄任	國家文化藝術基金會表演藝術評論台	2012/09/25
音樂	歌舞未逮，難為歡娛《很久系列II—拉麥可》	角頭音樂《很久系列II—拉麥可》	N/A	林采韻	國家文化藝術基金會表演藝術評論台	2012/10/02
音樂	原料很好，可惜未能炒出一份好菜《拉麥可》	角頭音樂《拉麥可》	N/A	魏琬容	國家文化藝術基金會表演藝術評論台	2012/10/04
音樂	文化根脈，群族呼聲《流浪10·相聚在路上—2012流浪之歌音樂節》	平安隆與宮永英一、巴奈 & Message狼煙樂團《流浪10·相聚在路上—2012流浪之歌音樂節》	N/A	梁啟慧	國家文化藝術基金會表演藝術評論台	2012/10/12
音樂	流行樂與國樂的主客交奏《101百年流行音樂祭》	臺北市立國樂團《101百年流行音樂祭》	N/A	齊于萱	國家文化藝術基金會表演藝術評論台	2012/10/18
音樂	和諧的跨界《Richard Galliano與北市國——手風琴的魅力》	臺北市立國樂團《Richard Galliano與北市國——手風琴的魅力》	122	楊智博	國家文化藝術基金會表演藝術評論台	2012/10/18
音樂	具象化的音樂《搭通音樂線》	日本水嶋一江／ Studio EVE《搭通音樂線》	N/A	張明惠	國家文化藝術基金會表演藝術評論台	2012/11/13
音樂	聲音符號的制化召喚《音噪城市》（亞維儂版）	莫比斯圓環創作公社《音噪城市》（亞維儂版）	N/A	杜思慧	國家文化藝術基金會表演藝術評論台	2012/11/19
音樂	美麗島最美的聲音《NSO2012上海音樂會》	國家交響樂團《NSO2012上海音樂會》	N/A	李鵬程	國家文化藝術基金會表演藝術評論台	2012/11/29
音樂	古老樂器的新知音《探索箜篌》	臺北市立國樂團《探索箜篌》	N/A	陳宜嬪	國家文化藝術基金會表演藝術評論台	2012/11/29
音樂	美好饗宴添餘思《樂自香江來》	香港中樂團《樂自香江來》	N/A	曾亦欣	國家文化藝術基金會表演藝術評論台	2012/12/28
傳統	點石亦難成金《紅樓夢》	北方崑曲劇院《紅樓夢》	N/A	陳 彬	國家文化藝術基金會表演藝術評論台	2012/03/07
傳統	兩款演情，共款歌情《河邊春夢》	陳美雲歌劇團《河邊春夢》	N/A	李峇英	國家文化藝術基金會表演藝術評論台	2012/03/13
傳統	好一場河邊美夢《河邊春夢》	陳美雲歌劇團《河邊春夢》	N/A	張啟豐	國家文化藝術基金會表演藝術評論台	2012/03/13
傳統	台灣觀點的京腔莎劇《豔后和她的小丑們》	國光劇團《豔后和她的小丑們》	159	鴻鴻	國家文化藝術基金會表演藝術評論台	2012/04/02

國家文化藝術基金會 表演藝術評論台

類別	題名	評論作品名稱	新製作頁碼	作者	出處	日期
傳統	當京劇解構莎劇《豔后和她的小丑們》	國光劇團《豔后和她的小丑們》	159	謝筱玫	國家文化藝術基金會表演藝術評論台	2012/04/02
傳統	典型冷疏離，非典型京/莎劇《豔后和她的小丑們》	國光劇團《豔后和她的小丑們》	159	林乃文	國家文化藝術基金會表演藝術評論台	2012/04/03
傳統	迴避或漏闕的詮釋《楊老五與小泡菜》	元和劇子《楊老五與小泡菜》	72	紀慧玲	國家文化藝術基金會表演藝術評論台	2012/04/06
傳統	甘為女王裙下丑《豔后和她的小丑們》	國光劇團《豔后和她的小丑們》	159	黃心怡	國家文化藝術基金會表演藝術評論台	2012/04/08
傳統	胡撇仔翻作新戲曲《楊老五與小泡菜》	元和劇子《楊老五與小泡菜》	72	黃佳文	國家文化藝術基金會表演藝術評論台	2012/04/09
傳統	向小咪暨六十年代致敬《阿隆的苦戀歌》	海山戲館《阿隆的苦戀歌》	N/A	紀慧玲	國家文化藝術基金會表演藝術評論台	2012/04/09
傳統	「節制」向來不是喜劇的美德《豔后和她的小丑們》	國光劇團《豔后和她的小丑們》	159	黃香	國家文化藝術基金會表演藝術評論台	2012/04/23
傳統	精緻不足、功法了得的歌仔戲《賢臣迎鳳》	一心戲劇團《賢臣迎鳳》	N/A	翁婉玲	國家文化藝術基金會表演藝術評論台	2012/04/24
傳統	正視崑曲傳承之路《2012崑曲‧青春說故事》	江蘇省崑劇院《2012崑曲‧青春說故事》	N/A	陳彬	國家文化藝術基金會表演藝術評論台	2012/04/27
傳統	新劇風味英雄劇《俠魂義膽廖添丁》	一心戲劇團《俠魂義膽廖添丁》	N/A	翁婉玲	國家文化藝術基金會表演藝術評論台	2012/05/01
傳統	國標舞也可以迎親抬轎《八府巡按》	一心戲劇團《八府巡按》	N/A	翁婉玲	國家文化藝術基金會表演藝術評論台	2012/05/02
傳統	猶待補強的創新作為《楊老五與小泡菜》	元和劇子《楊老五與小泡菜》	72	陳維柔	國家文化藝術基金會表演藝術評論台	2012/05/02
傳統	就只是歌仔？《安平追想曲》	秀琴歌劇團《安平追想曲》	N/A	翁婉玲	國家文化藝術基金會表演藝術評論台	2012/05/07
傳統	一曲相思淚沾襟《安平追想曲》	秀琴歌劇團《安平追想曲》	N/A	鍾惠斐	國家文化藝術基金會表演藝術評論台	2012/05/09
傳統	榮冕的代價《安平追想曲》	秀琴歌劇團《安平追想曲》	N/A	黃佳文	國家文化藝術基金會表演藝術評論台	2012/05/09

類別	題名	評論作品名稱	新製作頁碼	作者	出處	日期
傳統	親愛的，告訴我，你的深情在哪？《艷后和她的小丑們》	國光劇團《艷后和她的小丑們》	159	吳岳霖	國家文化藝術基金會表演藝術評論台	2012/05/09
傳統	當木偶變高又變聲《白蛇傳奇》	台北木偶劇團《白蛇傳奇》	N/A	紀慧玲	國家文化藝術基金會表演藝術評論台	2012/05/17
傳統	崑歌際會，零落亦不亂《亂紅》	二分之一Q劇場《亂紅》	86	楊純華	國家文化藝術基金會表演藝術評論台	2012/05/30
傳統	亂紅一片、並置紛紛《亂紅》	二分之一Q劇場《亂紅》	86	張啟豐	國家文化藝術基金會表演藝術評論台	2012/05/30
傳統	兩個侯方域的選擇《亂紅》	二分之一Q劇場《亂紅》	86	林立雄	國家文化藝術基金會表演藝術評論台	2012/05/31
傳統	新國民戲曲？《愛河戀夢》	明華園天字團《愛河戀夢》	88	張啟豐	國家文化藝術基金會表演藝術評論台	2012/05/31
傳統	好人才也得愛好口才《愛河戀夢》	明華園天字團《愛河戀夢》	88	紀慧玲	國家文化藝術基金會表演藝術評論台	2012/06/01
傳統	碧桃樹下的交棒與接棒《碧桃花開》	唐美雲歌仔戲團《碧桃花開》	N/A	張啟豐	國家文化藝術基金會表演藝術評論台	2012/06/12
傳統	含蓄厚道、謔而不虐《量·度》	臺灣豫劇團《量·度》	93	謝筱玫	國家文化藝術基金會表演藝術評論台	2012/06/12
傳統	社會階級的深究與反思《碧桃花開》	唐美雲歌仔戲團《碧桃花開》	N/A	鴻鴻	國家文化藝術基金會表演藝術評論台	2012/06/13
傳統	是「教化」還是「說教」？《量·度》	臺灣豫劇團《量·度》	93	黃香	國家文化藝術基金會表演藝術評論台	2012/06/18
傳統	三度花開，深情攝人《刺桐花開》	陳美雲歌劇團《刺桐花開》	N/A	張啟豐	國家文化藝術基金會表演藝術評論台	2012/06/21
傳統	枝繁葉綠傍花紅《碧桃花開》	唐美雲歌仔戲團《碧桃花開》	N/A	黃佳文	國家文化藝術基金會表演藝術評論台	2012/06/25
傳統	重層隱藏版，尚待解讀中《雜劇班頭：關漢卿》	國立臺灣戲曲學院京劇團《雜劇班頭：關漢卿》	N/A	林幸慧	國家文化藝術基金會表演藝術評論台	2012/06/25
傳統	涓滴水磨總穿情《琵琶記》	水磨曲集崑劇團《琵琶記》	N/A	黃香	國家文化藝術基金會表演藝術評論台	2012/07/02
傳統	活戲傳承下的優秀劇目《劉備招親》	台灣歌仔戲班劇團《劉備招親》	N/A	紀慧玲	國家文化藝術基金會表演藝術評論台	2012/07/09
傳統	演員丰采猶勝戲文《楊乃武與小白菜》	台灣歌仔戲班劇團《楊乃武與小白菜》	N/A	紀慧玲	國家文化藝術基金會表演藝術評論台	2012/07/10

國家文化藝術基金會 表演藝術評論台

類別	題名	評論作品名稱	新製作頁碼	作者	出處	日期
傳統	奇巧構設，後生可畏《金蘭情X誰是老大》	奇巧劇團《金蘭情X誰是老大》	N/A	黃佳文	國家文化藝術基金會表演藝術評論台	2012/08/01
傳統	金光閃閃之過與不足《玉筆鈴聲之蒼狼印》	金鷹閣電視木偶劇團《玉筆鈴聲之蒼狼印》	N/A	翁婉玲	國家文化藝術基金會表演藝術評論台	2012/08/01
傳統	依稀Brecht，依舊歌仔《Mackie踹共沒？》	一心戲劇團《Mackie踹共沒？》	113	紀慧玲	國家文化藝術基金會表演藝術評論台	2012/09/04
傳統	當笑聲掩蓋悲歡《Mackie踹共沒？》	一心戲劇團《Mackie踹共沒？》	113	黃佳文	國家文化藝術基金會表演藝術評論台	2012/09/24
傳統	落幕前的天鵝之歌《夜王子》	春美歌劇團《夜王子》	117	張啟豐	國家文化藝術基金會表演藝術評論台	2012/09/26
傳統	繽紛多彩視覺系‧濃鹽赤醬燕歌行《燕歌行》	唐美雲歌仔戲團《燕歌行》	121	張啟豐	國家文化藝術基金會表演藝術評論台	2012/10/09
傳統	摹形傳神兩為難《薪火相傳－廖瓊枝歌仔戲經典再現》	廖瓊枝歌仔戲文教基金會《薪火相傳－廖瓊枝歌仔戲經典再現》	N/A	劉美芳	國家文化藝術基金會表演藝術評論台	2012/10/09
傳統	揚文抒情重說曹子桓《燕歌行》	唐美雲歌仔戲團《燕歌行》	121	謝筱玫	國家文化藝術基金會表演藝術評論台	2012/10/10
傳統	「戲外戲」的觀賞角度《雲州大儒俠之決戰時刻》	黃俊雄布袋戲子團《雲州大儒俠之決戰時刻》	N/A	米君儒	國家文化藝術基金會表演藝術評論台	2012/10/13
傳統	好一場什錦百匯《媽祖護眾生》	蘭陽戲劇團《媽祖護眾生》	125	劉美芳	國家文化藝術基金會表演藝術評論台	2012/10/17
傳統	一招一式，一板一眼，所以要得《紅鬃烈馬》	台北新劇團《紅鬃烈馬》	N/A	紀慧玲	國家文化藝術基金會表演藝術評論台	2012/10/29
傳統	南柯夢醒，所餘為何？《南柯夢》	江蘇省演藝集團、建國工程文化藝術基金會《南柯夢》	N/A	張啟豐	國家文化藝術基金會表演藝術評論台	2012/10/29
傳統	穿關豈是這一片風景《南柯夢》	江蘇省演藝集團、建國工程文化藝術基金會《南柯夢》	N/A	高美瑜	國家文化藝術基金會表演藝術評論台	2012/10/30
傳統	回歸傳統，向湯顯祖致敬《南柯夢》	江蘇省演藝集團、建國工程文化藝術基金會《南柯夢》	N/A	林鶴宜	國家文化藝術基金會表演藝術評論台	2012/11/05
傳統	探索人類集體潛意識的幽微慾望—從《戀戀南柯》到《南柯夢》	江蘇省演藝集團、建國工程文化藝術基金會《戀戀南柯》到《南柯夢》	N/A	沈惠如	國家文化藝術基金會表演藝術評論台	2012/11/05

類別	題名	評論作品名稱	新製作頁碼	作者	出處	日期
傳統	人蟻之間：一個佛教寓言《南柯夢》	江蘇省演藝集團、建國工程文化藝術基金會《南柯夢》	N/A	黃　香	國家文化藝術基金會表演藝術評論台	2012/11/09
傳統	傳統依舊，現代入夢《南柯夢》	江蘇省演藝集團、建國工程文化藝術基金會《南柯夢》	N/A	林維揚	國家文化藝術基金會表演藝術評論台	2012/11/12
傳統	重寫或刪本的選擇《南柯夢》	江蘇省演藝集團、建國工程文化藝術基金會《南柯夢》	N/A	吳岳霖	國家文化藝術基金會表演藝術評論台	2012/11/21
傳統	霖雨禾苗潤，何愁不廣收？《百花公主》	國光劇團《百花公主》	N/A	劉美芳	國家文化藝術基金會表演藝術評論台	2012/11/21
傳統	即興有理，隨興欠理《B.Box兄妹串戲II—那一年，我們都挨打》	當代傳奇劇場《B.Box兄妹串戲II—那一年，我們都挨打》	N/A	吳岳霖	國家文化藝術基金會表演藝術評論台	2012/11/23
傳統	流行玩出新興味《兄妹串戲2》	當代傳奇劇場《兄妹串戲2》	N/A	劉曉儒	國家文化藝術基金會表演藝術評論台	2012/12/04
傳統	以史為表，大寫人道《郭懷一》	台灣歌仔戲班劇團《郭懷一》	147	紀慧玲	國家文化藝術基金會表演藝術評論台	2012/12/05
傳統	民戲本色，新手上檔《求龍淚》	一心歌仔戲劇團《求龍淚》	N/A	劉美芳	國家文化藝術基金會表演藝術評論台	2012/12/13
傳統	異於史實，忠於愛情《郭懷一》	台灣歌仔戲班劇團《郭懷一》	147	黃佳文	國家文化藝術基金會表演藝術評論台	2012/12/17
舞蹈	用心的出發《Tears of the Human Soul》	樓閣舞蹈劇場《Tears of the Human Soul》	N/A	陳品秀	國家文化藝術基金會表演藝術評論台	2012/01/10
舞蹈	曾經，我們用身體戰鬥《身體平台》	陳柏廷《竹藪中》、林宜瑾《終》、姚尚德《驅。殼》	62	陳品秀	國家文化藝術基金會表演藝術評論台	2012/02/14
舞蹈	肉搏—《身體平台》	陳柏廷《竹藪中》、林宜瑾《終》、姚尚德《驅。殼》	62	李時雍	國家文化藝術基金會表演藝術評論台	2012/02/18
舞蹈	廢墟、身體、心魔的碰撞—《驅。殼》的肢體風暴	姚尚德《驅。殼》	62	方祺端	國家文化藝術基金會表演藝術評論台	2012/02/24
舞蹈	舞蹈的陳述版本《明天的這裡會有黎明嗎？》	舞蹈空間舞團&艾維吉兒舞團《明天的這裡會有黎明嗎？》	159	鄒之牧	國家文化藝術基金會表演藝術評論台	2012/02/29
舞蹈	法式冷靜vs.台式黏膩《明天的這裡會有黎明嗎？》	舞蹈空間舞團&艾維吉兒舞團《明天的這裡會有黎明嗎？》	159	林珮芸	國家文化藝術基金會表演藝術評論台	2012/03/01
舞蹈	空間遊牧的身體展演《身體平台》	陳柏廷《竹藪中》、林宜瑾《終》、姚尚德《驅。殼》	62	陳佾均	國家文化藝術基金會表演藝術評論台	2012/03/05
舞蹈	簡單的舞蹈‧混亂的思想《政治媽媽》	侯非胥‧謝克特舞團《政治媽媽》	N/A	鴻　鴻	國家文化藝術基金會表演藝術評論台	2012/03/19

國家文化藝術基金會 表演藝術評論台

類別	題名	評論作品名稱	新製作頁碼	作者	出處	日期
舞蹈	無所不舞《政治媽媽》	侯非胥・謝克特舞團《政治媽媽》	N/A	陳品秀	國家文化藝術基金會表演藝術評論台	2012/03/19
舞蹈	不說什麼的萬花筒《有機體》	兩廳院與法國卡菲舞團、穆哈・莫蘇奇《有機體》	159	陳品秀	國家文化藝術基金會表演藝術評論台	2012/03/20
舞蹈	壓力得以釋放，因為舞蹈《政治媽媽》	侯非胥・謝克特舞團《政治媽媽》	N/A	王思婷	國家文化藝術基金會表演藝術評論台	2012/03/22
舞蹈	樂舞分離，清冷殷墟《殷商王・后》	漢唐樂府《殷商王・后》	159	林雅嵐	國家文化藝術基金會表演藝術評論台	2012/03/27
舞蹈	光折射的身體敘事《光・源氏的房間》	體相舞蹈劇場《光・源氏的房間》	N/A	林乃文	國家文化藝術基金會表演藝術評論台	2012/03/29
舞蹈	編織有餘，激盪不足《有機體》	兩廳院與法國卡菲舞團、穆哈・莫蘇奇《有機體》	159	蘇威嘉	國家文化藝術基金會表演藝術評論台	2012/04/04
舞蹈	銀屏微光的太陽《強力斷電》	動見体劇團《強力斷電》	76	陳品秀	國家文化藝術基金會表演藝術評論台	2012/04/12
舞蹈	各自東西，互不協調《三太子，哪吒》	高雄城市芭蕾舞團《三太子，哪吒》	75	梁瑞榮	國家文化藝術基金會表演藝術評論台	2012/04/13
舞蹈	身體政治的宣訴機器：有人在穆斯林律法的投影下跳舞《Can We Talk About This?》	英國DV8肢體劇場《Can We Talk About This?》	N/A	龔卓軍	國家文化藝術基金會表演藝術評論台	2012/04/17
舞蹈	關於偽善《Can We Talk About This?》	英國DV8肢體劇場《Can We Talk About This?》	N/A	陳品秀	國家文化藝術基金會表演藝術評論台	2012/04/17
舞蹈	我們可以不冒犯嗎？《Can We Talk About This?》	英國DV8肢體劇場《Can We Talk About This?》	N/A	鄭文琦	國家文化藝術基金會表演藝術評論台	2012/04/17
舞蹈	當代世界需要的劇場《Can We Talk About This?》	英國DV8肢體劇場《Can We Talk About This?》	N/A	陳雅萍	國家文化藝術基金會表演藝術評論台	2012/04/18
舞蹈	我們終究依賴有光《強力斷電》	動見体劇團《強力斷電》	76	黃心怡	國家文化藝術基金會表演藝術評論台	2012/04/18
舞蹈	六個跟舞蹈相關的短篇《非關舞蹈二：舞塾》	8213舞蹈劇場《非關舞蹈二：舞塾》	68	Jo Lee	國家文化藝術基金會表演藝術評論台	2012/04/19
舞蹈	語言裏覆了他與他《兩男關係》	驫舞劇場《兩男關係》		陳品秀	國家文化藝術基金會表演藝術評論台	2012/04/24

類別	題名	評論作品名稱	新製作頁碼	作者	出處	日期
舞蹈	即使是晶體，也該有話要說《巷弄微晶》	舞蹈生態系創作團隊《巷弄微晶》	N/A	鄒欣寧	國家文化藝術基金會表演藝術評論台	2012/04/25
舞蹈	大聲說出來的禁忌《Can We Talk About This?》	英國DV8肢體劇場《Can We Talk About This?》	N/A	黃宛媛	國家文化藝術基金會表演藝術評論台	2012/04/28
舞蹈	泯滅身體差異的視覺秀《器官感_性》	世紀當代舞團《器官感__性》	82	謝東寧	國家文化藝術基金會表演藝術評論台	2012/05/07
舞蹈	在空間移動的網路化身體《微網群計畫》	李佩玲策畫／表演者：陳宜君、王怡湘、張育華《微網群計畫》	N/A	陳維柔	國家文化藝術基金會表演藝術評論台	2012/05/08
舞蹈	語意曖昧的女體景觀《器官感__性》	世紀當代舞團《器官感__性》	82	陳雅萍	國家文化藝術基金會表演藝術評論台	2012/05/09
舞蹈	兀自展放的身體花朵《梔子花》	比利時當代舞團《梔子花》	N/A	謝東寧	國家文化藝術基金會表演藝術評論台	2012/05/14
舞蹈	從故事的尾聲說起《梔子花》	比利時當代舞團《梔子花》	N/A	陳宜庭	國家文化藝術基金會表演藝術評論台	2012/05/14
舞蹈	我們所經歷的美麗人生《梔子花》	比利時當代舞團《梔子花》	N/A	方祺端	國家文化藝術基金會表演藝術評論台	2012/05/15
舞蹈	虛擬的性別、真實的生命《梔子花》	比利時當代舞團《梔子花》	N/A	陳雅萍	國家文化藝術基金會表演藝術評論台	2012/05/16
舞蹈	生命中不能承受之輕《梔子花》	比利時當代舞團《梔子花》	N/A	吳佩芳	國家文化藝術基金會表演藝術評論台	2012/05/24
舞蹈	歷史想像與台灣身體《府城三部曲》	雞屎藤新民族舞團《府城三部曲》	N/A	林偉瑜	國家文化藝術基金會表演藝術評論台	2012/06/07
舞蹈	探島嶼文化根源，舞台灣民族特色《府城三部曲》	雞屎藤新民族舞團《府城三部曲》	N/A	黃晟熏	國家文化藝術基金會表演藝術評論台	2012/06/11
舞蹈	時間流，與現實擦肩而過《重演—在記得之前》	周先生與舞者們舞團《重演—在記得之前》	91	謝東寧	國家文化藝術基金會表演藝術評論台	2012/06/13
舞蹈	意象與精力交織的身體劇場《首映會—Premiere2.0》	組合語言舞團《首映會—Premiere2.0》	91	陳雅萍	國家文化藝術基金會表演藝術評論台	2012/06/14
舞蹈	物件構成的環保舞作《首映會—Premiere2.0》	組合語言舞團《首映會—Premiere2.0》	91	謝東寧	國家文化藝術基金會表演藝術評論台	2012/06/14
舞蹈	溫潤通透，幽暗疊影《金小姐》	稻草人現代舞團《金小姐》	96	羊順地	國家文化藝術基金會表演藝術評論台	2012/06/25
舞蹈	異地化的身體空間情感《凝視流動》	澳門石頭公社《凝視流動》	N/A	林乃文	國家文化藝術基金會表演藝術評論台	2012/06/27
舞蹈	諷刺但親近的環境議題《首映會—Premiere2.0》	組合語言舞團《首映會—Premiere2.0》	91	伊藤麻里	國家文化藝術基金會表演藝術評論台	2012/07/04

國家文化藝術基金會 表演藝術評論台

類別	題名	評論作品名稱	新製作頁碼	作者	出處	日期
舞蹈	淪於盲從的自我映射《一窩蜂》	流浪舞蹈劇場《一窩蜂》	99	吳幸瑢	國家文化藝術基金會表演藝術評論台	2012/07/10
舞蹈	用身體撿拾肖像《巷弄中遇見的一百張臉》	曙光種籽舞團《巷弄中遇見的一百張臉》	N/A	李時雍	國家文化藝術基金會表演藝術評論台	2012/08/09
舞蹈	影像的跨入或僭入？《早餐時刻》	崎動力舞蹈劇場《早餐時刻》	106	謝東寧	國家文化藝術基金會表演藝術評論台	2012/08/13
舞蹈	黑白狗眼的世界《早餐時刻》	崎動力舞蹈劇場《早餐時刻》	106	陳品秀	國家文化藝術基金會表演藝術評論台	2012/08/14
舞蹈	視界的完整或裂解《早餐時刻》	崎動力舞蹈劇場《早餐時刻》	106	林乃文	國家文化藝術基金會表演藝術評論台	2012/08/14
舞蹈	鏡頭豐富了敘事語彙《早餐時刻》	崎動力舞蹈劇場《早餐時刻》	106	孫元城	國家文化藝術基金會表演藝術評論台	2012/08/20
舞蹈	身體在地景裡的重新度量《1875拉威爾與波麗露》	周先生與舞者們《1875拉威爾與波麗露》	N/A	李時雍	國家文化藝術基金會表演藝術評論台	2012/09/05
舞蹈	餐桌上與鏡頭共舞《早餐時刻》	崎動力舞蹈劇場《早餐時刻》	106	黃宛茹	國家文化藝術基金會表演藝術評論台	2012/09/10
舞蹈	舞台「後」與「之後」？《舞｜台》	三十舞蹈劇場《舞｜台》	114	李時雍	國家文化藝術基金會表演藝術評論台	2012/09/11
舞蹈	土地與身體承載的歷史《旱・雨》	越南艾索拉舞團《旱・雨》	N/A	謝東寧	國家文化藝術基金會表演藝術評論台	2012/09/17
舞蹈	日本文化的相近與摻和《九歌》	雲門舞集《九歌》	N/A	伊藤麻里	國家文化藝術基金會表演藝術評論台	2012/09/19
舞蹈	出走後的原地蹦躂《2012鈕扣*New Choreographer計畫》	何曉玫meimage舞團《2012鈕扣*New Choreographer計畫》	117	謝東寧	國家文化藝術基金會表演藝術評論台	2012/09/26
舞蹈	感性的失落與動機《2012鈕扣*New Choreographer計畫》	何曉玫meimage舞團《2012鈕扣*New Choreographer計畫》	117	鄭文琦	國家文化藝術基金會表演藝術評論台	2012/09/26
舞蹈	旅行的意義《1875拉威爾與波麗露》到台南	周先生與舞者們《1875拉威爾與波麗露》	N/A	楊美英	國家文化藝術基金會表演藝術評論台	2012/09/28
舞蹈	身體：身外之物《雙黃線》	黃翊、胡鑑《雙黃線》	119	李時雍	國家文化藝術基金會表演藝術評論台	2012/10/01
舞蹈	不觸身的感情《雙黃線》	黃翊、胡鑑《雙黃線》	119	吳若慈	國家文化藝術基金會表演藝術評論台	2012/10/02
舞蹈	關於動作的初衷與純粹《雙黃線》	黃翊、胡鑑《雙黃線》	119	沈怡彣	國家文化藝術基金會表演藝術評論台	2012/10/03

類別	題名	評論作品名稱	新製作頁碼	作者	出處	日期
舞蹈	十九年後「東方」何在？《九歌》	雲門舞集《九歌》	N/A	魏琬容	國家文化藝術基金會表演藝術評論台	2012/10/04
舞蹈	森幽如林的意識之海《伽里尼1545在楓丹白露》	法國l'association fragile《伽里尼1545在楓丹白露》	N/A	謝東寧	國家文化藝術基金會表演藝術評論台	2012/10/08
舞蹈	混沌的存在與不滅《肥皂歌劇》	瑪希德‧墨尼爾 法國蒙彼利埃編舞中心《肥皂歌劇》	N/A	徐宇霆	國家文化藝術基金會表演藝術評論台	2012/10/08
舞蹈	超領域的身體思考《肥皂歌劇》	瑪希德‧墨尼爾 法國蒙彼利埃編舞中心《肥皂歌劇》	N/A	謝東寧	國家文化藝術基金會表演藝術評論台	2012/10/08
舞蹈	舞蹈身體與戲劇身體之間的扞格《風起雲湧——七腳川事件》	原舞者《風起雲湧——七腳川事件》	115	薛　西	國家文化藝術基金會表演藝術評論台	2012/10/09
舞蹈	身體所指的懸宕《伽里尼1545在楓丹白露》	法國l'association fragile《伽里尼1545在楓丹白露》	N/A	李時雍	國家文化藝術基金會表演藝術評論台	2012/10/12
舞蹈	物質成為形式《肥皂歌劇》	瑪希德‧墨尼爾 法國蒙彼利埃編舞中心《肥皂歌劇》	N/A	林乃文	國家文化藝術基金會表演藝術評論台	2012/10/12
舞蹈	影像破碎處，身體還原《空的記憶》	狠主流多媒體《空的記憶》	124	李時雍	國家文化藝術基金會表演藝術評論台	2012/10/15
舞蹈	在神祇隱去的步伐下演繹離析蹤跡《九歌》	雲門舞集《九歌》	N/A	薄　光	國家文化藝術基金會表演藝術評論台	2012/10/15
舞蹈	「空」的世代奇觀《空的記憶》	狠主流多媒體《空的記憶》	124	盧健英	國家文化藝術基金會表演藝術評論台	2012/10/17
舞蹈	蘇文琪的身體迷航《身體輿圖》	一當代舞團《身體輿圖》	127	陳品秀	國家文化藝術基金會表演藝術評論台	2012/10/22
舞蹈	語言高牆下的分離身體《身體輿圖》	一當代舞團《身體輿圖》	127	謝東寧	國家文化藝術基金會表演藝術評論台	2012/10/22
舞蹈	跳出芭蕾，跳出芭蕾《莎替之夜》	台北首督芭蕾舞團《莎替之夜》	119	李時雍	"國家文化藝術基金會表演藝術評論台	2012/10/22
舞蹈	自我凝視的身體內向《身體輿圖》	一當代舞團《身體輿圖》	127	林乃文	國家文化藝術基金會表演藝術評論台	2012/10/23
舞蹈	「空」間身體的意識存在《身體輿圖》	一當代舞團《身體輿圖》	127	李時雍	國家文化藝術基金會表演藝術評論台	2012/10/24
舞蹈	根與路徑：蔡慧貞回家之路《門 The door》	HuiDance匯舞集《門 The door》	116	李時雍	國家文化藝術基金會表演藝術評論台	2012/10/25
舞蹈	一則表演對藝術的提問《生命是條漫長的河》	人體舞蹈劇場《生命是條漫長的河》	129	鄭文琦	國家文化藝術基金會表演藝術評論台	2012/10/29
舞蹈	跨文化與跨身體的嘗試《生身不息》	許芳宜&藝術家《生身不息》	129	葉根泉	國家文化藝術基金會表演藝術評論台	2012/10/29

國家文化藝術基金會 表演藝術評論台

類別	題名	評論作品名稱	新製作頁碼	作者	出處	日期
舞蹈	交錯身影的秋之語《雙黃線》	黃翊‧胡鑑《雙黃線》	119	黃宛茹	國家文化藝術基金會表演藝術評論台	2012/10/31
舞蹈	為山林顫慄起舞《kavulungan‧會呼吸的森林》	蒂摩爾古薪舞集《kavulungan‧會呼吸的森林》	127	戴君安	國家文化藝術基金會表演藝術評論台	2012/10/31
舞蹈	創造一個屬於自己的角色《生身不息》	許芳宜&藝術家《生身不息》	129	李時雍	國家文化藝術基金會表演藝術評論台	2012/11/05
舞蹈	技—感官感覺的單向觸發《第七感官2—感官事件》	安娜琪舞蹈劇場《第七感官2—感官事件》	134	李時雍	國家文化藝術基金會表演藝術評論台	2012/11/07
舞蹈	重複的力量《生身不息》	許芳宜&藝術家《生身不息》	129	吳若慈	國家文化藝術基金會表演藝術評論台	2012/11/12
舞蹈	孤獨合體《單‧身Singular》	稻草人現代舞蹈團《單‧身Singular》	136	戴君安	國家文化藝術基金會表演藝術評論台	2012/11/14
舞蹈	義式料理新芭蕾美學《婚禮》與《戀戀羅西尼》	義大利艾德現代芭蕾舞團《婚禮》與《戀戀羅西尼》	N/A	王顥燁	國家文化藝術基金會表演藝術評論台	2012/11/27
舞蹈	不完整的完整，無生命的生命《黃翊與庫卡》	黃翊工作室《黃翊與庫卡》	140	楊璨寧	國家文化藝術基金會表演藝術評論台	2012/11/29
舞蹈	音‧身／身‧音的提問《2012新人新視野—舞蹈&音樂篇》	《2012新人新視野—舞蹈&音樂篇》	142	李時雍	國家文化藝術基金會表演藝術評論台	2012/12/03
舞蹈	向成熟更靠近了一點《″離″生活近一點》	索拉舞蹈空間《″離″生活近一點》	128	戴君安	國家文化藝術基金會表演藝術評論台	2012/12/04
舞蹈	在合體之前與之後《開弓》	長弓舞蹈劇場《開弓》	125	李時雍	國家文化藝術基金會表演藝術評論台	2012/12/10
舞蹈	玫瑰古蹟，舞蹈解放《城雙成對—香港×台北舞蹈交流》	香港舞蹈家梅卓燕等十八人、臺灣藝術家古名伸等二十人《城雙成對—香港×臺北舞蹈交流》	N/A	陳雅萍	國家文化藝術基金會表演藝術評論台	2012/12/10
舞蹈	用身體說故事的兩種方法：余彥芳、楊乃璇《下一個編舞計畫II：創造下一個風景》	周先生與舞者《下一個編舞計畫II：創造下一個風景》	147	謝東寧	國家文化藝術基金會表演藝術評論台	2012/12/11
舞蹈	預知死亡的權力戰場《揮劍烏江冷》	新古典舞團《揮劍烏江冷》	144	陳雅萍	國家文化藝術基金會表演藝術評論台	2012/12/11
舞蹈	存在命題的演繹追索《單‧身》	稻草人現代舞蹈團《單‧身》	136	李時雍	國家文化藝術基金會表演藝術評論台	2012/12/11

類別	題名	評論作品名稱	新製作頁碼	作者	出處	日期
舞蹈	舞蹈／反舞蹈／非舞蹈的思考：余彥芳、楊乃璇《下一個編舞計畫II：創造下一個風景》	周先生與舞者《下一個編舞計畫II：創造下一個風景》	147	李時雍	國家文化藝術基金會表演藝術評論台	2012/12/17
舞蹈	跨域和交混的勢力：林素蓮、許程崴、張靜如＋吳宜娟、劉冠詳、蔡依潔《下一個編舞計畫II：發現－創作新鮮人》	周先生與舞者《下一個編舞計畫II：發現—創作新鮮人》	151	李時雍	國家文化藝術基金會表演藝術評論台	2012/12/24
舞蹈	期待更多舞蹈肢體的開發《下一個編舞計畫II：創作—發現新鮮人》	周先生與舞者《下一個編舞計畫II：創作—發現新鮮人》	151	王顥燁	國家文化藝術基金會表演藝術評論台	2012/12/24
舞蹈	孤寂與生命的穿返《單‧身》	稻草人現代舞團《單‧身》	136	林正尉	國家文化藝術基金會表演藝術評論台	2012/12/24
戲劇	讓劇場重回反抗位置《Taiwan365－永遠的一天》	黑眼睛跨劇團《Taiwan365—永遠的一天》	N/A	謝東寧	國家文化藝術基金會表演藝術評論台	2012/01/02
戲劇	政治正確的笑《Taiwan365—永遠的一天》	黑眼睛跨劇團《Taiwan365—永遠的一天》	N/A	郭亮廷	國家文化藝術基金會表演藝術評論台	2012/01/04
戲劇	誰被超現實了？《夢遊》	河床劇團《夢遊》	N/A	陳韋臻	國家文化藝術基金會表演藝術評論台	2012/01/13
戲劇	兒童劇的新視野《啾古啾古說故事—海‧天‧鳥傳說》	影響‧新劇場《啾古啾古說故事—海‧天‧鳥傳說》	N/A	張麗玉	國家文化藝術基金會表演藝術評論台	2012/01/15
戲劇	踩在泥濘裡歌舞《泛YAPONIA民間故事～摸彩比丘尼譚》	日本野戰之月海筆子、台灣海筆子《泛YAPONIA民間故事～摸彩比丘尼譚》	64	紀慧玲	國家文化藝術基金會表演藝術評論台	2012/02/20
戲劇	文化絲路上的台灣角色《人間影》	臺北台原偶戲團、伊斯坦堡皮影劇團、北京皮影劇團《人間影》	158	紀慧玲	國家文化藝術基金會表演藝術評論台	2012/02/20
戲劇	一場儒雅之士的演繹《暴風雨》	俄國契訶夫戲劇藝術節&法國國立傑默劇院《暴風雨》	N/A	林乃文	國家文化藝術基金會表演藝術評論台	2012/02/21
戲劇	意猶未達的寬恕《暴風雨》	俄國契訶夫戲劇藝術節&法國國立傑默劇院《暴風雨》	N/A	謝東寧	國家文化藝術基金會表演藝術評論台	2012/02/22
戲劇	請繼續醒著，為劇場做戲《春眠》	外表坊時驗團《春眠》	63	謝東寧	國家文化藝術基金會表演藝術評論台	2012/02/24
戲劇	如商業劇場般輕盈《這是真的》	表演工作坊《這是真的》	158	謝東寧	國家文化藝術基金會表演藝術評論台	2012/02/27
戲劇	談戀愛，不一定要跳舞—《這是真的》	表演工作坊《這是真的》	158	鴻鴻	國家文化藝術基金會表演藝術評論台	2012/02/27
戲劇	迂迴屈讓之間《李白》	北京人民藝術劇院《李白》	N/A	紀慧玲	國家文化藝術基金會表演藝術評論台	2012/02/28
戲劇	眾聲喧嘩的安魂曲《台北爸爸，紐約媽媽》	人力飛行劇團《台北爸爸‧紐約媽媽》	158	郭亮廷	國家文化藝術基金會表演藝術評論台	2012/02/29

國家文化藝術基金會 表演藝術評論台

類別	題名	評論作品名稱	新製作頁碼	作者	出處	日期
戲劇	風格演繹下的真實情感《台北爸爸‧紐約媽媽》	人力飛行劇團《台北爸爸‧紐約媽媽》	158	林乃文	國家文化藝術基金會表演藝術評論台	2012/02/29
戲劇	遲來的愛與彌合《台北爸爸‧紐約媽媽》	人力飛行劇團《台北爸爸‧紐約媽媽》	158	黃佳文	國家文化藝術基金會表演藝術評論台	2012/02/29
戲劇	聽不見爆炸聲響《小七爆炸事件》一二聯演	1911劇團《小七爆炸事件》	64	黃佳文	國家文化藝術基金會表演藝術評論台	2012/03/01
戲劇	此地與彼岸之間的流浪《台北爸爸‧紐約媽媽》	人力飛行劇團《台北爸爸‧紐約媽媽》	158	方祺端	國家文化藝術基金會表演藝術評論台	2012/03/05
戲劇	靈魂，只是美麗而已《降靈會》	無獨有偶工作室劇團《降靈會》	158	謝東寧	國家文化藝術基金會表演藝術評論台	2012/03/05
戲劇	遊戲的精神‧簡單的力量《魔笛》	彼得‧布魯克／巴黎北方劇院《魔笛》	N/A	鴻鴻	國家文化藝術基金會表演藝術評論台	2012/03/11
戲劇	現代與傳統的詩意轉喻《操偶師的故事》	楊輝／瑞士洛桑劇院《操偶師的故事》	N/A	林乃文	國家文化藝術基金會表演藝術評論台	2012/03/12
戲劇	統合意象的舞台精練術《魔笛》	彼得‧布魯克／巴黎北方劇院《魔笛》	N/A	李宜鴻	國家文化藝術基金會表演藝術評論台	2012/03/16
戲劇	全球脈絡下同一的苦難與控訴《黑夜給了我黑色的眼睛》	圖博Gu Chu Sum 9-10-3劇團《黑夜給了我黑色的眼睛》	68	陳正熙	國家文化藝術基金會表演藝術評論台	2012/03/19
戲劇	虛問如何實答？《禪問》	笈田ヨシ《禪問》	N/A	鴻鴻	國家文化藝術基金會表演藝術評論台	2012/03/21
戲劇	智慮過剩之自由異想《光行者》及匯川藝術節	匯川聚場《光行者》	N/A	林乃文	國家文化藝術基金會表演藝術評論台	2012/03/29
戲劇	本土特色的理解／或難解《海鷗》	台南人劇團《海鷗》	71	陳正熙	國家文化藝術基金會表演藝術評論台	2012/04/03
戲劇	讓契訶夫與霹靂火相遇《海鷗》	台南人劇團《海鷗》	71	林偉瑜	國家文化藝術基金會表演藝術評論台	2012/04/03
戲劇	幸好我們還有台語《海鷗》	台南人劇團《海鷗》	71	王昭華	國家文化藝術基金會表演藝術評論台	2012/04/03
戲劇	戲曲與歌劇隔空交映《魔笛》	巴黎北方劇院《魔笛》	N/A	黃香	國家文化藝術基金會表演藝術評論台	2012/04/04
戲劇	臨即性劇場的溫暖力量《人魚斷尾求生術》	女書公休劇場《人魚斷尾求生術》	N/A	鴻鴻	國家文化藝術基金會表演藝術評論台	2012/04/05

類別	題名	評論作品名稱	新製作頁碼	作者	出處	日期
戲劇	少了語言，多了想像《美女與野獸》	法國喜樂米劇團《美女與野獸》	N/A	厲復平	國家文化藝術基金會表演藝術評論台	2012/04/05
戲劇	濃烈情緒渲染真實人生《海鷗》	台南人劇團《海鷗》	71	郭家妘	國家文化藝術基金會表演藝術評論台	2012/04/08
戲劇	被時代延遲的意念劇《孫飛虎搶親》	國立中正文化中心、中國國家話劇院、國立臺北藝術大學《孫飛虎搶親》	N/A	施如芳	國家文化藝術基金會表演藝術評論台	2012/04/10
戲劇	辛辣悲憤的亂世讀本《孫飛虎搶親》	國立中正文化中心、中國國家話劇院、國立臺北藝術大學《孫飛虎搶親》	N/A	鴻　鴻	國家文化藝術基金會表演藝術評論台	2012/04/10
戲劇	哪裡來的這麼多愛？《海鷗》	台南人劇團《海鷗》	71	彭稚婷	國家文化藝術基金會表演藝術評論台	2012/04/11
戲劇	一場令人感慨的卡門《東區卡門》	音樂時代劇場《東區卡門》	76	鍾惠斐	國家文化藝術基金會表演藝術評論台	2012/04/16
戲劇	說完四分之三故事更好《新月傳奇》	紙風車兒童劇團《新月傳奇》	70	陳維柔	國家文化藝術基金會表演藝術評論台	2012/04/18
戲劇	寂寞的先覺者《孫飛虎搶親》	國立中正文化中心、中國國家話劇院、國立臺北藝術大學《孫飛虎搶親》	N/A	鍾惠斐	國家文化藝術基金會表演藝術評論台	2012/04/20
戲劇	紅玫瑰的愛慾成毀《東區卡門》	音樂時代劇場《東區卡門》	76	黃佳文	國家文化藝術基金會表演藝術評論台	2012/04/23
戲劇	騙小孩：駕駛座上的健康教育《蘿莉控公路》	演摩莎劇團《蘿莉控公路》	78	黃心怡	國家文化藝術基金會表演藝術評論台	2012/04/23
戲劇	青春不老，只是已死《第一次的親密接觸》	臺灣戲劇表演家劇團《第一次的親密接觸》	78	蔡昆奮	國家文化藝術基金會表演藝術評論台	2012/04/23
戲劇	說逗的老梗，帶點刺兒《當岳母刺字時，媳婦是不贊成的》	全民大劇團《當岳母刺字時，媳婦是不贊成的》	N/A	紀慧玲	國家文化藝術基金會表演藝術評論台	2012/04/25
戲劇	與亞斯伯格(泛自閉症)家屬相遇《你可以"愛"我嗎？》	水面上與水面下劇場《你可以"愛"我嗎？》	71	蔡明璇	國家文化藝術基金會表演藝術評論台	2012/04/26
戲劇	我愛演戲之理直氣壯？《啊！台北人》	第四人稱表演域《啊！台北人》	77	林乃文	國家文化藝術基金會表演藝術評論台	2012/04/27
戲劇	中性空間的道德演繹《蘿莉控公路》	演摩莎劇團《蘿莉控公路》	78	謝東寧	國家文化藝術基金會表演藝術評論台	2012/04/30
戲劇	雙面故事的自我消解《離婚/不離婚》	三分之二劇團《離婚/不離婚》	N/A	林乃文	國家文化藝術基金會表演藝術評論台	2012/05/01
戲劇	框裡框外的女性自我實現《畫外：離去又將再來》	那個劇團《畫外：離去又將再來》	80	郭育廷	國家文化藝術基金會表演藝術評論台	2012/05/03
戲劇	無感吞噬了全部成了唯一《懶惰》	禾劇場《懶惰》	82	施宇恆	國家文化藝術基金會表演藝術評論台	2012/05/07

國家文化藝術基金會 表演藝術評論台

類別	題名	評論作品名稱	新製作頁碼	作者	出處	日期
戲劇	綿延不止的硫磺火湖《懶惰》	禾劇場《懶惰》	82	張輯米	國家文化藝術基金會表演藝術評論台	2012/05/07
戲劇	後八零的誠意與避閃《鬥地主》	北京大方曉月文化創意有限公司、愛爾蘭盼盼劇院《鬥地主》	N/A	謝東寧	國家文化藝術基金會表演藝術評論台	2012/05/08
戲劇	鬥形式，不鬥異議《鬥地主》	北京大方曉月文化創意有限公司、愛爾蘭盼盼劇院《鬥地主》	N/A	林乃文	國家文化藝術基金會表演藝術評論台	2012/05/08
戲劇	無情社會的感官劇場《懶惰》	禾劇場《懶惰》	82	鴻 鴻	國家文化藝術基金會表演藝術評論台	2012/05/08
戲劇	笑而失效的文化創意《瓦舍魅影》	中國文化大學中國戲劇學系《瓦舍魅影》	N/A	黃佳文	國家文化藝術基金會表演藝術評論台	2012/05/09
戲劇	意蘊流轉的寧靜海《海鷗》	台南人劇團《海鷗》	71	黃心怡	國家文化藝術基金會表演藝術評論台	2012/05/09
戲劇	無從救贖的體制牢籠《十歲》	曉劇場《十歲》	N/A	林立雄	國家文化藝術基金會表演藝術評論台	2012/05/09
戲劇	黑暗與慾望的一線光《慾望佐耽奴》	臺灣藝人館《慾望佐耽奴》	83	林立雄	國家文化藝術基金會表演藝術評論台	2012/05/10
戲劇	不能承受的歷史之重《黃粱一夢》	黃盈工作室《黃粱一夢》	N/A	楊純華	國家文化藝術基金會表演藝術評論台	2012/05/14
戲劇	夢醒之後，然後呢？《黃粱一夢》	黃盈工作室《黃粱一夢》	N/A	謝東寧	國家文化藝術基金會表演藝術評論台	2012/05/15
戲劇	放牛吃草？《女節》第一週	戲盒劇團《女節》第一週	N/A	鴻 鴻	國家文化藝術基金會表演藝術評論台	2012/05/15
戲劇	單人表演的巨大能量《卡夫卡的猴子》	英國楊維克劇團《卡夫卡的猴子》	N/A	謝東寧	國家文化藝術基金會表演藝術評論台	2012/05/16
戲劇	轉喻之美的夢的解析《黃粱一夢》	黃盈工作室《黃粱一夢》	N/A	林乃文	國家文化藝術基金會表演藝術評論台	2012/05/16
戲劇	人間喜劇：人與猿之間《卡夫卡的猴子》	英國楊維克劇團《卡夫卡的猴子》	N/A	黃 香	國家文化藝術基金會表演藝術評論台	2012/05/17
戲劇	物件與身體的奇妙言說《慾望片段》	法國雙向肢體劇場《慾望片段》	N/A	曾育斌	國家文化藝術基金會表演藝術評論台	2012/05/21
戲劇	乘著想像的暗黑遨翔《慾望片段》	法國雙向肢體劇場《慾望片段》	N/A	謝東寧	國家文化藝術基金會表演藝術評論台	2012/05/21
戲劇	分成兩半的馬驪《在變老之前遠去》	北京優戲劇工作室《在變老之前遠去》	N/A	楊小濱	國家文化藝術基金會表演藝術評論台	2012/05/22

類別	題名	評論作品名稱	新製作頁碼	作者	出處	日期
戲劇	去政治性的田園詩《在變老之前遠去》	北京優戲劇工作室《在變老之前遠去》	N/A	鴻 鴻	國家文化藝術基金會表演藝術評論台	2012/05/22
戲劇	只能這樣唱著，政治詩《在變老之前遠去》	北京優戲劇工作室《在變老之前遠去》	N/A	劉亮延	國家文化藝術基金會表演藝術評論台	2012/05/22
戲劇	向世界延展方言之美《海鷗》	台南人劇團《海鷗》	71	黃 香	國家文化藝術基金會表演藝術評論台	2012/05/23
戲劇	循著亞陶出發《美麗的殘酷》	河床劇團《美麗的殘酷》	83	蔡志驤	國家文化藝術基金會表演藝術評論台	2012/05/24
戲劇	民俗戲班的政治諷刺劇《猴賽雷》	EX-亞洲劇團《猴賽雷》	85	紀慧玲	國家文化藝術基金會表演藝術評論台	2012/05/26
戲劇	此地有銀三百兩《鳳凰變》	中國文化大學戲劇學系《鳳凰變》	N/A	鴻 鴻	國家文化藝術基金會表演藝術評論台	2012/05/26
戲劇	靜默中，慾望如影隨行《慾望片段》	法國雙向肢體劇場《慾望片段》	N/A	黃 香	國家文化藝術基金會表演藝術評論台	2012/05/26
戲劇	精緻不足，您言「輕」了《我為你押韻——情歌》	創作社劇團《我為你押韻—情歌》	N/A	黃心怡	國家文化藝術基金會表演藝術評論台	2012/05/28
戲劇	「性」邊界的揭露與質問《外遇，遇見羊》	綠光劇團《外遇，遇見羊》	87	謝東寧	國家文化藝術基金會表演藝術評論台	2012/05/28
戲劇	愛才是數學奇蹟《求證》	綠光劇團《求證》	N/A	爵	國家文化藝術基金會表演藝術評論台	2012/05/28
戲劇	連結或斷裂的歷史/寓言《女節》第二週	戲盒劇團《第五屆女節》第二週	N/A	鴻 鴻	國家文化藝術基金會表演藝術評論台	2012/05/28
戲劇	萬事具備，發球落空《Bushiban》	再現劇團《Bushiban》	85	鴻 鴻	國家文化藝術基金會表演藝術評論台	2012/05/29
戲劇	愛情療傷，輕如鴻毛《我為你押韻—情歌》	創作社劇團《我為你押韻—情歌》	N/A	蔡明璇	國家文化藝術基金會表演藝術評論台	2012/05/29
戲劇	王爾德的梗，干今底事？《不可兒戲》	環境文創《不可兒戲》	86	謝東寧	國家文化藝術基金會表演藝術評論台	2012/05/29
戲劇	認真來說，姿態很重要《不可兒戲》	環境文創《不可兒戲》	86	謝筱玫	國家文化藝術基金會表演藝術評論台	2012/05/29
戲劇	循聲「聽」戲，少了一二味《鳳凰變》	中國文化大學戲劇學系《鳳凰變》	N/A	陳宜嬪	國家文化藝術基金會表演藝術評論台	2012/05/30
戲劇	暴風般的詩意《女節》第三週	戲盒劇團《第五屆女節》第三週	N/A	鴻 鴻	國家文化藝術基金會表演藝術評論台	2012/05/30
戲劇	假托說辭，不知所云《雪蝶》	鐵支路邊創作體《雪蝶》	86	林偉瑜	國家文化藝術基金會表演藝術評論台	2012/05/30
戲劇	隱喻的河流，月亮的世界《美麗的殘酷》	河床劇團《美麗的殘酷》	83	孫得欽	國家文化藝術基金會表演藝術評論台	2012/06/01

國家文化藝術基金會 表演藝術評論台

類別	題名	評論作品名稱	新製作頁碼	作者	出處	日期
戲劇	一樹繁紅下的哀歌《鳳凰變》	中國文化大學戲劇系《鳳凰變》	N/A	鍾惠斐	國家文化藝術基金會 表演藝術評論台	2012/06/04
戲劇	難以閱讀的多重主題《無間賦格》	臺北藝術大學戲劇學系《無間賦格》	N/A	Macacritica	國家文化藝術基金會 表演藝術評論台	2012/06/04
戲劇	失憶復失語的無邊陷溺《無間賦格》	臺北藝術大學戲劇學系《無間賦格》	N/A	紀慧玲	國家文化藝術基金會 表演藝術評論台	2012/06/04
戲劇	獨語與私語式的符號流體《無間賦格》	臺北藝術大學戲劇學系《無間賦格》	N/A	林乃文	國家文化藝術基金會 表演藝術評論台	2012/06/04
戲劇	與人為伍的猩路歷程《卡夫卡的猴子》	英國楊維克劇團《卡夫卡的猴子》	N/A	任心皓	國家文化藝術基金會 表演藝術評論台	2012/06/05
戲劇	架空的現實寓言《在天台上冥想的蜘蛛》	莫比斯圓環創作公社《在天台上冥想的蜘蛛》	90	鴻鴻	國家文化藝術基金會 表演藝術評論台	2012/06/05
戲劇	沒有出路的荒謬與笑科《在天台上冥想的蜘蛛》	莫比斯圓環創作公社《在天台上冥想的蜘蛛》	90	謝東寧	國家文化藝術基金會 表演藝術評論台	2012/06/05
戲劇	台東劇團，你究竟要開往何方？《關於一段季節的故事》	台東劇團《關於一段季節的故事》	N/A	薛西	國家文化藝術基金會 表演藝術評論台	2012/06/06
戲劇	劇場作為社會公器《女節》第四週	戲盒劇團《第五屆女節》第四週	N/A	鴻鴻	國家文化藝術基金會 表演藝術評論台	2012/06/06
戲劇	標本意識殘剩含量《第五屆女節》總論	戲盒劇團《第五屆女節》總論	N/A	林乃文	國家文化藝術基金會 表演藝術評論台	2012/06/06
戲劇	復仇者的死亡彌撒《奠酒人》	同黨劇團《奠酒人》	92	林乃文	國家文化藝術基金會 表演藝術評論台	2012/06/11
戲劇	回歸演員的能量場《奠酒人》	同黨劇團《奠酒人》	92	謝東寧	國家文化藝術基金會 表演藝術評論台	2012/06/11
戲劇	創作者的聰慧及其反面《花癡了那男孩》	東冬・侯溫《花癡了那男孩》	N/A	薛西	國家文化藝術基金會 表演藝術評論台	2012/06/12
戲劇	跨「躍」人偶隔閡的親子成長之旅《躍！四季之歌》	影響・新劇場《躍！四季之歌》	92	郭育廷	國家文化藝術基金會 表演藝術評論台	2012/06/12
戲劇	技藝堆疊，難以成章《無間賦格》	臺北藝術大學戲劇學系《無間賦格》	N/A	陳偉基	國家文化藝術基金會 表演藝術評論台	2012/06/15
戲劇	表演進駐的空間意識《躍！四季之歌》	影響・新劇場《躍！四季之歌》	92	楊美英	國家文化藝術基金會 表演藝術評論台	2012/06/15

類別	題名	評論作品名稱	新製作頁碼	作者	出處	日期
戲劇	單向引領之門《2012無門之門》	莫比斯圓環創作公社《2012無門之門》	94	謝東寧	國家文化藝術基金會表演藝術評論台	2012/06/18
戲劇	剩女逆轉勝《你傷不起的腐女》	人力飛行劇團《你傷不起的腐女》	95	林乃文	國家文化藝術基金會表演藝術評論台	2012/06/27
戲劇	抵抗衰老的肉身《橋上的人們》	人舞界劇團《橋上的人們》	97	薛 西	國家文化藝術基金會表演藝術評論台	2012/07/02
戲劇	肢體劇場的謙卑革命《Lab壹號：實驗啟動》	三缺一劇團《Lab壹號：實驗啟動》	94	鴻 鴻	國家文化藝術基金會表演藝術評論台	2012/07/02
戲劇	好推理，就有好答案《蘇東坡密碼》	如果兒童劇團《蘇東坡密碼》	95	陳宣丞	國家文化藝術基金會表演藝術評論台	2012/07/03
戲劇	虛實交織的輕涼風景《做臉不輸–小美容藝術節》第一週	莎士比亞的妹妹們的劇團《做臉不輸–小美容藝術節》第一週	97	張輯米	國家文化藝術基金會表演藝術評論台	2012/07/03
戲劇	小美容者，微整形是也，不用太嚴肅（嗎？）《做臉不輸–小美容藝術節》第一週	莎士比亞的妹妹們的劇團《做臉不輸–小美容藝術節》第一週	97	鄭文琦	國家文化藝術基金會表演藝術評論台	2012/07/03
戲劇	窮竟藝途的完整序章《Lab壹號：實驗啟動》	三缺一劇團《Lab壹號：實驗啟動》	94	林乃文	國家文化藝術基金會表演藝術評論台	2012/07/04
戲劇	兀自陌生的本土寫實與象徵《粘家好日子》	曉劇場《粘家好日子》	98	林乃文	國家文化藝術基金會表演藝術評論台	2012/07/10
戲劇	虛實合一的新時代《做臉不輸–小美容藝術節》第二週	莎士比亞的妹妹們的劇團《做臉不輸–小美容藝術節》第二週	97	張輯米	國家文化藝術基金會表演藝術評論台	2012/07/11
戲劇	正常的此岸，正名的彼岸《你傷不起的腐女》	人力飛行劇團《你傷不起的腐女》	95	黃佳文	國家文化藝術基金會表演藝術評論台	2012/07/15
戲劇	觀演之間重新定義《第二屆「開房間」藝術節》	河床劇團《第二屆「開房間」藝術節》	99	林乃文	國家文化藝術基金會表演藝術評論台	2012/07/19
戲劇	誓死捍衛說故事的權利《枕頭人》	仁信合作社劇團《枕頭人》	N/A	黃心怡	國家文化藝術基金會表演藝術評論台	2012/07/23
戲劇	擺渡人的低吟《粘家好日子》	曉劇場《粘家好日子》	98	濱	國家文化藝術基金會表演藝術評論台	2012/07/23
戲劇	台上台下的真實考驗—2012學生表演藝術聯演《不是我的錯》	臺灣藝術大學戲劇學系《不是我的錯》	N/A	愛謬斯	國家文化藝術基金會表演藝術評論台	2012/07/31
戲劇	階級操控下的蜉蝣群相《金龍》	台南人劇團《金龍》	104	謝東寧	國家文化藝術基金會表演藝術評論台	2012/08/06
戲劇	多了歐洲詩意，少了亞洲真實《金龍》	台南人劇團《金龍》	104	鴻 鴻	國家文化藝術基金會表演藝術評論台	2012/08/06

國家文化藝術基金會 表演藝術評論台

類別	題名	評論作品名稱	新製作頁碼	作者	出處	日期
戲劇	存在無非一場扮演而已《椅子》	瑞士洛桑劇院《椅子》	N/A	謝東寧	國家文化藝術基金會表演藝術評論台	2012/08/06
戲劇	一切都在扮演，只有荒謬是真的《椅子》	瑞士洛桑劇院《椅子》	N/A	鴻鴻	國家文化藝術基金會表演藝術評論台	2012/08/06
戲劇	令人不知所以的邏輯《我記得那些遺忘的事》	床編人劇團《我記得那些遺忘的事》	101	薛西	國家文化藝術基金會表演藝術評論台	2012/08/07
戲劇	因為寫實，荒謬更逼真《椅子》	瑞士洛桑劇院《椅子》	N/A	葉根泉	國家文化藝術基金會表演藝術評論台	2012/08/09
戲劇	同樂會甚於小三《WWW點小三點同樂會》	山東野表演坊《WWW點小三點同樂會》	N/A	薛西	國家文化藝術基金會表演藝術評論台	2012/08/15
戲劇	穿梭陌異《莫伊傳說》	法國小宛然劇團《莫伊傳說》	N/A	吳若慈	國家文化藝術基金會表演藝術評論台	2012/08/16
戲劇	向古老學習的當代偶戲《莫伊傳說》	法國小宛然劇團《莫伊傳說》	N/A	謝東寧	國家文化藝術基金會表演藝術評論台	2012/08/16
戲劇	微弱屁聲卻動能巨大的青年憤怒《放屁蟲》	日本岡崎藝術座《放屁蟲》	N/A	謝東寧	國家文化藝術基金會表演藝術評論台	2012/08/20
戲劇	一顆牙看進去剝削世界《金龍》	台南人劇團《金龍》	104	黃香	國家文化藝術基金會表演藝術評論台	2012/08/20
戲劇	當魯迅只是一件潮T…《阿Q後傳》	新加坡實踐劇場、香港甄詠蓓戲劇工作室《阿Q後傳》	N/A	謝東寧	國家文化藝術基金會表演藝術評論台	2012/08/20
戲劇	身體表態，唯挑釁而已《放屁蟲》	日本岡崎藝術座《放屁蟲》	N/A	林乃文	國家文化藝術基金會表演藝術評論台	2012/08/21
戲劇	兒童劇的未完成革命《長大的那一天》	飛人集社、東西社《長大的那一天》	105	鴻鴻	國家文化藝術基金會表演藝術評論台	2012/08/21
戲劇	台上熱血，台下冷眼《阿Q後傳》	新加坡實踐劇場、香港甄詠蓓戲劇工作室《阿Q後傳》	N/A	林乃文	國家文化藝術基金會表演藝術評論台	2012/08/21
戲劇	悲喜交奏，攪不動台灣情《阿Q後傳》	新加坡實踐劇場、香港甄詠蓓戲劇工作室《阿Q後傳》	N/A	吳政翰	國家文化藝術基金會表演藝術評論台	2012/08/21
戲劇	因屁聲而存在的悲涼感《放屁蟲》	日本岡崎藝術座《放屁蟲》	N/A	吳政翰	國家文化藝術基金會表演藝術評論台	2012/08/22

類別	題名	評論作品名稱	新製作頁碼	作者	出處	日期
戲劇	情愫與創意同步邀遊《消失的地平線》	英國鬣動劇團《消失的地平線》	N/A	林乃文	國家文化藝術基金會表演藝術評論台	2012/08/22
戲劇	非關真愛，關乎劇場《帽似真愛》	沙丁龐客劇團《帽似真愛》	109	謝東寧	國家文化藝術基金會表演藝術評論台	2012/08/27
戲劇	邊緣中的全國第一《再見，夏夜的綠光》	明倫高中親愛的戲劇社《再見，夏夜的綠光》	N/A	張輯米	國家文化藝術基金會表演藝術評論台	2012/08/28
戲劇	苦難的靈魂本應超脫《罐頭躲不了一隻貓》	鬼娃株式會社《罐頭躲不了一隻貓》	107	黃佳文	國家文化藝術基金會表演藝術評論台	2012/08/28
戲劇	台德交流，鏗鏘揪心《金龍》	台南人劇團《金龍》	104	黃心怡	國家文化藝術基金會表演藝術評論台	2012/08/29
戲劇	以荒謬之名，諷喻人生《椅子》	瑞士洛桑劇院《椅子》	N/A	黃心怡	國家文化藝術基金會表演藝術評論台	2012/08/29
戲劇	迷走於過去與現在台南《草迷宮之夢》	南島十八劇團《草迷宮之夢》	108	厲復平	國家文化藝術基金會表演藝術評論台	2012/08/30
戲劇	畸零地勾連天、地、人情《舞上癮—關於分享的各式距離》	陳雪甄《舞上癮—關於分享的各式距離》	N/A	林乃文	國家文化藝術基金會表演藝術評論台	2012/08/31
戲劇	詩意或危險的同志塑像《懺情夜》	威爾斯雪曼劇院X威爾斯民族劇團《懺情夜》	N/A	謝東寧	國家文化藝術基金會表演藝術評論台	2012/09/03
戲劇	一則計算錯誤的根號習題《路人開根號》	黑眼睛跨劇團《路人開根號》	109	吳政翰	國家文化藝術基金會表演藝術評論台	2012/09/04
戲劇	雜交過後的失落《懺情夜》	威爾斯雪曼劇院X威爾斯民族劇團《懺情夜》	N/A	吳政翰	國家文化藝術基金會表演藝術評論台	2012/09/05
戲劇	界不界無所謂，快樂不過孤獨《快樂孤獨秀》	夾子電動大樂隊《快樂孤獨秀》	114	謝東寧	國家文化藝術基金會表演藝術評論台	2012/09/10
戲劇	跨越空白新世力《不萬能的喜劇》	風格涉《不萬能喜劇》	166	謝東寧	國家文化藝術基金會表演藝術評論台	2012/09/11
戲劇	勇敢地，把實驗與前衛放到大括號裡吧！《不萬能喜劇》	風格涉《不萬能喜劇》	166	黃鼎云	國家文化藝術基金會表演藝術評論台	2012/09/12
戲劇	拈花一笑・小丑已杳《麗翠・畢普—獻給馬歇・馬叟》	上默劇團《麗翠・畢普—獻給馬歇・馬叟》	116	鴻鴻	國家文化藝術基金會表演藝術評論台	2012/09/17
戲劇	看藝穗節的劇本與扮演《漾子》、《口紅之紅》、《極度瘋狂》、《美味型男》	俏福舞團《漾子》、末日時代《口紅之紅》、城市故事劇場《極度瘋狂》、梁允睿《美味型男》	164 172	吳政翰	國家文化藝術基金會表演藝術評論台	2012/09/17
戲劇	我看見另一個我自己《接下來，是一些些消亡（包括我自己的）》	再拒劇團《接下來，是一些些消亡（包括我自己的）》	115	薛西	國家文化藝術基金會表演藝術評論台	2012/09/20

國家文化藝術基金會 表演藝術評論台

類別	題名	評論作品名稱	新製作頁碼	作者	出處	日期
戲劇	看穿兩個傲嬌的笨蛋《收信快樂》	呼吸want劇團《收信快樂》	164	黃心怡	國家文化藝術基金會表演藝術評論台	2012/09/20
戲劇	劇本巧思的立體呈現：《魚蹦Family》、《隔離嘅大母雞》	魚蹦興業《魚蹦Family》、演摩莎劇團《隔離嘅大母雞》	162 170	吳政翰	國家文化藝術基金會表演藝術評論台	2012/09/24
戲劇	邀請觀眾進入的身心靈探索《漁夫和他的靈魂 迷妳篇》	憑感覺工作室《漁夫和他的靈魂 迷妳篇》	170	黃慕薇	國家文化藝術基金會表演藝術評論台	2012/09/24
戲劇	野蔓般生長的形式美學《孤島效應——過客滑倒傳說》	台灣海筆子 流民寨《孤島效應——過客滑倒傳說》	115	謝東寧	國家文化藝術基金會表演藝術評論台	2012/09/25
戲劇	滑倒豈可以乘載孤島？《孤島效應——過客滑倒傳說》	台灣海筆子 流民寨《孤島效應——過客滑倒傳說》	115	林乃文	國家文化藝術基金會表演藝術評論台	2012/09/26
戲劇	亞洲現場的共同體《夢難承6－希望》	2012亞洲相遇，身體氣象館主辦《夢難承6－希望》	N/A	薛　西	國家文化藝術基金會表演藝術評論台	2012/10/01
戲劇	關於「活到這個年紀」的男人《人間條件5》	綠光劇團《人間條件5》	119	張啟豐	國家文化藝術基金會表演藝術評論台	2012/10/02
戲劇	演繹死亡？《最後14堂星期二的課》	果陀劇場《最後14堂星期二的課》	N/A	楊純華	國家文化藝術基金會表演藝術評論台	2012/10/09
戲劇	Play與play的誘惑或認同？《珍妮鳥生活》	玉米雞劇團《珍妮鳥生活》	122	紀慧玲	國家文化藝術基金會表演藝術評論台	2012/10/10
戲劇	歐吉桑們的隱形天花板《人間條件5》	綠光劇團《人間條件5》	119	林乃文	國家文化藝術基金會表演藝術評論台	2012/10/10
戲劇	言語表層的真無聊與壞藝術《羞昂APP》	莎士比亞的妹妹們的劇團《羞昂APP》	123	林乃文	國家文化藝術基金會表演藝術評論台	2012/10/15
戲劇	期待台南人劇團成長的約定《十八》	台南人劇團《十八》	124	林偉瑜	國家文化藝術基金會表演藝術評論台	2012/10/18
戲劇	無關消費，女性show on《羞昂APP》	莎士比亞的妹妹們的劇團《羞昂APP》	123	薛　西	國家文化藝術基金會表演藝術評論台	2012/10/22
戲劇	搞笑眼鏡背後的OL《羞昂APP》	莎士比亞的妹妹們的劇團《羞昂APP》	123	吳奕均	國家文化藝術基金會表演藝術評論台	2012/10/23
戲劇	平淡且混亂的戲劇節奏《第十一號星球》	萬華劇團《第十一號星球》	126	薛　西	國家文化藝術基金會表演藝術評論台	2012/10/23

類別	題名	評論作品名稱	新製作頁碼	作者	出處	日期
戲劇	猶待戲劇的靈光《第十一號星球》	萬華劇團《第十一號星球》	126	林乃文	國家文化藝術基金會表演藝術評論台	2012/10/23
戲劇	觀光文創，台灣印象吃到飽《台灣新藝象，美麗寶島夜》	秀卡司娛樂《台灣新藝象，美麗寶島夜》	N/A	張惟翔	國家文化藝術基金會表演藝術評論台	2012/10/25
戲劇	扮演真實之必要《我的妻子就是我》	同黨劇團《我的妻子就是我》	N/A	黃心怡	國家文化藝術基金會表演藝術評論台	2012/10/29
戲劇	肢體文本與文字文本的精彩賦格《泰特斯2.0》	香港鄧樹榮工作室《泰特斯2.0》	N/A	傅裕惠	國家文化藝術基金會表演藝術評論台	2012/10/29
戲劇	情義責任，唯漂泊可解？《人間條件五》	綠光劇團《人間條件5》	119	劉育寧	國家文化藝術基金會表演藝術評論台	2012/10/29
戲劇	凹凸鏡下荒謬寫實《大家一起寫訃文》	同黨劇團《大家一起寫訃文》	N/A	紀慧玲	國家文化藝術基金會表演藝術評論台	2012/10/30
戲劇	半場好戲半場謎興《大家一起寫訃文》	同黨劇團《大家一起寫訃文》	N/A	林乃文	國家文化藝術基金會表演藝術評論台	2012/10/30
戲劇	身體、聲音、能量的融匯《泰特斯2.0》	香港鄧樹榮工作室《泰特斯2.0》	N/A	林乃文	國家文化藝術基金會表演藝術評論台	2012/10/30
戲劇	不可能通向救贖的——在犯罪現場《燕子》	曉劇場《燕子》	N/A	林乃文	國家文化藝術基金會表演藝術評論台	2012/11/01
戲劇	以更寬容的食量，嚥下那口逆流的尷尬？（上）《第三屆超親密小戲節》	飛人集社《第三屆超親密小戲節》	123	傅裕惠	國家文化藝術基金會表演藝術評論台	2012/11/05
戲劇	去風景化的村落文明敘事《看不見的村落》	差事劇團《看不見的村落》	131	薛　西	國家文化藝術基金會表演藝術評論台	2012/11/05
戲劇	文字迷宮般的劇場叩問《守夜者》	莫比斯圓環創作公社《守夜者》	133	謝東寧	國家文化藝術基金會表演藝術評論台	2012/11/05
戲劇	只有意識，空乏實際回應《一僱二主》	台灣應用劇場發展中心《一僱二主》	132	林乃文	國家文化藝術基金會表演藝術評論台	2012/11/07
戲劇	以更寬容的食量，嚥下那口逆流的尷尬？（下）《第三屆超親密小戲節》	飛人集社《第三屆超親密小戲節》	123	傅裕惠	國家文化藝術基金會表演藝術評論台	2012/11/07
戲劇	動與不動的劇場演繹《守夜者》	莫比斯圓環創作公社《守夜者》	133	林乃文	國家文化藝術基金會表演藝術評論台	2012/11/07
戲劇	青年優人，自在飛揚《花蕊渡河》	優人文化藝術基金會《花蕊渡河》	N/A	謝筱玫	國家文化藝術基金會表演藝術評論台	2012/11/07
戲劇	哀而不傷，且喜且懼《大家一起寫訃文》	同黨劇團《大家一起寫訃文》	N/A	黃佳文	國家文化藝術基金會表演藝術評論台	2012/11/12

國家文化藝術基金會 表演藝術評論台

類別	題名	評論作品名稱	新製作頁碼	作者	出處	日期
戲劇	語言策略推進奏效？失效？《拉提琴》	創作社《拉提琴》	136	謝東寧	國家文化藝術基金會表演藝術評論台	2012/11/12
戲劇	苦笑諷怒之下的忡忡憂心《拉提琴》	創作社《拉提琴》	136	黃心怡	國家文化藝術基金會表演藝術評論台	2012/11/13
戲劇	墓塚裡的非理性形骸《鋼筋哈姆雷特的琵琶》	小劇場學校《鋼筋哈姆雷特的琵琶》	133	林乃文	國家文化藝術基金會表演藝術評論台	2012/11/14
戲劇	透過參與，尋回力量《一偲二主》	台灣應用劇場發展中心《一偲二主》	132	李宣漢	國家文化藝術基金會表演藝術評論台	2012/11/14
戲劇	謊言世界的救贖《拉提琴》	創作社《拉提琴》	136	王思婷	國家文化藝術基金會表演藝術評論台	2012/11/14
戲劇	府城熟年戲中戲《我愛茱麗葉》觀劇反思	魅登峰劇團《我愛茱麗葉》	134	楊美英	國家文化藝術基金會表演藝術評論台	2012/11/14
戲劇	嘉義出品，庶民氣味《金水飼某》	阮劇團《金水飼某》	134	林偉瑜	國家文化藝術基金會表演藝術評論台	2012/11/15
戲劇	歐陸劇場的學院展現《Preparadise Sorry Now》	臺北藝術大學戲劇學院《Preparadise Sorry Now》	N/A	謝東寧	國家文化藝術基金會表演藝術評論台	2012/11/19
戲劇	冷冽熾熱的虛實交感《拉提琴》	創作社《拉提琴》	136	黃 香	國家文化藝術基金會表演藝術評論台	2012/11/19
戲劇	虛實交錯的辯證迷失《拉提琴》	創作社《拉提琴》	136	黃慕薇	國家文化藝術基金會表演藝術評論台	2012/11/19
戲劇	穿梭甬門的舊憶時光《私信》	那個劇團《私信》	140	張麗玉	國家文化藝術基金會表演藝術評論台	2012/11/20
戲劇	以「惡土」萌發「覺知」的嫩芽《Preparadise Sorry Now》	臺北藝術大學戲劇學院《Preparadise Sorry Now》	N/A	傅裕惠	國家文化藝術基金會表演藝術評論台	2012/11/20
戲劇	從「案頭」到「場上」的落差《拉提琴》	創作社《拉提琴》	136	黃佳文	國家文化藝術基金會表演藝術評論台	2012/11/20
戲劇	莎翁經典的唱弄翻作《莎翁的情書》	香港Theatre Noir foundation Ltd.《莎翁的情書》	N/A	杜思慧	國家文化藝術基金會表演藝術評論台	2012/11/21
戲劇	立體閱聽小說寓言《一桿稱仔》	影響‧新劇場《一桿稱仔》	N/A	厲復平	國家文化藝術基金會表演藝術評論台	2012/11/21

類別	題名	評論作品名稱	新製作頁碼	作者	出處	日期
戲劇	當代台灣的碎裂與同一《拉提琴》	創作社《拉提琴》	136	吳孟軒	國家文化藝術基金會表演藝術評論台	2012/11/26
戲劇	天堂不在？／曾經存在？《Preparadise Sorry Now》	臺北藝術大學戲劇學院《Preparadise Sorry Now》	N/A	葉根泉	國家文化藝術基金會表演藝術評論台	2012/11/26
戲劇	偽寫實與真遊戲《2012新人新視野—戲劇篇》	導演/黎映辰、導演/姜睿明《2012新人新視野—戲劇篇》	135	鴻鴻	國家文化藝術基金會表演藝術評論台	2012/11/26
戲劇	坐不住的椅子、關不住的身體《天倫夢覺：無言劇2012》	柳春春劇社《天倫夢覺：無言劇2012》	141	鴻鴻	國家文化藝術基金會表演藝術評論台	2012/11/27
戲劇	遙漠卻無法離開《離家不遠》	動見体劇團《離家不遠》	142	劉崴瑒	國家文化藝術基金會表演藝術評論台	2012/11/27
戲劇	家的喻意：寫實與風格化的貌合神離《離家不遠》	動見体劇團《離家不遠》	142	林乃文	國家文化藝術基金會表演藝術評論台	2012/11/27
戲劇	形式交駁演繹的說史劇場《萬曆十五年》	進念・二十面體《萬曆十五年》	N/A	謝東寧	國家文化藝術基金會表演藝術評論台	2012/11/27
戲劇	施暴與受暴的自我綑縛《天倫夢覺：無言劇2012》	柳春春劇社《天倫夢覺：無言劇2012》	141	林乃文	國家文化藝術基金會表演藝術評論台	2012/11/28
戲劇	六個切片的共同悲劇《萬曆十五年》	進念・二十面體《萬曆十五年》	N/A	劉崴瑒	國家文化藝術基金會表演藝術評論台	2012/11/28
戲劇	外形簡明而內功精緻《萬曆十五年》	進念・二十面體《萬曆十五年》	N/A	林乃文	國家文化藝術基金會表演藝術評論台	2012/11/28
戲劇	一年之夢，猶有等待《夢の仲介》	文山劇場 X 無獨有偶工作室劇團《夢の仲介》	145	謝東寧	國家文化藝術基金會表演藝術評論台	2012/12/03
戲劇	明史演義今古疊映《萬曆十五年》	香港進念・二十面體劇團《萬曆十五年》	N/A	黃香	國家文化藝術基金會表演藝術評論台	2012/12/03
戲劇	相遇，離葛羅托斯基多遠？《離家不遠》	動見体劇團《離家不遠》	141	葉根泉	國家文化藝術基金會表演藝術評論台	2012/12/03
戲劇	升級版更見純熟《一桿稱仔》	影響・新劇場《一桿稱仔》	N/A	楊麗卿	國家文化藝術基金會表演藝術評論台	2012/12/03
戲劇	一場無言的戰爭《天倫夢覺；無言劇2012》	柳春春劇社《天倫夢覺；無言劇2012》	141	陳榮鈞	國家文化藝術基金會表演藝術評論台	2012/12/04
戲劇	消失在物欲的洪流中《新房客》	熊偉源戲劇工作室《新房客》	N/A	謝筱玫	國家文化藝術基金會表演藝術評論台	2012/12/05
戲劇	換臉之後的改編代價《穿妳穿過的衣服》	台南人劇團《穿妳穿過的衣服》	144	王顥燁	國家文化藝術基金會表演藝術評論台	2012/12/10

國家文化藝術基金會 表演藝術評論台

類別	題名	評論作品名稱	新製作頁碼	作者	出處	日期
戲劇	左翼理想的重新倡議《未竟之業》	法國陽光劇團《未竟之業》	N/A	鴻 鴻	國家文化藝術基金會表演藝術評論台	2012/12/10
戲劇	糖廠裡的反抗者《一桿稱仔》	影響・新劇場《一桿稱仔》	N/A	王萬睿	國家文化藝術基金會表演藝術評論台	2012/12/10
戲劇	娃娃屋裡的痴嗔情態《白蘭芝》	李清照私人劇團、上海話劇藝術中心《白蘭芝》	147	紀慧玲	國家文化藝術基金會表演藝術評論台	2012/12/11
戲劇	向曙光的冒險之旅《未竟之業》	法國陽光劇團《未竟之業》	N/A	陳佩瑩	國家文化藝術基金會表演藝術評論台	2012/12/11
戲劇	流動不足，難以成舞《跳舞不要一個人》	南風劇團《跳舞不要一個人》	148	杜思慧	國家文化藝術基金會表演藝術評論台	2012/12/11
戲劇	當我們認真說故事，卻發現故事不在那裡《變奏巴哈—末日再生》	栢優座《變奏巴哈—末日再生》	148	鴻 鴻	國家文化藝術基金會表演藝術評論台	2012/12/11
戲劇	青春注入，身體靈動《花蕊渡河》	優人神鼓《花蕊渡河》	N/A	鄭芳婷	國家文化藝術基金會表演藝術評論台	2012/12/12
戲劇	喧囂世界的破碎拼貼《白蘭芝》	李清照私人劇團、上海話劇藝術中心《白蘭芝》	147	吳岳霖	國家文化藝術基金會表演藝術評論台	2012/12/13
戲劇	慾望的再現與實驗《白蘭芝》	李清照私人劇團、上海話劇藝術中心《白蘭芝》	147	林立雄	國家文化藝術基金會表演藝術評論台	2012/12/14
戲劇	烏托邦理想的反思與詰問《未竟之業》	法國陽光劇團《未竟之業》	N/A	葉根泉	國家文化藝術基金會表演藝術評論台	2012/12/17
戲劇	移動的真實劇場《當我們走在一起》	原型樂園《當我們走在一起》	N/A	鴻 鴻	國家文化藝術基金會表演藝術評論台	2012/12/17
戲劇	複調身體，創傷敘事《台北爸爸・紐約媽媽》	人力飛行劇團《台北爸爸・紐約媽媽》	158	鄭芳婷	國家文化藝術基金會表演藝術評論台	2012/12/18
戲劇	華麗冒險航向理想烏托邦《未竟之業》	法國陽光劇團《未竟之業》	N/A	劉崴瑒	國家文化藝術基金會表演藝術評論台	2012/12/18
戲劇	反叛身體的消失，反叛精神的遊逸《瑪莉瑪蓮・強尼強納森》	焦劇場《瑪莉瑪蓮・強尼強納森》	151	林乃文	國家文化藝術基金會表演藝術評論台	2012/12/18
戲劇	劇場的當下，夢想的造境《未竟之業》	法國陽光劇團《未竟之業》	N/A	黃 香	國家文化藝術基金會表演藝術評論台	2012/12/20

類別	題名	評論作品名稱	新製作頁碼	作者	出處	日期
戲劇	抹去尷尬，期待再現《我用力大叫但沒有聲音》	再現劇團《我用力大叫但沒有聲音》	152	薛 西	國家文化藝術基金會表演藝術評論台	2012/12/24
戲劇	眩醉之後，難以醒明《醉後我要嫁給誰？》	仁信合作劇團《醉後我要嫁給誰？》	153	王顥燁	國家文化藝術基金會表演藝術評論台	2012/12/25
戲劇	末日前的語言僵局《無可奉告－13.0.0.0.0.全面啟動》	外表坊時驗團《無可奉告－13.0.0.0.0.全面啟動》	153	鄭芳婷	國家文化藝術基金會表演藝術評論台	2012/12/26
其他	時間性的問題		N/A	王墨林	國家文化藝術基金會表演藝術評論台	2012/01/02
其他	置入觀光，行銷傳統文化—台灣的戲曲觀光劇場		N/A	林鶴宜	國家文化藝術基金會表演藝術評論台	2012/01/19
其他	2011年台灣兒童劇場觀察		N/A	謝鴻文	國家文化藝術基金會表演藝術評論台	2012/02/16
其他	龍飛鳳舞揪心肝		N/A	林鶴宜	國家文化藝術基金會表演藝術評論台	2012/02/16
其他	青春酷炫，票房無敵《陣頭》	《陣頭》	N/A	林鶴宜	國家文化藝術基金會表演藝術評論台	2012/03/17
其他	通俗劇場重返內台的契機		N/A	林鶴宜	國家文化藝術基金會表演藝術評論台	2012/04/16
其他	歌仔戲音樂的新紀元		N/A	林鶴宜	國家文化藝術基金會表演藝術評論台	2012/05/21

創 作 獎 項

本單元旨在收錄鼓勵創作之各項公部門及民間舉辦獎項，終身成就類獎項則不在此列。創作獎項編排方式，依發生時間先後為序。

第十屆台新藝術獎

年度表演藝術獎　國立中正文化中心　鄭宗龍《在路上》

2012年臺北兒童藝術節兒童戲劇創作暨製作演出徵選

團體組

第一名　徐琬瑩《捕夢的小孩》
製作演出團隊　如果兒童劇團

第二名　黃淑慧《姨婆的時光寶盒》
製作演出團隊　Kiss Me親一下劇團

第三名　吳維祥《狼少年‧密米爾樹海》
製作演出團隊　抓馬合作社劇團

佳作　趙自強　黃淑慧《狐說》
演出團隊　如果兒童劇團

個人組

首選　從缺
優選　吳明倫《虎爺》

入選　廖大魚《極速天涯002》
　　　林宛瑤《像是斑馬的羊》

101年教育部文藝創作獎

教師組現代及兒童戲劇劇本

特優　周力德《星期一的京奧之旅》
優選　周玉軒《悟空借扇》
優選　郭昱沂《對亡者的五次說話》
佳作　周明燕《早安！Good Morning！》
佳作　殷雪梅《走過》
佳作　馬美文《可可磨》

學生組現代及兒童戲劇劇本

特優　劉韋利《地下女伶》
優選　林夢娟《背著煉獄》
優選　黃美瑟《砧皮鞋个做駙馬》
佳作　郭姿君《紙飛機飛過》
佳作　黃佳文《福爾謀殺》
佳作　羅忠韋《殘室：紅色羊水中的十三個月亮》

2012舞躍大地舞蹈創作比賽

年度大獎
簡智偉《Dreams》
長弓舞蹈劇場　張堅貴《Red Idea》
陳宗喬《云鬥》

優選
周辰燁《章》
何姿瑩《Your Space Your Time》
長弓舞蹈劇場　張堅貴《分‧吋》
許程崴《喪》
鄭羽辰《The Men》

2012年臺灣中小學音樂教材創作徵選

管弦樂曲
甲組
黃士眉《天藍地藍》
詹思瑜《躍動臺灣》
黃芩瑄《二十四節氣》〈驚蟄〉〈夏至〉

乙組
林茵茵《寶島心聲Pó-Tó Sim-Siann》
陳廷銓《帕斯‧達隘》
陳以軒《龍潭冬景》
呂怡穎《單車奇幻冒險》

第十五屆臺北文學獎

舞台劇劇本
首獎　林孟寰《A Dog's House》
評審獎　馮勃棣《Dear God》
優等獎　李璐《將我如河豚棄置沙灘上》　鴻鴻《文學之家》

第二屆新北市文學獎

成人組舞台劇本
首獎　從缺
入選　王大華《長福橋之晨》
　　　張源佐《矮人》

第十四屆南投縣玉山文學獎文學創作獎

劇本
第一名　陳啟淦《武雄的再見安打》
第二名　從缺
第三名　從缺

國立臺灣文學館2012臺灣文學獎

創作類劇本金典獎　從缺
劇本獎入圍
余易勳《半空之間》
陳建成《山居》
閻鴻亞《自由的幻影》
許孟霖《欲雨還休》
林孟寰《野狼犬之家》

第十五屆臺大文學獎

劇本組
首獎　鄧安妮《團圓》
貳獎　林建勳《演樹的男孩》
參獎　陳巧蓉《魔女的條件》
佳作　王信瑜《消失的四天》
佳作　孫仕霖《完全鎮定手冊》

索　　引

人名索引

表演團隊索引

資　料　來　源

資料來源

教育部
文化部
財團法人國家文化藝術基金會

宜蘭縣政府文化局
花蓮縣文化局
南投縣政府文化局
屏東縣政府文化處
苗栗縣政府國際觀光局
桃園縣政府文化局
高雄市政府文化局
基隆市文化局
雲林縣政府文化處
新北市政府文化局
新竹縣文化局
嘉義市政府文化局
嘉義縣政府文化觀光局
彰化縣文化局
臺中市文化局
臺北市政府文化局
臺東縣政府文化處
臺南市政府文化局
澎湖縣政府文化局

仁友鄉土文化藝術營
功學社音樂廳(蘆洲)
牯嶺街小劇場
皇冠藝文中心小劇場
紅樓劇場
高雄市音樂館
高雄駁二藝術特區
國父紀念館
國立中正文化中心
國立新竹生活美學館
國立彰化生活美館
國立臺南生活美學館
國立臺灣傳統藝術總處籌備處
國立臺灣藝術教育館
新北市客家文化園區
新北市淡水區圖書館演藝廳
新舞臺
誠品信義店藝文空間
誠品臺南店藝文空間
嘉義縣表演藝術中心

臺中中山堂
臺中中興堂
臺中市立屯區藝文中心
臺中市立港區藝術中心
臺中市立葫蘆墩文化中心
臺北市中山堂
臺北市立社會教育館
臺北偶戲館
臺北國際會議中心
臺北國際藝術村
臺南市立新營文化中心
臺南市立臺南文化中心
臺南市總爺藝文中心
臺灣藝術教育館
衛武營藝術文化中心籌備處
台新銀行文化藝術基金會
每週看戲俱樂部

南華大學
成功大學
嘉義大學
臺中教育大學
臺北教育大學
臺北藝術大學
臺南大學
臺南藝術大學
臺灣大學
臺灣師範大學
臺灣戲曲學院
臺灣藝術大學

全國各表演藝術團體

Etudes franco-chinoises
Hwa Kang English Journal
PAR表演藝術雜誌
人文中國學報
人文社會學報(國立臺灣科技大學)
人文與社會科學簡訊
大同技術學院學報
大專體育
大葉大學通識教育學報
女學學誌
中山人文學報